MUSÉE BLACAS.

MONUMENS GRECS, ÉTRUSQUES ET ROMAINS,

PUBLIÉS

Par M. Théodore PANOFKA,

SECRÉTAIRE DE L'INSTITUT DE CORRESPONDANCE ARCHÉOLOGIQUE,
MEMBRE DE L'ACADÉMIE D'HERCULANUM.

TOME PREMIER.

VASES PEINTS.

Première Livraison.

PARIS.

CHEZ DE BURE FRÈRES, LIBRAIRES DU ROI ET DE LA BIBLIOTHÈQUE DU ROI,
RUE SERPENTE, N° 7;

CHEZ REY ET GRAVIER, QUAI DES AUGUSTINS, N° 55,

ET CHEZ WEIGEL, LIBRAIRE A LEIPSICK.

M. D. CCC. XXX.

MUSÉE BLACAS.

MONUMENS GRECS, ÉTRUSQUES ET ROMAINS.

VASES PEINTS.

A SON EXCELLENCE

M. LE DUC DE BLACAS,

PAIR DE FRANCE, MINISTRE D'ÉTAT,
PREMIER GENTILHOMME DE LA CHAMBRE DU ROI, AMBASSADEUR DE SA MAJESTÉ PRÈS LA COUR DE NAPLES, ETC., ETC., ETC.

Lorsque Votre Excellence a bien voulu encourager mes études archéologiques, en offrant à mes recherches ce que son Musée renferme de plus important, j'ai senti tout ce qu'avait d'heureux pour moi cette bienveillante protection d'un antiquaire éclairé. Je n'ai pas moins senti que si je pouvais recueillir quelque fruit de l'examen attentif d'une des plus belles collections de l'Europe, je le devrais surtout à l'avantage de travailler sous les yeux, sous la direction de Votre Excellence; et si quelques idées neuves, quelques solutions inespérées, ont pu naître de mes travaux, le public saura à qui les rapporter : il comprendra quel secours puissant j'ai

trouvé dans les lumières, dans la critique et dans les sages avis de Votre Excellence. Je serai heureux que mes efforts puissent répondre à son attente, et qu'elle daigne me conserver une bienveillance qui est pour moi d'un si grand prix.

Je suis avec un profond respect,

DE VOTRE EXCELLENCE,

Le très humble serviteur,

Théodore PANOFKA.

Paris, le 29 novembre 1829.

OBSERVATIONS

GÉNÉRALES

SUR LES SUJETS DES VASES PEINTS.

Les vases peints ont, sur les autres monumens de l'antiquité figurée, l'avantage précieux de former un sanctuaire où les anciennes idées religieuses de la Grèce sont déposées dans toute leur profondeur symbolique, où les traditions des mythes locaux se conservent dans leur pureté primitive, et où les images fidèles de la vie domestique se retrouvent avec tous les développemens successifs d'une civilisation progressive. Mais parmi les richesses si variées dont ils fournissent les élémens, la *mythologie* seule a été explorée avec quelque succès, par M. *Millingen*, dont les travaux offriront désormais l'interprétation facile des sujets qui, sur les vases grecs, sont empruntés de la fable. Rien ne peut surpasser, en effet, le choix des monumens, la fidélité des gravures et la sage érudition qui distingue les trois grands ouvrages de cet auteur.

Il est à regretter que la science archéologique n'ait pas fait les mêmes progrès dans ses autres branches. A mesure que les matériaux qu'elle rassemblait s'accumulaient de plus en plus, l'on sentait davantage le besoin de voir les antiquaires débrouiller un pareil chaos, en y portant le flambeau d'une critique judicieuse et sévère.

Ce n'est pas que les recueils qui ont pour objet la description des vases peints n'attestent les louables efforts qui ont été faits pour dissiper une partie de ces ténèbres. Souvent les éditeurs ont consulté avec fruit l'ouvrage aussi ingénieux que savant du docteur *Creuzer* (1) sur les religions de l'antiquité ; mais, soit qu'ils n'aient pas compris toute la portée des idées de l'auteur, soit qu'ils n'aient pas toujours su les appliquer avec discernement, leurs tentatives n'ont guère abouti qu'à rendre suspecte l'étude même des symboles et de l'antiquité figurée. Quelques essais tentés sur les sujets qui reproduisent les scènes de la vie privée, ont été cependant plus heureux.

Deux savans allemands, MM. *Bœttiger* (2) et *Welcker* (3) ont, les premiers, fixé l'attention des archéologues sur une espèce particulière de vases peints, qui présente l'image fidèle des cérémonies nuptiales et des divers exercices du gymnase : malheureusement leurs écrits, publiés dans une langue peu connue dans plusieurs pays de l'Europe, n'ont pas exercé l'influence qu'on pouvait en attendre. Des recherches assez importantes, et auxquelles l'étude des vases peints semble naturellement conduire, puisqu'elles lui ouvriraient les sources d'informations les plus nombreuses et les plus sûres, n'ont pas même été tentées, telles que celles, par exemple, qui auraient

(1) C'est au talent de M. *Guigniaut* que la France en doit une traduction, ou plutôt une édition corrigée et enrichie de nouvelles recherches du plus haut intérêt.

(2) Griechische Vasengemaelde, Weimar, 1797.
(3) Zeitschrift für alte Kunst.

pour objet les armures grecques ou d'autres sujets d'un égal intérêt pour la technologie. Même sous le rapport de l'art (4), les vases peints attendent encore leur Winckelmann; et, ce qu'il y a de plus étonnant, les statues en bois, dont nous n'avons une idée juste et détaillée que depuis la connaissance des monumens en terre cuite, n'ont été jusqu'à présent le but d'aucun examen spécial et sérieux (5), comme si l'on pouvait hésiter un instant sur la place que doivent occuper dans une histoire générale de l'art chez les Grecs les premiers efforts de leurs artistes. Chose étrange, les artistes de notre époque ont souvent mieux apprécié le mérite et le caractère des vases peints que certains archéologues de profession. Parmi ces premiers, M. *Hittorf* a su exploiter avec succès cette mine féconde : nous aimons à rendre hommage à la sagacité dont il a fait preuve en découvrant, par l'examen des vases peints, des renseignemens précieux sur les principes et le génie de l'architecture.

Ces considérations suffiront peut-être pour démontrer que plusieurs branches de l'archéologie n'ont point été cultivées comme elles méritaient de l'être, et pourront justifier le dévouement et les études spéciales de ceux qui s'y consacrent aujourd'hui. Dans ce travail de conjectures et de patience, l'espoir d'être utile à la science sera leur encouragement, et cet avenir n'est pas sans gloire : pour nous, c'est assez d'exciter leur émulation, et en partageant leurs travaux, de rectifier, à l'aide de quelques idées justes, des erreurs à la place desquelles les vues que nous allons exposer acquerront, nous nous en flattons, une sorte d'évidence.

Il arrive souvent que les commentateurs de la littérature ancienne supposent des fautes à tous les passages dont ils ne peuvent rendre raison, et mettent leurs idées à la place de celles de l'auteur : les plus habiles interprètes n'ont pas toujours su se garantir de cette présomption. On pourrait croire que les antiquaires ont montré plus de réserve; mais il n'en est rien, et là aussi l'esprit de système a défiguré les monumens de l'art. C'est à l'imagination de l'artiste, c'est aux écarts de l'art lui-même que l'on a imputé les bévues d'un observateur ignorant, comme s'il ne s'agissait pas de la nation grecque, de cette nation qui, dans ses mœurs comme dans ses arts n'ayant que la nature pour guide, s'étudiait avant tout à en observer les lois et à suivre les principes de nécessité, de convenance et d'harmonie qu'elles renferment; comme si, chez un tel peuple, la seule beauté d'un objet eût suffi pour autoriser à le représenter sur un plan où il aurait altéré l'esprit et l'ensemble d'une composition dans laquelle devaient toujours se rencontrer la vérité et l'instinct des proportions inséparables d'un goût simple et pur. (6)

La langue des symboles est donc celle de l'antiquité figurée, et ses règles sont tellement invariables, que bientôt on pourra en déduire les principes d'une véritable grammaire. La plus noble tâche d'un archéologue serait d'accréditer cette vérité, et de rectifier ainsi les opinions erronées qui trop souvent imputent les torts, dont une

(4) Bulletin. dell' Instit. di Corrisp. Archeol. ann. 1829, n° x, p. 137, 139.

(5) M. *Gerhard* en a réuni plusieurs dans ses *Antike Bildwerke*, München bei Cotta, 1827 : mais il les envisage sous le point de vue *religieux*, et nullement sous celui de l'art.

(6) On pourrait être tenté de regarder comme une exception à ce principe les figures détachées qui se rencontrent sur les vases de petite dimension, mais dont le style noble et riche semble étranger à leurs usages. Ce sont des copies de personnages empruntés à d'autres compositions, et qui sont ici le symbole de l'idée exprimée sans doute dans tous leurs développemens sur les monumens plus étendus. Mais il ne faudrait point, surtout avant de les mieux comprendre, se faire de ces figures un argument contre nous. Les monumens les plus inintelligibles s'éclairent souvent par des révélations inattendues. La découverte d'un vase où ces figures isolées se trouveraient en rapport avec des personnages et des attributs plus faciles à distinguer, les rendrait bientôt intéressantes et précieuses.

interprétation capricieuse ou arbitraire est seule coupable, à ces chefs-d'œuvre de l'art antique, qui jamais n'enfreignent les lois de la simplicité et de la raison.

Parmi les mutilations nouvelles qu'une critique irréfléchie fait pour ainsi dire subir encore aux débris de l'antiquité, celles qui ont défiguré les vases ne sont pas les moins considérables. Pour une foule d'observateurs superficiels, ces vases présentent un *côté principal*, et c'est celui sur lequel sont peints des sujets mythologiques, faciles à reconnaître, tandis que le côté opposé, dont on n'aperçoit pas le rapport avec le premier, a été considéré comme *revers*, et dès-lors insignifiant, si bien que la plupart des éditeurs de recueils ont dédaigné de les comprendre dans les descriptions qu'ils publient.

On ne remarquait pas, ce que nous espérons prouver dans le cours de cet ouvrage, que le sujet représenté sur ce qu'on prenait pour le *revers insignifiant* de tel vase, se retrouvait sur ce qu'on nomme le *côté principal* de tel autre.

Des observations long-temps répétées nous on conduit à des distinctions que nous croyons plus exactes, et à l'aide desquelles nous diviserons les vases antiques, d'après les sujets qu'ils représentent, en *quatre* classes principales.

La *première* se reconnaît aux sujets qui indiquent et retracent, soit la destination du vase, soit l'occasion dans laquelle il a été présenté.

La *seconde* comprend les vases où cette même indication est donnée, mais indirectement, par un trait emprunté à la fable ou aux temps héroïques.

La *troisième* est une combinaison des deux autres, les vases dont elle se compose offrant, d'un côté, un sujet pareil à ceux qui distinguent la première classe, et, de l'autre, une allégorie semblable à celles qui caractérisent la seconde; ou, en d'autres termes, la réalité opposée à la poésie.

La *quatrième*, enfin, embrasse les vases sur lesquels, comme dans la précédente, sont représentés deux sujets, mais qui, l'un et l'autre, aient pareillement le caractère emblématique des compositions que l'on rencontre dans la seconde classe.

Ainsi un vase de prix de la première classe représentera deux lutteurs; celui de la seconde, Hercule vainqueur du roi Éryx : sur un vase nuptial de la première classe, on verra la procession nuptiale (7); sur un vase nuptial de la seconde, Ménélas et Hélène (8); Mercure et Herse (9), ou les divinités qui président à l'hymen, Apollon et Diane (10). Un vase funéraire de la première classe portera un cippe avec le nom du défunt, et ses parens faisant la libation funèbre (11); sur un vase analogue de la seconde classe, on verra Électre pleurant au tombeau d'Agamemnon (12), ou Polyxène sacrifiée aux mânes d'Achille (13). Un vase des mystères de la première classe représentera une cérémonie d'initiation; celui de la seconde, un des faits que les mystères révélaient à la vue de l'Epopte. La troisième classe n'est que la réunion des deux autres : d'un côté, on voit le sujet de la première classe, ou, pour ainsi dire, la réalité et la prose; de l'autre, celui de la seconde, l'idéal et la poésie.

Pour exemple des vases compris dans la troisième classe, nous prendrons ceux que

(7) Recherches sur les vér. noms des Vas. gr. pl. VIII, 1.
(8) *Ibid.* pl. VIII, 2.
(9) *Ibid.* pl. VIII, 5.
(10) *Ibid.* pl. VIII, 3.
(11) Millingen, Anc. Monum. Ser. II, pl. XXXVI. Un vase du cabinet de M. Durand présente le nom de TEPMΩN sur un cippe funéraire.
(12) Millingen, Peint. Ant. pl. XIII, XIV, XV.
(13) Panofka, Neapels Antiken. S. 341.

l'on distribuait en prix aux Panathénées (14). Comme vase de noces, nous alléguerons le chous (*cous*) du cabinet de M. le comte Pourtalès, vase nuptial (15) dont la véritable destination n'avait point échappé à la sagacité de *Visconti*. Cet illustre antiquaire, dans une dissertation inédite dont nous ne connaissons qu'un extrait publié par *Millin* (16), est entraîné à se former la même opinion que nous, opinion qui lui semble une conséquence des sujets peints sur les deux côtés du vase. Il reconnaît avec raison, d'un côté, le jeune mari *Politès* près de son épouse *Phylonoë*, dont la mère, *Dinomaque*, vient offrir à son gendre le présent de circonstance, la *phiale* : cette scène lui explique naturellement le sujet mythologique du côté opposé ; le combat de Thésée contre les Amazones Hippolyte et Dinomaque, combat qui, d'après le témoignage des auteurs anciens, finit par le mariage de Thésée avec Hippolyte, reine des Amazones. Il paraît que les peintres de vases avaient pour ce sujet une prédilection marquée (17) ; car sur un autre chous de Nola (18), nous voyons aussi les deux époux, dont l'un, Thésée, est caractérisé par la massue (19), symbole de son bouclier. On n'a qu'à rapprocher de cette peinture celle des deux faces d'un stamnos du Musée de Naples (20), pour y reconnaître également un vase de noces. Le sujet d'Hercule sauvant Déjanire de la violence de Dexamène, et la demandant ensuite en mariage à son père OEnée, faisait partie d'un cycle de fables nuptiales, traitées par les peintres de vases. Les places qu'OEnée et Déjanire occupent dans la scène mythologique (21) démontrent clairement que du côté opposé (22) la première des deux femmes est une *mère* qui, en présence de *Pylade*, son gendre, adresse des conseils à sa *fille* nouvellement mariée. Parmi les vases funèbres de cette classe, il en est dont le côté principal donne pour cérémonie funèbre le sacrifice du bélier en l'honneur d'Hécate, et le revers montre Actéon déchiré par les chiens (23), composition semblable à celle du sarcophage du Louvre. Enfin, si l'on désire un exemple frappant des vases de mystères de cette espèce, les planches VII et VIII de cet ouvrage offrent des scènes du plus haut intérêt.

Quant aux vases de la quatrième classe, leur double composition emblématique offrira, par exemple, sur des vases donnés en prix, d'un côté, Hercule étouffant le lion de Némée, de l'autre, la lutte de ce héros contre Nérée (24). Un vase nuptial de cette espèce représentera, ici, les noces de Pirithoüs et d'Hippodamie, et au dessous, Vénus et l'Amour occupés à former l'union de Neptune et d'Amymone (25). Dans cette classe un vase funéraire montrera Méléagre présentant à Atalante la tête du sanglier de Calydon, et plus bas, Jupiter foudroyant un Titan (26) ; un vase de mystères retracera le supplice de Tantale et de Sisyphe, et au-dessus, Orphée et Rhadamanthe à côté de Pluton et de Cérès. (27)

(14) Monum. ined. dell. Instit. di Corr. Archeol. tav. xxiii, xxiv.
(15) Recherches sur les véritables noms des Vases grecs, pl. xi, 1, 2.
(16) Peint. d. Vas. Ant. pl. ix, x.
(17) Voy. Bullet. dell' Instit. di Corrisp. 1829, n° iii, p. 21. M. Millingen possède un vase d'un dessin grandiose, et orné du même sujet sur les deux faces : Antiope est désignée par son inscription : le morceau du vase qui contenait celle de Thésée, manque ; le guerrier derrière Thésée est nommé ΘΑΛΕΡΟΣ.
(18). Recherch. sur les vérit. noms des Vas. pl. viii, 4.

(19) Voyez les savantes observations faites sur cet attribut par M. Hirt (Brautschau, S. 11).
(20) Millingen, Peint. Ant. pl. xxxiii et xxxiv.
(21) Recherches, pl. ix, 4.
(22) *Ibid.* pl. ix, 3.
(23) Vase du cabinet de M. le baron Roger.
(24) Catal. del pr. di Canino, n° 1908, p. 158, n° 99.
(25) De Laborde, Vas. Lamberg, pl. xxv, xxvi.
(26) Catal. del pr. di Canino, n° 530, p. 59, n° 3.
(27) Gerhard, Mysterienvasen.

(5)

Si la nature des sujets représentés sur les vases peints nous les a fait distribuer en quatre classes, leur destination respective offrirait l'occasion d'une classification différente, mais qui ne serait que le résultat d'un travail déjà connu par nos *Recherches sur les véritables noms des vases grecs*.

Les vases de *prix*, de *noces* et de *tombeaux* étant les plus recherchés en Grèce, il s'en trouvait toujours un grand nombre chez les fabricans de poterie.

On peut remarquer que la vie héroïque d'Hercule, de Thésée, de Persée et de Bellérophon fournit la plupart des sujets représentés sur les *vases de prix*, et que c'est néanmoins dans cette classe que l'on rencontre le plus de répétition et d'uniformité dans la composition des peintures, et jusque dans les plus minutieux détails des figures dont elles se composent.

La classe des *vases nuptiaux*, au contraire, se distingue par la richesse et la variété des fables et des traits historiques qui s'y trouvent représentés. Ici, nous placerons au premier rang de ces compositions celles qui retracent les courses de chars, où les princes de la Grèce proposaient leurs filles aux vainqueurs : celles de Danaüs (28) et d'OEnomaüs (29) paraissent les plus célèbres. Viennent ensuite les événemens dans lesquels des héros ont secouru des femmes en péril, ou se sont trouvés aidés par elles dans l'achèvement de leurs entreprises : Hercule délivrant Déjanire enlevée par Nessus (30); Persée sauvant Andromède exposée au monstre marin (31); Bellérophon, époux de Philonoë, après avoir tué la chimère (32); Médée assoupissant en faveur de Jason le gardien redoutable de la toison d'or (33); Thésée vainqueur du Minotaure à l'aide du fil d'Ariane (34); le même héros vainqueur des Amazones par l'amour d'Antiope (35). Après ces souvenirs fabuleux se présentent les véritables fêtes d'hymen, les noces de Bacchus et d'Ariadne (36), de Pirithoüs et d'Hippodamie (37), de Neptune et d'Amymone (38), de Pélée et de Thétis (39), d'Hercule et d'Hébé (40), d'Hercule et d'Omphale (41), de Ménélas et d'Hélène (42), de Jupiter et d'Alcmène (43); enfin les enlèvemens : celui d'Hélène par Thésée (44) et par Pâris (45);

(28) D'Hancarville, Antiq. Etr. t. I, pl. cxxx; Millin, Gal. Mythol. xcvi, 388.

(29) Dubois-Maisonneuve, Introd. des vas. pl. III, pl. xxx. Gerhard, Neap. Antik. B. I. S. 284. Le même sujet se trouve parmi les tableaux de Philostrate, et sur le coffre de Cypsélus. (Paus. IV, 17.)

(30) Voy. Rech. pl. IX, 4, et Milling. Peint. Ant. pl. xxxIII et xxxIV.

(31) Vase du cabinet de M. S. Angelo, à Naples, dont la gravure sera insérée dans le Recueil des Monum. inéd. de M. Rochette.

(32) Gerhard, Neap. Antik. B. I. S. 291; Tischb. vas. d'Hamilton, t. I. pl. II.

(33) D'Hancarville, Antiq. Etr. t. I, cxxvIII, ccxxIX; Catal. du pr. de Canino, n° 88, p. 147; Millingen, Peint. Ant. pl. VI. On y voit Jason, Médée et Vénus comme sur le coffre de Cypsélus (Paus. IV, 18), et de plus, un jeune homme ailé tenant une épée; l'interprète anglais explique cette dernière figure par 'Αλάστωρ, le dieu *vengeur*. Nous préférons y reconnaître Ἔρως, l'*Amour*, qui est ici d'un âge plus mûr pour pouvoir porter secours à Jason en cas de danger. Dans le tableau de Philostrate le même génie se trouve, dans une intention pareille, à côté de Persée délivrant Andromède.

(34) Coffre de Cypsélus (Paus. IV, 18).

(35) Recherches, pl. VIII, 4; pl. IX, 8; p. 40, not. 1, 3, et le sujet analogue qui est peint sur un oxybaphon du Musée de Naples (Gerhard und Panofka, Neap. Antik. B. I. S. 240).

(36) Nous en donnerons plusieurs représentations, dont la première pl. III.

(37) De Laborde, Vas. Lamberg, pl. xxv et xxvi.

(38) De Laborde, l. c. Gerhard, Neap. Antik. B. I. S. 265. Millin, Gal. Mythol. LXII, 294.

(39) Recherches, p. 39, not. 2; p. 40, not. 1, 2; Raoul-Rochette, Recueil de Monum. inéd. vol. I, pl. 1; Milling. Anc. Monum. pl. x.

(40) Millin, Peint. d. Vas. I, 3. Gal. Mythol. cxIV, 444; de Laborde, Vas. Lamberg, t. II, pl. xxIII.

(41) Dubois-Maisonneuve, Introd. pl. xL. Un oxybaphon du cabinet Pourtalès représente la reine assise sur son trône en face d'Hercule; sur le revers on voit Minerve.

(42) Recherches, pl. VIII, 2, et p. 39, not. 1, 4.

(43) Coffre de Cypsélus (Paus. IV, 18); Millin, Gal. Myth. cvIII *bis*, 428*.

(44) Cat. du pr. de Canino, n° 18, p. 74. Un oxybaphon offert par M. le duc de Luynes au *Musée Charles X*, représente un jeune homme poursuivant une femme, dont la suivante s'enfuit du côté opposé : on lit le nom de Thésée au-dessus de la figure du ravisseur.

(45) D'Hancarville, Ant. Etr. t. I, pl. xxxII; t. IV, pl. xxIV; Millingen, Peint. Ant. pl. xLIII.

2

celui d'Europe (46) ou de Taygète par Jupiter (47), et celui d'Alcyoné par Neptune. (48)

Si nous passons au cycle des *mythes funèbres*, nous retrouverons la même variété et le même intérêt. Tantôt c'est Pluton enlevant Proserpine (49), tantôt Borée poursuivant Orithye (50), ou l'Aurore marchant à la recherche de Céphale (51); ici, la même déesse emportant son fils Memnon, tué par Achille (52); là, Thanatos enlevant le corps de Néoptolème, tué par Oreste (53); la mort de Méduse (54), celle d'Orphée (55), le sacrifice d'Iphigénie (56); la mort de Troïlus (57), de Patrocle (58), d'Hector (59), d'Achille (60), et la dernière nuit de Troie (61). Nous trouvons ensuite tous les sujets des sarcophages romains : la chasse du sanglier de Calydon (62), le combat des dieux contre les Titans (63) et les Géans (64); la mort d'Égisthe (65), celle de Créuse (66); le châtiment d'Actéon (67); et enfin les scènes qui se rattachent plus directement à l'empire de Pluton : les morts dans la barque de Charon (68), ou Mercure Psychopompe, qui les y conduit (69), et enfin les Sirènes. (70)

Le choix des vases peints que renfermera ce premier volume de notre ouvrage pourra servir, j'espère, à confirmer les idées générales que nous venons d'établir, et dont les développemens reviendront avec plus de détails dans l'interprétation même de ces monumens.

(46) Dubois-Maisonneuve, Introd. pl. xlv; D'Hancarville, t. II, pl. xlv; Millingen, Peint. Anc. pl. xxv.

(47) Vase du cabinet de M. Durand.

(48) Vase du même cabinet.

(49) Millingen, Anc. Uned. Monum. pl. xiv, 5; Millin, Gal. Mythol. lxxxvi, 339.

(50) Millin, Gal. Mythol. lxxx, 314; Gerhard, Neapels Antik. B. l. S. 252.

(51) Millin, Gal. Myth. xxiv, 94; de Laborde, Vas. Lamberg, t. II, pl. xxxiii. La mort de Procris, Milling. Anc. Monum. pl. xiv.

(52) Milling. Anc. Monum. Ser. 1, pl. iv. Comparez la psychostasie d'Achille et de Memnon, publiée par Millin, Gal. Mythol. clxiv, 597.

(53) Vase du cabinet de M. le comte Pourtalès; Raoul-Rochette, Recueil de Monum. liv. IV.

(54) Panofka, Mus. Bartold. Vas. dip. A. 7.

(55) Annali dell' Instit. di Corrisp. vol. I, p. 265.

(56) Vase du cabinet de M. Durand; Raoul-Rochette, Recueil de Monum. Orestéide.

(57) Catal. du pr. de Canino, n° 2, cent. ii, p. 58; n° 25, cent. ii, p. 81.

(58) Catal. du pr. de Canino, n° 65, cent. i, p. 40; Andromaque sur le revers.

(59) Recherches sur les vérit. noms, p. 41, not. 5.

(60) Catal. du pr. de Canino, n° 10, cent. ii, p. 66. Revers: Pélée et Thétis.

(61) Recherches, p. 44, not. 2; Millin, Gal. Myth. clxix, 610.

(62) Catal. du pr. de Canino, n° 3, cent. ii, p. 59.

(63) *Ibid.* l. c. La fable du géant à queue de serpent, combattu par Jupiter, doit étonner tous ceux qui sont accoutumés à voir ces personnages de la mythologie, selon les anciennes traditions, en costume de guerriers, et remarquables seulement par une taille plus élevée. Ce vase du pr. de Canino appartient-il à une époque plus rapprochée, à celle des sarcophages romains, ou son style étrusque explique-t-il cette anomalie de l'art? peut-être aussi le soit-disant *géant* sera-t-il un des *Titans* que l'on représentait ainsi pour distinguer ces anciens adversaires de l'Olympe des ennemis plus récens, désignés par le nom de *géans*. Comparez Visconti Pio-Clem. t. IV, pl. x.

(64) Millingen, Anc. Uned. Monum. pl. viii, ix, xxv; de Laborde, Vas. Lamberg, vol. I, pl. lxi, lxiii; Millin, Gal. Mythol. xxxv, 113.

(65) Catal. du pr. de Canino, n° 51, cent. ii, p. 108; Millin, Gal. Mythol. clxv, 618, 619.

(66) Millin, Tomb. de Canosa, pl. vii; vase du cabinet de M. S. Angelo; Millin, Gal. Mythol. cviii, 426, 428.

(67) Vase du cabinet de M. le comte Pourtalès; vase du cabinet de M. le baron Roger; de Laborde, Vas. Lamberg, vol. II, vign. xi; Millin, Gal. Mythol. c, 406.

(68) Stackelberg, Attische Gräber.

(69) Voyez le même ouvrage.

(70) Vase du cabinet de M. le comte Pourtalès; vase du pr. de Canino, publié dans les Monum. ined. dell' Instit. di Corr. Archeol. Distrib. II, pl. viii.

VASES PEINTS.

Les législateurs de l'ancienne Grèce avaient cherché à développer, par l'éducation, toutes les facultés physiques et morales de l'homme, et à produire entre le corps et l'esprit cette parfaite harmonie qu'ils regardaient comme d'une si haute importance, et à laquelle ils donnèrent le nom de καλοκάγαθία (1). Pour bien saisir le sens de cette expression, et celui du mot καλός, qui se retrouve si souvent sur les monumens des Grecs, et que nous devons traduire par *beau* et *brave* (2), il faut avoir connu et ressenti, dans les pays favorisés de la nature, l'influence qu'exercent, sur le développement de la pensée, sur l'existence tout entière, la douceur du climat, la sérénité du ciel, et cette impulsion vivifiante qu'il est plus facile de reconnaître que de définir : cause mystérieuse d'effets heureux, à l'égard desquels les ingénieuses fictions de la fable ont peut-être suppléé pour l'antiquité, à l'impuissance de l'analyse, lorsqu'elles représentaient *Harmonie* comme une *fille de Mars et de Vénus*.

Il est aussi à remarquer que les Grecs entendaient par μουσική, non seulement ce que nous appelons la *musique*, mais encore tous les genres de poésie, toutes les sciences et tous les arts qui entraient dans le domaine et dans le culte des Muses; ne perdant pas non plus de vue que la gymnastique, γυμναστική, qui formait une partie non moins essentielle de leur éducation, avait principalement pour but de faire acquérir à la jeunesse l'agilité de Mercure, la force d'Hercule, et cette chasteté tutélaire dont Apollon présente le type divin.

C'est éclairés par ces réflexions que nous nous formons une juste idée des dispositions qu'apportaient les peuples anciens dans ces fêtes brillantes qu'illustrait la lutte animée du talent, de la grâce et de la vigueur; à ces fêtes où l'historien et le poète recevaient les couronnes, les vases ornés de peintures, les prix de toute espèce que méritaient leurs heureux efforts, et où, moins digne de notre admiration et de nos éloges, l'antiquité décernait les mêmes récompenses aux triomphes du pugilat, aux succès de la légèreté, de la souplesse et de la force. (3)

(1) Il est à propos de remarquer que l'union de ces deux idées se retrouve même dans quelques épithètes données par les Grecs à leurs Divinités : Artémis, par exemple, fut adorée sous le nom Ἀρίστη et de Καλλίστη.

(2) Lucian. Philopseudes, 17, p. 45. Οὐδέ τὸν παρ' αὐτὸν τὸν διαδούμενον τὴν κεφαλὴν τῇ ταινίᾳ, τὸν καλόν.

(3) Paus. I, 22, cite parmi les peintures des Propylées, l'image d'un jeune homme portant des hydries, celle du poète Musaeus et d'un lutteur : il est clair que ces hydries servaient comme vases de prix, aux deux vainqueurs.

VASES DE PRIX.

LE POÈTE GLAUCON. (Pl. I.)

Si le sujet que nous examinons n'était qu'une simple peinture dépourvue d'inscription, il aurait été superflu de le décrire ici, puisque le recueil publié par d'Hancarville (1) en a déjà fait connaître de semblables, que rendent encore plus instructifs le nombre des figures qui les composent et la perfection du travail; mais les inscriptions qui distinguent notre vase (2), servant à confirmer d'autres explications en mettant sur la voie de nouvelles découvertes, offrent une utilité spéciale et de précieuses autorités.

Au reste le véritable sens de ce monument ne peut guère présenter de doutes depuis que, sur un vase orné de la même peinture (3), la figure ailée est désignée par l'inscription ΝΙΚΗ, *Victoire*. Le témoignage des auteurs classiques (4) établit d'ailleurs que le trépied se donnait en prix aux vainqueurs dans les principales fêtes de la Grèce, surtout dans les jeux dionysiaques; et le vin, dont la Victoire fait ici une libation, convient parfaitement aux cérémonies des fêtes de Bacchus.

Il faut donc rattacher ce monument à une victoire remportée dans les jeux bachiques par un poète que la figure drapée qui se trouve sur le revers du vase nous paraît personnifier : mais voyons maintenant si les inscriptions que présente cette peinture viennent à l'appui de notre interprétation, et si elles y ajoutent de nouvelles lumières. L'une, ΓΛΑΥΚΩΝ ΚΑΛΟΣ, *le beau Glaucon*, nous apprend le nom du propriétaire du vase, qui est le poète vainqueur.

Cette acception du mot ΚΑΛΟΣ dans le sens de *brave*, lorsqu'il s'agit d'une victoire, n'a rien d'étonnant pour ceux qui sont familiarisés avec les inscriptions des vases peints. Un très beau chous, de la collection de l'évêque de Nola, nous en offre un exemple très remarquable. On y voit, vis-à-vis de Minerve, Apollon vêtu de la longue robe de citharède monter sur une tribune élevée de trois gradins, sur le plus bas desquels est écrit ΚΑΛΟΣ. (C'est la même tribune que l'on disposait pour les joueurs de flûte ou de cithare dans les fêtes publiques.) En comparant cette scène avec celle du vase que nous décrivons, on reconnaîtra facilement que l'inscription placée de même sur l'un des gradins est plus complète, puisque le nom du vainqueur est ajouté à celui de beau ou de brave, et que le prix de la victoire remplace sur la tribune la personne même du poète.

(1) Antiq. Etr. Gr. et Rom. t. II, pl. 37. D'un côté on voit le poète et le joueur de flûte sur un piédestal; des Victoires leur offrent des couronnes : de l'autre, une Victoire conduit un taureau auprès d'un trépied : un homme assis tenant un sceptre représente l'archonte-roi. Sur le taureau que l'on donnait en prix aux auteurs des dithyrambes, voyez mes *Vasi di prem.* fasc. 1, tav. v.

Antiq. Etr. t. III, pl. 31. Un citharède couronné monte sur un piédestal : une Victoire vient attacher la bandelette triomphale à son instrument appelé phorminx; une autre s'approche pour lui offrir une coupe de vin : le juge, ceint d'une couronne en l'honneur de la fête, est assis vis-à-vis du poète.

(2) Haut. 10 pouc.

(3) Cabinet de M. le comte Pourtalès-Gorgier.

(4) Καὶ τὸ νικητήριον ἐν Διονύσου τρίπους, Athen. II, 37. f. Au sommet du théâtre d'Athènes, on remarquait une grotte au fond de laquelle était placé un trépied. Paus. I, xxi, 5. Bœckh, Thes. Inscr. vol. I, Pars. II, tit. 213. Andocid. vit. X, Orat. Καὶ νικήσας ἀνέθηκε τρίποδα ἐφ' ὑψηλοῦ. Quand ils avaient remporté un grand nombre de prix dans les jeux publics, vainqueurs et couronnés, ils ornaient leurs maisons des trépieds et des phiales d'or qui étaient le prix de la victoire. Schol. de Pindare, Isthm. I, v. 26.

Mais ce Glaucon dont nous trouvons le tombeau à Nola, quel lieu l'avait vu naître? Si l'on devait en juger par la fabrique du vase déposé dans sa tombe et par l'endroit où elle fut découverte, Nola serait sa patrie (4). Cependant on lit sur la troisième marche de la tribune : ΑΚΑΜΑΝΤΙΣ ΕΝΙΚΑ ΦΥΛΕ, *la tribu Acamantis a remporté la victoire*. En indiquant Acamantis, une des tribus de l'Attique (5), c'est donc la célèbre ville d'Athènes (6) que ce monument nous désignerait comme la patrie du vainqueur Glaucon. Heureusement le commentateur (7) des Guêpes d'Aristophane nous a conservé les renseignemens les plus positifs à ce sujet. Voici ce qu'il en dit : Sous l'Archonte Ameinias, ol. LXXXIX, 2, lorsque Philonides fit représenter aux Lénées les Guêpes, comédie d'Aristophane, il remporta le premier prix; Glaucon eut le troisième, que lui valut sa pièce des Ambassadeurs.

Ainsi la victoire qui l'an 419 avant J. C. couronna Glaucon, grâce au succès de ses *Ambassadeurs*, serait pour jamais tombée dans l'oubli si, à deux mille deux cent quarante-sept ans de là, un ambassadeur devenu possesseur de ce vase n'eût cherché l'interprétation du sujet qu'il représente. Le public lui saura sans doute gré d'avoir procuré la connaissance d'un monument qui fournit des données historiques si précieuses, et qui mérite ainsi une des premières places parmi les vases peints découverts jusqu'à ce jour.

Il est fâcheux que la tête de la Victoire soit tronquée (8), et que le sort, en nous enviant une composition plus remarquable, nous ait privé de nouvelles lumières sur cette époque de l'art, la plus célèbre sans contredit de la sculpture grecque.

(4) Un autre vase, orné de l'image de Diane et de la même inscription, ΓΛΑΥΚΩΝ ΚΑΛΟΣ, provient du même tombeau : un troisième, portant le même nom, a été trouvé dans un des tombeaux de Vulcin (Catal. du pr. de Canino, cent. II, n° 14, p. 70). On y voit un homme revêtu d'un manteau et tenant une longue flèche : serait-ce Apollon?

(5) Il paraît que ce nom était en usage particulièrement à Athènes, sans doute à cause du rapport qu'il a avec la Minerve *Glaucopis*, et la chouette (γλαὺξ), consacrée à la déesse.

Diogène Laerce (II, 124) cite neuf dialogues de *Glaucon d'Athènes*, *frère de Platon*, et Platon lui-même parle au commencement de l'Ion d'un autre *Glaucon*, *rhapsode*. On ne sera pas tenté de voir, dans le sujet de cette peinture, le frère du philosophe dont il est question chez Diogène. Le rhapsode Glaucon n'y a pas plus de droits. Il est vrai qu'Hésiode a obtenu, pour prix de ses chants, un trépied (Paus. IX, 31, 3). Mais les fêtes où les rhapsodes développaient leur talent poétique ne se célébraient point à Athènes. C'est à *Delphes* que se rassemblaient les poètes épiques pour chanter des hymnes en l'honneur d'Apollon. (Voyez Paus. X, 72, et tous les monumens appelés *chorégiques*.)

(6) La tribu Acamantis rapporte son origine à Acamas, un des fils de Thésée. (Paus. I, 5.)

(7) Ἐδιδάχθη ἐπὶ ἄρχοντος Ἀμυνίου διὰ Φιλωνίδου ἐν τῇ πόλει Ὀλυμπίων ὄν β' εἰς Λήναια. Καὶ ἐνίκα πρῶτος Φιλωνίδης προάγων Γλαύκων πρεσβέσι τρίτος (Argum. Vesp.).

À l'égard de ce passage, je partage entièrement l'avis de M. Letronne, qui a bien voulu me communiquer les observations suivantes : « Ce passage du scholiaste est évidemment corrompu. Comme il paraît manquer ici le nom de celui qui a eu le second prix et le titre de sa pièce, Paulmier a trouvé ce titre dans le mot προάγων, dont il a fait Προάγωνι, correction fort heureuse, et il lit καὶ ἐνίκα πρῶτος Φιλωνίδης, (δεύτερος)... Προάγωνι, Γλαύκων πρεσβέσι τρίτος. Mais on peut objecter que la répétition du mot Φιλωνίδης est inutile après ἐνίκα πρῶτος. En pareil cas, on ne le répète point; ainsi : ἐδιδάχθη... δι' αὐτοῦ Ἀριστοφάνους· πρῶτος ἐνίκα, δεύτερος Κρατῖνος κ. 7. λ (Argum. Equit.) : Ἐδιδάχθη..... διὰ Καλλιστράτου· καὶ πρῶτος ἦν (Argum. Acharn.); c'est-à-dire que l'auteur remporta la victoire par le moyen de Callistrate, celui qui faisait fonction de διδάσκαλος; car après πρῶτος ἦν, il y a de sous-entendu Καλλίστρατος. Si l'on en doutait, il suffirait de citer ce passage de l'argument des oiseaux : ἐδιδάχθη... διὰ Καλλιστράτου, ὅς ἦν δεύτερος Ὄρνισιν. Il est donc clair que Φιλωνίδης serait une répétition inutile, si c'était le nom du διδάσκαλος, nommé plus haut.

M. Bœckh (Corp. Inscr. I, p. 351, col. 1.), lit :.... καὶ ἐνίκα πρῶτος Φιλωνίδης... δεύτερος, Γλαύκων Πρεσβέσι τρίτος; correction qui présente le même inconvénient que celle de Paulmier, et qui n'a pas l'avantage de conserver la leçon certaine Προάγωνι.

Pour moi, je pense que le second *Philonides* est l'auteur comique de ce nom, tandis que le *premier* est simplement l'acteur principal ou toute autre personne chargée d'être le διδάσκαλος; et je lis tout le passage ainsi :

Ἐδιδάχθη — ἐν τῇ πόλει, ὀλυμπιάδι (πθ', ἔτι.) β' εἰς Λήναια. καὶ ἐνίκα πρῶτος· Φιλωνίδης Προάγωνι δεύτερος· Γλαύκων Πρεσβέσι τρίτος.

« La pièce a été donnée sous l'archonte Aminias, par (l'acteur principal ou le didascale) Philonide, dans la ville, la deuxième année de la quatre-vingt-neuvième olympiade, aux Lénéennes. Il eut la victoire le premier. Philonide eut le second rang avec la *lutte* (ou combat) *préparatoire*; et, Glaucon, le troisième avec les *Envoyés*. »

(8) La restitution est faite d'après une Victoire d'un style peut-être trop grossier et trop ancien. De même sur le revers de ce monument, il n'y a d'antique que la partie inférieure de la figure drapée : il est à présumer qu'elle tenait primitivement une lyre, et avait la tête ceinte de la mitre bachique.

VASE DE PRIX.

LA LUTTE ET LE PUGILAT (PL. 11).

Parmi les différens exercices gymnastiques qui furent en usage chez les Grecs, la lutte, comme le plus ancien, doit occuper le premier rang. Il est certain qu'elle exigea, dans son origine, une taille élevée, un corps robuste (1), principales qualités d'un lutteur, à une époque où l'unique but de ses efforts était d'attirer à soi son adversaire pour le terrasser plus facilement (2). Depuis, on y apporta plus d'habileté et même de ruse. Ce fut, selon Pausanias (3), à Thésée que l'on eut l'obligation d'en avoir fait un art. Quoi qu'il en soit, elle ne fut point admise aux fêtes d'Olympie lors de leur rétablissement, et ce n'est qu'à la dix-huitième olympiade (4) qu'elle prit sa place parmi les jeux qu'on y célébrait, le premier prix qu'on y vit décerné pour ce genre d'exercice ayant été obtenu par le Lacédémonien Eurybate.

Les peintures de notre isthmium offrent de chaque côté un combat de lutteurs, l'un représenté sur le corps, l'autre sur le col du vase : mais ce dernier a le plus d'intérêt, à raison de la présence des juges (νομοφύλακες), qu'on reconnaît à leur sceptre et à leur long manteau brodé. Les athlètes, loin de se faire remarquer à cette souplesse, à cette flexibilité de mouvement que l'art gymnastique a plus tard développé, sont peints ici avec ces formes lourdes et pesantes qui rappellent les hommes des temps héroïques.

Les pugilateurs que l'on voit également sur les deux côtés du même vase paraissent plus animés que les lutteurs; le sang qui coule de leur nez prouve qu'ils se sont déjà porté plusieurs coups, et leur attitude fait assez connaître la chaleur et l'acharnement du combat.

Aristote fait une distinction très précise entre le lutteur, le pugilateur et le pancratiaste; celui qui peut presser et arrêter son adversaire est un lutteur habile, παλαιστικὸς; celui qui sait parer en frappant est propre au pugilat, πυκτικός; et celui qui se livre à la fois à ces deux genres d'exercice se nomme *pancratiaste*, παγκρατιαστής. Les pugilateurs ont les épaules larges et les jambes minces (5); ils sont d'ailleurs caractérisés par une taille élevée et de longues mains. Ils ne se servent ici, d'après l'ancienne méthode, que de *miliches*, c'est-à-dire de petites lanières de cuir, formant un réseau attaché dans le creux de la main et réunissant tous les doigts, ce qui se trouve contraire à l'usage cité par Pausanias (6), d'après lequel le mouvement des doigts devait rester libre.

Dans le chapitre que nous destinons exclusivement aux vases de prix, nous aurons l'occasion de faire connaître les différentes espèces de cestes employés par les pugilateurs, et en même temps jusqu'à quel point les passages des auteurs qui parlent de ces exercices ont été bien ou mal interprétés.

On se rappellera sans doute que Pollux, l'un des Dioscures, se distinguait dans ce

(1) Pausan. I, 39.
(2) Hesiod. Scut. Herc. 302.
(3) Lib. 1, 39.

(4) Paus. V, 8.
(5) Xenoph. Conviv. II, 17.
(6) Paus. VIII, 40.

genre de combats, et que le prix du pugilat, rétabli à Olympie dans la vingt-troisième olympiade, fut remporté par Onomaste de Smyrne (7). On admit dans la quarante-unième olympiade le pugilat des enfans, et l'on rapporte qu'à cette occasion Philétas de Sybaris vainquit tous ses antagonistes. (8)

En lisant le nom de *Nicosthène* inscrit au milieu du vase, entre les combattans, à la place que devait occuper le nom du vainqueur, on doit en conclure que, destiné à servir de prix, soit pour le pugilat, soit pour la lutte, ce vase fut acheté dans une fabrique, tel que nous le voyons, et non comme celui de Glaucon, dont la destination plus noble exigeait un travail plus spécial et plus soigné. Dans nos Recherches sur les véritables noms des vases (9) grecs, nous avons déjà fait mention des lettres ΙΣ tracées au poinçon sous le pied de cette espèce d'amphore appelée *isthmium*: elles en indiquent le nom, et servent ainsi à faire connaître la forme particulière des vases que les vainqueurs aux fêtes des Panathenées recevaient pleins de l'huile consacrée à Minerve. Celui-ci, dont l'inscription de même que la peinture prouvent une très haute antiquité, provient des fouilles d'*Agrigente*. Mais ce qui mérite encore plus de fixer notre attention, c'est le hasard qui a fait découvrir dans les fouilles de *Vulcia* plusieurs vases également peints à figures noires sur un fond jaune, et portant la même inscription ΝΙΚΟΣΘΕΝΕΣ ΕΠΟΙΕΣΕΝ, *Nicosthène l'a fait*. On voit dans le fond d'un de ces vases, en forme de cylix (10), la tête de la Gorgone, et sur la partie extérieure, d'un côté, Thésée tuant le Minotaure; de l'autre, un guerrier à genoux devant Minerve. La même tête de la Gorgone occupe également le fond d'une seconde cylix (11), dont les peintures offrent en dehors, d'une part, un guerrier qui cherche à séparer deux combattans, et de l'autre, Énée portant Anchise et suivi par Ascagne. Sur la troisième cylix (12), on n'a représenté qu'un homme et un bouc.

Si la découverte des vases de Nicosthène trouvés en Étrurie ne permet pas d'asseoir une opinion arrêtée sur le pays où cet habile artiste exerça son art, elle servira du moins à faire connaître combien ces ouvrages étaient estimés.

Depuis que sur des vases peints, découverts à Vulcia, on a trouvé différens noms d'artistes, accompagnés tantôt du mot ΕΠΟΙΕΣΕΝ (fit), tantôt du mot ΕΓΡΑΦΣΕΝ (peignit), il nous a paru nécessaire de rechercher le sens comparatif de l'une et de l'autre expression, nous rappelant d'ailleurs que souvent des cylix très simples, et ne portant que la figure d'un seul animal ou quelque symbole moins important encore, offrent pareillement à l'extérieur, sur la partie du vase qui n'est pas peinte, un nom propre suivi du mot ΕΠΟΙΕΣΕΝ. L'idée à laquelle nous nous sommes arrêté, c'est que l'emploi de ce dernier verbe faisait connaître que l'artiste était tout à la fois peintre et potier, tandis que le mot ΕΓΡΑΦΣΕΝ indiquait le travail partiel d'un peintre étranger à l'art et aux entreprises de la poterie. Une observation remarquable vient appuyer cette conjecture. Jusqu'ici les mêmes noms, tels que celui de *Nicosthène*, se rencontrent toujours suivis du mot ΕΠΟΙΕΣΕΝ, et d'autres, comme celui d'*Épictète*, sont conformément accompagnés du mot ΕΓΡΑΦΣΕΝ. Au surplus, ce n'est point par la simple étude de quelques catalogues que l'on résoudra une question de cette importance; c'est dans l'examen

(7) Paus. V, 8.
(8) Paus. l. c.
(9) Pag. 7 et 8.
(10) Catal. du pr. de Canino, n° 1516, p. 130, n° 73.
(11) Ibid. n° 567, p. 80, n° 24.
(12) Ibid. n° 273, p. 28, n° 44.

attentif de tous les vases qui portent des noms d'artistes, c'est dans la connaissance complète et détaillée du style de composition qui les distingue, que l'on recueillera les notions propres à éclairer d'une lumière moins douteuse les difficultés qui sur ce point obscurcissent encore l'histoire de l'art.

VASE DE TOILETTE.

NOCES DE BACCHUS ET D'ARIADNE (Pl. III).

En publiant sur une collection d'antiquités un travail semblable à celui que nous avons entrepris, il est un double écueil difficile à éviter. Si dans le choix des monumens l'intérêt du sujet est seul consulté, on mécontente les artistes qui, dans une pareille étude, ne cherchent guère que la beauté des formes; et si au contraire, un dessin élégant et pur, une composition ingénieuse détourne l'attention des objets propres à fournir de nouvelles lumières sur la religion des Grecs et sur leur vie privée, aussitôt les antiquaires, méconnaissant que l'art est une des plus brillantes manifestations des forces de l'esprit humain, condamnent comme indifférent ce qui renferme en réalité la plus importante instruction. Heureusement que l'antiquité grecque nous a légué un assez grand nombre de monumens à l'aide desquels l'une et l'autre prédilection peuvent être également satisfaites; et en rangeant dans cette catégorie le vase (1) offert ici à l'examen de nos lecteurs, nous espérons leur faire partager notre conviction.

Le sujet qu'il représente ne se compose pas d'un grand nombre de figures, mais la disposition en est ingénieuse; tout y respire le charme des premiers jours de l'hymen et les plaisirs de la fête nuptiale : cependant chaque personnage est ému d'un sentiment différent. Regardons la danseuse qui est à la tête de la procession : quelle grâce dans ses pas, et quelle ivresse dans le mouvement de sa tête et de ses cheveux flottans! Elle chante l'hymne d'hyménée en l'honneur du couple divin qu'elle devance. Vient ensuite la jeune fiancée, modeste et timide, s'attachant à son bel époux, mais n'entrevoyant le bonheur qu'à travers le bandeau de l'innocence; la pudeur empreinte sur ses traits forme un contraste admirable avec la volupté qui anime ceux de la première bacchante. Bacchus, appuyé sur sa jeune épouse, ne semble-t-il pas résigner la puissance qu'il exerce par le bienfait du vin, pour se soumettre lui-même à l'empire de Vénus? Ne trahit-il pas le désir ardent dont son cœur est préoccupé? Et certes, la bacchante qui le suit en dansant, au son du tambourin qu'elle frappe en cadence, ne doit qu'exciter davantage le feu qui l'embrase. Les roses qui décorent ce vase ne sont point un simple ornement, elles ont été placées ici pour indiquer que la scène se passe sous un berceau de fleurs, mais de fleurs consacrées à Vénus (2). Si l'on songe ensuite que ces quatre figures, en terre

(1) Cet aryballos (haut. 8 pouc.) a été trouvé avec un calpion, une petite cyathis et une œnochoé dans un tombeau de Nola : on voit, sur le calpion, un Amour peint en blanc avec des ailes jaunes, et sur la cyathis une figure qui semble être celle de Vénus.

(2) Pausan. VI, 24. *Comos*, ou plutôt *Hyménée*, la tête ceinte d'une couronne de *roses*, s'approche des nouveaux mariés (Philostrat. Imag. I, Com. p. 765).

cuites, et superposées au vase; elles rappellent, par leur exécution et l'idée qu'elles expriment, le style de l'Apollon Sauroctone, du jeune Satyre tibicine et de la Diane de Gabii, ouvrages de Praxitèle, dont Pline (3) vante encore les *Ménades* et les *Thyades* en marbre, et un *Liber pater* en bronze; on conviendra peut-être que notre vase se rattache à la même époque, et qu'il appartient aux beaux jours de la sculpture grecque. De là, une juste induction de l'influence qu'un tel monument peut exercer sur le jugement à porter de la sculpture polychrome, sculpture dont, grâce aux recherches de M. *Quatremère de Quincy*, nous connaissions déjà la théorie, mais qui jusqu'ici ne nous avait point été rendue sensible dans ses effets par de semblables exemples. Nos lecteurs seront désormais en état de juger si des figures sculptées et ornées de couleurs sont aussi réprouvées par le goût qu'on est généralement tenté de le croire, et si ces couleurs nuisent, dans la sculpture, à l'impression générale qu'elle produit (4); nous ne le pensons pas, et ne pouvons admettre la supposition qu'à cet égard le mauvais goût eût pu naître et se perpétuer aux plus belles époques de l'art statuaire chez les Grecs, au temps où florissaient Phidias et Praxitèle; on doit remarquer encore que l'usage de la sculpture polychrome se perd précisément lorsque commence la décadence de l'art, ou plutôt au milieu des extravagantes créations de l'art dégénéré.

Quoi qu'il en soit, le dessin et le coloris de ce bas-relief auront toujours le mérite de faire connaître différens costumes des dames grecques à une époque qui n'est plus douteuse. C'est à nos contemporaines qu'il appartient maintenant de prononcer sur le goût qui présidait à la forme ou à la couleur de ces vêtemens : peut-être le peplos vert semé d'étoiles d'or qu'Ariadne porte au-dessus de sa tunique jaune réunira-t-il en sa faveur plus de suffrages que la robe rouge de la danseuse et le vêtement bleu de la musicienne : il nous suffira de faire observer qu'on rencontre rarement la couleur verte sur les monumens de sculpture polychrome, qui se trouvent ordinairement peints en rouge, en bleu, en noir, et moins souvent en jaune.

Quelques archéologues regretteront peut-être l'absence d'inscriptions qui pourraient jeter de nouvelles lumières sur les détails de cette composition. Mais heureusement Plutarque (5) s'est chargé de réparer cette perte: il raconte que *Dionysos Lysios*, accompagné de *Terpsichore* et de *Thalie*, se rend auprès d'*Hespéra*. C'est ainsi que nous acquérons une juste idée du Dionysos Lysios, dont l'expression d'abandon et de mollesse répond parfaitement à l'épithète de *libérateur* (6). On l'adorait sous ce nom, parce que le vin dissipe les soucis et le chagrin (7), et rend à l'homme cette franchise et cette vérité

(3) Lib. xxxxi, 5, s. 8.

(4) Voici comment M. *Finati* se prononce sur cette alliance de la peinture et de la sculpture : « Questa pregevole statua « uscì dallo scavo coi capelli dorati. Quest' *uso barbaro* di « dorare i capelli, d'ingemmare gli occhi et di colorir le vesti « vigeva fin ne' tempi buoni dell' arte, e fino i più importanti « monumenti ne furono *deturpati* ». On ne se serait pas attendu, en lisant l'excellent catalogue du Musée de Naples, que l'auteur n'eût pas craint de qualifier de *barbare* l'usage répandu chez les Grecs de dorer la chevelure, de rendre les pupilles des yeux par des pierres précieuses, et de peindre les vêtemens. Mais nous nous hâtons de faire remarquer que ce passage est emprunté à l'explication de la pl. xi. du douzième cahier du *Museo Borbonico*, ouvrage dirigé par M. Niccolini, et dont le texte et la gravure font plus de tort au beau Musée de Naples que toutes les couleurs du monde appliquées aux sculptures qu'il renferme.

(5) Quest. Sympos. III, vi, 4.

(6) C'est M. Gerhard qui, le premier (Prodromus der Antiken Bildwerke), a découvert l'image du *Liber pater* ou Jacchus, telle que les poètes et les artistes l'avaient conçue. Ce dieu est toujours le type de la voluptueuse jeunesse de l'Ionie et de la grande Grèce.

(7) Hesych. v. λυσεῖα et intpp. Aristid. t. I, p. 586, l'appelle λυσίπονος, et Athénée (l. X, p. 481, a) λαθικήδης. Comparez les savantes recherches de M. *Welcker* (Nachtrag zur Æschyl. Trilogie, s. 195) sur l'origine historique du même dieu.

(14)

qui lui étaient naturelles dans sa première enfance (8). D'après Pausanias (9), les Grecs lui opposaient *Dionysos Baccheios*, probablement un Bacchus barbu d'un caractère sombre et mélancolique, au culte duquel se rattachaient les cérémonies mystérieuses des initiés (10). Quant à *Hespéra*, il n'est pas douteux qu'elle est la même que l'on désigne ordinairement sous le nom d'*Ariadne* ou de *Proserpine* (11). En attribuant enfin le nom de *Terpsichore* (*amie de la danse*) à la première Bacchante, et celui de *Thalie* (*gaîté sociale* ou *joyeux banquet*) à la seconde (12), nous espérons avoir expliqué le véritable sujet de ce vase, un des plus rares qui existent (13), et dont les dorures augmentent encore le prix. L'odeur du parfum que cet aryballos n'avait pas entièrement perdue à l'époque où il fut trouvé, prouve assez qu'il était destiné à la toilette, et le sujet qui le décore ne peut convenir qu'à un présent nuptial. (14)

Le fameux cratère en marbre connu sous le nom de *vase Borghèse* a beaucoup d'analogie avec notre aryballos, par le style du bas-relief qui le décore, et qu'on a long-temps confondu dans la foule des Bacchanales. On croit y reconnaître aujourd'hui les *noces de Bacchus et d'Ariadne*. Mais, quelque idée que l'on se forme des lois de la galanterie parmi les Grecs, on se persuadera difficilement qu'elles permissent à un jeune époux, le jour même de l'hyménée, d'appuyer ainsi nonchalamment son bras sur l'épaule de sa compagne, tandis que celle-ci cherche à lui plaire par ses chants, qu'elle marie aux sons de la lyre. D'ailleurs la *lyre*, employée souvent comme symbole nuptial, pour figurer l'accord parfait de la vie conjugale, ne se voit guère dans la main de la fiancée. Sans cette réserve, comment pourrait-on distinguer la décente épouse de ces femmes nommées Ψάλτριαι que les hommes faisaient venir à la fin du repas pour les divertir par leur chant et leur danse? Ces réflexions prouveront peut-être qu'un nouvel examen était devenu nécessaire.

(8) Plut. Sympos. vii, 10, 2.

(9) Lib. II, 2, 5; lib. II, 7, 6. Il y avait également deux Mercures en bronze, dont l'un, placé dans une chapelle particulière, était probablement le Mercure barbu, l'inventeur de la lyre (Paus. lib. II, 2).

(10) Pausan. l. c. fait mention d'une statue en bois doré de *Dionysos Lysios*, que l'on voyait à Corinthe, et dont l'origine se rapportait à la fin tragique de *Penthée* : il est évident que l'apothéose de ce jeune homme servait de type au culte local de Dionyse. Une autre statue de la même matière fut surnommée *Dionysos Baccheios*. Le même auteur donne, l. II, 7, 6, des renseignemens plus précis à l'égard de ces deux statues : « A Sicyone, dit-il, se trouvent des statues de Bacchus, que l'on tient cachées, et que l'on porte en procession une fois par an, durant la nuit, d'un endroit nommé *cosmeterium* au temple de Bacchus : on les accompagne avec des torches allumées, et en chantant des hymnes qui sont en usage dans le pays. La marche est ouverte par le dieu qu'on nomme *Baccheios*, statue jadis érigée par *Androdamas* (*qui opprime les hommes*), fils de Phlias; vient ensuite celle de *Lysios*, que le Thébain *Phanès* (*l'éclairé*) apporta de Thèbes, *par les ordres de la Pythie*. » La fête de Dionysos Baccheios nous paraît avoir été représentée sur le beau stamnos des Bacchantes du Musée de Naples (Recherches sur les véritables noms des vases grecs, pl. vii, 4). Cette idole de Bacchus retrace assez fidèlement la statue de bois, sous les traits et avec les ornemens qu'elle avait dans le cosmétérium.

(11) C'est ainsi que Philostrate (Imag. Ariadne) décrit un tableau de la galerie de Naples, dans lequel Bacchus, la tête couronnée de roses, vêtu de rouge, s'approchait d'Ariadne endormie : il est très probable qu'il en existe une copie parmi les nombreuses peintures découvertes à Pompeji, et exposées aujourd'hui aux regards des curieux dans le Museo Borbonico.

(12) Le beau stamnos des Bacchantes (Neap. Ant. B. I, S. 365) représente ces mêmes compagnes de Bacchus, l'une désignée par le nom de ΧΟΡΕΙΑΣ, l'autre par celui de ΘΑΛΕΙΑ. Sur un autre vase, qui devait peut-être servir comme cadeau de noces, on rencontre ΠΟΘΟΣ ΚΑΛΟΣ, *le beau désir*, devancé par ΕΤΑΙΑ, *la gaîté*, et ΟΙΝΟΣ, *le vin*, et suivi par ΘΑΛΙΑ et ΚΟΜΟΣ. (Tischb. Vas. Hamilt. t. II, pl. L.)

(13) On n'a trouvé jusqu'à présent qu'un très petit nombre de vases de cette espèce, la plupart dans les tombeaux d'Athènes; ils seront reproduits dans l'ouvrage de M. le baron de Stackelberg intitulé *Tombeaux de l'Attique*. M. le comte Pourtalès en a acquis deux. Un autre vase, mais d'une composition inférieure, provient des fouilles de Nola, et fait maintenant partie de la collection de M. Durand.

(14) Un vase de la même forme, du Musée Charles X, a été publié par M. Millingen, Anc. Monum. pl. xxvi : on y voit le même sujet; mais il y a une différence énorme dans la composition et dans le dessin des figures.

(15)

Celles des compositions de l'art qui se développent sur des monumens d'une forme arrondie, tels que les cratères ou les vases analogues, les autels et les putéals, donnent plus souvent lieu aux méprises des antiquaires que les dessins qu'on trouve sur une surface plane. Ainsi l'ingénieuse disposition des figures et des groupes représentés sur le vase Borghèse fut complétement méconnue par *Millin* (15), lorsqu'il en reproduisit le dessin dans sa galerie mythologique, et par M. le comte de *Clarac* (16), qui, tout récemment, en a donné une nouvelle gravure.

Il n'y a que trois groupes principaux dans cette scène bachique : quatre figures forment le premier; quatre autres le second, et deux seulement composent le troisième. Il est facile de remarquer que Bacchus est placé comme protagoniste du premier groupe : la musicienne sur laquelle il s'appuie, le Satyre qui danse en face d'elle, et la Bacchante qui s'approche de Bacchus en frappant le tambourin, ne sont que les ministres des plaisirs du dieu, dont ils excitent et entretiennent l'allégresse. Dans le second groupe, la place du dieu est occupée par *Comos*, son joyeux compagnon; il est suivi d'une Bacchante qui agite les crotales. Une Muse, caractérisée par la tunique talaire et par une harpe oblongue, marche vers Comos : elle paraît se défendre de l'impétuosité d'un Satyre épris de ses charmes. Le chef du troisième groupe semblerait être le vieux Silène, dont la caducité, suite funeste de son ivresse, exige le soutien d'un jeune Satyre; le carchésion, tant de fois vidé, vient d'échapper à ses mains débiles. Cependant le silène Pappos ne fut jamais représenté sous des traits si nobles, ni avec un caractère plus idéal; et à sa longue barbe on pourrait le confondre avec le Bacchus indien. (17)

Maintenant, quel est le sujet de cette composition? En observant isolément les figures et leurs attributs, on est frappé de l'*absence des vases à boire*; le dieu lui-même n'est pas armé de cet instrument de ses conquêtes. Le seul vase que l'on aperçoive gît renversé par terre, comme en punition des malheurs qu'il a causés. Ce n'est donc pas le triomphe du *dieu du vin* que l'artiste a voulu célébrer ici, puisque le Bacchus des Lénées, celui qui répandait le jus de la vigne parmi les humains, en subit lui-même les tristes effets : sa raison égarée, son corps chancelant, le vase renversé, tout annonce que son culte expire et que son règne est passé (18). En regard le jeune dieu, le nouveau Bacchus commence un autre règne avec d'autres attributs (19); c'est celui qu'on adore à Athènes sous le nom de *Melpomène* (chanteur)

(15) Gal. mythol. LXVIII, 265.

(16) Musée de Sculpture, pl. 131, n° 711.

(17) Voyez les bas-reliefs qui représentent l'arrivée de Bacchus au palais d'Icarius, roi d'Athènes. (Visconti, Pio-Clem. t. IV, pl. xxv.)

(18) On voit le vieux Silène, au même point ivrogne, sur deux bas-reliefs publiés par Visconti (Pio-Clem. t. IV, pl. xxII, xxIII).

(19) A la fête appelée *Agriœnia*, les femmes vont chercher Bacchus, qui, disent-elles, *s'est réfugié chez les Muses*: c'est pourquoi elles donnent, après dîner, des énigmes et des logogryphes à deviner (Plut. quest. Sympos. Procœm.). Eusèbe (Præp. Evang. p. 53) observe donc avec raison que c'est toujours à la suite du *jeune* Bacchus que l'on rencontre les Muses. Cette même liaison de Bacchus et d'Apollon est constatée par la fête musicale nommée *Hérois*, sur les détails de laquelle les

Thyades, d'après Plutarque (Quest. Gr. X), peuvent donner des renseignemens. Comparez Sophocl. OEdip. Tyr. v. 1165, 1109,

Εἴθ' ὁ Βακχεῖος θεὸς ναί-
ων ἐπ' ἄκρων ὀρέων
εὔφημα δέξαιτ' ἔκ του
Νυμφᾶν Ἑλικωνίδων
αἷς πλεῖστα συμπαίζει;

et Antig. v. 1130, 1143, 965,

φιλαύλους τ' ὠρέθιζε (Lycurgue) Μούσας,

et Aristophane. Ran. v. 1253, persiflant Euripide, d'après lequel Bacchus, revêtu d'une nébride, et tenant un thyrse, se trouve sur le Parnasse, dansant à la tête du chœur que composent les jeunes filles de Delphes. Voyez Eurip. Ion, v. 716 sqq. et Creuzer, Symbol. III, S. 266.

Une lépaste du cabinet de M. le comte Pourtalès repré-

par le même motif (20) qui fit donner l'épithète de *Musagète* à Apollon : c'est pourquoi on trouve le dieu entouré non seulement de son cortège accoutumé, du Satyre tibicine et des Bacchantes qui frappent le tambourin et les crotales; mais, ce qui est bien plus significatif, de deux Muses (21) qui jouent de la lyre (probablement Thalie et Melpomène). La figure du jeune dieu, appuyé sur une des Muses, comme on voit souvent Apollon, n'exprimerait-elle pas le caractère du nouveau culte, dont la musique forme la base la plus solide, comme le moyen le plus efficace de la civilisation? Et Bacchus déjà vieux, ne se soutenant qu'à l'aide d'un serviteur du jeune dieu, n'indiquerait-il pas l'abolition d'un rite qui mettait en honneur la frénésie des sens, les superstitieuses orgies (22), et dont la nouvelle religion ne conservait que les mystères et les idées symboliques (23)? Notre conviction est entière à cet égard, et nous croyons que nos observations peuvent répandre quelque jour sur les rapports des idées religieuses et mystiques en Grèce, avec les formes populaires du culte.

VASE DE NOCES.

PRÉSENT OFFERT A UNE MARIÉE (Pl. IV).

En lisant le nom de quelques unes des Muses placé près de diverses figures sur le couvercle d'une lécané (1), on s'attendra peut-être à trouver ici une intéressante dissertation sur les attributs qui caractérisaient plusieurs de ces divinités du second ordre, ou qui, distinguant chacune d'elles en particulier, leur furent affectés, soit par les auteurs, soit par les artistes de l'antiquité.

Peut-être aussi désirerait-on connaître l'influence différente qu'exerça, selon les époques, la poésie grecque et romaine sur la manière de représenter les Muses; mais un travail que notre savant ami M. Gerhard se propose de publier incessamment à ce

seule une femme revêtue d'une nébride par-dessus la double tunique, et tenant une lyre de la main droite et un thyrse de la gauche. Elle porte l'inscription ΤΕΡΣΙΧΟΜΕ, évidemment corrompue par la négligence de l'artiste, qui aurait dû mettre ΤΕΡΨΙΧΟΡΕ.

(20) Paus. I, 2, 4.

(21) Aussi est-ce *Pégase* d'Éleuthéré qui introduisit ce Bacchus en Attique (Paus. l. c.). Éleuther érigea le premier une statue à *Liber pater* (Hygin. fab. 225). A Sparte on voyait, près du temple de Bacchus Colonate, une enceinte consacrée au héros qui servit de guide à Bacchus lorsqu'il vint dans cette ville. Les Dionysiades et les Leucippides* sacrifient à ce héros avant de sacrifier au dieu lui-même. Onze autres femmes, nommées de même les *Dionysiades*, y disputent le prix de la course, ainsi que l'a prescrit l'*oracle de Delphes* (Paus. III, 13). Dans ce récit, l'influence d'Apollon se manifeste partout. Le héros en question serait-il *un des Dioscures*, que l'on considérait comme dieux lacédémoniens, et qui avaient enlevé les Leucippides? Doit-on plutôt voir en lui *Mercure*, l'inventeur de la lyre, ou, ce qui me paraît plus probable, *Pan*, également distingué par son talent musical, et dont les rapports

* De jeunes filles, prêtresses d'Hilaire et du Phœbé, filles d'Apollon (Paus. III, 16), qui portaient le nom de *Leucippides*, à cause du quadrige traîné par des chevaux blancs que guidait leur père.

intimes avec Apollon et Bacchus sont attestés par une foule d'auteurs et de monuments anciens? C'était d'ailleurs à ce dieu, ainsi qu'à Apollon lui-même, que les jeux de la course devaient particulièrement convenir. Cette conjecture trouverait quelque appui dans la tradition qui fait apporter la statue de Bacchus Lysios à Sicyone par le Thébain *Phanès*, qui obéissait en cela aux ordres de la Pythie (Paus. II, 7).

(22) A Olympie, on voit aussi un temple de Silène; c'est à ce dieu seul qu'il est érigé, et non tout à la fois à Silène et à Bacchus. L'ivresse, μέθη, y est sous la figure d'une femme qui lui offre du vin dans un vase (Paus. VI, 24).

(23) Cette explication obtient une nouvelle force si l'on considère que le temple de Bacchus Melpomène, où l'on voyait les statues des *Muses et d'Apollon*, renfermait aussi le masque d'*Acratos* (Paus. I, 2), qui est l'ivrogne du vase Borghèse. Ainsi à Acharné on adorait deux statues de Bacchus, l'une de *Melpomène*, et l'autre de *Kissos, lierre* (Paus. I, 31). Il faut se rappeler que le silène Acratos porte une couronne de lierre pour se préserver des suites funestes de l'ivresse (Plut. quest. Symp. III, 1, 3). Du reste, un sarcophage du Vatican (Visc. Pio-Clem. t. IV. pl. xxiv) indique la même idée d'une manière non moins ingénieuse.

(1) Neuf pouces et demi de diamètre.

sujet nous dispense de cet examen; nous nous bornerons donc à démontrer que les figures peintes sur notre vase ne représentent point les Muses, et à expliquer le sens réel et le motif des noms qui leur sont donnés.

On peut d'abord remarquer qu'aucune de ces prétendues Muses (2) n'est distinguée par l'attribut qui lui appartient : *Clio*, par exemple, au lieu d'un double rouleau (3), porte deux flûtes qui ne sauraient convenir aux graves méditations de l'histoire, à moins que l'on ne veuille supposer que ces deux flûtes remplacent ici les trompettes de la Renommée; *Thalie*, qu'un masque comique et un bâton recourbé (4) devraient caractériser, tient une guirlande de myrte qui conviendrait bien mieux à une des Grâces ou à la mère des Amours; *Euterpe* est privée de sa flûte (5), et le petit coffret de *Calliope* n'a point la forme cylindrique du kibotos destiné à contenir les rouleaux que la poésie couvre de ses inspirations (6); *Uranie* n'est pas auprès d'elle (7), et rien enfin ne nous indique *Polymnie*, que sa tête penchée, son air pensif (8) et son bras entouré d'un peplus (9) devraient nous faire reconnaître. Cette figure porte, au contraire, un objet impossible à décrire; car la seule partie inférieure en est antique, et tout le reste a été ajouté par un artiste napolitain; mais cette restauration, faite évidemment dans le but de représenter une Muse déployant un rouleau, s'écarte, par cela même, du sens qu'il faut attribuer à cette composition.

Cessons maintenant de nous occuper des inscriptions qu'offre cette peinture, pour en étudier le sujet et l'ensemble.

En l'examinant avec attention, il sera facile de reconnaître que la femme assise est la figure principale vers laquelle se dirigent six autres femmes qui, trois à trois, viennent à elle de chaque côté. Celle qui, d'un côté comme de l'autre, est placée au milieu de ses deux compagnes, semble les engager à se hâter, et se fait remarquer par un large bandeau (stéphané) qui décore son front.

En se rappelant que les lécanés devaient toujours se trouver parmi les dons faits après le mariage (10), on jugera sans doute, comme nous, que cette peinture représente le moment où, le lendemain des noces (ἐπαύλια), les parens et les amis des époux venaient offrir à la nouvelle mariée leurs félicitations et leurs présens. (11)

Les auteurs anciens (12), en nous donnant tous les détails de cette cérémonie, nous apprennent qu'un jeune homme vêtu d'une chlamyde blanche, et portant un

(2) Elles sont filles de Jupiter et de Mnémosyne (la mémoire) : Homère et Hésiode ont les premiers parlé de *neuf* Muses. Auparavant on n'en connaissait que *trois* ou *cinq* (Pausan. lib. IX, 29).

La savante et ingénieuse dissertation de Visconti (Pio-Clementin. vol. I, tav. 17, 27) est la source la plus féconde où devraient puiser tous ceux qui voudront s'instruire sur cette matière.

(3) Muse de l'histoire (Visconti, Pio-Clem. vol. II, tav. 17; Pitt. d'Ercolan. vol. II, tav. 17).

(4) Muse de l'accompagnement musical des poésies dramatiques (Visconti, vol. I, tav. 18).

(5) Muse de la comédie (Pitt. d'Ercol. vol. II, tav. 3), avec un tambourin ou avec une *cithare* (Visconti, vol. I, tav..19); quelquefois elle joue aussi de la lyre recourbée (Ovid. Fast. V, 54); sa tête est couronnée de lierre.

(6) Muse de la poésie épique, qui porte à la main des ta-

blettes (Visconti, tav. 27; Pitt. d'Ercol. vol. II, tav. 4). Elle tient aussi des rouleaux (Millin, Gal. Myth. xxiv, 76).

(7) Muse de l'astronomie, porte d'une main le globe, et de l'autre un petit bâton. Hésiode (Théogon. v. 77) la place entre Calliope et Polymnie. On peut encore voir dans ce personnage Mnémosyne (Millin, Gal. Myth. xxi, 62).

(8) Visconti, tav. 24

(9) Millin, Gal. Mythol. xx, 64; xxi, xxii, xxiii.

(10) Voyez mes Recherches sur les noms des vas. gr. p. 21, 22.

(11) Phot. v. λεκαντίς. Les parens envoyaient le lendemain des noces, aux jeunes mariés, des présens qui consistaient en bijoux d'or renfermés dans des cassettes, et en joujoux pour les jeunes demoiselles, placés dans des lécanés. Millingen, Peint. ant. pl. LVII. D'Hancarville, t. IV, pl. LXI.

(12) Suid. Etym. M. v. Ἐπαύλια, v. λεκανίδες. Harpocrat. v. Ἀνακαλυπτήρια, p. 35.

flambeau (13), ouvrit la marche du cortége nuptial; une canephore le suivait, précédant d'autres femmes qui apportaient des bijoux d'or, des lécanés, des coffrets, des sandales, des baumes, des siéges (14), des peignes, des alabastrons, des cassettes, des vases à parfums, et quelquefois même la dot de l'épouse.

Il est probable que, dans cette peinture, la femme tournée vers celle qui porte une cassette, est la mère de la mariée; que les présens apportés à sa fille se composent de deux coffrets (15), de deux flûtes, d'une couronne de myrte, et de l'objet peu reconnaissable dont nous avons déjà parlé.

Nous savons qu'aux noces de Cadmus et d'Harmonie, où se trouvaient réunies toutes les divinités de l'Olympe, lorsque les dons d'usage furent apportés aux jeunes époux, Minerve fit présent d'un collier, d'un peplus, et voulut y joindre des flûtes (16), pour rappeler sans doute que l'invention de cet instrument lui était due (17); mais ici nous ne pouvons trouver de motifs pour un semblable présent que dans un goût particulier de la mariée pour les sons doux et harmonieux de la flûte.

Comment expliquer maintenant les noms de plusieurs des compagnes d'Apollon, donnés à des femmes qui n'en portent pas même les attributs? Le scholiaste de Pindare (18) répond à cette question en nous apprenant qu'un temple de Cérès devait avoir ses Nymphes pour jouir de quelque célébrité, et que, sans leur présence, aucun mariage ne pouvait se conclure. Ajoutons qu'à Athènes, et dans l'enceinte sacrée de l'Ilyssus, les *Nymphes* de ce fleuve étaient honorées comme *Muses* ilyssiennes (19); que la fontaine où l'on puisait l'eau sacrée pour la lustration nuptiale avait pris de leur nombre (20) le nom d'*Enneacrounos* (21), et nous trouverons que c'est par la même raison qu'à Nola, colonie d'Athènes, les Nymphes compagnes de l'Hyménée portaient le nom des Muses, mais que leurs attributs devaient toujours se rapporter soit aux goûts, soit aux talens de la fiancée (22). Cette observation explique pourquoi les noms de *Melpomène*, d'*Uranie*, de *Terpsichore* et d'*Érato* (23), ne

(13) Winckelmann, Monum. ined. 111. Le jeune homme porte de la main droite le flambeau, de la gauche l'hydrie panathénaïque.

(14) On voit sur plusieurs vases peints des femmes apportant des siéges à d'autres femmes qui paraissent d'un rang plus élevé. Jusqu'à présent, on n'avait pas expliqué ces scènes domestiques, qui font évidemment partie des cérémonies qui suivaient le mariage.

(15) Κοίτη.

(16) Diod. V, 323, p. 370. Cérès présenta des fruits, Mercure une lyre, Électre le culte des grandes divinités, avec des cymbales et des tambourins.

(17) Paus. I, 24, 3. Hygin. f. 165. Winckelmann, Monum. ined. 18; de Laborde, vas. Lamberg, t. I, vign. v.

(18) Pyth. IV, 104.

(19) Paus. I, 19, 6; I, 31.

(20) Comparez les *neuf* hiérodoules de la Minerve de Cos (Hesych. v. Ἀγρέται).

(21) Suid. v. λουτροφόρος. Diod. III, 194, p. 229, nous apprend que le mot *nymphe* avait chez les Grecs une signification assez étendue; c'est ce qui explique pourquoi les artistes représentaient les jeunes vierges, par exemple Amymone, Orithye, avec des *hydries*. Comme on désignait un *éphèbe* par le *pétase* et les *deux javelots*, ainsi l'on caractérisait les jeunes *vierges* par les *hydries* qu'elles portaient, et qui étaient regardées comme un signe de servage, le seul, au reste, dont une femme mariée fût affranchie, dans la dépendance où la retenaient les lois de l'Hymen chez les anciens. Près de l'autel de Bacchus et des Grâces, à Olympie, on voyait un autre autel érigé aux Muses, et non loin encore celui des Nymphes (Paus. IV, 14). Creuzer, Symbol. p. 272 sqq.

(22) Une hydrie d'un beau dessin, mais brûlée comme le couvercle que nous publions, a été trouvée à Nola par M. l'abbé Mela. La scène se compose de cinq femmes, dont l'une joue de la lyre triangulaire, du *barbiton*: elle est assise sur une chaise, et caractérisée par l'épithète ΚΑΛΛΙΟΠΑ. On voit à sa gauche une autre femme qui joue de la double flûte, et qui porte le nom de ΤΕΡΨΙΧΟΡΑ (voy. Anthol. gr. lib. I, c. 67, n° 15); à sa droite, une troisième tient une lyre recourbée et un coffret : elle porte l'inscription ΘΑΛΕΙΑ. Derrière elle est un siége, et tout auprès une femme relevant son ampechonium, comme les figures de Vénus. Sous l'anse opposée, se trouve une cinquième femme avec un calathus. Il est possible que ce vase doive être regardé également comme un don nuptial.

(23) Érato, la Muse de la poésie lyrique et *érotique* (Visc. Pio-Clem. vol. I, tav. 22), *prépare* les mariages (Apollon. Argon. lib. III), et remplace ainsi Vénus ou Pitho. Ses fonctions finissent le jour des noces, de sorte que le lendemain la jeune épouse se trouve déjà sous la protection de Junon et de Latone. On comprendra facilement pourquoi le nom d'*Érato* manque dans la série des inscriptions de notre lécané.

se trouvent point sur ce vase, et décèle l'indifférence de la mariée pour la tragédie, comme pour l'astronomie, pour la danse et pour les chants érotiques.

Quant au vase lui-même, il est encore remarquable par la grâce et la finesse du dessin qui le décore. Plusieurs figures offrent des traits charmans; la pose de la femme assise est à la fois naïve et noble, et l'on y retrouve le type qui servit plus tard de modèle aux statues romaines de Livie et d'Agrippine.

Cette lécané a été trouvée brisée en plusieurs morceaux sur un bûcher élevé, sans doute, en l'honneur de la défunte : quelques uns de ces fragmens ont conservé leur couleur primitive; d'autres ont pris une teinte pâle ou un ton gris; cette différence vient à l'appui de l'opinion, qu'on brisait les vases avant de les jeter dans les flammes, et que le degré de leur conservation dépend uniquement du hasard qui les faisait tomber plus ou moins près du foyer.

VASE DE REPAS.

LES TYRRHÉNIENS A TABLE (Pl. V, VI).

Le style de cette peinture remonte, il est vrai, à l'enfance de l'art, qui, chez tous les peuples, participe plus ou moins à ce caractère de rudesse et d'exagération que l'on désigne par le nom de *caricature;* toutefois le sujet nous en a paru assez intéressant pour mériter d'être publié. Cette cylix représente, d'un côté, un repas où quatre convives reposent sur une cliné; deux sont revêtus d'un péplos blanc, deux d'un péplos violet. Devant chacun d'eux on a servi modestement deux plats. Il est impossible de deviner, à la masse blanche que contient un de ces plats, si c'est de la pâtisserie, et si l'objet noir placé devant la seconde figure est de la viande ou un mets d'une autre espèce. Nous attachons plus d'importance aux marchepieds qui se trouvent devant chaque *cliné*, parce qu'ils expliquent et rendent seuls possible l'usage de certains meubles en bronze, décorés de riches ornemens, qui ont été trouvés à Pompeji (1), et que l'on a long-temps regardés comme des *tables*, ne sachant comment se rendre compte autrement de la manière dont les anciens pouvaient monter sur des siéges aussi élevés.

L'habitude que nous avons de tout rapporter aux idées dans lesquelles nous vivons, avait fait croire que les anciens devaient reposer dans leurs festins sur des siéges moins élevés que la table. Dans cette supposition, il paraissait assez vraisemblable que des tables faites pour les siéges élevés de Pompeji atteignissent jusqu'au plafond; de là naissaient force railleries contre les champions malencontreux d'une hypothèse que l'on proclamait absurde. Cependant, si l'on eût bien voulu songer que, dans les repas anciens, tout différait de nos usages modernes, la critique aurait été moins prompte et le blâme moins prononcé. Nous mangeons assis, et il faut bien que la table soit placée à hauteur d'appui; mais les anciens mangeaient couchés, et cette différence d'attitude demandait d'autres dispositions. Si la table en effet eût été plus élevée, ou même aussi élevée que le lit de repos, les convives n'auraient pas eu la liberté de leurs

(1) Mus. Borbon. vol. II, fasc. vi, tav. 31.

mouvemens; or on sait que les gestes jouaient un grand rôle dans la vie sociale de ces peuples, et certes à table, aussi-bien qu'au théâtre et à la tribune, ils cherchaient à animer leurs discussions de cette pantomime éloquente qui leur était si familière.

Cinq ancylés sont accrochées au mur de la salle, probablement pour servir au jeu du cottabos après le repas (2) : on voit aussi quatre céras suspendus à de petits cordons; ce qui prouve que les convives viennent à peine de se mettre à table (3). Une lyre, suspendue également au mur, contribue encore à prouver qu'il s'agit dans cette scène d'un banquet que le maître de la maison donne à ses amis.

Le côté opposé représente trois combats singuliers : les guerriers, qui paraissent se serrer de près (4), avec une sorte d'acharnement, sont armés de javelots et portent des casques et des cnémides. Les trois boucliers ronds, dont on voit la surface extérieure, ont pour emblèmes et pour ornemens, l'un une tête de lion, l'autre une tête de bélier, le troisième la figure de Phobos (la peur).

Serait-ce une scène de la guerre de Troie, telle que Lycius, fils de Myron, l'avait exécutée en ronde bosse pour les habitans d'Apollonia, qui firent hommage de ces statues au grand Jupiter d'Olympie? Pausanias (5), qui en donne une description exacte, cite, parmi les groupes des combattans, *Ménélas et Páris, Diomède et Énée, Ajax et Deïphobe*. Dans cette supposition, et en considérant que l'Énée peint sur un vase récemment trouvé à Canino, porte un bouclier orné d'une image de lion (6), et que le bélier sera un plus juste emblème du caractère d'Ajax, qu'il ferait encore allusion à la fin tragique de ce héros, et que le masque de Phobos, commun aux boucliers d'Agamemnon (7) et d'Hector (8), pourrait tout aussi-bien servir d'ornement à celui de Ménélas, on devrait reconnaître dans la peinture de ce vase le premier modèle des statues de Lycius.

Mais un examen rigoureux des emblèmes de ces boucliers prouvera jusqu'à l'évidence qu'ils n'autorisent pas suffisamment cette interprétation. Les peintres pouvaient en effet, dans les détails de leurs compositions, s'inspirer des traditions poétiques, ou seulement de leur propre imagination. C'est ce qui défend d'attribuer aux ornemens qu'ils nous ont laissés un caractère trop déterminé. D'ailleurs les poètes qu'ils ont dû copier ne nous sont pas tous parvenus; et tandis que notre jugement, formé exclusivement sur les récits d'Homère, veut en retrouver partout les souvenirs, dans l'art comme dans la littérature, il est arrivé sans doute plus d'une fois, que les sujets qui causaient ces méprises avaient été puisés à d'autres sources.

On aurait de la peine à croire qu'il existe un rapport intime entre deux scènes d'un caractère aussi différent, si Athénée (9) ne nous avait conservé des notions pré-

(2) Voyez mes Recherch. sur les noms des Vas. gr. pl. VII, 37.
(3) Voyez le même ouvrage, pl. v, 78.
(4) Ἀγχέμαχοι, ainsi s'appelaient ceux qui combattaient de près, soit avec l'épée, soit avec le javelot; car on se servait du javelot tantôt comme d'une lance pour attaquer, tantôt (συστάδην καὶ ἐκ χειρός) comme d'une épée pour se défendre. Les habitans de Locres se distinguaient dans l'art de lancer cette arme; ceux d'Eubée l'employaient habilement à frapper de près (Strabon, l. X, p. 448).
(5) Lib. V, 22, 2.
(6) Cat. du pr. de Canino, cent. II, n° 44, p. 100.

(7) Pausan. lib. V, 19.
(8) Catal. du prince de Canino, cent. II, n° 56, p. 113. M. Quaranta confond la tête de Phobos avec celle du Silène, lorsqu'il croit reconnaître dans un vase formé par le buste de ce personnage bachique un « *Gorgonion* e mormolicion per allontanare il fascino degl'intemperanti bevitori » (Mus. Borbon. vol. IV, fasc. xv, tav. 35). Une monographie que nous insérons, sur ce génie de la peur, dans les Annales de l'Inst. de Corresp. Archéol. pour l'année 1830, nous dispense d'entrer ici dans de plus grands détails sur ce sujet.
(9) Lib. IV, p. 153, e.

cieuses à ce sujet. « Des Campaniens, dit-il, combattent deux à deux près des convives. » Strabon (10) fait aussi mention de ce goût particulier des Campaniens pour les combats, et ajoute qu'ils fixaient le nombre des convives en faisant entrer dans l'estimation de la fête les couples des hommes qui devaient y combattre. Il en résulte que c'étaient des gladiateurs mercenaires. Nicolas de Damas (11) raconte, dans le septième livre de son histoire, que l'on voyait des combattans non seulement aux fêtes publiques et aux théâtres des Romains, *qui avaient pris ce goût des Tyrrhéniens, mais encore dans leurs repas, où combattaient souvent deux ou trois couples* (12) *de gladiateurs*.

Nous voyons donc ici une scène locale, empruntée à la vie privée du pays où ce monument a été découvert. Personne n'ignore que les Tyrrhéniens, maîtres de l'Étrurie, occupaient encore plusieurs villes de la Campanie. Ce fait historique est également constaté par plusieurs documens de l'antiquité figurée. Mais dans un moment où les fouilles importantes de l'Étrurie ont réveillé une ancienne discussion sur l'origine, étrusque ou grecque, des vases peints, et où presque toutes les inscriptions que nous trouvons sur ces monumens paraissent prononcer en faveur de la Grèce, il sera peut-être à propos de citer en faveur de l'Étrurie quelques argumens tirés de ces mêmes peintures dont les vases sont ornés.

1° Strabon (13) nous apprend qu'Atys, accompagné des habitans de la Lydie, vint s'établir en Étrurie : or nous apercevons des traces du costume *lydien* dans le *tutulus* (14) des femmes étrusques (15) et campaniennes (16), coiffure qui leur était commune avec les Amazones de la Lydie, et que l'on trouvera difficilement sur les vases qui représentent des femmes *grecques*.

2° Les Tyrrhéniens ont inventé l'ancre (17), et jusqu'ici les peintures des vases trouvés en Étrurie sont, à notre connaissance, les seules où soient représentés des vaisseaux de grandeurs et de formes différentes. (18)

3° On sait que les Étrusques se faisaient servir à table par des femmes nues (19) : un grand nombre de vases peints, trouvés, les uns dans la Campanie (20), les autres dans l'Étrurie, retracent cet usage.

4° Les femmes des Tyrrhéniens se livraient à des exercices gymnastiques entre elles et avec les hommes (21). Un vase de la collection Candelori à Rome représente une femme luttant avec un homme : le gymnasiarque, tenant son bâton de commandement, assiste au combat. M. Fossati (22), qui ne connaissait pas sans doute le passage où Athénée fait allusion à cette coutume étrusque, désigne, dans la description de ce monument, la femme qui combat, comme une *Spartiate*. On voit sur une calpis du

(10) Lib. X, p. 448.
(11) Athen. lib. IV, 153, f.
(12) D'après Athénée (lib. IV, 154, d), les habitans de Mantinée ou ceux de Cyrène furent les inventeurs de cette espèce de combat.
(13) Chrestom. lib. IV, p. 1225.
(14) La mère de Memnon, l'Aurore, porte aussi ce bonnet, symbole de son origine de l'Orient (Millingen, Anc. Monum. I, pl. IV). Nous sommes heureux de nous rencontrer ici avec le savant historiographe de l'Étrurie (I, 3, 11, S. 273).
(15) La Vénus en bronze (Gerhard, Mus. Bartoldiano, p. 17) et tant d'autres femmes (Stackelberg, tombeaux de Tarquinii).

(16) Maison de filles publiques à Pompeji (Bullet. dell. Instit. di Corr. Archeol. 1829, p. 25).
(17) Plin. VII, 56.
(18) Philostr. Imag. I, 19; Millingen, Vas. Coghill. pl. LII; Catal. du pr. de Canino, cent. II, n° 100, p. 159; Collection de MM. Dorow et Magnus.
(19) Athen. lib. X, p. 517, e; M. Müller (Etrusk. 1, 3, 8, S. 268) imagine qu'elles avaient seulement le sein plus découvert que les femmes libres.
(20) Gerhard, Neap. Antik. B. I, S. 315.
(21) Athen. X, 517, e. Tischb. Vas. Ham. t. III, 31.
(22) Bullet. dell. Inst. di Corr. per l'anno 1829, n° 8, p. 82.

Musée Blacas, qui vient des fouilles de Nola, une femme qui enseigne la gymnastique ou la danse à deux jeunes filles : quelques autres vases trouvés dans le même endroit ont été publiés dans les *Antike Bildwerke* de M. Gerhard, qui leur attribue cependant un sens différent.

5° Les Tyrrhéniens, dit Alcimus, s'accompagnent des sons de la flûte quand ils pétrissent, quand ils luttent, et même quand ils donnent des coups de fouet à leurs esclaves (23). Un vase de M. l'abbé Méla, trouvé à Nola, représente deux lutteurs et un joueur de flûte auprès d'eux.

6° Énée a inventé la trompette, Piséus l'instrument analogue appelé *tyrrhenum* (24). C'était une trompette ou clairon, dont l'ouverture était recourbée et avait la forme d'une cloche. Elle s'appelait aussi *lituus* (25). Une phiale trouvée à Vulcia, dans les fouilles de M. Féoli, représente un homme en habit phrygien, sonnant d'un tyrrhenum que l'on pourrait prendre pour une pipe. Il est probable qu'on a voulu figurer l'inventeur même de cet instrument. On voit aussi, sur un chous de Nola appartenant à M. Durand, un guerrier grec de Campanie peint le *tyrrhenum* à la main.

7° Le lituus, comme emblème du sacerdoce, est également une invention des Tyrrhéniens, et les vases de l'Étrurie sont les premiers sur lesquels nous ayons vu cet attribut, qu'on aurait certainement rapporté à l'époque plus récente du développement des arts chez les Romains, s'il eût été trouvé sur des bas-reliefs. Mais ce qu'il y a de plus remarquable, c'est le *lézard* qui se trouve placé devant un personnage barbu, assis dans un fauteuil, et tenant le sceptre hiérarchique (26). Or Pausanias (27) observe que ce même animal se trouvait sur l'épaule droite de la statue du prophète Thrasyboule. Il en résulte que ces deux attributs se rattachent aux fonctions des *augures étrusques*.

8° Une peinture de vase de la collection Candelori représente un sujet fort curieux : on y voit un taureau noir debout sur un autel dont la face principale est décorée d'une vache blanche; près de ce monument sont placés deux autres taureaux. M. Fossati (28) y cherche une allusion aux mystères de Samothrace; mais ce sacrifice se rapporte évidemment à Junon, qui était une des divinités principales de l'Étrurie, et à laquelle les vaches blanches étaient spécialement consacrées. (29)

L'intérieur de notre cylix thériclééenne (pl. VI) est orné de l'image d'un cerf. L'attitude gracieuse de ce bel animal et la richesse du dessin de ses cornes forment un singulier contraste avec le style archaïque et grossier des peintures extérieures du vase. Serait-ce que l'artiste, comme plusieurs peintres célèbres de nos jours, ne réussissait que dans un seul genre? Il est plus difficile de déterminer la raison qui lui fit choisir de préférence l'image d'un cerf pour embellir son sujet. On pourrait croire que son seul dessein a été de représenter ce bel animal, si l'on ne retrouvait le même médaillon sur plusieurs vases de cette forme; ce qui fait supposer que ce choix n'était qu'une allusion directe à l'usage de la cylix (30) : mais une solution positive a, jusqu'à ce jour, échappé à toutes les recherches.

(23) Athen. lib. XII, p. 518, b.
(24) Plin. VII, 56.
(25) Müller, Etrusk. IV, 1, 4 et 5, S. 216, 222.
(26) Collection Candelori.
(27) Lib. VI, 2.

(28) Bullet. dell'Institut. di Corrisp. dell' ann. 1827, n° 8, p. 84.
(29) Ovid. Amor. III, 13, 13, 18; Müller, Etrusk. B. I, S. 46.
(30) On croit que cet animal, consacré à Apollon, est ami de

(25)

VASE DES MYSTÈRES.

LES DIVINITÉS DE SAMOTHRACE (Pl. VII et VIII).

Il est à regretter que les fouilles des tombeaux grecs n'aient pas fait découvrir jusqu'à présent un rouleau qui contînt la doctrine des mystères, tel que celui qui était renfermé dans le tombeau de Caucon (1), au fond d'une hydrie corinthienne et parmi les cendres de cet hiérophante (2). Pour adoucir les regrets de cette perte immense, le sol classique nous offre de temps en temps des vases dont le sujet a évidemment rapport aux mystères (3), et tel est, si je ne me trompe, le mérite du vase gravé pl. VII et VIII.

La peinture est distribuée sur deux lignes : au milieu de la ligne *inférieure* on voit, sur une base à trois gradins, l'hermès ithyphallique d'un dieu couronné de myrte (4) : ses cheveux flottans conviendraient, il est vrai, à la jeunesse éternelle d'Apollon; mais le symbole de la génération, le phallus, appartient spécialement aux divinités analogues à Bacchus-Pluton (5). On n'a qu'à voir, sur l'aryballos de notre pl. III, combien l'image d'Iacchus ressemble à la figure de l'*Amour* (6), pour se convaincre que notre hermès doit appartenir à la même divinité. Eusèbe (7) rapporte que Pluton était considéré comme le soleil infernal, et nous explique ainsi pourquoi les artistes ont cherché à donner à la figure d'Iacchus l'expression de physionomie qui caractérise ordinairement le Soleil ou Apollon.

A droite, un arbre dont les branches et les feuilles retombent penchées vers le sol, et dont le sommet atteint la hauteur du plan supérieur, indique le bocage de Proserpine. Serait-ce un saule, l'arbre que Polygnote (8) choisit pour symbole de ces demeures, lorsqu'il peignait les scènes de l'enfer sur les murs de la Lesché de Delphes? Doit-on plutôt y reconnaître une plante plus haute que l'olivier, et nommée *méthide*, qui ombrageait le tombeau d'Osiris dans l'île de Philae? (9) Ou bien enfin l'artiste a-t-il voulu figurer le peuplier blanc, auquel Homère donne le nom d'*achéroïde*, parce qu'il croissait auprès de l'Achéron? (10)

la musique. Minerve se servit de ses cornes lorsqu'elle inventa les flûtes (Stackelberg der Apollotempel zu Bassae S. 138). On prétend aussi que le cerf atteint un âge très avancé; ce qui le fait considérer comme symbole de l'*éternité* (Stackelberg, der Apollotempel S. 65). On nous dispensera de citer d'autres opinions à l'égard de ce symbole, qu'on a eu tort peut-être d'identifier toujours avec la *biche*.

(1) Pausan. lib. III, 26.
(2) Pausan. lib. III, 27.
(3) Les tombeaux de Canosa publiés par Millin, et un recueil de vases de la même province publié par M. Gerhard, sont de ce nombre.
(4) Aristophan. Ran. v. 328 sqq.

Ἴακχ᾽, Ἴακχε,
Ἔλθε τὸν δ᾽ ἀνὰ λειμῶνα χορεύσων
Ὁσίους ἐς θιασώτας,
Πολύκαρπον μὲν τινάσσων
Ἀμφὶ κρατὶ σῷ βρύοντα
Στέφανον μύρτων.

Le scholiaste ajoute que les initiés portaient une couronne de myrte ou de lierre, parce que le myrte était consacré aux morts. Tischbein, Vas. d'Hamilton, t. III, pl. 1; D'Hancarville, Peint. étrusq. t. III, pl. XVI.

(5) Clem. Alex. Protr. p. 30, 14. Clymenos et Pluton désignent le même dieu (Paus. II, 35, 5). C'est pourquoi on trouve sur quelques vases, au centre des scènes de l'enfer, l'hermès d'un dieu barbu qui représente le Jupiter Philios (vase de Déjanire du cabinet de M. S. Angelo, à Naples).
(6) Anacréon, Od. MA' ed. Boissonad.

τὸν ἐμότροπον Ἔρωτι.

(7) Praep. Evangel. III, p. 190.
(8) Paus. lib. X, 30; Hom. Odyss. X, 509, 510.
(9) Plutarch. de Isid. et Osirid. XX.
(10) Harpocr. v. λεύκη, p. 229. Les initiés des mystères bachiques portent une couronne d'achéroïde, parce que cet arbre est consacré aux Mânes, et que l'époux de Libéra est aussi un dieu funèbre. Suid. v. Ἀχερωΐς, Paus. lib. X, 30.

(24)

A côté de cet arbre, on aperçoit *Orphée* couronné de peuplier blanc, revêtu d'un manteau, chaussé de sandales, et appuyé sur son bâton; il retient par sa chaîne le terrible *Cerbère* (11), pour l'empêcher d'assaillir deux hommes qui paraissent s'approcher des Champs-Élysées. Peut-être même Orphée leur présente-t-il sa lyre comme le moyen le plus sûr de calmer la rage du monstre auquel est confiée la garde des enfers. Les deux personnages sont un *éphèbe* portant le pétase, la chlaena et deux lances; l'on reconnaît le vieillard qui l'accompagne pour un *pédagogue*, à la chlamyde qu'il porte par-dessus sa tunique, aux bottines et au bâton recourbé (12). Le jeune homme, montrant Orphée, semble demander s'il doit accepter la lyre (13), et le vieillard semble le lui permettre. Derrière Orphée, *Eurydice*, enveloppée d'un vaste peplos, est assise sur un rocher (14). Elle porte un collier de perles, et fixe ses regards sur l'éphèbe qui s'approche du lieu sacré (15). Un *myrte*, près d'Eurydice, fait allusion à l'amour constant des deux époux. (16)

Au plan *supérieur*, on voit *Vénus*, les cheveux enveloppés du credemnon, et entièrement vêtue; mais, grâce à la transparence de sa tunique, on peut encore admirer ces formes si pures, devenues le type de la beauté. La déesse, assise sur un coussin, tient un éventail dans la main gauche, et embrasse de la droite un *cygne* qui repose sur son sein. Cet oiseau est le symbole de la naissance d'Anadyomène (17); mais la tristesse de ses chants (18) le rapproche bien davantage de la Vénus que l'on nommait Proserpine (19) ou Libitina (reine des morts). Devant elle est l'*Amour*, tenant une bandelette de la main gauche, tandis que l'autre est cachée derrière son dos. Au-dessus de l'éphèbe est *Mercure*, assis sur sa chlamyde, portant le pétase, le caducée et les bottines ailées : de la main droite il semble repousser un chien qui s'élance vers lui. En face de Mercure, on voit *Pan*, jeune encore, la tête ceinte du *strophium*, et s'appuyant sur le *pédum* (20). La partie inférieure de son corps est terminée comme

(11) Pausanias (lib. III, 25, 4) examine si Cerbère était un chien ou un serpent : il est représenté ordinairement avec trois têtes et une queue de serpent : ici, comme sur un des vases de Canosa, il a également trois têtes, mais sa queue est remplacée par un serpent à gueule ouverte. Hercule eut beaucoup de peine à le dompter, et ce combat est souvent représenté sur des vases peints. Mais il n'en existe point à ma connaissance, où l'on voie, comme sur ce monument, Cerbère enchaîné et conduit par d'Orphée.

(12) Voyez le sarcophage des Niobides (Visconti, Mus. Pio-Clement. t. IV, tav. 17) et Antiph. ap. Athen. XII, p. 545, a. Millin, Tombeaux de Canosa, pl. vii, où une jeune femme, appuyée sur le pédagogue, regarde avec compassion la mort funeste de Créuse. Comparez, dans Tischb. Vas. d'Ham. t. IV, pl. 1., la parodie d'une scène des mystères : on y voit deux hommes couronnés de myrte, avec des bâtons pareils à celui de notre pédagogue; au milieu d'eux est un troisième personnage habillé en femme, et occupé du jeu mystique de la roue (τρόχος); un quatrième accompagne cette cérémonie par les sons de ses flûtes. Le revers d'un vase de mystères qui représente les *noces d'Hercule et d'Hébé* (au Musée de Berlin), nous fait voir le même vieillard présentant une couronne de myrte; il a la tête couverte d'un bonnet de peau de chèvre.

(13) Polygnote avait également placé près d'Orphée un éphèbe qu'il nomme *Promédon* : il écoute avec attention les hymnes que l'instituteur des mystères chante dans le bois de Proserpine. (Paus. X, 30).

(14) Voyez l'image de Proserpine, pl. xiv de ce volume.

(15) Voici un exemple qui prouve combien la mythologie vulgaire se trouve souvent en défaut. Certes Orphée ne descend pas ici dans les enfers pour en retirer Eurydice : on dirait plutôt qu'il vient de la quitter. Si l'on voulait rapporter cette scène au moment de son retour, après ce regard fatal qui lui ravit pour toujours l'objet de son amour, l'indifférence qui paraît sur sa physionomie deviendrait un contre-sens. Comment expliquerait-on, dans cette hypothèse, l'attitude du chantre inspiré, qui présente à un autre la lyre dont il aurait dû alors se servir lui-même pour fléchir le sévère Iacchus. D'après notre peinture, les deux époux paraissent réunis dans l'autre monde, et occupés peut-être tous les deux à exécuter les ordres des grandes divinités.

(16) Virgil. Æneid. VI, 442.

(17) Gerhard, Prodromus der Antiken Bildwerke. Horat. Carm. III, xxii, v. 13, 14 :

Et Paphon
Junctis visit oloribus.

Vénus assise sur un cygne (Millin, Peint. Ant. t. II, pl. liv; de Laborde, Vas. Lamberg, t. I, pl. xxvii); Vénus-Proserpine tenant un thyrse, et sur un char traîné par des biches; l'Amour assis sur un autre char, et traîné par des cygnes. Philostrate (Imag. Ἔλη) décrit des Amours portés par des cygnes.

(18) Philostr. Imag. I, 11.

(19) Gerhard, Venere Proserpina.

(20) Suid. v. Καλαῦροψ (καλαῦροψ), βουκολικὴ ῥάβδος.

celle d'un bouc; il présente la syrinx à Mercure, une bandelette est suspendue derrière lui. Les regards de Mercure sont dirigés du côté de Vénus.

Ce monument fournit de nouvelles lumières à l'explication des mystères : il met en évidence l'idée d'une Vénus qui règne aux enfers avec un Amour également infernal, puisque c'est la seule déesse qui, dans ce séjour des morts, apparaisse comme souveraine. C'est aussi avec une intention bien marquée que Mercure est placé au-dessus de l'éphèbe. En effet, son emploi est le moins important de tous : simple ministre des cérémonies du culte, il n'a pas l'intelligence des idées mystérieuses qui y sont cachées; il assiste sans comprendre. Voilà précisément l'état des initiés au premier degré, appelés μύσται *mystes* (21). Quelle différence entre lui et Pan, le véritable initié, l'*épopte* (22), le maître intelligent des mystères! Pan (23) et Orphée offrent leurs instrumens aux deux néophytes, pour les défendre, par la puissance de l'harmonie, des atteintes du chien. Il faut donc reconnaître dans cette peinture une des idées les plus vastes du système des mystères, c'est-à-dire la haute influence que la musique exerce sur les créatures en général, et même sur les animaux les plus féroces. Mais, sans nous y arrêter maintenant, hâtons-nous de faire observer l'intelligence dont l'artiste a fait preuve dans les autres parties de ce tableau, consacré aux mystères du paganisme. Eurydice est en rapport avec Vénus et l'Amour, Orphée avec Pan, l'éphèbe avec Mercure; quant au vieillard qui accompagne son fils, à quel personnage le rapporter? Il ne nous reste qu'une divinité, l'hermès d'Iacchus, appelé par les Romains *Liber pater*. Or, c'est précisément celle qui convient le mieux au *père* qui veut faire participer son fils au bienfait des mystères dont il a éprouvé lui-même, pendant sa longue carrière, les effets et les jouissances. Du reste, si l'analogie est moins prononcée à l'extérieur entre ce vieillard et l'hermès d'un dieu qui aime les hommes, et qui les appelle tous dans son sein, elle devient plus frappante quand on considère leurs rapports avec les personnages qui les entourent; car son action est la principale de celles qui sont exprimées dans cette composition.

Orphée, auquel les peintres de vases conservent souvent son costume asiatique (24), est présenté ici sous un aspect différent : il paraît comme poète (25) et comme hiérophante (26). Personne n'ignore que c'est à Orphée qu'on attribue l'institution des mystères en Grèce. Il reçoit de Mercure la lyre sur laquelle il chante la généalogie des dieux, excepté celle de *Liber pater* (27), qu'il réservait sans doute à l'instruction des initiés.

Mais il nous importe bien plus de savoir si les divinités qui président à cette scène mystique sont celles de *Samothrace*, dont Orphée avait répandu la doctrine religieuse

(21) Schol. Aristoph. Ran. v. 757. οἱ δὲ τὰ μυστήρια παραλαμβάνοντες μύσται καλοῦνται· οἱ δὲ παραλαβόντες αὐτὰ τῷ αὖθις ἐνιαυτῷ ἐφορῶσι τὰ μυστήρια καὶ ἐποπτεύουσι, καὶ ἐποπτεύοντες χαίρουσιν ἐπὶ τὰ πολλὰ πράττειν.

(22) Tandis qu'aucune autre divinité ne sait découvrir l'endroit où Cérès la noire s'était réfugiée, le Pan de l'Arcadie explore (κατοπτεύει) la grotte souterraine qu'elle avait choisie pour asile, et en fait part à Jupiter. Cette Cérès est la même déesse mystique dont l'union avec Neptune a fait naître la *Diane Despoena* (Paus. VIII, 42).

(23) On voit dans le temple des grandes divinités des mystères, à Mégalopolis, Pan tenant un chalumeau, et Apollon jouant de la cithare. L'inscription qu'on lit sur ce monument témoigne qu'ils sont au nombre des principaux dieux (Paus. VIII, 31). Pan Nomios, inventeur des chalumeaux (Pausan. VIII, 38).

(24) Millin, Tombeaux de Canosa, pl. vii; Gerhard, Mysterienvasen; Gerhard, Neapels Antik. B. I, S. 379.

(25) Paus. X, 30.

(26) Annal. dell' Institut. di Corrisp. 1829, p. 264.

(27) Hygin. Astron. VII; Apollod. I, 3, 2, et les Intpp.

dans toute la Grèce; les monumens littéraires de l'antiquité nous seront encore ici d'un grand secours. Pline (28) rapporte que Scopas avait exécuté en marbre les statues de *Vénus*, de *Pothos* et de *Phaéthon*, *divinités qui étaient à Samothrace l'objet du culte le plus solennel*. Dans le vase que nous examinons, la présence des deux premières divinités est évidente. Mais on n'avait pas remarqué encore que le dieu Phaéthon vient ici, comme dans le groupe du statuaire grec, compléter la trinité mystique. M. Gerhard (29), qui a donné une autre explication de ce personnage, s'est laissé séduire par un passage de Pausanias (30) où il est question des statues du *Soleil*, de *Vénus armée* et de *l'Amour tenant son arc*, toutes placées près de l'Acropole de Corinthe : le savant allemand en a conclu que le *Phaéthon* de Pline et le *Soleil* de Pausanias se rapportaient l'un et l'autre à *Apollon*, tel qu'on le voit quelquefois sur de prétendus vases mystiques (31). Mais une inscription précieuse d'un vase nuptial trouvé en Sicile (32) a fait connaître le véritable *Phaéthon*. On y rencontre, entre les deux jeunes époux, la *Vénus des mystères* accompagnée de sa biche (33), et au plan supérieur, *l'Amour* caractérisé par l'inscription ΕΡΟΣ ΚΑΛΟΣ, montant sur une couple de *mulets*. On sait qu'il était interdit aux Éléens de nourrir des mulets, parce que cet animal, consacré à Bacchus, ne convenait pas à Jupiter olympien (34); ce fait établit clairement que le mulet avait plus d'un rapport avec les mystères. En face de l'Amour, et derrière une montagne, on entrevoit à demi la figure du jeune Pan, avec ses cornes, et revêtu d'une peau : son front est ceint d'un bandeau garni de pierres précieuses; sa main droite tient une massue, et au-dessus de sa tête on lit : ΦΑΟΣ ΚΑΛΟΣ, le *beau Phaos*. Ce personnage est évidemment le même que *Phaéthon* (35), auquel la massue des héros solaires, Hercule et Thésée, semble très bien convenir.

Il est vrai que ce dieu ne jouit pas d'une grande faveur auprès de nos antiquaires : les uns s'imaginent que les peintres de vases n'admettaient dans leurs tableaux le dieu des montagnes que lorsqu'ils avaient quelque lacune à remplir (36); d'autres, formant une conjecture moins singulière, trouvent dans la présence de Pan un indice certain que la peinture du vase n'était que la copie d'une scène d'un drame satirique; comme si Pan et les Satyres n'étaient pas des êtres bien différens. Mais toutes ces hypothèses disparaissent devant l'observation qui autorise à supposer l'expression de quelques scènes des mystères toutes les fois que Vénus et Pan se rencontrent dans une

(28) Lib. xxvi, 5, s. 4. Par une imprudence inconcevable, M. Sillig (Cat. Artif. p. 411) a cru devoir rejeter du texte les mots *et Phaethontem*, quoique tous les manuscrits, à l'exception d'un seul, donnent cette précieuse leçon.
(29) Prodromus der Antiken Bildwerke.
(30) Lib. II, 4, 7; lib. III, 26, 1.
(31) Millin, Gal. Myth. cxxxvi, 499. Plusieurs vases du même style, et trouvés dans les mêmes endroits que les vases des mystères, représentent des faits mythologiques où les héros apparaissent protégés par leur divinité tutélaire : ainsi, dans le combat de Thésée avec les Amazones, on voit Minerve et Hercule au-dessus du héros athénien, et Apollon et Diane au-dessus des Amazones. Il ne faut pas chercher d'idées mystérieuses partout où nous rencontrons un ordre de divinités supérieur aux mortels.

(32) Au Musée de S. Martino, près de Palerme, publié pour la première fois par M. l'abbé Denti, et depuis inséré dans les *Antike Bildwerke* de M. Gerhard.
(33) Voyez Panofka, Naissance d'Hélène, dans les Annales de l'Instit. de Corr. Arch. 1830.
(34) Paus. lib. V, 9.
(35) Paus. (lib. I, 3) désigne *Phaéthon* comme *fils de Céphale et de l'Aurore*, et ajoute que celle-ci lui avait confié le soin de desservir ses autels. M. Creuzer (Symb. II, S. 332) reconnaît *Vulcain* Axiéros dans le *Phaéthon* de Pline : il cite les opinions différentes de Sainte-Croix, Silvestre de Sacy, Schelling, Zoega, Münter, sur ce personnage mystique. Voy. Symbol. I, 463; II, 729, 755; III, 770.
(36) Hirt. die Brautschau.

même composition. Personne, jusqu'à présent, n'ayant fait cette observation à l'égard des vases mystiques qui sont à la connaissance du public, il ne sera peut-être pas inutile de citer ici les plus importans.

Un vase très remarquable du Musée de Vienne (37) représente une scène de cérémonies nuptiales sous un point de vue mystique; dans le rang supérieur, on observe *Mercure*, *Pan*, *Pothos* et *Vénus*. Un second (38) offre Pan, Vénus et Pothos, assistant à l'union de Pâris et d'Hélène; un troisième, Pan et Vénus, témoins des noces de Pélée et de Thétis (39); les mêmes divinités figurent sur d'autres vases qui représentent l'hymen de Neptune et d'Amymone (40), celui de Jupiter et d'Io (41), ou celui d'Hercule et d'Hébé (42). Un oxybaphon du Musée de Naples (43) représente également Pan, Mercure, l'Amour et Vénus; on voit aussi, sur un beau camée du Musée Blacas, l'Amour dévoilant aux regards enflammés du dieu Pan les charmes de Vénus couchée mollement; et sur une pâte de ma collection, Pan avec la syrinx et le pedum, appuyé sur l'hermès d'une Vénus (44). Il n'a pu échapper à la sagacité des antiquaires (45) que, dans mille endroits, le culte d'Apollon et celui de Pan se trouvent liés ensemble, et qu'ils ont entre eux une foule de rapports, plutôt comme divinités de la lumière que comme sources de toute harmonie. Nous nous occuperons de cette identité, avec d'autres détails, dans l'examen d'un vase qui est pour l'astronomie du plus grand intérêt. Il nous suffira aujourd'hui d'ajouter encore une observation. Pausanias (46) cite des statues érigées sur la roche Molouride à Vénus, à Apollon et à Pan; Athénée (47), lorsqu'il décrit la célèbre procession de Ptolémée Philadelphe, fait également mention des Amours, des Dianes, des Pans et des Mercures qui portaient à cette solennité des candélabres et des flambeaux. Ces passages peuvent faire conclure que Pan et Diane (48) personnifiaient dans cette occasion le soleil et la lune, et, pour cette raison, tenaient à la main des flambeaux (49), pendant que leurs ministres, Mercure et l'Amour, ne portaient que des candélabres. En adoptant cette explication, on comprendra mieux la lutte de Pan et de l'Amour, surtout telle qu'elle se trouve sur la belle mosaïque de Lyon, entre deux hermès, l'un de Vénus et l'autre de Mercure. Une autre mosaïque de Lyon représente Orphée domptant par les sons de sa lyre les animaux les plus féroces; si l'on met ces deux monumens en regard, on sera conduit, je pense, à leur attribuer une intention symbolique. C'est de même qu'on expliquera pourquoi les Arcadiens adoraient un *Apollon cornu* (50), et les habitans de Naxos, île éminemment bachique, un *Apollon en forme de bouc* (51).

Mais le chien qui s'approche de Mercure appartient-il à Pan, comme dieu des

(37) De Laborde, Vases Lamberg, t. II, pl. IV.
(38) D'Hancarv. Peint. Étr. t. IV, pl. XXIV; Milling. Peint. Ant. pl. XLIII.
(39) Dubois-Maisonneuve Introd. pl. LXX; Raoul-Rochette, Monum. d'Antiq. pl. I.
(40) Gerhard, Neap. Antik. B. I, S. 286, 287.
(41) Hirt. Brautschau, Vase du Musée de Berlin.
(42) Millin, Peint. des Vns. Ant. t. I, pl. XIII.
(43) Gerhard, Neap. Antik. B. I, S. 275.
(44) Horat. III, XII, v. 6; Veneris Sodali, en parlant du Faune, c'est-à-dire de Pan.

(45) Creuzer, Symb. III, 239, 248, 264; Stack. Apollot. S. 125.
(46) Lib. I, 44, 4.
(47) Lib. IV, 13.
(48) Paus. II, 10. Πανὸς et φανὸς désigne un λυχνεῖον (Athen. XV, p. 699, e.).
(49) Voyez, sur le culte de Pan en Arcadie, et sur le feu qu'on ne laisse jamais éteindre auprès de sa statue, Pausan. VIII, 37.
(50) Évidemment un dieu Pan (Paus. VIII, 34).
(51) Steph. Byz. v. τραγ.

forêts (52), ou plutôt à Mercure Psychopompe? Pour pénétrer le sens de ce symbole, souvenons-nous que le chien était exclu des temples d'Hercule (53), de l'Acropole d'Athènes, de l'île qui a donné le jour à Apollon, et en général des temples de toutes les divinités de l'Olympe (54); il ne peut donc guère appartenir à un dieu qui, comme Pan, est celui de la lumière. Ce qui rendait cet animal odieux aux habitans de l'Olympe, c'est qu'il était consacré aux divinités infernales, à Hécate (55), à Mars (56) et aux Lares, qui étaient les ministres des châtimens dans les enfers (57). Aussi les Grecs offraient-ils des chiens en sacrifice lorsqu'ils voulaient calmer la colère de ces divinités sévères, et se *purifier* (58) d'un meurtre ou d'un autre crime également grave. Mais ce qui décide entièrement la question, c'est que les Égyptiens représentaient Mercure avec une tête de chien, comme gardien de l'enfer (59), parce que cet animal était considéré comme gardien de la vie domestique des hommes (60). On nous permettra donc de regarder le chien dont il s'agit comme le symbole du dieu Psychopompe.

Quant à l'*Amour*, qui est près de Vénus, il faut observer que l'idée de ce personnage mystique reste toujours la même, quoique différens auteurs, et même différens monumens, varient dans les épithètes qu'ils lui donnent. Ainsi Pline (61) parle d'un *Pothos*, Pausanias (62) d'un *Éros*, et Sophocle (63) d'un *Himéros*, dans les chœurs d'Antigone :

« Mais il (Hémon, fils de Créon) cède à l'amour que lui inspirent les beaux yeux
« de sa jeune fiancée, à cet *Himéros qui assiste aux conseils des grands mystères*, et
« *dont la mère, Vénus, se joue des mortels,* qu'elle soumet à ses traits invincibles. »

Le revers de ce vase (pl. VIII) n'a pas besoin d'un long commentaire : l'éphèbe assis au centre de la composition est évidemment le même que l'on observe du côté opposé, près de son pédagogue, regardant en silence ce qui se passe dans l'autre vie. Il avance ici du premier degré de l'initiation au second; il devient *épopte*, comme le personnage debout à sa droite, qui tient d'une main une lance, et paraît offrir de l'autre trois bandelettes; tous deux ont la tête ceinte du strophium. Une femme fait une libation à la scaphé de l'initié. L'œnochoé, dont elle verse le liquide, lui a probablement servi à puiser dans l'hypantléon que porte sa main gauche; elle tient

(52) Les Athéniens adoraient un Pan *chasseur*, Ἀγρεύς (Hesych. v. Ἀγρ.), et les habitans de Lycosura un Pan, dieu des troupeaux, Νόμιος (Paus. VIII, 38, 8; I, 32), et inventeur des chalumeaux : il faut remarquer que Pan partage ces deux épithètes avec Apollon.

(53) Plut. Quæst. Rom. xc.

(54) On ne permettait point aux chiens d'approcher de l'Acropole d'Athènes, pour éviter le spectacle indécent de leurs amours; car c'est le seul animal qui, loin de rechercher le silence et l'obscurité, se livre en plein jour et sur la voie publique à l'instinct de sa passion (Plut. Quæst. Rom. cxi; Paus. III, 14, 9).

(55) Les Romains sacrifiaient des chiens à Manageneta, déesse des mânes; les habitans d'Argos immolaient ces animaux à Ilithye, pour obtenir un accouchement facile (Plut. Quæst. Rom. LIII).

(56) Les anciens considéraient ce dieu, avide de sang et de carnage, comme une espèce de Pluton, et c'est précisément à cause de ce caractère que les Lacédémoniens et les habitans de la Carie lui immolaient de jeunes chiens (Plut. Quæst. Rom. cxi; Clem. Alex. Protr. p. 25; Paus. III, 14, 9).

(57) Ce sont des démons qui ressemblent aux furies ; ils sont couverts de peaux de chiens, quelquefois seulement un chien se voit près d'eux (Plut. Quæst. Rom. LI). Voyez, sur un aryballos du cabinet Durand, l'enlèvement d'une femme dont le ravisseur a été confondu avec Borée. Cette peinture sera insérée dans la quatrième livraison des Monum. inéd. de M. Rochette; le savant éditeur y reconnaît la mort prématurée d'une jeune femme, et dans cet homme barbu et ailé, revêtu d'une peau d'animal, le Génie de la mort.

(58) Plut. Quæst. Rom. LXVII.

(59) Plut. de Isid. et Osir. XI.

(60) Plut. l. c. XIV, Quæst. Rom. LI.

(61) Lib. XXXVI, 5, s. 4.

(62) Lib. II, 4, 7.

(63) V. 795-800, ed. Brunck.

encore une branche de myrte, au sommet de laquelle est attachée une tænia. Au-dessus de l'initié, on voit un génie hermaphrodite dont la tête, comme celle de la femme, est ornée d'une couronne de palmier, et enveloppée du crédemnon. Il tient de la main droite une guirlande de roses, et de l'autre le *strophion* ou bandeau de l'initié. Il faut remarquer qu'au-dessus de l'épopte, on voit une feuille de lierre, et au-dessus de la femme, une bandelette : près de la figure principale est placée la *ciste mystique*, en forme de *cylindre* (64), exécutée en bronze comme celles qu'on a trouvées au temple de la Fortune à Palestrine. Il serait inutile d'ajouter que les trois personnages occupés autour de l'initié se rapportent à *Pothos*, à *Aphrodité* et à son époux *Arès* (65) ou *Hélios* (66).

Ce cratère fut probablement offert à un jeune homme qui venait d'atteindre le second degré de l'initiation.

VASE DE MYSTÈRES.

LES DANAÏDES (Pl. IX).

La vue de ces jeunes femmes qui s'approchent d'un pithos, avec des hydries remplies d'eau, rappelle le crime et le châtiment des filles de Danaüs. Le pithos ne paraît pas ici comme dans le bas-relief du Vatican qui représente le même sujet (1), percé par le fond. En montrant le travail des Danaïdes, le peintre de cette scène n'a exprimé qu'une partie du mythe, comme un artiste qui s'adresse à des spectateurs intelligens; aussi a-t-il mieux aimé, sans le secours d'un indice qui pouvait facilement être suppléé par les souvenirs religieux, cacher derrière une colline la partie inférieure du tonneau. On ne peut qu'applaudir à cette idée ingénieuse; et l'artiste, en plaçant le pithos sur une hauteur, a reproduit plus heureusement les efforts douloureux qu'entraîne le supplice éternel de ces jeunes femmes, condamnées à puiser de l'eau dans l'Achéron, pour gravir ensuite la colline, avant d'avoir pu la verser dans ce pithos fatal qui ne se remplit jamais. Quelle différence entre l'air souffrant des hydrophores, qui paraissent déjà avoir épuisé toutes leurs forces, et la figure calme du jeune homme qui est assis dans le bocage de Proserpine, heureux de recueillir les fruits de l'initiation! La couronne qu'il tient de la main droite en est le symbole le plus évident; le myrte qui le sépare des malheureuses Danaïdes fait allusion à la tendresse d'Hypermnestre, la seule qui ait sauvé la vie à son époux, en reconnaissance de ce qu'il n'avait pas porté atteinte à sa pudeur virginale (2). C'est donc *Lyncée* qu'on doit reconnaître dans la personne de l'initié, et sa présence devient nécessaire pour caractériser plus exactement par ce contraste le sujet des Danaïdes.

Visconti, en publiant le bas-relief dont nous avons fait mention, observait avec raison que, d'après les croyances des Grecs, le supplice du *pithos percé* n'était point particulier aux Danaïdes, et qu'il était réservé aux âmes impies ainsi qu'à ceux qui,

(64) Κίϐωτος, voy. mes Recherches, p. 43, Ἀρδάνιον, p. 7.
(65) Voyez mes Recherches, p. 39, not. 1.
(66) Paus. II, 4, 7; III, 26, 1.

(1) Visconti, Pio-Clem. t. IV, pl. xxxvi.
(2) Apollod. II, 1; Hygin. fab. 168.

pendant leur vie, avaient négligé de se faire initier aux mystères. L'illustre antiquaire cite à cette occasion une scène peinte par Polygnote dans la Lesché de Delphes, entre les supplices de Sisyphe et de Tantale (3) : « On remarque aussi, dit-il, dans ce tableau un tonneau, un vieillard, un jeune garçon et deux femmes, dont l'une, jeune, est sur une roche, et l'autre, qu'on voit près du vieillard, est à peu près du même âge que lui ; les autres portent de l'eau : quant à la vieille femme, il semble que sa cruche soit cassée, et elle verse dans le tonneau l'eau qui y reste. Je conjecture que ce sont des gens qui ne faisaient aucun cas des mystères d'Éleusis : car dans les temps très anciens, les Grecs croyaient qu'il n'y avait pas moins de différence entre les mystères d'Éleusis et toutes les autres cérémonies religieuses qu'il n'y en a entre les dieux et les héros. »

Le même savant croit reconnaître dans le marbre du Vatican une copie du tableau de Polygnote, et abandonne ainsi l'explication des Danaïdes, qu'il avait d'abord proposée avec tant d'érudition. Mais s'il avait essayé de se rendre compte des fonctions de la jeune femme qui ne partage point le supplice des autres, et qui s'en éloigne au contraire en se dirigeant vers Mercure, assis sur un rocher, il se serait aperçu que cette femme représente Hypermnestre, à qui sa piété, célébrée dans l'antiquité, valut les honneurs du sacerdoce dans le temple de Vénus. (4)

Peut-être faut-il encore la reconnaître sous les traits de l'initiée dont on voit le portrait derrière Lyncée, sous l'une des anses de notre hydrie corinthienne.

Il nous reste à expliquer le personnage qui se présente, en costume de voyageur, appuyé sur son bâton noueux : il regarde avec attention cette scène intéressante de la *tragédie d'Hadès*, pour me servir d'une expression de Lucien (5) : la couronne dont sa tête est ceinte et la guirlande de fleurs qui entoure son cou (6), lui sont communes avec Lyncée, et font penser que ce doit être un épopte. Au premier abord, et en se rappelant les monumens funéraires où les chiens figurent à côté de leurs maîtres, on pourrait croire que cet animal accompagne de même ici l'éphèbe. Mais la place qu'il occupe, et mieux encore l'attention qu'il semble mettre à examiner l'inconnu qui s'approche du séjour des ombres, indique clairement que c'est le gardien des enfers, sous sa forme primitive, avant que l'imagination des poètes lui eût prêté des attributs formidables et hideux.

Il faut encore observer l'analogie frappante qui existe entre cette composition et la peinture du vase précédent : les deux sujets révèlent pareillement une scène de l'autre vie aux regards de l'initié : c'est probablement à ce dernier qu'était destinée cette hydrie corinthienne, présent offert sans doute le jour de l'initiation. La figure de femme est peut-être le portrait de celle qui avait fait ce don à son mari. Au reste, le style et l'exécution de cette peinture n'ont pas le mérite des ouvrages de la belle époque de l'art ; elle semble n'être que la copie imparfaite d'un travail plus ancien et plus précieux.

(3) Paus. X, 31.
(4) Ἀφροδίτη νικηφόρος. Paus. lib. III, 19 ; Hygin. Fab. 168. Hypermnestræ et Lynceo fanum factum.
(5) Vol. 1, Philopseudes, 2.
(6) Les habitans des îles Heureuses portaient, d'après l'ordonnance de Rhadamante, des couronnes de fleurs autour du cou et de la tête (Schol. Pind. Olymp. II, 130). Ils en plaçaient même, en forme de ceinture, autour de leur poitrine, parce que là est le siége du cœur (Athen. XV, 674, c. d. Ath. XV, 678, d).

(31)

VASE FUNÉRAIRE.

LE GORGONIUM (Pl. X).

Ce ne sera point en rappelant l'histoire de Méduse que nous essaierons d'expliquer le sujet de cette hydrie corinthienne, où l'on voit sa tête entourée d'une auréole de serpens; nos lecteurs connaissent assez toutes les circonstances de sa mort tragique; mais une question, du plus grand intérêt pour l'art, s'offre à notre esprit à la vue de la Gorgone, et doit fixer l'attention des archéologues. Comment en effet ne pas remarquer avec quelle variété le génie grec a su représenter un sujet qui n'eût jamais exalté à ce point l'imagination de nos artistes? De quelque manière que les Grecs aient pu concevoir la fable de Méduse, ce n'est point elle, mais bien l'effet produit par sa vue, qu'ils ont cherché à rendre dans ses regards et dans ses traits. Nous voyons ainsi les artistes des plus beaux temps de l'art rivaliser avec ceux de l'ancien style pour peindre l'effroi que la Gorgone inspirait. Il est néanmoins étonnant que leur imagination, préoccupée de la même idée, ait su reproduire ce sujet avec des formes si variées qu'il serait facile de suivre toutes les époques de l'histoire de l'art, sans autre secours que les nombreuses images de Méduse qui sont parvenues jusqu'à nous. Peut-être pourrait-on trouver la cause de cette variété dans la différence des traditions que les auteurs grecs nous ont conservées. Quelques uns (1) parlent de Méduse comme d'une reine cruelle des Amazones libyennes, qui dévastait près du lac Triton les contrées consacrées à Minerve; selon d'autres (2), son seul crime était d'avoir osé disputer le prix de la beauté à la déesse d'Athènes. Les artistes de l'ancien style grec, en s'attachant à la première de ces versions, donnent à la tête de Méduse un caractère de physionomie africaine, et la représentent avec des dents blanches et brillantes, un nez écrasé, des oreilles ornées de grands anneaux (3), et une chevelure laineuse et bouclée; à ces traits ils ajoutent des défenses de sanglier et une langue pendante, pour indiquer sans doute sa férocité (4). Ce qui prouverait aussi que l'image de Méduse, telle que nous venons de la décrire, tenait à des idées religieuses répandues en Orient (5), c'est le soin que Phidias a mis à la représenter sous cette forme sur l'égide de ses plus belles statues de Minerve (6), et cela, dans un temps où le génie créateur de cet artiste, fatigué de l'uniformité des anciennes idoles, leur avait substitué ces belles formes, qui répondaient si bien à l'idée que les Grecs se formaient des divinités de l'Olympe.

(1) Diod. III, 187, p. 222; Paus. II, 21, 8.
(2) Paus. l. c.
(3) Puisque le peintre de notre vase a le mérite de représenter le type africain de la Méduse plus exactement qu'il n'a paru jusqu'à présent sur aucun monument, nous ne devons point nous étonner de rencontrer pour la première fois une Gorgone avec des boucles d'oreilles.
(4) Les mains d'*airain* qu'Apollodore (lib. II, 4, 2) attribue aux Gorgones, indiquent probablement que les coups qu'elles frappaient étaient mortels.
(5) Il suffit de comparer la physionomie de Typhon avec celle de Méduse pour se convaincre de leur ressemblance : c'est ce qui fait dire à Eschyle (Προμ. Δεσμ. v. 356) que le feu des yeux de la Gorgone brillait dans les regards de Typhon : ἐξ ὀμμάτων δ' ἤστραπτε γοργωπὸν σέλας.
(6) Voyez la statue du Musée du Louvre, que l'on considère comme la copie de la Minerve qui est appelée la Belle ou la Lemnienne, et celle de la Minerve Parthénos, au Musée de Naples. Un vase publié par Tischbein (Vas. d'Hamilton, t. I, pl. 1) aurait pu démontrer à M. Quatremère de Quincy quel devait être le caractère de la Gorgone sur l'égide de la Minerve du Parthénon, puisque la déesse représentée dans cette peinture est d'un style tout aussi grandiose, et conçue d'après le même système de sculpture.

Mais les successeurs de Phidias furent moins scrupuleux que lui, et, voulant que le beau idéal prît partout la place du grandiose, ils cessèrent de donner à la tête de la Gorgone le type libyen qui l'avait caractérisée jusqu'alors. C'est à cette époque de l'art grec que nous devons toutes ces superbes Méduses qui, par un contraste remarquable, inspirent en même temps la terreur et la pitié (7). Leurs cheveux épars sont entremêlés de serpens, qui souvent même descendent jusqu'au-dessous du menton, où ils se rattachent; d'autres têtes de Méduse ont le front orné de petites ailes, qui indiquent une origine céleste, et qu'on regarderait à tort comme le symbole du sommeil (8). Bacchus est représenté avec des ailes semblables sur un bas-relief de la Galerie de Florence (9), et Thétis a le même attribut sur un vase du plus beau style qui se trouve au Musée de Naples (10); on voit également, dans plusieurs monumens, des ailes attachées à la tête de Mercure imberbe et à celle d'Iris. Il faut remarquer que ces monumens appartiennent à une époque plus récente, où le sentiment du beau avait fait écarter ces grandes ailes (11), que l'on ne trouve que sur les peintures et les bas-reliefs de l'ancien style.

La tête de Méduse peinte sur l'hydrie corinthienne que nous publions, n'offrirait guère qu'un bel exemple des peintures et du grandiose de l'ancien style, si le cercle de serpens qui l'entoure n'y ajoutait un intérêt tout particulier. On pourrait, au premier coup d'œil, d'après le témoignage d'Apollodore (12), supposer que les serpens ont pris la place de ses cheveux hérissés; mais la chevelure est peinte d'une manière trop remarquable pour laisser quelque doute à cet égard. Nous n'avons d'ailleurs aucune tête de l'ancien style où les cheveux soient remplacés par des serpens (13); on pourrait peut-être en induire qu'Eschyle (14), après avoir été le premier à représenter les Furies la tête couverte de serpens, a aussi imaginé d'en hérisser le front des Gorgones. Quoi qu'il en soit, les serpens peints sur ce vase peuvent n'avoir aucun rapport avec la tête de Méduse, et n'être là que pour indiquer l'égide sur laquelle se trouve ordinairement la Gorgone. C'est dans une intention pareille, sans doute, que l'on a représenté la même tête sur un casque de bronze du Musée de Naples (15), où se voit, au lieu de l'égide de Minerve, la tête de Méduse même environnée d'une auréole de serpens.

Nous trouvons ici l'occasion de réfuter une erreur relative à la Minerve du Par-

(7) La fameuse tête de Méduse du cabinet de Strozzi est de ce nombre : elle a passé, avec toutes les pierres gravées de ce cabinet, dans le Musée Blacas.

(8) Si le Sommeil n'en avait pas de plus décisifs, on pourrait aussi-bien, d'après Philostrate (I, 24), reconnaître dans son image, *Zéphyre*, ou, d'après le même auteur (II, 27), *Plutus*. Personne n'ignore que Méduse était endormie quand Persée lui coupa la tête.

(9) Galerie de Florence. Au caractère de la tête et aux masques bachiques qui l'entourent, on reconnaît le dieu auquel l'art dramatique doit son origine.

(10) Ce monument sera publié par M. le duc de Luynes, dans les Monum. inéd. de l'Instit. de Corresp. Archéolog.

(11) Apollod. II, 4, 2. Les Gorgones avaient des ailes d'or, à l'aide desquelles elles s'élevaient dans les airs.

(12) Lib. II, 4, 2. Leurs têtes étaient hérissées de serpens. Il est évident qu'Apollodore, ainsi que plusieurs poètes (Pindar. Pyth. XII, 11; Hesiod. Theog. v. 278), en conservant l'image de l'ancien style, y ajoutent des attributs plus modernes.

(13) Les métopes de Sélinunte (Hittorf, Sicile ancienne, liv. II); Tischb. Vas. d'Hamilt. t. III, pl. lX; Millin, peint. d. Vas. t. II, pl. IV; Panofka, Museo Bartoldiano. Vas. dip. A. 7.

(14) Paus. I, 29, 1. Avant Eschyle, les Furies et les autres divinités infernales, Pluton, Mercure et la Terre, n'avaient rien dans leurs traits qui inspirât l'effroi. Ajoutons que l'égide de Minerve était primitivement garnie de *franges* en poils de chèvre, auxquelles les poètes et les artistes ont substitué plus tard des *serpens* (Herod. IV, p. 282. Clarac, Musée de sculpture, des costumes antiques, p. 56).

(15) Museo Borbon. vol. III, fasc. XII, tav. LX; Gerhard, Neapels Antiken. B. 1, S. 214. Il est probable que la tête de Méduse en or, entourée d'une égide, et placée près du théâtre de Bacchus à Athènes (Pausan. I, c. 21), ressemblait beaucoup à la peinture de notre vase.

thenon. Pausanias (16) fait mention d'une tête de Méduse en *ivoire* qu'on voyait sur l'égide de la déesse; M. Bœckh (17), sur cet indice, a supposé qu'elle fut substituée à une tête exactement semblable que Phidias avait faite en or, et que, plus tard, Philergus avait dérobée. Le savant allemand, en avançant cette opinion, s'appuie sur le témoignage d'Isocrate (18), qui dit : « Philergus, après avoir dérobé le *gorgonium*, accusait les autres de ce sacrilége. » Cependant le *gorgonium* ne désigne pas exclusivement la tête de Méduse; car il est encore pris pour des objets auxquels cette tête sert d'ornement. Hesychius (19) explique le mot *gorgones* par celui d'*égides*, et il est probable que des images pareilles à celle qui décore notre vase ont servi à justifier cette explication, et ont donné au mot *gorgonium* une acception beaucoup plus étendue. Une tête de Méduse en or n'aurait pas été en harmonie avec le système de la sculpture chryséléphantine, dont M. Quatremère de Quincy a si ingénieusement développé les principes; et une tête d'ivoire pouvait seule ressortir sur l'égide d'or de la déesse. Ce n'est donc pas la tête, mais bien l'égide d'or elle-même qui fut enlevée par Philergus; et certes, pour une pareille conquête, on conçoit qu'il ait bravé les dangers d'une accusation de sacrilége. Nous aurions pu nous dispenser de relever cette erreur, si l'autorité d'un des maîtres de la philologie n'avait décidé tout récemment quelques antiquaires distingués (20) à abandonner l'opinion, si exacte, selon nous, du savant ingénieux à qui l'on doit la restitution du Jupiter Olympien. Mais revenons au monument que nous avons entrepris d'expliquer.

L'usage de ce vase est facile à deviner : sa forme (21) et la peinture (22) qui le décore annoncent qu'il était destiné aux funérailles. Cette hydrie, trouvée dans les fouilles de Corneto, contenait probablement les cendres d'un habitant de Tarquinii; et la tête de Méduse, qui orne tant de sarcophages, n'y était pas déplacée. Les anciens aimaient à reproduire cette image sur les monumens funèbres, soit à cause de la vertu attribuée à son regard qui donnait la mort (23), soit qu'ils la considérassent comme un symbole de la lune (24), à qui le pâle troupeau

(16) Lib. I, 24, 7
(17) Thes. Inscript. t. I, fasc. I, p. 242.
(18) Adv. Callim. 22, t. II, p. 511; Suid. v. φιλαίας.
(19) V. Γόργονες. D'ailleurs on n'a qu'à lire Pausan. IV, 12 : οὗ δὴ καὶ ὑπὲρ τοῦ θεάτρου τοῦ Ἀθήνησιν ἡ αἰγὶς ἡ χρυσῆ καὶ ἐπ' αὐτῆς ἡ Γόργω. Si Pausanias désigne la tête de Méduse par le mot *gorgo*, il est clair que *gorgoneion* désigne l'objet sur lequel cette tête se trouve placée.
(20) Raoul-Rochette, Cours d'Archéol. de l'an 1828, p. 358.
(21) Voyez nos Recherches sur les noms et usages des vases, p. 8, 9.
(22) On pourrait même dire la *partie du vase qu'occupe la peinture*, puisque les sujets se trouvent ordinairement peints sur le col ou sur le ventre du vase. Mais à l'endroit où nous observons ici la tête de Méduse, d'autres hydries funéraires, pareillement noires, ont une couronne de myrte ou un collier doré; la plus remarquable, découverte dans les ruines de Carthage, porte le nom de *Charminos fils de Theophamidas de Cos* (Jorio, Mus. Borb. Gal. d. vas. p. 77), aux mânes duquel elle était consacrée (Panofka, Neapels Antiken B. I, S. 348). A la même place où se trouve notre Gorgone, une autre hydrie, provenant également des fouilles de Vulcia, est décorée d'un phallus ailé, comme moyen de se préserver des enchan-

temens (ἀλεξιφάρμακον) : une troisième offre un dauphin et un polype placés dans un cartouche, probablement comme symbole du passage des ombres aux Iles Heureuses (Raoul-Rochette, Monum. inéd. p. 42, 43).
(23) L'autel de Lucia Télésina, qui se voit au Musée Chiaramonti, dans le Vatican, est orné d'un sujet de ce genre, fort remarquable. On y reconnaît la Nuit couverte d'un grand voile qui flotte autour de sa tête, et tenant dans ses bras *Hypnos* et *Thanatos*, le Sommeil et la Mort. Pour mieux caractériser et la mère et les enfans, l'artiste a placé près de l'un une femme *assise* appuyée sur son bras et endormie; auprès de l'autre, une figure debout tenant un bouclier orné de la tête de Méduse. Il serait difficile de citer un exemple plus positif de l'usage du gorgonium comme *symbole de la mort*. Comparez Homère, Odyss. XI, 633.

Ἐμὲ (Ulysse) δὲ χλωρὸν δέος ᾕρει,
Μή μοι Γοργείην κεφαλὴν δεινοῖο πελώρου
Ἐξ Ἀΐδος πέμψειεν ἀγαυὴ Περσεφόνεια.

(24) Clement Strom. V, p. 676, nomme la lune gorgonium, à cause de sa figure : Γοργόνιον τὴν σελήνην διὰ τὸ ἐν αὐτῇ πρόσωπον. Cf. Æschyl. Προμ. δεσμ. v. 356 γοργωπὸν σέλας.

des ombres était soumis (25). Ce point de vue allégorique n'est pas sans intérêt, quand on considère que le nombre des serpens (26) est le même que celui des jours de la révolution lunaire, et y fait peut-être allusion.

En examinant enfin cette figure de Méduse sous le rapport de l'exécution, on reconnaît qu'elle doit être attribuée à un peintre étrusque fort distingué, peut-être de Tarquinii même, lieu où ce monument a été trouvé; car il suffit d'avoir vu les peintures des chambres sépulcrales de cette célèbre ville d'Étrurie (27), pour être frappé de la ressemblance qu'elles offrent avec celle de notre vase, ressemblance qui se retrouve surtout dans la forme des yeux et dans le dessin des cils; or, il est rare que les monumens grecs offrent cette particularité.

Mais ce qui donne un plus grand poids à cette conjecture, c'est qu'on a trouvé dans l'intérieur de l'hydrie une plaque d'or très fine, représentant cinq figures toutes vêtues et dessinées dans le style étrusque le mieux caractérisé. Deux groupes, composés chacun d'un homme assis près d'une femme, sont placés en regard (28) autour d'un arbre; les hommes, distingués par une longue barbe; les femmes, par la coiffure terminée en pointe, que l'on nomme *tutulus*. Devant cet arbre, entouré de trois ou quatre poules, une femme debout semble parler aux personnages assis : elle a des talonnières ailées (29) et de grandes ailes aux épaules. Peut-être est-ce *Mania*, la mère des mânes, des ombres (30). Derrière les personnes assises du côté droit, on voit une branche de myrte (31). Nous serions tenté de rattacher cette cérémonie religieuse au culte d'un des dieux infernaux de l'Étrurie; les poules indiqueraient alors les *auspices* et la discipline augurale dont cette nation faisait un si grand cas. (32)

SUJET HÉROÏQUE.

LA MORT DE MÉDUSE (PL. XI, 1).

La malheureuse reine des Amazones libyennes tombe sous les coups de Persée : Minerve a assouvi sa vengeance, et le héros d'Argos, armé du casque ailé de Plu-

(25) Plutarch. Quæst. Rom. LXXVI. Pourquoi les citoyens d'une naissance distinguée portent-ils sur leurs souliers de *petites lunes?* Est-ce, comme le dit Castor, pour marquer le séjour qu'on prétend que nous faisons au-dessous de la lune, et parce qu'après la mort des âmes auront la lune sous leurs pieds? Plutarque, *de sera numinis vindicta*, cite un oracle commun à la Nuit et à la Lune.

(26) Une pareille conjecture pouvant être traitée de fiction, il est nécessaire de l'appuyer de quelques argumens. On voit sur un pavé de mosaïque, au Vatican, le buste de Minerve, armé du gorgonium, et *treize* phases de la lune autour d'elle (Stackelberg der Apollotempel zu Bassæ s. 135). Osiris n'a vécu ou, selon d'autres, n'a régné que *vingt-huit* ans : c'est le nombre des jours que la lune met à accomplir sa révolution. Typhon déchire le corps d'Osiris en *quatorze* morceaux, parce que tel est le nombre des jours qui s'écoulent de la pleine lune jusqu'au premier quartier (Plut. de Isid. et Os. c. XLII; Cf. c. XIII et XVIII). Typhon représente la figure à LVI angles d'après Plutarque (de Is. et Os. c. XXX). Après la chute de treize prétendans d'Hippodamie, Pelops, le *quator-* *zième*, remporte la victoire de la course (Philostr. Imag. Pel. et Hipp.). Les *sept* fils et les *sept* filles de Niobé, tués par Apollon et Diane, ainsi que les *quatorze* victimes athéniennes envoyées en Crète au Minotaure, désignent, d'après Hygin, Fab. IX, *les sept jours et les sept nuits*. Le nombre des prêtresses de Bacchus, appelées γεραίραι, monte aussi à *quatorze* (Hesych. p. 819).

(27) Hypogées de Tarquinii publiés par le bar. de Stackelberg, Munich. chez Cotta.

(28) Le figuier noir, les épines et d'autres arbres étaient consacrés aux dieux infernaux des Étrusques (Macrob. Sat. II, 16; Müller, die Etrusker, III, 4, 10).

(29) Ces talonnières, que l'on a crues long-temps particulières à Mercure et Persée, servaient aussi de chaussure à Apollon (Politi, la pugna dei Giganti), à Bacchus et à d'autres divinités mâles.

(30) Müller, Etrusker, III, 4, 11.

(31) Schol. Aristophan. Ran. v. 333.

(32) Müller, Etrusker, III, 5, 1 et 3.

ton (1) et de la harpé qui fume encore du sang de la Gorgone, s'enfuit, pour échapper sans doute à la poursuite de Sthéno et d'Euryale, sœurs immortelles de Méduse (2). Le sac (3) qu'il tient de sa main gauche renferme la tête de la Gorgone, probablement peu différente de celle que l'on voit pl. X. Les ailes attachées aux épaules ne conviennent guère qu'à la Méduse de l'ancien style (4); rien ne le prouve mieux que la composition plus complète du même sujet qui enrichit un vase de la collection Candelori (5). On y voit le corps de Méduse séparé de la tête, qui va rouler à terre; Persée tient d'une main la harpé, de l'autre le gorgonium caché dans un sac de la même forme que celui représenté sur notre vase; Minerve, armée du casque, de l'égide et, ce qui est plus étonnant, d'une harpé pareille à celle de Persée, assiste à cette scène. Les figures sont, comme sur la plupart des monumens de l'ancien style (6), peintes en noir sur un fond rouge.

On s'attendait peut-être à trouver en même temps ici la *naissance de Pégase*, que des mythologues et des artistes ont essayé de combiner avec la mort de Méduse; mais le peintre de notre vase et de celui qui fait partie de la collection Candelori, pour ne point sacrifier les intérêts de l'art à l'exactitude des symboles, ont cru devoir séparer entièrement deux mythes d'une nature différente. Nous ne pouvons qu'applaudir au bon goût qui leur a inspiré cette pensée : car tous les monumens où l'on voit sortir du cou de Méduse la tête de Pégase (7) ne présentent aux yeux et à l'esprit du spectateur qu'une image monstrueuse dont il ne sait où trouver le modèle, et qui devient alors inexplicable; c'est ainsi qu'on a cru reconnaître dans un sujet de même nature, une *Cérès à tête de cheval*, telle que les Arcadiens l'adoraient à Mégalopolis (8), et non Méduse mettant au jour le symbole de la poésie. Pour éviter cet inconvénient, un artiste, plus ancien encore sans contredit (9), aime mieux faire sortir Pégase du *sein*

(1) Ce casque, appelé κυνέη, est une espèce de pileus : il a la forme du *tumulus* : c'est la coiffure de Pluton, de Mercure, de Charon et de Vulcain : on lui attribue la faculté de rendre invisible celui qui le porte.

(2) Pseudo-Hesiod. Scut. Hercul. v. 216, 232; Apollod. II, 4, 2 et 3; Fulgent. Mythol. lib. I, 26, p. 658. Un monument de l'ancien style grec représente ces deux sœurs endormies, et dans leur voisinage deux Tritons (Gerhard, Neap. Antik. B. I, S. 235). Il serait à désirer que ce bronze, si remarquable sous tous les rapports, parvint bientôt à la connaissance du public par l'ouvrage de M. Niccolini, qui seul a le droit de publier les monumens inédits du *Museo Borbonico* de Naples.

(3) κίσσις, ou γάλιον, sac de voyageur qui servait aux chasseurs et aux soldats à mettre le cothon ou le lagynos.

(4) Deux monumens, fort remarquables à cet égard, ont été publiés par Millin (Gal. Myth. cx, 386). La perfection du travail et la pureté du dessin prouvent qu'ils appartiennent à une époque où l'art avait déjà fait de grands progrès; aussi Méduse y est-elle représentée, comme on la peignait alors, dépouillée de ce cortége d'attributs hideux dont les artistes d'un autre siècle l'avaient surchargée. Elle n'a pas d'ailes, et ressemble tout-à-fait à la fille de Priam, à Cassandre menacée par Ajax.

(5) Bullet. dell'Institut. di Corrispond. Archeolog. 1829, n° VIII, p. 83.

(6) Panofka, Mus. Bartold. Vas. dip. A, 7.

(7) Ou la demi-figure du Chrysaor. (Milling. Monum. ined. fasc. V, pl. II.) Le Musée de Naples possède un vase de bronze de l'ancien style grec et du plus haut intérêt, à cause de ses ornemens, qui se rapportent évidemment à la fable de Méduse. Au-dessus de l'une des anses on voit une tête de lion, peut-être comme l'emblème du héros argien, et à l'endroit où cette anse se rattache au corps du vase est la tête de Méduse, avec une bouche garnie de défenses de sanglier et des ailes attachées aux épaules. Les bras de la Gorgone soutiennent son menton, au-dessous duquel on remarque des flots ou des serpens; de chaque côté de la tête sort un cheval. Chacune des anses de la courbure du vase est décorée d'une figure d'homme dont les bras et les pieds sont serrés à la manière des Égyptiens; la tête supporte un disque; attribut qui indique ici la puissance d'Atlas (Neap. Ant. B. I, S. 194). M. Avellino, après avoir décrit exactement ce vase, trouvé à Locres (Niccolini, Mus. Borb. v. III, t. LXII), ajoute les réflexions suivantes : « De' quali ornamenti nè necessaria è una minuta descrizione, nè opportuno sembra andar con peregrina erudizione indagando il senso. Poichè moltissima parte e sovente tutta, nella scelta di tali ornamenti aver dovea il capriccio e la volontà dell'artefice. E chi volesse partitamente di tai cose tutte andar rendendo ragione, correrebbe rischio di ammassare sterili e forzate conghietture delle quali i nostri studii, in questo secolo di critica e di analisi, giustamente son divenuti assai schivi. » Si un antiquaire aussi distingué professe de pareils principes en expliquant des monumens de cette importance, que peut-on attendre de plus saillant des autres rédacteurs du Museo Borbonico?

(8) Paus. lib. VIII, 42.

(9) Sur une des métopes d'un temple de Sélinunte (Hittorf, Sicile ancienne, liv. III).

de Méduse : en plaçant les bras de la Gorgone vers cette partie de son corps, il a cherché à exprimer ainsi les douleurs de l'enfantement et les soins touchans d'une mère pour le salut de son enfant, au moment même où sa propre vie est encore en danger. On lit au-dessus de Persée l'inscription ΠΕΡΣΕΣ ΚΑΛΟΣ, *le beau Persès* (10). Ce nom est celui du propriétaire, qui recevait peut-être en présent cette hydriske panathénaïque (11) enrichie des exploits héroïques de son homonyme. (12)

VASE DE TOILETTE.

PÉLÉE ET THÉTIS (Pl. XI, 2).

Les peintures des vases représentent souvent des jeunes filles qui fuient et des jeunes gens qui les poursuivent (1); dans ces scènes d'amour, le dénoûment paraît être presque toujours moral. Ordinairement c'est un vieillard, un père, qui vient rassurer la pudeur de sa fille et protéger son innocence, attiré par les cris d'une compagne ou d'une suivante, qu'on voit fuir rapidement du côté opposé (2). Dans un temps et chez un peuple où la liberté des femmes n'était guère respectée, où les filles, les femmes de rois, se trouvaient sans cesse exposées à subir les rigueurs de l'esclavage avec les vicissitudes de la fortune, il ne faut pas s'attendre à trouver l'amour délicat et respectueux : ce sentiment obéissait à la force et en triomphait rarement. Aussi voyait-on communément les Grecs enlever des jeunes filles et même des jeunes garçons, au gré de l'occasion et du caprice (3). Dans les États de la race dorienne, cet usage remplaçait la demande en mariage; c'était tout à la fois un choix et une prise de possession.

Tel est, je pense, le sens général qu'il faut donner aux peintures qui reproduisent des scènes de ce genre, sans chercher à les expliquer par des noms et des événemens historiques ou fabuleux, lorsqu'aucune inscription, lorsqu'aucun attribut positif, ne les distingue. Mais le tableau simple et gracieux qui nous occupe mérite une désignation spéciale, et offre assez d'élémens de certitude pour donner à nos conjectures une juste probabilité.

Dans la main droite de la femme qui fuit, se voit un jeune dauphin, symbole assez ordinaire des divinités de la mer. On le trouve presque toujours auprès de Neptune

(10) Sur le coffre de Cypsélus on voit Persée poursuivi par les Gorgones ; ce héros est seul désigné par une inscription ; l'épithète καλός n'est pas jointe à son nom comme sur notre vase.

(11) Vase à figures rouges sur un fond noir, trouvé dans un tombeau de Nola.

(12) Le nom *Persès* était très commun chez les Grecs ; on sait que les citoyens les plus obscurs prenaient les noms des grands hommes et des héros ; cet usage s'était conservé jusque dans les derniers temps de la Grèce (Paus. l. VIII, 15) : ainsi nous rapportons l'inscription ΚΕΦΑΛΟΣ ΚΑΛΟΣ qui se lit sur un vase publié par Tischbein et décoré de la figure de Céphale, que poursuit l'Aurore, non à la figure peinte, mais au propriétaire qui a le même nom. Il en est de même du vase funéraire d'OEdipe, puisque l'inscription du cippe sépulcral faisait allusion au roi de Thèbes, dont le nom était le même que celui du propriétaire (Millingen, Anc. Monum. uned. vol. II, pl. XXXVI).

(1) Panofka, Annales de l'Instit. de Corresp. Arch. vol. I, p. 290 sqq.

(2) Tischbein, Vas. d'Hamilton, t. I, pl. XX.

(3) On appelait χύτται une espèce de vases que les amans offraient, à Gortyne, aux jeunes gens qu'ils venaient d'enlever (Athen. XI, 502, b) : ceux-ci étaient surnommés κλεινοί *célèbres* : les habitans de l'île de Crète faisaient beaucoup d'efforts pour enlever les jeunes gens qui se distinguaient par leur beauté (καλοί), et pour lesquels c'était un titre de gloire d'avoir eu le sort de Ganymède (ἀρπασθέντες, παρασταθέντες). Ils recevaient, comme gages d'affection, un vêtement, un bœuf et un vase ; et, ce qui est plus étonnant, dans un âge plus avancé, ils portaient encore cet habit en témoignage des succès de leur jeunesse (Athen. XI, 782, c).

et aux pieds de Vénus, en souvenir de sa naissance (4); c'est aussi l'attribut le plus commun de Thétis : portée sur un dauphin, elle venait offrir à Achille l'armure divine, ouvrage précieux de Vulcain. De ces deux déesses, laquelle a inspiré la pensée de l'artiste? il n'est pas très difficile de le discerner. Pourrait-on croire, en effet, que la déesse des amours voulût fuir des témoignages de tendresse (5), elle qui sert de lien aux cœurs et, par eux, aux esprits ? La mythologie nous raconte au contraire que Thétis repoussa long-temps les vœux de l'amoureux Pélée, et qu'elle eut recours, pour échapper à ses poursuites, à toutes les ruses de la femme et à toutes les ressources de la magie. (6)

Peut-être voudrait-on voir le héros grec mieux caractérisé, et les circonstances de son triomphe exprimées plus clairement. Nous concevrons même qu'on s'étonne de ne retrouver, dans les attributs de cette scène, ni l'épée dont Vulcain fit présent à Pélée (7), en faveur de cet hymen, ni ces panthères (8), ni ces lions (9), ni ces serpens (10), qui assaillirent le fils d'Eacus au moment où il croyait saisir la Néréide, et qui en désignaient les diverses métamorphoses. Nous aurons peut-être encore le malheur d'exciter les mêmes réclamations que M. Raoul-Rochette a entendu s'élever contre lui, lorsque naguère il n'a pas craint de reconnaître Pélée dans le personnage d'un éphèbe, couvert du pétase et de la chlamyde, et armé de deux javelots. Mais la publication de ce monument est surtout destinée à prouver aux critiques dont nous parlons, que l'on peut avoir acquis une juste réputation dans la connaissance de la littérature ancienne, sans obtenir la même autorité dans la science de l'antiquité figurée. Si, pour monter sur le trône où l'archéologie rend ses oracles, la philologie est un marche-pied nécessaire, qu'elle ne porte pas plus loin ses prétentions, et qu'elle n'emprisonne pas la science dans l'étude de textes souvent insuffisans.

Au reste, l'explication que nous donnons, et la découverte de M. Raoul-Rochette sont justifiées par un monument trouvé dans les fouilles de Chiusi : les inscriptions qui décorent ce vase donnent aux personnages analogues, qui se retrouvent dans des peintures de ce genre, une véritable authenticité. On y voit Pélée, couronné de myrte et revêtu d'une tunique que couvre une peau de panthère : son pétase est attaché derrière son cou ; à son côté est suspendue une épée, et il tient de la main droite deux javelots; de la main gauche, le héros conduit son épouse Thétis, comme Ménélas conduit Hélène, ou Thésée Antiope (11). En face de Pélée, le centaure Chiron, qui avait proposé (12) ce mariage (ἐγαμοστόλησε), vient recevoir les deux époux. Les noms grecs des personnages sont lisiblement tracés au-dessus de chaque figure. L'inscription ΝΙΚΟΣΤΡΑΤΟΣ ΚΑΛΟΣ, le beau Nicostrate, qui se voit sur ce stamnos, et

(4) Ἀπόλλων Διλφίνιος, que l'on adorait à Égine, n'est probablement qu'un dieu *Hélios*, sortant de la mer; et les jeux de l'hydrophorie, célébrés à sa fête (Sch. Pindar. Nem. V, 81), se rapportent par conséquent à son union avec Vénus; car ils étaient tous deux enfans de la mer.

(5) Voyez Hygin. Astronom. XVI, sur les amours de Mercure et Vénus; leur fils Atlantius est connu sous le nom d'Hermaphrodite (Hygin. fab. 271).

(6) Sophocl. Fragm. tom. III, p. 404, ed. Brunck. Schol. Pindar. Nem. III, 60.

(7) Schol. Pindar. Nem. III, v. 167; Aristoph. Nub. v. 1069.

(8) Voy. mes Recherches, p. 39, not. 2 ; p. 40, not. 1, 2 ; Raoul-Rochette, Monum. inéd. pl. 1, où, par erreur, l'interprète a cru voir un lion au lieu d'une panthère.

(9) Catal. du pr. de Canino, cent. II , 48, n° 1183, p. 105.

(10) Catal. du pr. de Can. cent. II, n° 544, p. 66. On y voit, outre les panthères, des *flammes* qui défendent la déesse de l'attaque de Pélée. Paus. IV, 18; voyez mes Recherches, pag. 40, not. 1.

(11) Voyez Recherches, pl. VIII, 2 et 4.

(12) Schol. Pindar. Nem. III, v. 97.

la scène du revers, qui représente un père entouré des jeunes mariés (13), annoncent que le vase a été offert en présent de noces. Cette autorité convaincra, j'espère, les plus incrédules, en même temps qu'elle justifiera l'emploi que nous avons cru devoir assigner à notre aryballos, d'après la forme et le sujet qui le distinguent. C'est à l'amitié de M. de Laglandière que nous en devons la connaissance; il en a pris le calque sur les lieux.

Nous serions heureux que cette comparaison servît à faire ressortir l'erreur d'un préjugé assez répandu : on suppose généralement que la plupart des compositions de l'antiquité figurée reproduisaient invariablement les personnages d'après un type donné et convenu. C'est ainsi que, comme on ne connaissait jusqu'ici que sous une seule forme la fable de Thétis et de Pélée, on croyait qu'il n'en pouvait exister d'autres; personne ne semblait se douter que l'imagination des poètes ou des artistes eût pu la revêtir d'autres couleurs. Avec de pareilles suppositions, on donnerait aux sciences et aux arts des lois arbitraires et des fondemens bien peu solides : un exemple suffira pour le prouver. Philostrate, les peintres d'Herculanum et de Pompéji, et les graveurs des pierres antiques, représentent Ariadne abandonnée par Thésée dans l'île de Naxos, au moment où le jeune dieu des molles voluptés vient la consoler de la douleur qu'elle éprouve. Voici pourtant le même sujet sous un tout autre aspect. Sur la peinture grandiose d'un vase de la collection de MM. *Dorow* et *Magnus*, Bacchus, dans la noble richesse du costume indien, suit la malheureuse fille de Minos, et vient prendre la place du héros athénien, qui ne part cette fois que pour obéir aux ordres de Minerve, dont la présence anime le tableau (14). Ici, c'est l'ascendant irrésistible de la sagesse qui commande à Thésée le sacrifice de sa passion; là, il ne prenait conseil que de son inconstance. Concluons qu'il est bien difficile de ne point s'égarer dans l'interprétation des monumens, si l'on veut s'affranchir des règles de la logique et des tâtonnemens de la raison.

SUJETS HÉROÏQUES.

ULYSSE ET LEUCOTHÉE. OEDIPE DEVANT LE SPHINX (Pl. XII).

Les sujets tirés de l'Odyssée se rencontrent si rarement sur les vases peints (1), que c'est une bonne fortune que d'en avoir à publier quelque scène intéressante. De ce nombre est celle que donne la planche XII; deux personnages la composent : un homme nu qui porte une longue barbe et qui tient une bandelette blanche à la main, et une femme, placée vis-à-vis de lui, qui se jette dans les flots en le regardant. Auprès de l'homme, on lit le mot ΟΔΥΣΣΕΥΣ *Ulysse*, et près de la femme celui de ΚΑΛΕ *belle*. Cette épithète se rapporte évidemment « à la fille de Cadmus (2), « Ino à la belle jambe, jadis mortelle à voix humaine, qui maintenant, sous le

(13) Comparez mes Recherches, pl. IX, 1 et 3.
(14) Raoul-Rochette, Journ. des Savans, mars 1829.
(1) Duc de Luynes, Annal. de l'Instit. 1829, pag. 278.
(2) Lorsque le corps de Mélicertes aborda à la nage près de Mégare, Ino prit son enfant pour courir avec lui vers la mer.

C'est ce qui donna à cet endroit le nom de Καλὸς δρόμος, course de la *Belle* (Plutarch. Quæst. Sympos. V, 3). Il est probable que ce nom désignait plus tard une course de femmes, célébrée en l'honneur de Leucothée, comme celle d'Hippodamie à Olympie, comme la fête de l'escarpolette à la mémoire d'Érigone.

« nom de Leucothée, est au rang des divinités de la mer. (3) » Elle vient offrir à Ulysse le *crédemnon*, ceinture divine qui doit le sauver des tempêtes et du naufrage. Déjà, « semblable au plongeon, elle se précipite dans la mer et se cache au sein des « vagues profondes. » (4)

La physionomie sauvage d'Ulysse et la tristesse mêlée de crainte qui est répandue sur tous ses traits portent l'empreinte de ses malheurs, et rappellent à combien de dangers la colère de Neptune a livré le père de Télémaque. Mais on n'aperçoit ici ni la barque sur laquelle il voguait à la merci des vagues, lorsque Leucothée vint lui offrir ses conseils (5) et ses secours; ni les vêtemens que lui donna Circé à son départ, et qu'il ne quitta qu'après son entretien avec la Néréide, alors que les planches de sa fragile nacelle étaient déjà dispersées, et qu'entourant son corps de l'écharpe bienfaisante, il s'abandonnait aux flots de la mer pour gagner la rive à la nage. (6)

Ainsi le peintre de cette scène s'est éloigné du récit d'Homère (7) : mais il n'en mérite pas moins d'éloges, puisqu'il a su donner aux deux figures toute l'expression qui leur convenait, sans renoncer à cette naïveté de composition qui caractérise les ouvrages grecs. D'ailleurs le monument que nous examinons est d'autant plus précieux que c'est le *seul*, jusqu'à présent, qui ait reproduit cet épisode touchant de l'Odyssée.

Le côté opposé représente OEdipe, en costume d'éphèbe, devant le sphinx, qui est assis sur un rocher. Il n'est pas difficile de deviner les rapports qui unissent ces deux sujets. D'un côté, en effet, c'est une divinité bienfaisante qui vient au secours d'un héros en danger; de l'autre, un monstre infernal (8) qui se joue de la vie des mortels. Le mot ΚΑΛΕ désigne évidemment la femme qui était propriétaire du cantharos, et la peinture exprime peut-être cet aveu d'un chaste amour : « Tu es ma Leucothée. » Si nous ajoutons à cette conjecture que les Grecs désignaient les femmes publiques (9) par le nom de *sphinx*, comme étant le fléau de la jeunesse, on applaudira peut-être au contraste ingénieux que forment ces deux tableaux.

Qu'on nous permette encore une observation générale sur cette espèce de vases peints où la plupart des figures sont désignées par leurs noms propres, pendant qu'une seule reste anonyme et cachée sous l'épithète du mot ΚΑΛΟΣ ou ΚΑΛΕ. Il paraît que cet adjectif révèle du moins le sexe du propriétaire. Nous citerons en faveur de cette opinion la scène nuptiale publiée dans nos Recherches, pl. VII, 1, où la femme qui se voit près de Télémaque, désignée par le mot ΚΑΛΕ, est évidemment la propriétaire du vase, puisque, dans la peinture, elle tient une hydrie de la même forme. Dans l'explication de ce monument, on éprouve certes beaucoup de difficulté à deviner le nom de cette femme, qui ne peut être que la seconde épouse d'Ulysse (10) ou celle de

(3) Hom. Odyss. V, v. 333 sqq.
(4) Odyss. V, v. 352, 353.
(5) V. 338, v. 337.
(6) V. 372, 399. Hygin. fab. 125. Ino haltheum dedit.
(7) Panofka, Annal. de l'Instit. archéol. 1829, p. 277; de Laglandière, Ulysse et les Sirènes, p. 285.
(8) Un archéologue distingué a protesté dernièrement contre l'opinion de M. Letronne (Journal des Savans, mai 1829, pag. 295), qui avait cru voir dans le sphinx un symbole funèbre : elle pourrait cependant invoquer en sa faveur de nombreuses autorités. Sans parler ici des *sarcophages*, dont les deux côtés les plus étroits sont décorés d'images de sphinx, comment peut-on oublier le vers où Euripide (Phœniss. v. 817) parle de ce monstre comme d'un fléau envoyé par *Hadès* ?
(9) Suid. Μεγαρικαὶ σφίγγες πορναί.
(10) D'après le récit des Mantinéens, Ulysse, irrité de la mauvaise conduite de Pénélope durant son absence, la renvoie à son retour; et c'est à Mantinée que l'on montre le tombeau de la fille d'Icarius (Paus. IX, 12).

la scène du revers, qui représente un père entouré des jeunes mariés (13), annoncent que le vase a été offert en présent de noces. Cette autorité convaincra, j'espère, les plus incrédules, en même temps qu'elle justifiera l'emploi que nous avons cru devoir assigner à notre aryballos, d'après la forme et le sujet qui le distinguent. C'est à l'amitié de M. de Laglandière que nous en devons la connaissance; il en a pris le calque sur les lieux.

Nous serions heureux que cette comparaison servît à faire ressortir l'erreur d'un préjugé assez répandu : on suppose généralement que la plupart des compositions de l'antiquité figurée reproduisaient invariablement les personnages d'après un type donné et convenu. C'est ainsi que, comme on ne connaissait jusqu'ici que sous une seule forme la fable de Thétis et de Pélée, on croyait qu'il n'en pouvait exister d'autres; personne ne semblait se douter que l'imagination des poètes ou des artistes eût pu la revêtir d'autres couleurs. Avec de pareilles suppositions, on donnerait aux sciences et aux arts des lois arbitraires et des fondemens bien peu solides : un exemple suffira pour le prouver. Philostrate, les peintres d'Herculanum et de Pompéji, et les graveurs des pierres antiques, représentent Ariadne abandonnée par Thésée dans l'île de Naxos, au moment où le jeune dieu des molles voluptés vient la consoler de la douleur qu'elle éprouve. Voici pourtant le même sujet sous un tout autre aspect. Sur la peinture grandiose d'un vase de la collection de *MM. Dorow* et *Magnus*, Bacchus, dans la noble richesse du costume indien, suit la malheureuse fille de Minos, et vient prendre la place du héros athénien, qui ne part cette fois que pour obéir aux ordres de Minerve, dont la présence anime le tableau (14). Ici, c'est l'ascendant irrésistible de la sagesse qui commande à Thésée le sacrifice de sa passion; là, il ne prenait conseil que de son inconstance. Concluons qu'il est bien difficile de ne point s'égarer dans l'interprétation des monumens, si l'on veut s'affranchir des règles de la logique et des tâtonnemens de la raison.

SUJETS HÉROÏQUES.

ULYSSE ET LEUCOTHÉE. OEDIPE DEVANT LE SPHINX (PL. XII).

Les sujets tirés de l'Odyssée se rencontrent si rarement sur les vases peints (1), que c'est une bonne fortune que d'en avoir à publier quelque scène intéressante. De ce nombre est celle que donne la planche XII; deux personnages la composent : un homme nu qui porte une longue barbe et qui tient une bandelette blanche à la main, et une femme, placée vis-à-vis de lui, qui se jette dans les flots en le regardant. Auprès de l'homme, on lit le mot ΟΔΥΣΣΕΥΣ *Ulysse*, et près de la femme celui de ΚΑΛΕ *belle*. Cette épithète se rapporte évidemment « à la fille de Cadmus (2), « Ino à la belle jambe, jadis mortelle à voix humaine, qui maintenant, sous le

(13) Comparez mes Recherches, pl. IX, 1 et 3.
(14) Raoul-Rochette, Journ. des Savans, mars 1829.
(1) Duc de Luynes, Annal. de l'Instit. 1829, pag. 278.
(2) Lorsque le corps de Mélicertes aborda à la nage près de Mégare, Ino prit son enfant pour courir avec lui vers la mer.

C'est ce qui donna à cet endroit le nom de Καλῆς δρόμος, course de la *Belle* (Plutarch. Quæst. Sympos. V, 3). Il est probable que ce nom désignait plus tard une course de femmes, célébrée en l'honneur de Leucothée, comme celle d'Hippodamie à Olympie, comme la fête de l'escarpolette à la mémoire d'Érigone.

(39)

« nom de Leucothée, est au rang des divinités de la mer. (3) » Elle vient offrir à Ulysse le *crédemnon*, ceinture divine qui doit le sauver des tempêtes et du naufrage. Déjà, « semblable au plongeon, elle se précipite dans la mer et se cache au sein des « vagues profondes. » (4)

La physionomie sauvage d'Ulysse et la tristesse mêlée de crainte qui est répandue sur tous ses traits portent l'empreinte de ses malheurs, et rappellent à combien de dangers la colère de Neptune a livré le père de Télémaque. Mais on n'aperçoit ici ni la barque sur laquelle il voguait à la merci des vagues, lorsque Leucothée vint lui offrir ses conseils (5) et ses secours; ni les vêtemens que lui donna Circé à son départ, et qu'il ne quitta qu'après son entretien avec la Néréide, alors que les planches de sa fragile nacelle étaient déjà dispersées, et qu'entourant son corps de l'écharpe bienfaisante, il s'abandonnait aux flots de la mer pour gagner la rive à la nage. (6)

Ainsi le peintre de cette scène s'est éloigné du récit d'Homère (7) : mais il n'en mérite pas moins d'éloges, puisqu'il a su donner aux deux figures toute l'expression qui leur convenait, sans renoncer à cette naïveté de composition qui caractérise les ouvrages grecs. D'ailleurs le monument que nous examinons est d'autant plus précieux que c'est le *seul*, jusqu'à présent, qui ait reproduit cet épisode touchant de l'Odyssée.

Le côté opposé représente OEdipe, en costume d'éphèbe, devant le sphinx, qui est assis sur un rocher. Il n'est pas difficile de deviner les rapports qui unissent ces deux sujets. D'un côté, en effet, c'est une divinité bienfaisante qui vient au secours d'un héros en danger; de l'autre, un monstre infernal (8) qui se joue de la vie des mortels. Le mot ΚΑΛΕ désigne évidemment la femme qui était propriétaire du cantharos, et la peinture exprime peut-être cet aveu d'un chaste amour : « Tu es ma Leucothée. » Si nous ajoutons à cette conjecture que les Grecs désignaient les femmes publiques (9) par le nom de *sphinx*, comme étant le fléau de la jeunesse, on applaudira peut-être au contraste ingénieux que forment ces deux tableaux.

Qu'on nous permette encore une observation générale sur cette espèce de vases peints où la plupart des figures sont désignées par leurs noms propres, pendant qu'une seule reste anonyme et cachée sous l'épithète du mot ΚΑΛΟΣ ou ΚΑΛΕ. Il paraît que cet adjectif révèle du moins le sexe du propriétaire. Nous citerons en faveur de cette opinion la scène nuptiale publiée dans nos Recherches, pl. VII, 1, où la femme qui se voit près de Télémaque, désignée par le mot ΚΑΛΕ, est évidemment la propriétaire du vase, puisque, dans la peinture, elle tient une hydrie de la même forme. Dans l'explication de ce monument, on éprouve certes beaucoup de difficulté à deviner le nom de cette femme, qui ne peut être que la seconde épouse d'Ulysse (10) ou celle de

(3) Hom. Odyss. V, v. 333 sqq.
(4) Odyss. V, v. 352, 353.
(5) V. 338, v. 337.
(6) V. 372, 399; Hygin. fab. 125. Ino baltheum dedit.
(7) Panofka, Annal. de l'Instit. archéol. 1829, p. 277; de Laglandière, Ulysse et les Sirènes, p. 285.
(8) Un archéologue distingué a protesté dernièrement contre l'opinion de M. Letronne (Journal des Savans, mai 1829, pag. 295), qui avait cru voir dans le sphinx un symbole funèbre : elle pourrait cependant invoquer en sa faveur de nombreuses autorités. Sans parler ici des *sarcophages*, dont les deux côtés les plus étroits sont décorés d'images de sphinx, comment peut-on oublier le vers où Euripide (Phœniss. v. 817) parle de ce monstre comme d'un fléau envoyé par *Hadès*?
(9) Suid. Μιγαρικαὶ σφίγγες πορναί.
(10) D'après le récit des Mantinéens, Ulysse, irrité de la mauvaise conduite de Pénélope durant son absence, la renvoie à son retour; et c'est à Mantinée que l'on montre le tombeau de la fille d'Icarius (Paus. IX, 12).

Télémaque. C'est ainsi qu'en comparant attentivement les figures aux inscriptions qui distinguent le sujet, on trouvera souvent des personnages désignés par leur nom propre, bien qu'il fût d'ailleurs impossible de les méconnaître, tandis que d'autres restent tout-à-fait incertains (11) et ne sont marqués que de l'épithète καλός ou καλή. Souvent ce n'est que la connaissance de la forme et de l'usage du monument qui fait deviner ces énigmes archéologiques. Ainsi les cantharos d'une si petite dimension (12) étaient particulièrement destinés à être offerts comme gages d'un tendre sentiment. Celui que nous publions est fermé par un couvercle dont le milieu porte une belle tête en relief et peinte en style ancien; c'est probablement celle de Phobos. Vers le bord, on voit dans le couvercle un trou par lequel on peut souffler de telle sorte que l'air se fasse sentir en bas, ce qui n'empêche pas le vase de garder le liquide dont il était rempli.

PANTHÉON.

L'ORIGINE DE LA TRAGÉDIE (PL. XIII, XIV, XV).

De tous les vases peints que l'on a retrouvés dans la Grande-Grèce, dans la Sicile, dans l'Étrurie et dans la Grèce proprement dite, le quart au moins est orné de scènes bachiques. Ce fait, que chacun peut vérifier en examinant une des principales collections qui se voient en Europe, devient facile à expliquer, quand on songe à l'immense influence qu'exerçait Bacchus sur le système religieux de la Grèce, et aux rapports si multipliés de son culte avec celui des autres divinités. Ce serait une grande erreur que de se contenter de voir en lui le dieu du vin : les Grecs avaient partagé entre Bacchus et Cérès les productions de la nature; ils leur en attribuaient l'empire, aimaient à leur en rapporter les bienfaits (1). C'est encore à ce dieu que l'art dramatique doit son origine (2) : les premières pièces remontent aux réjouissances grossières que les habitants des campagnes célébraient en son honneur aux fêtes des vendanges; plus tard les ouvrages les plus remarquables de la poésie scénique (3) furent représentés aux fêtes principales de Bacchus; et le dieu qui présidait aux productions de la terre, partagea bientôt avec Apollon et les Muses le domaine des arts.

Mais ce dieu, qui répandait la gaîté, la grâce et l'aisance sur la vie humaine, va nous apparaître sous un aspect plus sombre. Bacchus est aussi une des divinités infernales; c'est le juge inexorable des actions des mortels (4). Voilà pourquoi on cherchait à le réconcilier avec les ombres des morts, en lui offrant des libations funèbres et les dons qu'on croyait lui être agréables; de ce nombre étaient les vases en *terre cuite;* car le héros *Keramos (terre à potier)* était considéré comme fils de Bacchus et d'Ariadne. (5)

Dans cette prodigieuse quantité de vases bachiques, le monument que nous exa-

(11) Panofka, Mus. Bartold. Vas. Dip. d. 31.
(12) Voyez mes Recherches, pag. 26 et 54.
(1) Ὅτι δ' οὐ μόνον τοῦ οἴνου Διόνυσον, ἀλλὰ καὶ πάσης ὑγρᾶς φύσεως Ἕλληνες ἡγοῦνται κύριον καὶ ἀρχηγόν, ἀρκεῖ Πίνδαρος μάρτυς εἶναι, λέγων· Δενδρέων δὲ νόμον Διόνυσος πολυγαθὴς αὐξάνοι, ἄγνον φέγγος ὀπώρας. Plut. de Isid. 35. Voyez les autres passages réunis par M. Welcker (Nachtrag zur Aeschylischen Trilogie, S. 186).

(2) Τῶν θυμελικῶν ἀγώνων φασὶν εὑρέτην γενέσθαι (Diod. IV, 214, p. 251).
(3) Welcker, Nachtrag, p. 221 sqq.
(4) Clem. Protrept. p. 30, 1-16.
(5) Pausan. I, 3. En Achaïe on adorait la *Terre qui apporte les vases,* Δημήτηρ ποτηριόφορος (Athen. XI, p. 460, d).

minons nous paraît tenir une place importante, soit par le sens élevé du sujet, soit par la beauté du travail (6). Deux groupes, chacun de quatre figures, forment l'ensemble de cette peinture ingénieuse. (7)

Une Bacchante (pl. XIV) vêtue de l'ampechonium par-dessus la tunique longue, et portant un thyrse de la main droite, marche en avant du premier groupe. Elle a la tête tournée, et la main gauche étendue vers un Silène (pl. XIV), qui la suit en jouant de la double flûte. Derrière celui-ci, on voit le vieux Silène (pl. XV), *Silenos Pappos* (8); sa tête chauve est ornée de la mitre, et se présente presque de face; il tient la main droite élevée, et plie jusqu'à terre le genou gauche; c'est sans doute une sorte de danse qu'il exécute (9). Une femme (pl. XIII) dont les cheveux bouclés sont retenus par une bandelette (10), et qui tient ses bras et ses mains entièrement enveloppés dans son péplus, termine ce groupe. Sa main droite retombe le long de son corps, son bras gauche reste élevé, et, dans cette attitude, elle semble regarder Bacchus (pl. XIII), qui est le dernier personnage du groupe opposé. Le dieu porte une longue barbe; sa chevelure est ornée d'une tœnia; une mitre très large et brodée avec magnificence (11) entoure le *crocoton* (12), par-dessus la tunique talaire à deux manches; et ses bras sont en outre couverts d'une chlamyde. Il vient de déchirer un petit bouc en deux moitiés (13), qu'il tient dans ses mains, en s'avançant vers un autel (14), où le feu paraît attendre la victime. Un Silène (pl. XIII) vêtu d'une nébride, et pareillement coiffé de la tœnia, précède le dieu en sonnant de la double flûte, et tourne la tête pour le regarder. Vient ensuite un autre Silène (pl. XII) levant la main droite et tenant un céras dans la gauche : il est en face du précédent, et dans l'attitude du Silène Pappos. Une Bacchante (pl. XIV) levant son bras gauche que couvre la peau d'une panthère, tient un thyrse à la main droite, et ouvre la procession de ce côté. Les deux joueurs de flûte portent la bandelette de cuir (φορβεῖον), destinée à préserver les lèvres (15). Toutes les figures, à l'exception de Bacchus, du joueur de flûte qui le précède, de la femme qui termine la procession du côté gauche et du Silène Pappos, ont la tête couronnée de lierre.

(6) Il occupe le troisième rang parmi ceux qui ont été découverts jusqu'à présent. Car nous mettons en première ligne le vase bachique du Musée de Vienne, dont la haute importance n'a pas été suffisamment appréciée par l'éditeur de la collection Lamberg (vol. I, pl. LI); et en seconde, le fameux stamnos des Bacchantes, qui se trouve au Musée de Naples (Gerhard, Neap. Antik. B. I, S. 363; voyez mes Recherch. pl. VII, 2).

(7) Pour mieux faire comprendre les rapports des différentes figures, il nous a paru nécessaire de répéter toute la composition sur notre pl. XV : on sera peut-être choqué de l'effet que produit l'attitude courbée des deux danseurs; elle désunit presque les figures qui les entourent. Mais l'artiste a été forcé d'adopter cette pose pour ces Silènes, parce que les deux anses de l'hydrie, descendant trop bas, occupent toute la place qu'il eût fallu pour représenter *debout* les personnages bachiques.

(8) Gerhard, del dio Fauno.

(9) A la fête d'Hyacinthe célébrée à Sparte, ὀρχηστα τὴν κίνησιν ἀρχαικὴν ὑπὸ τὸν αὐλὸν καὶ τὴν ᾠδὴν ποιοῦνται (Athen. IV, 189, f).

(10) Suid. v. Ἀναδέσμη ὁμοῖον τῷ διαδήματι ἢ μίτρα κεφαλῆς.

(11) Les habitans de Colophon, comme ceux de Sybaris, fameux par le luxe et la mollesse de leur vie, inventèrent la mode de porter des tuniques brodées de fleurs qu'ils ceignaient par des mitres magnifiques; c'est pourquoi les peuples voisins les appelaient *mitrochitones* (Athen. XII, 523, d). Le nom général de cette ceinture est *zostron*. Suid. v. ζῶστρα ἐνδύσματά τινα ἀνδρῶν οἷον χιτῶνας βαθεῖς οἷς (lege οἷον οἷς χιτῶνας βαθεῖς) ζώννυνται.

(12) Robe d'une étoffe légère et souvent transparente, couleur de safran, propre à Bacchus. D'après le témoignage d'Athénée (lib. V, 198, d), le Bacchus de la fameuse procession de Ptolémée Philadelphe à Alexandrie se présentait dans un costume pareil à celui de notre peinture, c'est-à-dire vêtu d'une tunique talaire, couleur de pourpre, par-dessus laquelle était une robe plus courte et transparente, couleur de safran; il avait en outre une espèce de schall, couleur de pourpre et brodé d'or, jeté autour du cou, et qui descendait le long de ses bras. Comparez Aristoph. Concionatr. v. 333 : τὸ κροκώτιον ἀμπισχόμενος, et le schol.

(13) Hesych. v. Αἰγίζειν· διασπᾶν ἐκ μεταφορᾶς ἀπὸ τῶν καταγίδων.

(14) Sa forme est remarquable, parce qu'elle rend l'image parfaite d'une colonne ionique.

(15) Schol. Aristoph. Vesp. v 580; Suid. v. φορβ.

Bacchus, au culte duquel se rattache cette scène, n'y est point considéré comme le dieu du vin. Aucun des caractères de l'ivresse ne se montre dans l'attitude des personnages; aucun d'eux ne boit de vin et ne porte de vase à boire, excepté le Silène qui tient un céras, dont il ne paraît pas se servir en buveur, et qui, dans ses mains, est plutôt le symbole d'un attribut particulier. D'un autre côté, on voit aux danses et aux chants, qu'accompagnent les doubles flûtes, qu'il s'agit d'une fête d'un tout autre ordre. Le dieu lui-même immole un bouc (τράγος), et rappelle ainsi l'origine de la tragédie. Cette circonstance nous semble décisive pour la question historique de la naissance du drame, et surtout de la dénomination qui lui fut affectée. On ne prétendra plus, en effet, que (16) *du plus habile chantre un bouc était le prix;* et il faudra bien reconnaître que le bouc ne figurait dans ces fêtes que comme une victime placée sur l'autel, autour de laquelle dansaient les chœurs bachiques, aux sons de la flûte qui accompagnait les dithyrambes (17). Ainsi la question nous paraît décidée, par la peinture de notre vase, en faveur de la dernière opinion. Deux autres monumens, où le dieu se trouve également accompagné de Silènes qui jouent, les uns de la flûte, les autres de la cithare, ont été publiés dans le premier cahier de nos Vasi di premio, tav. III et IV. Nous y avions déjà fait remarquer l'usage établi en Grèce, de placer à la tête de ces processions bachiques le poète et les acteurs de la comédie, et à leur suite ceux de la tragédie. Dans le premier de ces deux Silènes, nous avions reconnu le musicien de la comédie nommé *Comos*, et dans le second, devancé par un bouc, celui de la tragédie, *Molpos* (18). Ce nouveau monument vient confirmer notre première pensée; car, si les joueurs de flûte n'assistaient à cette cérémonie que pour accompagner une libation ou un sacrifice quelconque, un seul pourrait et devrait même suffire. A l'appui de cette assertion, nous invoquerons l'autorité de deux autres monumens, dont l'un est au Musée du Louvre (19), et représente la *Comédie, Marsyas, Héphaestos* et *Dionysos;* le second se voit au cabinet Durand (20), et représente *Dionysos* et *Ariadne;* au milieu d'eux est le jeune *Comos;* et derrière le dieu même, la *Tragédie* tenant un lapin (21). Les inscriptions qui font connaître ces personnages seront d'un grand secours à nos recherches. La Bacchante qui précède Marsyas sur le vase du Louvre, se retrouvant à la même place, et dans un costume pareil sur notre peinture, nous paraît personnifier la *Comédie,* tout comme celle du groupe opposé, à peu de distance de Proser-

(16) Bentl. Opusc. p. 315; Welcker, Beytrag zur Æschyl. Trilogie, p. 240.

(17) Voss. ad Virgil. Georg. p. 402; Welcker, l. c. Οἱ δὲ εἰς ἐπιτόπιον ψακτήριον δίλαβῖνα καὶ τράγον εἰργασμένον εἰσιοῦσθαι καὶ εἶναι τὸν βωμιρὸν καὶ τὸν Διονύσου θεράποντα, τὸν Διθύραμ-ϐον (Athen. X, 456, d).

(18) Un fragment de vase de la collection de M. Thorwaldsen, publié dans les Annal. de l'Instit. de Corresp. 1829, pl. E, 2, représente un Silène jouant de la lyre et caractérisé par l'inscription ΔΙΘΤΡΑΜΦΟΣ. Ainsi notre conjecture de l'année 1826 peut maintenant se ranger dans le nombre des faits archéologiques. Nous ne partageons cependant nullement l'avis d'Athénée, qui, avec sa légèreté habituelle (lib. I, p. 306), confond *Dithyrambos* avec *Dionysos,* et explique ce mot comme une des nombreuses épithètes du dieu même : selon notre opinion, au contraire, Dithyrambos n'est qu'un de ses ministres, comme *Oinos, Comos, Gelos,* et tant d'autres.

(19) Millin, Peint. de Vas. vol. I, pl. IX.

(20) Gerhard, Kunsblatt, n° 4, Febr. 1826; Raoul-Rochette, Journ. des Sav. 1826, p. 89, 100.

(21) Les deux antiquaires cités et, sur leur autorité, M. Welcker (Nachtrag zur Æsch. Tril. S. 237), ont proposé différentes explications de cette femme, qui leur semblait être surnommée ΤΡΑΝΟΙΔΙΑ, et de l'animal qu'elle supporte de la main droite. Mais un examen plus sévère de ce vase a fait reconnaître la véritable inscription ΤΡΑΓΟΙΔΙΑ : le *lapin,* symbole de *Némésis,* convient à merveille à la *tragédie grecque,* dont les productions les plus sublimes célèbrent la toute puissance de cette grande déesse.

pine, nous semble désigner la *Tragédie* (22). La femme qui se distingue des autres Bacchantes par le strophium qu'elle porte au lieu de la couronne de lierre, par l'ampechonium qui enveloppe ses bras, et par la place qu'elle occupe vis-à-vis de Bacchus, représente sans aucun doute l'épouse du dieu, soit qu'on l'appelle Ariadne d'après le vase cité, soit qu'on lui attribue le nom d'une divinité, celui de Proserpine, compagne du Bacchus infernal. On voit, en effet, dans le cabinet Durand, sur un beau stamnos, dont le revers montre Borée et Orithye (23), la fille de Cérès sous les mêmes vêtemens, placée auprès de Bacchus; et on la retrouve encore dans une peinture de vase, publiée par Tischbein (24), où elle parait danser entre deux Bacchantes, dont la première laisse flotter ses cheveux épars, et porte deux flambeaux (25), tandis que la seconde, la tête couronnée de lierre, a le bras droit enveloppé. Némésis est pareillement représentée tenant ses bras enveloppés dans son ampechonium, attitude qui indique la mesure et l'équité de ses jugemens. Cet étrange costume a donc un sens symbolique qu'il serait difficile de contester, et qui peut-être exprime la réunion commune des mortels dans le séjour ténébreux de l'Érèbe (26)?

Mais quel est ce Silène qui danse vis-à-vis du Silène Pappos? le *céras* qu'il tient de la main droite le désigne assez pour le faire reconnaître (27). C'est *Acratos*, le symbole du *vin pur*, dont le masque, selon Pausanias (28), était renfermé dans le temple de Bacchus à Athènes. Un très grand nombre de monumens nous apprend qu'il partageait avec Comos l'honneur de l'intimité de Bacchus. De même que Comos est quelquefois désigné par le nom de *Marsyas*, nous rencontrons *Acratos* tantôt sous le nom d'*Oinos*, *vin*, tantôt sous celui d'*Hedyoinos*, *vin doux* (29). Quoique les attributs de ce personnage soient toujours des vases à boire, la forme et l'espèce de ces vases varient suivant l'intention des artistes et l'époque des monumens. Tantôt Acratos porte une outre ou une amphore, tantôt un canthare ou une phiale, souvent même, comme sur notre monument, la forme la plus ancienne des vases à boire, la *corne*, céras. (30)

Il nous reste à justifier la présence du *Silène Pappos*, dans lequel nous reconnaissons le type du *poète tragique*. On pourrait dire que le don de prophétie (31), qui lui est attribué par tous les auteurs anciens, est certes un caractère poétique; mais cette raison n'aurait guère que la valeur d'une conjecture. Il vaut mieux faire observer que, si l'on n'adopte notre supposition, l'attitude du vieux pédagogue devient inexplicable. Il n'appartient guère, en effet, à une humeur pacifique, uniquement sen-

(22) Plin. lib. xxxv, 10, s. 36. Echionis sunt nobiles picturæ, Liber pater, item tragœdia et comœdia.

(23) Ou Thanatos enlevant une femme dans la fleur de son âge: quelle que soit l'opinion que l'on adopte, il faudra reconnaître dans cette peinture un sens funéraire.

(24) Vas. d'Hamilt. t. 1, pl. xliv.

(25) Ainsi l'on voit *Thalie* et *Comos* sur un vase de la collect. d'Hamilton (Tischb. tom. II, pl. L).

(26) Suid. v. Βάκχης τρόπον ἐπὶ τῶν ἀεὶ στύγνων καὶ σιωπηλῶν. πάροσιν αἱ βάκχαι σιγῶσιν.

(27) Athen. XI, 476, b. Les habitans de la Thrace, amis passionnés du vin, buvaient ordinairement dans des céras, vases d'une vaste dimension.

(28) Paus. I, 2; voy. Mus. Blacas, p. 16, not. 22 et 23.

D'après Polémon, on adorait le héros *acratopotes* (buveur de vin pur) à Munychia (Athen. II, 39 c). A Phigalie, on voit un temple de Bacchus que les gens du pays appellent *acratophore*; la partie inférieure de la statue est cachée sous les feuilles de laurier et de lierre qui la couvrent (Paus. VIII, 39). Comparez mes Recherches, pl. vii, 2. Ampelos rencontre un taureau privé de la corne gauche (Nonn. Dionys. XI, v. 161).

(29) Tischb. Vas. d'Hamilt. tom. II, pl. L; Laborde, Vas. Lamberg, vol. I, pl. lxiv, lxv; Panofka, Mus. Bartold. Vas. Dip. D. 39; Gerhard, Neap. Antik. B. I, S. 255; Praxitelis œnophorum (Plin. lib. xxxiv, 8).

(30) Voyez mes Recherch. sur les noms des vas. pag. 31.

(31) Welcker, Nachtrag zur Trilogie, S. 214.

sible aux plaisirs de la table et du vin (32), de se livrer aux mouvemens impétueux de la danse (33) et au délire de la composition musicale. Mais tout s'explique, si l'on comprend que le Silène n'est pas ici dans son état ordinaire (34); une passion nouvelle le transporte, et le dieu du drame l'inspire.

Si le geste du Silène est un mouvement tragique (35), la danse qu'il figure ne pourrait-elle pas aussi appartenir à la tragédie, et ne serait-ce pas l'*emmeleia* (36)? Silène réunirait alors les deux titres de *poète tragique* et de *coryphée*, exemple qui a été imité dans la suite par Eschyle et par Sophocle, lorsqu'ils ont fait partie du chœur de leurs tragédies. La mitre même, quoique primitivement propre au Silène (37), confirmera encore ici notre supposition, puisque les poètes vainqueurs (38) aux fêtes bachiques portent tous cette parure (39). Enfin il conduit Proserpine, honneur qui lui appartenait naturellement, dans notre hypothèse, et qui devient un argument de plus en faveur de cette opinion. Mais, dira-t-on, si la mitre est la parure distinctive des poètes tragiques, pourquoi Bacchus lui-même, revêtu d'ailleurs du costume de la tragédie (40), se trouve-t-il ici privé d'un ornement que du reste il porte ordinairement, et cela dans une circonstance où il apparaît comme l'inventeur de l'art dramatique? On serait tout aussi fondé à demander pourquoi le joueur de flûte qui le devance et qui se voit ordinairement couronné de lierre, ne porte ici, comme le dieu, qu'une simple bandelette? La raison en est que Bacchus et Molpos ne se montrent dans cette scène que comme les ministres du sacrifice; or, dans ces solemnités, la bandelette ornait toujours le front du sacrificateur et de ceux qui l'assistaient. Et si Bacchus, comme le prétendent les mythologues, a été le premier qui ait sacrifié aux dieux, et qui ait enseigné aux hommes le sens et les cérémonies des sacrifices, la bandelette qui ceint sa tête, au lieu d'être une circonstance indifférente, deviendra une allusion directe au caractère du héros initiateur.

Mais alors il cesse d'être le protagoniste de la scène, et c'est au Silène Pappos qu'il faut rendre les honneurs de la fête. Cela nous paraît tellement démontré par la disposition des figures, que nous n'hésitons pas à le proclamer chef de toute la procession, et à reconnaître en lui le *poète tragique suivi de la Tragédie, dont la flûte de Molpos ou plutôt de Dithyrambos accompagne la voix, et conduit par Proserpine*

(32) Mus. Blacas, pag. 15. Plusieurs monumens le représentent dans un tel état d'ivresse, qu'il ne peut plus se tenir droit sur cette bête malheureuse, qui, à son tour, paraît succomber sous le poids de son fardeau.

(33) Ce serait plutôt *Pan*, dont les poètes louent le talent chorégique et musical.

(34) C'est par une exception de ce genre que nous le voyons aussi paraître dans une attitude guerrière, quoique burlesque encore, sur une foule de monumens. Un vase peint du cabinet Pourtalès est de ce nombre : le Silène y est représenté au moment où il met son armure; une femme l'aide dans cette occupation. M. Raoul-Rochette a cru reconnaître dans cette peinture une parodie de Thétis apportant les armes de Vulcain à Achille : nous aimons mieux y supposer une scène d'un drame satirique, où le vieux Silène va se mettre à la tête d'une armée de Bacchantes, de Satyres et de Centaures, destinée soit pour les Indes, soit pour quelque autre partie de l'univers. Il est probable que, dans une scène pareille, le Falstaff de l'ancienne Grèce traçait un tableau grandiose de sa carrière militaire, et finissait par en déduire le succès certain de la prochaine campagne. Un tel discours devait produire un effet aussi amusant que les tirades de bravoure dont le soldat de Plaute (miles gloriosus) se gratifie lui-même.

(35) Hesych. II, p. 1188, σιμὴ χεὶρ σχῆμα τραγικόν.

(36) Athen. I, p. 20, e; p. 27, f; lib. xiv, p. 615 et p. 630, a.

(37) Μιτρηφόρος : la mitre préserve le pédagogue de Bacchus des suites funestes de l'ivresse (Diod. IV, 213, p. 250). Μίτραισιν νῦν τοῖς στεφάνοις καὶ ταῖς ῥίπαις. Vet. Schol. Olymp. IX, 125.

(39) Ibycus, Anacréon et Alcée, ἐμιτροφόρουν τε καὶ διεκίνουν Ἰωνικῶς (Aristoph. Thesmophor. v. 168, 170).

(40) Eschyle inventa ces vêtemens graves et magnifiques dont ceux des *Hiérophantes* et des *Dadouches* ne sont qu'une imitation (Athen. I, p. 22, e). Cette tunique talaire, particulière aux femmes, mais adoptée aussi par les acteurs de la tragédie, s'appelait *xystis* (Suid.).

vers Bacchus, que devancent Comos, Acratos et la Comédie. Peut-être même Acratos présente-t-il au poëte dithyrambique, comme prix de la victoire, un *céras* (41) en souvenir du *taureau*, qui était d'abord la récompense des vainqueurs aux fêtes bachiques. (42)

Cette interprétation du sujet acquiert un nouveau degré de probabilité, si l'on observe que la Bacchante, désignée par le nom de *Tragédie*, occupe une des places les plus honorables dans cette peinture; elle se trouve précisément au centre (pl. XIV), là où nous voyons du côté opposé du vase (pl. XIII) le dieu même déchirant le bouc. Il nous reste à expliquer une circonstance assez importante. Les figures du groupe qui se voit à gauche portent toutes le symbole des animaux consacrés à Bacchus, c'est-à-dire du *bouc* (43), de la *biche* (44), du *taureau* (45), et de la *panthère* (46), pendant que celles du groupe de droite ne sont distinguées par aucun de ces emblèmes. Seraient-ce les élémens du culte féroce et passionné du vieux Bacchus (47) en opposition avec sa religion paisible déposée dans la doctrine des mystères? Mais alors comment comprendre la séparation de Bacchus et de Proserpine, qu'il ne peut guère être question ici de ramener aux sombres bords? D'ailleurs ce n'est pas une scène des mystères que représente cette peinture, où plusieurs personnages portent une couronne de lierre; on sait que les initiés se ceignaient le front d'une couronne de myrte ou d'une bandelette. Tout, au contraire, annonce ici l'inspiration d'une double idée, et la procession indiquée est à la fois mystérieuse et populaire. Tel est le sens de cette opposition de symboles qui rentre, ce nous semble, dans l'explication que nous avons cherché à établir.

Ainsi l'on admire, dans cette composition, une réunion de qualités qui se rencontre bien rarement : le génie qui a inspiré l'ensemble et les détails, la convenance des symboles, et une harmonie parfaite entre l'art et les idées religieuses.

(41) Voy. nos Recherch. p. 32 et p. 8.

(42) Le dithyrambe est appelé sacrificateur du bœuf (Ath. X, 456, d) : comparez nos Vasi di premio, tav. IV, où l'on voit d'un côté Bacchus sur son char, au milieu de Comos et de Dithyrambos, et de l'autre un taureau conduit en procession vers un autel. Le scholiaste de Pindare (Olymp. XIII, 25) cite des fêtes dionysiaques instituées par Arion, à Corinthe, à Naxos et à Thèbes, où un bœuf était le prix du meilleur dithyrambe.

(43) Le bouc est consacré à Bacchus à cause de sa nature lascive (Diod. I, 79, p. 98; Euseb. Præp. Evang. II, p. 49), et, pour cette raison, exclu du temple de Minerve la Vierge, qui s'élevait sur l'Acropole d'Athènes (Athen. XIII, 587, a). C'est en voyant le bouc ronger les bourgeons de la vigne, qui en devenait plus féconde, que les hommes ont appris à en tailler les rameaux. Icarius immolait un bouc à Bacchus comme étant l'animal qui lui parait le plus agréable (Epigr. ap. Hesych. v. ἀσκωλιάζειν. Hyg. fab. 274) : de sa peau on faisait des outres sur lesquelles les gens de la campagne s'amusaient à danser (Hygin. Astron. V, Icarius). Cet animal a aussi de nombreux rapports avec la poésie, soit parce que la tragédie lui doit son nom, soit parce que la prêtresse d'Apollon Deirias à Argos, après avoir bu le sang d'un bouc immolé, se sentant inspirée, rendait des oracles à ceux qui chaque mois venaient la consulter (Paus. II, 24).

(44) La biche se rapporte, il est vrai, au ciel étoilé dont elle rend l'image (Euseb. Præp. Evang. p. 115); mais elle convient encore à notre joueur de flûte (Panofka, Mus. Bartold. Vas. dip. d. 39). Cet animal est en effet sensible aux charmes de la musique, et se voit, pour cette raison, ordinairement à la suite d'Apollon Citharède ou à côté de Dionysos Melpomène. Euripide, Alceste, v. 599, 603.

Ἐχόρευσε δ' ἀμφὶ σὰν κιθάραν,
φοίβε ποικιλόθριξ,
νεβρὸς ὑψικόμων πέραν
βαίνουσ' ἐλατᾶν σφυρῷ κούφῳ,
χαίρουσ' εὔφρονι μολπᾷ.

(45) Le taureau désigne l'agriculture; mais il sert aussi de victime aux fêtes dithyrambiques, et c'est dans ce dernier sens que nous entendons la corne que semble présenter le silène.

(46) Philostrate (Imag. Tyrrhen.) regarde la panthère comme l'animal le plus chaud, θερμότατον τῶν ζώων; aussi la rencontrons-nous sur le trône d'Apollon au-dessus de Clytemnestre (Paus. III, 18). Ce caractère lascif sied à merveille à l'ancienne comédie d'Eupolis, de Cratinus et d'Aristophane.

(47) Euripid. Bacchæ v. 135 sqq. Chor.

Ἡδὺς ἐν ὄρεσιν ὅταν
ἐκ θιάσων δρομαίων
πέσῃ πεδόσε, νεβρίδος ἔχων
ἱερὸν ἐνδυτόν, ἀγρεύων
αἷμα τραγοκτόνον, ὠμοφάγον χάριν
ἱέμενος εἰς ὄρεα Φρύγια, Λύδια,
ὁ δ' ἔξαρχος Βρόμιος, εὐοῖ.

Ce monument (48) offre un exemple précieux du style antique et sévère dans toute sa beauté : cet éloge s'applique particulièrement à la figure de Bacchus, qui, sous ce rapport, mérite d'être comparée à la belle tête du Bacchus à longue barbe, monument en marbre qui appartient à M. le prince de Talleyrand. Le dessin du silène *Dithyrambos* atteste un grand talent d'artiste : de même les têtes de Proserpine et de la Tragédie frappent par l'originalité de leur physionomie; mais les traits des autres silènes et ceux de la Comédie, surtout les petits yeux de cette dernière, rappellent bien plutôt des figures orientales que celles des beautés de la Grèce. Comme on voit peu de peintures de vases qui réunissent complétement les principaux personnages du thiase bachique, nous avons cru pouvoir mettre ce tableau à la tête de notre *Panthéon*, dont les prochaines livraisons donneront la suite.

VASES GRAMMATIQUES.

VASE DE LA FABRIQUE D'ARCHICLÈS (PL. XVI, 1, 2).

Les fouilles qui ont eu lieu depuis un demi-siècle, soit en Italie, soit en Grèce, ont produit un si grand nombre de vases, que l'on a pu en former de riches collections dans toutes les capitales de l'Europe. Plusieurs d'entre eux sont fort remarquables par la pureté du dessin, comme par la composition des sujets qui s'y trouvent représentés, et il est à regretter que les noms des artistes auxquels nous devons les plus belles de ces inspirations (1) nous soient inconnus, tandis que plusieurs vases découverts dans la Grande-Grèce, et qui appartiennent évidemment à la décadence de l'art, portent le nom des peintres (2) dont ils sont l'ouvrage. D'autres monumens trouvés en Sicile nous indiquent pour leurs auteurs des artistes d'une époque fort reculée (3), et à laquelle il faut faire remonter *Archiclès*, dont la cylix que nous décrivons fait pour la première fois connaître le talent et le nom.

(48) Hydrie panathénaïque, à figures rouges sur un fond noir, trouvée dans un tombeau de Nola.

(1) Par exemple, le beau stamnos des Bacchantes (Voy. nos Recherch. pl. VII, 2), la célèbre calpis du Musée Vivenzio, où la destruction de Troie est représentée de la manière la plus tragique (Millin, Peint. des Vas. I, xxv); la lépasté dont l'intérieur offre l'alliance de Thésée et d'Antiope (Gerhard, Neap. Antik. B. I, S. 350), et tant d'autres vases d'un dessin presque aussi remarquable, et conservés également au Musée de Naples. Mais ce ne sont pas les beaux vases de Nola seuls dont nous désirions connaître les artistes : il est peut-être encore plus fâcheux que nous ignorons les maîtres du style grandiose, tel qu'il est empreint sur les vases d'Agrigente, par exemple sur celui des Gorgones, au Musée Biscari, à Catane (Millin, Peint. de Vas. II, 34), sur le célèbre du Musée du Louvre, relative aux grandes fêtes d'Éleusis (Vas. di Prem. pl. 1, II), sur le vase orné du combat d'Hercule et d'Apollon (Monum. de l'Instit. de Corr. Arch. pl. XX), et en général sur les vases de la Collection Pannetieri, qui fait actuellement partie du Musée royal de Munich.

(2) Asstéas et Lasimos. Voy. Bullet. di Corr. Arch. 1829, n° X; prim. fogl. p. 138.

(3) Taleides, Hégias et Nicosthènes. Voy. Bullet. di Corr. Arch. l. c. Quant à celui de Taleides, le côté principal offre Thésée tuant le Minotaure (Millin, Peint. de Vas. II, pl. 11), et le revers deux hommes âgés qui pèsent sur une balance quelque objet d'un poids considérable. Le sens de cette dernière peinture, et surtout son rapport avec celle du côté principal, avait échappé aux recherches de tous les antiquaires. M. le duc de Luynes nous paraît en avoir trouvé la véritable explication. C'est le *tribut d'argent non fondu* que les Athéniens étaient obligés d'envoyer annuellement à Minos, pour expier le meurtre d'Androgée, jusqu'à l'époque où Thésée, tuant le Minotaure, les délivra de cette charge. Il ne sera pas inutile de comparer ce vase avec un autre, que le possesseur décrit ainsi (Bullet. de l'Instit. di Corr. Arch. 1829, p. 178) : « L'autre vase précieux représente Minos debout, recevant un sceptre et une couronne des mains d'une figure virile assise. On lit le long de cette figure : *Demodike*, et Minos devant la première figure. Derrière Minos est peinte la *mort du Minotaure*, avec les noms *Ariane, Tauros* et *Theseus*. » Quant à la figure *virile* assise, nommée *Demodike*, des raisons archéologiques et philologiques nous font craindre une méprise de la part de l'interprète, et nous obligent à reconnaître une *femme* dans le personnage, qui désigne la *justice envers le peuple*. Des vases de Taleides ont été également découverts dans un tombeau de Tarquinia.

(47)

Ce vase fournit un nouvel argument à l'appui de notre opinion (4) sur le véritable sens des mots ΕΠΟΙΕΣΕΝ et ΕΓΡΑΦΣΕΝ : le nom de l'artiste, suivi du mot ΕΠΟΙΕΣΕΝ, et répété de chaque côté de la cylix, où il ne se trouve d'ailleurs aucune peinture, sert ici d'ornement au vase, comme les inscriptions hiéroglyphiques décorent les monumens égyptiens; et dans cette circonstance, on ne peut douter qu'il ne désigne le *fabricant*. Il faut encore observer, ce qui n'est pas sans intérêt, que les noms propres accompagnés du mot ΕΠΟΙΕΣΕΝ se trouvent tantôt autour de l'ouverture du vase (5), tantôt sous une des anses (6), et quelquefois même sur le pied (7), pendant que les noms, lorsqu'ils sont accompagnés du verbe ΕΓΡΑΦΣΕΝ, se trouvent toujours placés auprès d'une peinture. Au reste, il n'est pas surprenant que le nom du potier qui avait fait un vase soit souvent seul désigné, et que l'on mît peu d'importance à indiquer celui d'un artiste obscur qui, dans les ateliers d'autrui, accomplissait une tâche prescrite.

Depuis peu, les fouilles de *Vulcia* ont fait connaître vingt noms d'artistes (8) dont les ouvrages ont, la plupart, un style particulier, et qui ont donné quelquefois même à leurs peintures un caractère peu commun d'originalité (9). Quant à nous, jaloux de contribuer à ouvrir de plus en plus ces sources d'instruction, nous soumettrons à l'examen de nos lecteurs plusieurs vases qui offrent autant de témoignages propres à éclaircir les questions dont nous nous sommes précédemment occupé.

Le médaillon (pl. XVI, 2) qui orne l'intérieur de notre cylix représente un éphèbe à cheval. On retrouve dans le dessin toute la sécheresse de l'ancien style,

(4) Il sera peut-être à propos de faire remarquer que les artistes qui accompagnaient Démarate lorsqu'il se réfugia de Corinthe en Étrurie, s'appelaient *Eucheir* et *Eugrammos* (figulus et pictor). Plin. XXXV, 12, s. 43. Comparez Plaut. Asin. act. 1, sc. III, v. 22 : Nam neque usquam fictum, neque pictum. Sur le beau monochrome du Musée de Naples, qui représente Thésée châtiant le centaure Nessus, on lit ΑΛΕΞΑΝΔΡΟΣ ΕΓΡΑΦΕ, et non pas ΕΠΟΙΕΣΕ. Voyez encore Pline, XXXV, 14 : Nicias scripsit se inussisse.

(5) Vase d'Andocides (Catal. del pr. di Canino, n° 13, p. 14, n° 24).

(6) Vase d'Hieron (Catal. del pr. di Canino, n° 23, p. 79, n° 565). Vase d'Hieron (Catal. p. 64, p. 121, n° 1439). Vase d'Andocides (Catal. n° 48, p. 105, n° 1183).

(7) Vase d'Andocides (Catal. n° 46, p. 103, n° 1181). Vase d'Andocides (Catal. n° 55, p. 112, n° 1381). Vase de Nicosthène (Catal. n° 73, p. 130, n° 1516). Vase d'Exekias (?) (Catal. n° 100, p. 159, n° 1900).

(8) *Tléson, fils de Néarque* : cylix ornée de deux coqs (Catal. du pr. de Canino, n° 8, p. 12, n° 15); cylix dont l'intérieur offre un centaure (n° 45, p. 102, n° 1146). *Andocides* : hydrie panathénaïque, Bacchus entouré de satyres (n° 13, p. 14, n° 24). Hydrie panathénaïque : d'un côté les lutteurs avec le juge du combat et le vase de prix, de l'autre la dispute du trépied en présence de Diane et de Minerve (n° 46, p. 103, n° 1181). Cylix nuptiale : on y voit les noces de Pélée et Thétis, et Minerve faisant la libation à Hercule (n° 48, p. 105, n° 1183). Hydrie panathénaïque : les deux Saisons autour de l'idole d'Apollon citharède ; revers : deux combattans séparés par Mercure et Minerve (n° 55, p. 112, n° 1381). *Hischylos* : cylix dont le fond est orné d'une amazone tirant de l'arc (n° 16, p. 72, n° 558). *Hieron* : cylix ornée de sujets bachiques (n° 23, p. 79, n° 565); cylix avec des scènes de mystères (n° 64, p. 121, n° 1439). *Euphronios* : cylix, Troïlus tué par Achille (n° 25, p. 81, n° 568). *Python* : cylix avec la mort de Bousiris (n° 28, p. 84, n° 572). *Euxitheos* : cylix, Achille se prépare à venger la mort de Patrocle (n° 44, p. 100, n° 1120). *Cachrylion* : cylix, la mort d'Égisthe (n° 51, p. 108, n° 1186). *Panthœos* : cylix, un homme couronné tenant une corne (n° 70, p. 127, n° 1513). *Deiniades* : cylix, Hercule et Alcyoné (n° 74, p. 131, n° 1533). *Exekias* (?) : cylix, le vaisseau de Bacchus (n° 100, p. 159, n° 1900). *Chélis* : cylix ornée de sujets bachiques (Bullet. di Corr. Archeol. 1829, p. 84). Ces douze noms d'artistes sont accompagnés du mot ΕΠΟΙΕΣΕΝ. Voici maintenant la liste de ceux avec ΕΓΡΑΦΣΕΝ : *Phitias* : calpis ornée de trois hydrophores (n° 13, p. 69, n° 551), ou *Philtias* : cylix avec la dispute du trépied (n° 74, p. 131, n° 1533). *Pheidippos* : cylix, quatre éphèbes entre deux palmiers (n° 16, p. 72, n° 558). *Epictète* : lépasté, danse de Bacchantes (n° 19, p. 75, n° 561); lépasté, scène de repas (n° 28, p. 84, n° 572); cylix, éphèbe portant une amphore et une cylix (n° 30, p. 86, n° 578). *Holkos* : cylix, Ajax et Diomède défendent le corps de Patrocle (n° 44, p. 100, n° 1120) *Doris* : cylix, éphèbe présentant une cylix (n° 49, p. 106, n° 1184). *Euthymides, fils de Lolias* : hydrie panathénaïque, Hector au moment de mettre son armure (n° 56, p. 113, n° 1386). *Hypsis* : calpis avec les amazones Antiope, Andromaque et Hipsipyle, au moment de mettre leur armure, ΤΕΥΧΕ (Bullet. di Corr. Arch. 1829, p. 109).

(9) Les ouvrages d'Épictète, ceux de Chélis et de Hypsis, méritent d'être cités.

qui est plus caractérisée encore dans l'expression des figures que dans celle des animaux.

Ce monument provient des fouilles de Nola, et l'inscription qui le distingue (ΑΡΧΙΚΛΕΣ ΕΠΟΙΕΣΕΝ, Archiclès l'a fait) est répétée sur les deux côtés du vase, comme nous l'avons dit plus haut. Mais ce qui en augmente l'intérêt, et prouve le peu de soin des artistes, c'est que la lettre ι a été omise sur l'un des côtés, sans que l'on ait même laissé la place nécessaire pour l'intercaler (10) Nous avons trouvé, lors de notre dernier séjour à Rome, parmi les antiquités qui appartiennent à la maison Candelori, deux fragmens d'une cylix pareille à la nôtre, et portant l'inscription ΑΡΧΕΚΛΕΣ : ΜΕΠΟΙΕΣΕΝ, Ἀρχεκλῆς μ'ἐποίησεν, *Archiclès m'a fait*, que l'on peut supposer, d'après l'exemple que nous venons de citer, n'être qu'une variante du même nom écrit par divers ouvriers qui travaillaient dans la même fabrique.

DEUX VASES D'HOSPITALITÉ (Pl. XVI, 3, 4 et 5).

La destination du vase pl. XVI, 3, ainsi que l'origine de sa dénomination, a été l'objet d'un article spécial dans nos Recherches sur les véritables noms des vases grecs, pag. 30, 31. L'inscription tracée à la pointe sur le cymbium que nous publions ici offre un nouvel argument en faveur de l'opinion que nous avons fait connaître relativement à l'emploi de cette sorte de vases : le mot ΣΑΣΟ, que l'on peut croire dérivé de σώζομαι (σαόδσομαι), tout aussi-bien que de ζῆν (δσᾷν), signifiant toujours *salve!* ou *vivat!* (1) exclamation des convives à la fin d'un repas, et dont nous avons conservé l'usage dans les santés que nous portons à nos amis.

La cylix dont l'inscription, ainsi que le médaillon qui en décore l'intérieur, sont représentés planche XVI, 4 et 5, appartient, comme le cymbium dont nous venons de nous occuper, à la classe des vases consacrés aux usages d'hospitalité, et connue sous le nom de *Xenies* (ξένια). La sentence répétée sur le dehors du vase exprime un des souhaits les plus ordinaires pour ce genre de présens, Χαῖρε καὶ πίει (2) εὖ, *salut, et buvez bien*. On n'a pas besoin du scholiaste de Pindare (3) pour comprendre que les Grecs employaient aussi (4) la formule χαῖρε, *salut*, lorsqu'ils buvaient à la santé de leurs amis (5). Il sera plus opportun de rappeler la coutume observée aux fêtes de Phigalie, dans lesquelles on apportait, après le dîner, et à la fin d'une libation en l'honneur des divinités, une cylix en terre cuite, remplie d'un vin pur, dont chacun buvait quelques gouttes, et que l'on passait ensuite à son voisin en lui faisant un souhait, εὖ δειπνείας (6), qui se traduirait, avec un peu de trivialité, par « Grand bien vous fasse. »

(10) Comparez Strab. XIV, 648.

(1) Τὸ ἐν τοῖς συμποσίοις εἰωθὸς λέγεσθαι ἐξεβόησαν ζήσειας. Suid. v. ἀμυστὶ πίνειν.

(2) On ne s'étonnera pas de trouver la seconde personne du futur au lieu de l'impératif du présent.

(3) Nem. III, v. 132.

(4) Personne n'ignore qu'elle se trouve sur les monumens funèbres pour y désigner *l'adieu suprême*.

(5) Comparez Alexid. ap. Athen. VI, 254 a.

Χαίρετ' ἄνδρες συμπόται·
ὅσον ἀγαθὸν τὴν κύλικα μεστὴν πίομαι.

Et Eupolid. ap. Athen. X, 426 f. Διόνυσε, χαῖρε.

(6) Harmod. ap. Athen. XI, 480 c.

(49)

LE LEVER DU SOLEIL.

(Pl. XVII, XVIII.)

Parmi les milliers de vases peints que réunissent nos collections publiques et particulières, ceux qu'on peut désigner sous le nom de *vases astronomiques* (1), sont relativement les plus rares et par conséquent les plus dignes d'attention. Le cratère dont les peintures à figures rouges sur fond noir sont gravées planches xvii et xviii, occupe dans cette série de monumens une place trop importante, pour ne pas mériter un examen sévère et détaillé. S'il ne s'agissait que de l'intelligence du sujet en général, un coup d'œil jeté sur nos deux gravures suffirait pour l'obtenir, et le simple souvenir du vers d'Horace (2),

<div style="text-align:center">Dum rediens fugat astra Phœbus,</div>

ferait parfaitement comprendre le sens de la composition.

Hélios sur son quadrige, la tête entourée du disque solaire, s'élève des flots, dans lesquels, à l'aspect de ce dieu, se réfugient les *étoiles* de la nuit, sous la forme de *jeunes gens*, dont les uns vont se plonger perpendiculairement dans la mer, et dont les autres glissent obliquement sur la surface des flots. Un *cinquième*, plus âgé que

(1) Les vases astronomiques de style ancien représentent le Soleil sur son quadrige, placé dans un vaisseau pour y faire son trajet de l'Océan. Ce vaisseau, coupe du Soleil dans laquelle Hercule traverse la mer, est désigné par les poètes anciens sous trois noms de vases d'une forme analogue, celui de la κύμβη (Rech. sur les vérit. noms des Vas. gr. p. 30, pl. v, 74), de la φιάλη (Rech. p. 17, pl. iv, 29) et du δέπας (Rech. p. 22, pl. ii, 47). Ordinairement la proue du vaisseau est de chaque côté ornée d'un *œil*, l'emblème de la *lumière*; ce qui fait croire que les yeux qui, sur beaucoup de phiales ou cylix, entourent d'une part un Dionysus couché, de l'autre un Apollon lyricine, font allusion à la coupe du Soleil et au voyage maritime des dieux du jour et de la nuit (Lenormant, Ann. de l'Instit. archéol. vol. IV, p. 315, note 4).

Un grand cratère de la Basilicate mérite d'être cité ici de préférence à beaucoup d'autres qui n'offrent que le groupe principal de la composition astronomique. Au col de ce vase sépulcral paraît *Hélios*, orné du disque solaire, conduisant un bige, et *Séléné*, reconnaissable à ses cornes, à côté de lui sur un autre bige; tous les deux viennent d'achever leur trajet de l'Océan sur la même barque décorée d'un œil. *Pan*, distingué par de grandes cornes, et dans sa qualité de *Lucifer* ou *Lyncée*, tenant un bâton terminé par deux flambeaux croisés, guide les chevaux de Seléné vers la gauche, tandis qu'*Idas*, armé comme un corybante, précède les chevaux du Soleil, et, l'épée à la main, combat les ténèbres qui pourraient arrêter la course du Soleil. Deux étoiles brillent au-dessus de sa tête, une seule au-dessus de Pan. Les deux Dioscures ornent les anses de cet important monument (Passeri, Pict. Etr. tab. 269; Winckelmann, Mon. ined. n° 22; Dubois-Maisonneuve, Intr. à l'étude des Vas. pl. 1).

Un vase de la collection Muschini à Naples, actuellement au musée de Turin, me semble offrir une parodie d'une partie de la scène précédente. Un acteur, la figure couverte d'un masque de satyre barbu, tient les brides d'un couple de panthères ailées, attelées devant son char, qui a la forme d'un vaisseau : un autre acteur avec un masque pareil, lui fait en main gauche armée d'un grand fouet, lui sert d'avant-coureur. La peinture représente, si je ne me trompe, *Hélios* et *Pan*, dans une scène d'un drame satirique. Cf. Eurip. Rhes. v. 36 :

<div style="text-align:center">Ἀλλ' ἢ κρονίου Πανὸς τρομερᾷ
Μάστιγι φοβεῖ.</div>

Sur beaucoup de vases de la Pouille, *Eos* précède sur un char tantôt à deux, tantôt à quatre chevaux, le quadrige du *Soleil*. Sur un vase du tombeau de Canosa, *Eos* est dépourvue d'ailes et caractérisée par un disque solaire : deux étoiles au-dessus de deux de ses chevaux attestent le caractère lumineux de ces coursiers; les deux autres sont guidés par un éphèbe ailé qui tient une bandelette dans la main gauche, et qu'une étoile sur sa tête désigne comme *Phosphore*. *Hélios* la suit, vêtu d'une tunique talaire que ferme une large ceinture ; une chlamyde flotte sur ses épaules ; le disque solaire entoure sa tête; quatre étoiles brillent au-dessus des quatre coursiers : le dieu tient les rênes de la main gauche et une baguette en place de fouet dans la droite : des poissons indiquent la mer comme ailleurs (Millin, Tomb. de Canosa, pl. v).

Le col d'un autre vase de mystères, décoré de combats d'Amazones, montre *Artemis Phosphoros* en tunique d'Amazone et en bottines, tenant de chaque main un flambeau. *Aurore* sur un quadrige paraît causer sa fuite précipitée. *Pan* avec des jambes de bouc, un fouet à la main, décore les anses du même monument; au-dessus de sa tête est l'image de la pleine lune (Millin, Peint. de Vas. t. II, pl. xxv et xxvi).

Hélios et Seléné représentés non sur des chars, mais en vaisseau, indiquent qu'ils tirent tous les deux leur origine et leur nourriture de l'eau (Plut. de Isid. et Osir. c. 34). Les Égyptiens retracent le lever du Soleil de la mer par l'image d'Horus qui surgit d'une fleur de lotus (Plut. de Isid. et Osir. c. 11).

(2) L. III, Od. XXI, v. 24.

ses compagnons, distingué par la chlamyde ou peut-être la peau dont son bras gauche est enveloppé, et par une couronne de myrte ou d'olivier qui ceint sa tête, semble quitter la montagne (3), pour se précipiter à son tour; son regard est dirigé, non pas vers le Soleil, dont il craindrait l'approche, mais vers la Lune, au départ de laquelle il semble s'intéresser. Un arbre (4) à côté de lui et sa main levée, nous portent à croire que cette figure est un *Pan Lycéus*. Car, outre que ce dieu doit nécessairement paraître au moment du crépuscule, son geste prête une nouvelle force à notre conjecture, en affectant la pose d'un σκώψ, *espion* (5), attitude propre au dieu des montagnes (6). A peu de distance (7) se voit l'*Aurore* (8) sous sa forme ordinaire, mais remarquable seulement par une stéphané ornée de rayons, et par un long péplus qui lui cache entièrement le bras gauche. Elle cherche à saisir le chasseur (9) *Céphale*, qui tient deux javelots de la main gauche, et paraît lever de la droite une pierre pour se défendre contre l'importune déesse; une chlamyde et un pétase forment le vêtement de cet éphèbe, dont la tête est ceinte d'une couronne d'olivier. Le *chien Lælaps*, assez semblable à un *loup*, court devant son maître, répandant par ses aboiemens l'alarme et le réveil. Sur la cime de la montagne, à la même hauteur que le Pan Lycéus, paraît *Seléné*, voilée, comme il convient à une déesse nocturne (10), et couverte d'une draperie pesante (11), montée sur un cheval (12) dont la lourdeur contraste d'une manière frappante avec le feu et la vivacité des chevaux solaires. Son départ, comme la fuite de Céphale, comme le retour des étoiles dans l'Océan, est causé par l'approche de l'astre du jour.

Jusqu'à présent aucun monument n'avait représenté le lever du Soleil d'une manière aussi complète et aussi magnifique que notre cratère; le principal caractère de la majesté de ce dieu, que Sophocle (13) appelle le *premier de tous les dieux*, est précisément l'influence qu'il exerce sur tous les astres sans exception; toute lumière est subordonnée à la sienne; le Soleil paraît, et le *plus ancien des astres*, comme dit Æschyle (14), *l'œil de la nuit*, est obligé de lui céder la place. Tel est en

(3) Soph. OEd. Tyr. v. 1100 sqq.

ἄρα
Πανὸς ὀρεσσιβάτα σου
Προσπελασθεῖσ' ἤ σέ γε
Τις θυγάτηρ Λοξίου; τῷ
Γὰρ πλάκες ἀγρόνομοι πᾶσαι φίλαι.

(4) L'indice d'un bois, *lucus*.

(5) Hesych. v. Σκωπευμάτων σχῆμα τῶν χειρὸς πρὸς τὸ μέτωπον τιθεμένης, ὥσπερ ἀποσκοπούντων. Cf. intpp. h. l.

(6) Hesych. v. Σκόπελος, ὕψηλος τόπος, ἢ πέτρα ἢ ἀκρώρεια, ἀφ' ἦς ἔστι σκοπεῖν τὰ κύκλῳ, καὶ ἐξέχουσα εἰς θάλασσαν πέτρα. Voy. Paus. l. VIII, c. 42, 2.

(7) Virg. Æn. l. II, v. 801 :
Jamque jugis summæ surgebat *Lucifer* Idæ,
Ducebatque *Diem*.

(8) Virg. Æn. l. III, v. 521 :
Jamque rubescebat stellis Aurora fugatis.
Cf. Horat. l. III, Od. XXVIII, v. 6 :
Ac veluti stet *volucris Dies*.
Et l. IV, Od. XIII, v. 16 :
Inclusit *volucris Dies*.

(9) Ὀρείων : Orion enlevé comme lui par Aurore.

(10) Æschyl. Prometh. v. 803, ed. Schütz :
Οὐδ' ἡ νυκτερὸς Μήνη πότε.

(11) Quant au costume, notre Seléné ressemble à la déesse *Paphia*, dont la statue, en bronze, à côté de celle d'*Hélios*, ornait le temple d'*Ino à Thalames* (couche) en Laconie : il y avait dans ce temple une source sacrée appelée *Seléné* (Paus. l. III, c. 26).

(12) *Hyperippé*, la même qu'*Asterodia* et *Seléné*, épouse d'*Endymion*, et mère de cinquante filles (Paus. l. V, c. 1), évidemment les cinquante semaines de l'année.

(13) OEd. Tyr. v. 660, 661. χορ.
Οὐ τὸν πάντων θεὸν
Θεὸν πρόμον, Ἥλιον.

(14) Sept. c. Theb. v. 374-75, ed. Boissonnade.
Λαμπρὰ δὲ πανσέληνος ἐν μέσῳ σάκει,
Πρέσβιστον ἄστρων, νυκτὸς ὀφθαλμός, πρέπει.
Cf. Sophocl. Antig. v. 100 sqq. χορ.
Ἀκτὶς ἀελίοιο, κάλλιστον ἑπταπύλῳ φανεῖν
Θήβᾳ τῶν πρότερον φάος,
ἐφάνθης ποτ', ὦ χρυσέας
ἁμέρας βλέφαρον.

(51)

traits généraux l'esprit de la composition qui nous occupe. Examinons maintenant ses détails, en commençant par le protagoniste.

Phœbus se présente ici sous le costume d'*aurige*, au moment où il va recommencer sa course céleste ; il tient les rênes des chevaux et en même temps la baguette pour stimuler en cas de besoin leur ardeur (15). Ses coursiers, dont deux seulement paraissent ailés (16), portent, d'après les témoignages des anciens, les noms de *Phaëthon* (17) ou *Æthon* (18), dont *Ætho* (19) et *Æthiops* (20) ne sont que des variantes, ou *Actæon* (21), d'*Eous* (22), probablement le même que le scholiaste d'Euripide appelle *Chronos* (23) et que Fulgence (24) désigne sous le nom d'*Erythrœus* : les deux autres, *Pyrois* et *Phlegon* (25), s'assimilent naturellement à *Astrapé* et *Bronté* (foudre et tonnerre), cités par le scholiaste d'Euripide (26) et par Hygin (27), et aux *Lampos* et *Philogéus*, nommés par Fulgence (28). L'idée de *feu*, de *lumière* et de caractère *brûlant*, que révèlent ces différentes dénominations, n'est pas exprimée d'une manière moins heureuse par le mouvement et la direction que le peintre a su donner aux chevaux, au point que même sans la présence des flots et du disque qui entoure la tête du dieu, le sens solaire de ce quadrige ne pourrait échapper à des yeux un peu exercés. Cependant pour mieux saisir l'esprit et le sentiment de l'art grec, on fera bien de comparer ce quadrige et le dieu qui le conduit, à la représentation du même sujet sur des bas-reliefs romains (29), et notamment sur ceux qui se rapportent au sacrifice de Mithra (30).

Une composition semblable à celle de notre peinture se trouvait sur le piédestal du trône du Jupiter olympien (31), dont le dessin a peut-être inspiré, ne fût-ce que comme réminiscence, le pinceau de notre artiste. Car, à l'exemple de Phidias, notre peintre a placé à l'autre bout de sa composition (32), la déesse Séléné dans le costume et dans l'attitude adoptés par l'inimitable sculpteur (33). A l'un des angles du fronton du Parthénon, Phidias avait encore une fois re-

(15) Sophocl. Ajax. v. 845 sqq.

Σὺ δ' ὦ τὸν αἰπὺν οὐρανὸν διφρηλατῶν
"Ηλιε, πατρώαν τὴν ἐμὴν ὅταν χθόνα
ἴδης, ἐπισχὼν χρυσόνωτον ἡνίαν.

Apollon Épibatérios adoré à Trœzène à côté d'*Hippolyte* (Paus. l. II, c. 32).
(16) Neptune donne des chevaux ailés à Pélops (R. Schol. Pind. Olymp. I, v. 139). Cf. Eurip. Orest. v. 1001, πτέρωτον ὀχέων ἅρμα.
(17) Schol. Soph. Electr. v. 823 ; chez Homère, Odyss. ψ, v. 246, cheval d'Aurore.
(18) Ovid. Metam. l. II, v. 153 ; Martial. l. III, ep. 21.
(19) Schol. Eurip. Phœniss. v. 3.
(20) Hygin, f. 183 : Æthiops quasi *flammeus* est, concoquit fruges. Cf. Euripid. ap. Athen. l. XI, p. 465. B. qui l'appelle Æthops.
(21) Fulgent. Myth. l. I, c. 11 : Actæon *splendens* dicitur quod tertiæ horæ momentis vehemens insistens lucidior fulgeat.
(22) Ovid. Metam. l. II, f. 153 : Hygin, f. 183 ; Eos, per hunc cœlum verti solet. Eos et Æthiops funales sunt mares.
(23) Phœniss. v. 3.
(24) Myth. l. I, c. 11 : Erythræus græce *rubens* dicitur, quod a *matutino* sol *lumine* rubicundus exsurgat.

(25) Ovid. Metam. l. II, v. 153-160 :

Interea volucres *Pyrois*, *Eous*, et *Æthon*,
Solis equi, quartusque *Phlegon*, hinnitibus auras
Flammiferis implent, pedibusque repagula pulsant.
. .
Corripuere viam, pedibusque per aëra motis
Obstantes findunt nebulas, pennisque levati
Prætereunt ortos iisdem de partibus Euros.

(26) Phœniss. v. 3.
(27) Fab. 183.
(28) Myth. l. I, c. 11 : Lampos vero *ardens*, dum ad umbilicum diei centratum conscenderit circulum. Lampon, l'un des chevaux d'Aurore (Hom. Odyss. ψ, v. 246). — Myth. l. 1, c. 11 : Philogeus græce *terram amans* dicitur, quod hora nona proclivior vergens occasibus pronus incumbat.
(29) Millin, Gal. myth. XCIII, 383.
(30) Surtout la collection complète que M. Lajard fera connaître dans sa savante monographie sur Mithra.
(31) Paus. l. V, c. 11.
(32) 'Ανθήλιος ἢ Σελήνη, Suid. hâc voce.
(33) Paus. l. c. Σελήνην τε ἵππον (ἐμοὶ δοκεῖν) ἐλαύνουσα. τοῖς δέ ἐστιν εἰρημένα ἐφ' ἡμιόνου τὴν θεὸν ὀχεῖσθαι, καὶ οὐχ ἵππου. Καὶ λόγον γέ τινα ἐπὶ τῷ ἡμιόνῳ λέγουσιν εὐήθη. — Une médaille

(50)

ses compagnons, distingué par la chlamyde ou peut-être la peau dont son bras gauche est enveloppé, et par une couronne de myrte ou d'olivier qui ceint sa tête, semble quitter la montagne (3), pour se précipiter à son tour; son regard est dirigé, non pas vers le Soleil, dont il craindrait l'approche, mais vers la Lune, au départ de laquelle il semble s'intéresser. Un arbre (4) à côté de lui et sa main levée, nous portent à croire que cette figure est un *Pan Lycéus*. Car, outre que ce dieu doit nécessairement paraître au moment du crépuscule, son geste prête une nouvelle force à notre conjecture, en affectant la pose d'un σκώψ, *espion* (5), attitude propre au dieu des montagnes (6). A peu de distance (7) se voit l'*Aurore* (8) sous sa forme ordinaire, mais remarquable seulement une stéphané ornée de rayons, et par un long péplus qui lui cache entièrement le bras gauche. Elle cherche à saisir le chasseur (9) *Céphale*, qui tient deux javelots de la main gauche, et paraît lever de la droite une pierre pour se défendre contre l'importune déesse; une chlamyde et un pétase forment le vêtement de cet éphèbe, dont la tête est ceinte d'une couronne d'olivier. Le *chien Lœlaps*, assez semblable à un *loup*, court devant son maître, répandant par ses aboiemens l'alarme et le réveil. Sur la cime de la montagne, à la même hauteur que le Pan Lycéus, paraît *Séléné*, voilée, comme il convient à une déesse nocturne (10), et couverte d'une draperie pesante (11), montée sur un cheval (12) dont la lourdeur contraste d'une manière frappante avec le feu et la vivacité des chevaux solaires. Son départ, comme la fuite de Céphale, comme le retour des étoiles dans l'Océan, est causé par l'approche de l'astre du jour.

Jusqu'à présent aucun monument n'avait représenté le lever du Soleil d'une manière aussi complète et aussi magnifique que notre cratère; le principal caractère de la majesté de ce dieu, que Sophocle (13) appelle le *premier de tous les dieux*, est précisément l'influence qu'il exerce sur tous les astres sans exception; toute lumière est subordonnée à la sienne; le Soleil paraît, et le *plus ancien des astres*, comme dit Æschyle (14), l'*œil de la nuit*, est obligé de lui céder la place. Tel est en

(3) Soph. ŒEd. Tyr. v. 1100 sqq.

ἄρα
Πανὸς ὀρεσσιβάτα σου
Προσπελασθείς ἢ σέ γε
Τις θυγάτηρ Λοξίου, τῷ
Γὰρ πλάκες ἀγρόνομοι πᾶσαι φίλαι.

(4) L'indice d'un bois, *lucus*.

(5) Hesych. v. Σκωπευμάτων σχῆμα τῆς χειρὸς πρὸς τὸ μέτωπον τιθεμένης, ὥσπερ ἀποσκοπούντων. Cf. intpp. h. l.

(6) Hesych. v. Σκόπελος, ὑψηλὸς τόπος, ἢ πέτρα ἢ ἀκρώρεια, ἀφ' ἧς ἔστι σκοπεῖν τὰ κύκλῳ, καὶ ἐξέχουσα εἰς θάλασσαν πέτρα. Voy. Paus. l. VIII, c. 42, 2.

(7) Virg. Æn. l. II, v. 801 :
Jamque jugis summæ surgebat *Lucifer* Idæ,
Ducebatque *Diem*.

(8) Virg. Æn. l. III, v. 521 :
Jamque rubescebat stellis Aurora fugatis.

Cf. Horat. l. III, Od. XXVIII, v. 6 :
Ac veluti stet *volucris* Dies.

Et l. IV, Od. XIII, v. 16 :
Inclusit *volucris Dies*.

(9) Ὀρσίων : Orion enlevé comme lui par Aurore.

(10) Æschyl. Prometh. v. 803, ed. Schütz :
Οὐθ' ἁ νύκτερος Μήνη πότε.

(11) Quant au costume, notre Séléné ressemble à la déesse *Paphia*, dont la statue, en bronze, à côté de celle d'*Hélios*, ornait le temple d'*Ino à Thalames* (couché) en Laconie : il y avait dans ce temple une source sacrée appelée *Séléné* (Paus. l. III, c. 26).

(12) *Hyperippé*, la même qu'*Asterodia* et Séléné, épouse d'*Endymion*, et mère de cinquante filles (Paus. l. V, c. 1), évidemment les cinquante semaines de l'année.

(13) ŒEd. Tyr. v. 660, 661. χορ.
Οὐ τὸν πάντων θεῶν
Θεὸν πρόμον, Ἅλιον.

(14) Sept. c. Theb. v. 374-75, ed. Boissonnade.
Λαμπρὰ δὲ πανσέληνος ἐν μέσῳ σάκει,
Πρέσβιστον ἄστρων, νυκτὸς ὀφθαλμὸς, πρέπει.

Cf. Sophocl. Antig. v. 100 sqq. χορ.
Ἀκτὶς ἀελίοιο, κάλλιστον ἑπταπύλῳ φανὲν
Θήβᾳ τῶν πρότερον φάος,
ἐφάνθης πότ', ὦ χρυσέας
ἁμέρας βλέφαρον.

(51)

traits généraux l'esprit de la composition qui nous occupe. Examinons maintenant ses détails, en commençant par le protagoniste.

Phœbus se présente ici sous le costume d'*aurige*, au moment où il va recommencer sa course céleste; il tient les rênes des chevaux et en même temps la baguette pour stimuler en cas de besoin leur ardeur (15). Ses coursiers, dont deux seulement paraissent ailés (16), portent, d'après les témoignages des anciens, les noms de *Phaëthon* (17) ou *Æthon* (18), dont *Ætho* (19) et *Æthiops* (20) ne sont que des variantes, ou *Actæon* (21), d'*Eous* (22), probablement le même que le scholiaste d'Euripide appelle *Chronos* (23) et que Fulgence (24) désigne sous le nom d'*Erythræus* : les deux autres, *Pyrois* et *Phlegon* (25), s'assimilent naturellement à *Astrapé* et *Bronté* (foudre et tonnerre), cités par le scholiaste d'Euripide (26) et par Hygin (27), et aux *Lampos* et *Philogéus*, nommés par Fulgence (28). L'idée de *feu*, de *lumière* et de *caractère brûlant*, que révèlent ces différentes dénominations, n'est pas exprimée d'une manière moins heureuse par le mouvement et la direction que le peintre a su donner aux chevaux, au point que même sans la présence des flots et du disque qui entoure la tête du dieu, le sens solaire de ce quadrige ne pourrait échapper à des yeux un peu exercés. Cependant pour mieux saisir l'esprit et le sentiment de l'art grec, on fera bien de comparer ce quadrige et le dieu qui le conduit, à la représentation du même sujet sur des bas-reliefs romains (29), et notamment sur ceux qui se rapportent au sacrifice de Mithra (30).

Une composition semblable à celle de notre peinture se trouvait sur le piédestal du trône du Jupiter olympien (31), dont le dessin a peut-être inspiré, ne fût-ce que comme réminiscence, le pinceau de notre artiste. Car, à l'exemple de Phidias, notre peintre a placé à l'autre bout de sa composition (32), la déesse Seléné dans le costume et dans l'attitude adoptés par l'inimitable sculpteur (33). A l'un des angles du fronton du Parthénon, Phidias avait encore une fois re-

(15) Sophocl. Ajax. v. 845 sqq.

Σὺ δ' ὦ τὸν αἰπὺν οὐρανὸν διφρηλατῶν
Ἥλιε, πατρῴαν τὴν ἐμὴν ὅταν χθόνα
Ἴδῃς, ἐπισχὼν χρυσόνωτον ἡνίαν.

Apollon Épibatérios adoré à Trœzène à côté d'*Hippolyte* (Paus. l. II, c. 32).

(16) Neptune donne des chevaux ailés à Pélops (R. Schol. Pind. Olymp. I, v. 139). Cf. Eurip. Orest. v. 1001, στέρωτον μελίου ἅρμα.

(17) Schol. Soph. Electr. v. 823; chez Homère, Odyss. ψ, v. 246, cheval d'Aurore.

(18) Ovid. Metam. l. II, v. 153; Martial. l. III, ep. 21.

(19) Schol. Eurip. Phœniss. v. 3.

(20) Hygin, f. 183 : Æthiops quasi *flammeus* est, concoquit fruges. Cf. Euripid. ap. Athen. l. XI, p. 465. B. qui l'appelle Æthiops.

(21) Fulgent. Myth. l. I, c. 11 : Actæon *splendens* dicitur quod tertiæ horæ momentis vehemens insistens lucidior fulgeat.

(22) Ovid. Metam. l. II, f. 153 : Hygin, f. 183; Eos, per hunc cœlum verti solet. Eos et Æthiops funales sunt mares.

(23) Phœniss. v. 3.

(24) Myth. l. I, c. 11 : Erythræus græce *rubens* dicitur, quod a matutino sol *lumine* rubicundus exsurgat.

(25) Ovid. Metam. l. II, v. 153-160 :

Interea volucres *Pyroeis*, *Eous*, et *Æthon*,
Solis equi, quartusque *Phlegon*, hinnitibus auras
Flammiferis implent, pedibusque repagula pulsant.
. .
Corripuere viam, pedibusque per aëra motis
Obstantes findunt nebulas, pennisque levati
Prætereunt ortos iisdem de partibus Euros.

(26) Phœniss. v. 3.

(27) Fab. 183.

(28) Myth. l. I, c. 11 : Lampos vero *ardens*, dum ad umbilicum diei centratum conscenderit circulum. Lampon, l'un des chevaux d'Aurore (Hom. Odyss. ψ, v. 246). — Myth. l. I, c. 11 : Philogeus græce *terram amans* dicitur, quod hora nona proclivior vergens occasibus pronus incumbat.

(29) Millin, Gal. myth. XCIII, 383.

(30) Surtout la collection complète que M. Lajard fera connaître dans sa savante monographie sur Mithra.

(31) Paus. l. V, c. 11.

(32) Ἀνθύλιος ἢ Σελήνη, Suid. hâc voce.

(33) Paus. l. c. Σελήνη τε ἵππον (ἐμοὶ δοκεῖν) ἐλαύνουσα. τοῖς δὲ ἐστὶν εἰρημένα ἐφ' ἡμιόνου τὴν θεὸν ὀχεῖσθαι, καὶ οὐχ ἵππου. Καὶ λόγον γέ τινα ἐπὶ τῷ ἡμιόνῳ λέγουσιν εὐήθη. — Une médaille

présenté le Soleil levant (34), mais dans un moment antérieur à celui de notre peinture, et où les astres de la nuit n'avaient pas encore abdiqué leur empire : Hélios avec son char s'y voit à moitié encore submergé dans l'Océan, et les têtes des chevaux lumineux s'élèvent seules au-dessus des flots. La même pensée a évidemment produit une statue du musée du Louvre (35) où le Soleil se présente en costume d'aurige, la tête ceinte d'une couronne de rayons, et les bustes des deux chevaux sortant des flots à côté de lui. Sans nous arrêter à démontrer comment dans cet ouvrage plus que médiocre de l'art romain, la réminiscence des belles idées grecques à côté des mauvais modèles de l'art contemporain, produit un contraste plus instructif qu'agréable, il suffira de proposer pour cette statue en place du nom de *Soleil*, qu'elle porte actuellement, la dénomination plus précise de *Soleil levant*. Mais retournons à notre vase.

Le vers d'Homère (36), d'après lequel *les astres se baignent dans l'Océan*, explique d'une manière satisfaisante le second groupe de notre peinture, et la variété des poses, ainsi que la vérité des mouvemens qui animent ces éphèbes (37), frappent trop naturellement le spectateur, pour que nous insistions davantage sur le mérite de cette partie de la composition. Il nous importe bien plus de fixer l'attention du lecteur sur le nombre de *cinq* dont se compose cette réunion d'éphèbes. Car tout en affirmant que ces jeunes gens présentent ici, comme sur les bas-reliefs romains de la chute de Phaéton (38), l'image des astres, nous ne pouvons cependant nous empêcher de les rapprocher, à cause du nombre sacré de *cinq*, des *Dactyles idéens*, qui jouent un si grand rôle dans la religion ancienne de la Grèce.

On sait que les Dactyles se présentent ordinairement chez les poètes comme sur les monumens figurés de l'antiquité, sous la forme d'éphèbes : les exercices gymnastiques, et notamment la lutte et la course, considérées sous un point de vue cosmique (39), forment leurs occupations constantes, et lorsqu'ils vont se coucher auprès du fleuve Eudonus (40), il se pourrait que la mythologie nous ait voulu révéler sous une forme différente, le même phénomène astronomique, que le peintre de notre vase a rendu par ses baigneurs. Avec cette hypothèse des Dactyles idéens (41), s'accorderait aussi le nom de *Pan-Lycéus* que nous avons proposé dans la première

d'Antonin le Pieux (Buanarotti, Med. ant. III, 1; Millin, Gal. myth. XXXIV, 118) représente *Faustine* à cheval, la tête ornée du croissant, en costume de *Diana Lucifera*, un grand flambeau à la main. Comparez Artemis ἱπποσόα, citée par Pind. Olymp. III, v. 27, et schol. Pind. Pyth. II, v. 16 : Ἱππικὴ καὶ ἡ Ἄρτεμις ἡ δὲ πάρθενος Ἄρτεμις ἀμφοτέραις αὐτῆς ταῖς χερσὶ καὶ ὁ ἐπαγώνιος Ἑρμῆς τὸν λαμπρὸν ἐπιτίθησι κόσμον τῷ ἅρματι. Ce passage jette un grand jour sur les peintures de style ancien, où Hermès et une femme près d'Apollon se trouvent devant les chevaux d'un quadrige guidé soit par Athéné et Hercule, soit par quelque autre divinité. Λεύκιππος Proserpine (R. Sch. Pind. Ol. VIII, v. 156).

(34) Comparez le Soleil levant aux noces de Pélée et Thétis, avec l'inscription ΑΕΛΙΟΣ (Dubois-Maisonneuve, Introduct. pl. LXX).

(35) Mus. Bouillon, t. III, Stat. pl. III; Clarac, Descript. du Mus. R. des Antiq. du Louvre, n° 406, p. 166.

(36) Strab. l. I, p. 2 : Εὐθὺσδε γὰρ ἀνίσχοντα ποιεῖ τὸν ἥλιον καὶ δυόμενον εἰς τοῦτον ὡς δὲ αὐτως καὶ τὰ ἄστρα·

Ἠέλιος μὲν ἔπειτα νέον προσέβαλλεν ἀρούρας
Ἐξ ἀκαλαρρείταο βαθυρρόου Ὠκεανοῖο.
(Homer. Iliad. η, v. 421 sqq.)

Ἐν δ' ἔπεσ' Ὠκεανῷ λαμπρὸν φάος ἠελίοιο
Ἕλκον νύκτα μέλαιναν.
(Hom. Iliad. 3, v. 485.)

Καὶ τοὺς ἀστέρας λελουμένους ἐξ Ὠκεανοῦ λέγει.

(37) Il faut cependant avouer que dans la plupart des représentations astronomiques les *étoiles* figurent comme des *génies ailés* (Millin, Peint. de Vas. t. I, pl. xv), caractérisés soit par le signe d'une étoile sur leur tête, soit par le flambeau dont ils éclairent.

(38) Winckelmann, Mon. ined. n° 43.
(39) Panofka, Ann. de l'Inst. arch. t. IV, p. 338-342.
(40) Etym. m. v. Εὔδων. Plin. H. N. l. V, c. 29.
(41) Comparez le curète ou corybante sur le vase décrit dans la note 1 de cette dissertation, d'après Passeri (Pict. Etr. tab. 269).

partie de cette dissertation pour le plus âgé des nageurs, ce dieu se trouvant ici, comme sur plusieurs monumens, à la place d'*Hercule*, que Pausanias (42) comprend dans la *Pentade* des Dactyles, avec *Éros* et *Antéros*. La position presque centrale que cet éphèbe occupe entre la Lune et le Soleil nous éclaire encore davantage sur son caractère et son nom : il n'y a que Pan auquel une position pareille puisse convenir, puisque, dans sa qualité d'Hespérus, il est le précurseur de la nuit et de la lune (43), et dans celle de Phosphorus, synonyme de Lycéus (par le mot *lux*), précurseur du jour et du soleil (44).

Passons maintenant au troisième groupe de notre tableau, le plus ordinaire de tous et le plus facile à expliquer. Ce sont surtout les vases de Nola, auxquels nous devons la connaissance de l'image du mythe de *Céphale poursuivi par Aurore* (45). La question de savoir dans quel sens les anciens faisaient usage de cette fable sur leurs vases peints, a jusqu'à présent peu occupé l'esprit des antiquaires (46). Pourtant Homère (47), lorsqu'il raconte qu'Aurore enleva Clitus, fils de Mantius, à cause de sa beauté, afin qu'il séjournât parmi les immortels, s'est chargé pour ainsi dire de commenter ces sortes de peintures, et de leur imprimer un caractère funèbre (48), qui s'accorde d'ailleurs assez bien avec la forme des vases qu'elles décorent (49). Ici cependant la liaison étroite de cette scène avec toutes les autres, qui sont évidemment astronomiques, nous empêche d'admettre une allusion à un homme enlevé dans la fleur de l'âge. Les poètes ne s'accordent pas tous sur les rapports d'Aurore (50) avec le Soleil, puisque Pindare (51), par exemple, nomme *Heméra, fille* d'Hélios, tandis qu'Apollodre (52) la désigne comme sa *sœur*, et d'autres, comme Homère, semblent la considérer comme son *épouse* (53) ; l'épithète ῥοδοδάκτυλος (54), qu'ils donnent à Éos, assimilant nécessairement cette déesse de la lumière à *Rhodos*, la mère des Héliades, que les Rhodiens adoraient comme véritable épouse d'Hélios (55).

Quant à *Céphale*, sa qualité de roi des *Taphiens* (56) révèle assez son caractère

(42) L. VI, c. 23.
(43) Virg. Georg. l. III, v. 392.
(44) Plaut. Bacchid. act. IV, sc. IV, v. 51-54 :

. Ita me
. .
Submanus (Φαίδων, Pan?), Sol, Saturnus, Diique omnes ament.

De cette façon on comprendra pourquoi, dans tant d'endroits, Pan et Apollon Soleil sont adorés dans le même temple; à Sicyone (Paus. l. II, c. 11, 2) on trouve deux autels, l'un consacré à Pan, l'autre à Hélios.
(45) Mus. Blacas, p. 6, not. 51; Mus. Bartold. Vas. Dip. D. 32.
(46) M. Böttiger (Diss. sur les Furies, Paris, 1802, p. 19, not. 31) et M. Millingen (Ann. de l'Instit. arch. vol. I, p. 272) ont cependant rappelé à propos des sujets analogues au nôtre, l'enlèvement des jeunes gens par les Harpyies ou par les Pœnæ.
(47) Odyss. O, v. 250, 251. Orion enlevé par Aurore à l'île Ortygia, périt par les flèches d'Artemis (Hom. Odyss. E, v. 121-124).
(48) Héraclide, de Allegoria Homeri, dit qu'on appelait la mort d'un beau jeune homme Ἡμέρας ἁρπάγη.
Virgil. Æneid. l. VI, v. 426 :

Continuo auditæ voces, vagitus et ingens,
Infantumque animæ flentis in limine primo;
Quos dulcis vitæ exsortis, et ab ubere raptos,
Abstulit atra dies, et funere mersit acerbo.

(49) Rech. sur les noms des Vases gr. p. 41, not. 2 et 4.

(50) Aurore est toujours ailée lorsqu'elle poursuit Céphale : de même, lorsqu'elle emporte son fils Memnon (Milling. Anc. uned. Mon. I, pl. IV); elle paraît une seule fois au combat de son fils avec Achille, dépourvue de cet attribut caractéristique (Millin, Peint. de Vas. t. I, pl. XIX; Gal. myth. CLXIV, 597). On la voit très souvent sur un char à deux chevaux, Lampos et Phaëthon (Hom. Odyss. ψ, v. 246); plus rarement montée sur un cheval, μονόπωλον εἰς Ἀῶ (Eurip. Orest. v. 1004); ou sur le Pégase :

Ἠὼς μὲν αἰπὺν ἄρτι Φηχίου πάγου
Κραιπνοῖς ὑπερποτᾶτο Πηγάσου πτεροῖς.
Lycophr. Cassandr. v. 16-17.

(51) Olymp. II, v. 35. Cf. Athen. l. V, p. 195. B.
(52) L. I, 2, 4; fille d'Hypérion et de Thia (Apollod. I, 2, 2); fille d'Hypérion et de Basilia (Diodor. l. III, 190, p. 225).
(53) Hemera ou Eos, épouse de Tithon, mère de Memnon et d'Emathion (V. Schol. Pind. Olymp. II, v. 148; Apollod. III, 12, 4).
(54) Odyss. E, v. 121 et ailleurs.
(55) Pind. Olymp. VII, v. 14, 15. Les sept fils d'Hélios et de Rhodos, fille d'Aphrodite, désignent les sept jours. Cf. Æschyl. Sept. c. Theb. v. 802, ἰσδρομάχεται Ἀπόλλων.
(56) Strab. l. X, p. 456; Plaut. Amphitryo, act. IV, sc. IV, v. 50 et 51 :

Et *Taphios* vi vici et summa regem virtute bellica :
Illisce præfeci *Cephalum*, magni Deionei filium.

lugubre et son séjour dans les ténèbres, pour que nous puissions douter que cet éphèbe, dont les traits et le costume s'assimilent à celui d'*Hermès*, ne subisse le même sort que *Seléné*, en prenant la fuite devant les persécutions de l'Aurore. Mais où va-t-il se réfugier? C'est ce que nous apprend un passage de Strabon (57), qui, à ce qu'il paraît, a échappé jusqu'à présent à l'attention des archéologues, quoiqu'il jette un grand jour sur les peintures de ce mythe. *Céphale*, dit le Géographe, *se précipita le premier du rocher de Leucate* (58); or le *rocher de Leucate* signifie pour nous le *rocher de la lumière*, et en se jetant du haut de cet endroit dans la mer, il s'efface momentanément lorsque l'arrivée du jour amène une autre lumière (59). N'oublions pas que c'est du même rocher que Sappho se précipita par amour pour Phaos (60). Comme nous avons démontré ailleurs (61) que Phaos est synonyme de Phaëthon et Pan; comme, d'autre part, Sappho, dans la langue hiératique de la Grèce, désignait, ainsi qu'Hilaïra, la déesse *Seléné* (62), il s'ensuit que le célèbre saut de Sappho, dans son acception religieuse, exprime sa submersion dans la mer, parce que Pan, qu'elle aime et qui, sous la forme d'Hespérus, la devance à l'approche de la nuit, lui échappe néanmoins à la pointe du jour, en se ralliant dans sa qualité de Phosphore aux astres solaires. De cette façon, nous répondons d'avance à la question relative à la route que prendra la déesse *Seléné assise sur sa jument* (63) : on voit qu'elle est prête à descendre vers la mer; la même pensée se trouve exprimée sur le piédestal du Jupiter Olympien par les divinités marines, Posidon et Amphitrite, qui forment le plus proche voisinage de la Lune à cheval.

Si les observations précédentes sont justes, ce cratère nous offre l'image de la loi immuable qu'observent les grands astres de l'univers dans leur course quotidienne. Nous voyons, d'une part, *Céphale* et *Seléné* comme représentans de la lumière nocturne, de l'autre, *Éos* et *Hélios* comme ceux de la lumière du jour, et en dernier

(57) L. X, p. 452. Πέτρα γάρ ἐστι λευκή τὴν χρόαν προκειμένη Λευκάδος, εἰς τὸ πέλαγος καὶ τὴν Κεφαλληνίαν, ὡς ἐντεῦθεν τοὔνομα λαβεῖν. Ἔχει δὲ τὸ τοῦ Λευκάτα Ἀπόλλωνος ἱερὸν καὶ τὸ ἅλμα τὸ τοὺς ἔρωτας παύειν πεπιστευμένον οὗ δὴ λέγεται πρώτη Σαπφώ ὥς φησιν ὁ Μένανδρος.

Τὸν ὑπέρκομπον Συρσῶν Παρσῶν (Auroræ vicinum : les interprètes ont eu tort de remplacer ce mot par Φαῶν).

Οἰστρῶντι πόθῳ ῥίψαι πέτρας ἀπὸ τηλιφανοῦς.

Ἀλλὰ κατ' εὐχὴν σὴν δέσποτ' ἄναξ.

Ὁ μὲν οὖν Μένανδρος πρῶτον ἁλέσθαι λέγει τὴν Σαπφώ. οἱ δὲ ἔτι ἀρχαιολογικώτεροι, Κέφαλον φασὶν ἐρασθέντα Πτερέλα intpp.) τὸν Διονύσου ἠν δὲ καὶ πάτριον τοῖς Λευκαδίοις κατ' ἐνιαυτὸν ἐν τῇ θυσίᾳ τοῦ Ἀπόλλωνος, ἀπὸ τῆς σκοπῆς ῥίπτεσθαί τινα τῶν ἐν αἰτίᾳ ὄντων, ἀποτροπῆς χάριν, ἐξαπτομένων ἐξ αὐτοῦ παντοδαπῶν πτερῶν καὶ ὀρνέων, ἀνακουφίζειν δυναμένων τῇ πτήσει τὸ ἅλμα. Ὑποδέχεσθαι δὲ κάτω μικραῖς ἀλιάσι κύκλῳ περιεστῶτας πολλοὺς καὶ περισώζειν εἰς δύναμιν τῶν ὅρων ἐξὼ τὸν καταληφθέντα. Cf. intpp. et le passage classique de Ptolemée Hephæstion, l. VII.

(58) De cette façon on comprend le sens des statues en terre cuite qui ornaient le toit du portique du *Céramique* à Athènes : Thésée précipitant Sciron (*l'obscur*) dans la mer, et *Héméra* portant *Céphale* (Paus. l. 1, c. 3), sans doute pour la même destination : à peu près comme Éos emporte Memnon mort (Millingen, Anc. Mon. I, pl. IV). Cf Philostr. Imag. I, 7.

(59) Voilà pourquoi des pêcheurs, à Méthymne, tirent de la mer, dans des filets, une tête de Bacchus qu'ils adorent, après avoir consulté l'oracle de Delphes, sous le nom de *Dionysus Cephallen* (Paus. l. X, c. 19). Comparez la tête de Pan sur les médailles et sur la plaque d'or de Panticapée (Raoul Rochette, Journ. des Sav. 1832, janv.; Panofka, Ann. de l'Inst. vol. IV, p. 187-196, tav. d'agg. c.).

(60) En Crète, Britomartis, pour échapper aux poursuites de Minos (dont Procris-Seléné avait reçu le chien Lælaps en présent), se jette dans la mer, et tombe dans les filets des pêcheurs (Strab. l. X, p. 479), d'où elle reçoit le nom de *Dictynna*. Cette déesse était venue de la Phœnicie à Argos, et de là à *Cephallénie*, où les habitans lui érigent un temple sous le nom de *Laphria* (Anton. Liber. Metam. XL). Or, c'est précisément dans le siège du culte d'*Artemis Laphria à Patræ* (Paus. l. VII, c. 18, 7 ; des pêcheurs retirent dans leurs filets une statue d'*Aphrodite* à Patræ, Paus. l. VII, c. 21, 4), où Dionysus (le même que notre *Cephallen* ou *Céphale*), poursuivi par les *Pans*, est exposé à un grand danger (Paus. l. VII, c. 18, 3).

(61) Mus. Blac. p. 26 et suiv.

(62) Aphrodite ne fut délivrée de sa passion malheureuse pour Adonis qu'en se précipitant, d'après le conseil d'Apollon, du rocher de Leucate (Ptolem. Hephæst. l. VII). Ἀφροδίτη Φαέθοντα ἔλοχα (Clem. Alex. Protrept. p. 29, 1-5). La Lune se rend aux désirs de Pan (Virg. Georg. l. III, v. 392).

(63) Sans citer les monumens, j'observerai que *Seléné* se présente tantôt *assise sur un taureau* (ταυροπόλος), tantôt guidant un char traîné par deux taureaux, tantôt montée *sur une biche*, tantôt tenant les rênes de deux biches ou cerfs qui traînent son char : bien des fois le *croissant* seul distingue la déesse Lune d'une simple chasseresse.

lieu, le *Pan Lycéus*, qui décèle par son regard dirigé vers la Lune ses rapports avec la nuit, et par sa marche dirigée vers le Soleil sa liaison avec Phœbus.

La présence de Pan et la chute des étoiles rendent le cratère du Musée Blacas supérieur à deux autres vases dont les peintures offrent une analogie frappante avec notre sujet, et méritent d'en être rapprochées. Sur l'un d'eux (64), les *quatre chevaux solaires* se voient au-dessus de la mer, indiquée par plusieurs poissons; le revers montre, sur la mer symbolisée de la même façon, à la place de Seléné et de Céphale, *Athéné* (65) *suivie par Hermès* (66), tous deux en course précipitée. Sur l'autre vase (67) paraît, d'un côté, *le Soleil sur son quadrige*, s'élevant de la mer, désignée par différens poissons et productions marines; de l'autre côté, *Iacchus* (68) *repose dans le sein de sa mère* (69) *Déo*, la Terre ou la Nuit, *qu'il caresse; Proserpine* et *Hécate* (70) assistent à cette scène.

LES TROIS ZEUS. PROSERPINE ABANDONNANT DEMETER.

(Pl. XIX.)

Ce qui distingue toujours les monumens de la bonne époque de l'art, c'est, d'une part, la netteté des pensées religieuses qu'ils ont pour objet, et de l'autre la manière simple et claire dont ils les expriment. Les peintures de style archaïque, gravées sur notre planche xix, et qui ornent les deux faces et l'intérieur d'une cylix théricléenne, offrent ce double avantage.

L'une d'elles (pl. xix A) montre *les trois Jupiter* : celui de l'Olympe, armé de la foudre; celui de l'Océan, armé du trident; et le souverain des enfers, dont la tête, tournée en arrière, paraît tenir lieu d'un symbole plus clair et plus fréquent (1).

S'il devient souvent très difficile de distinguer sur les monumens de l'enfance de l'art un Pluton d'un Jupiter, à moins que des attributs caractéristiques ou des inscriptions ne viennent à notre secours, nous devons savoir gré au peintre de notre cylix de nous avoir épargné un tel embarras. Pluton et Jupiter paraissent ici dans un costume tout-à-fait analogue, sauf la couleur. La tunique du premier est noire, son peplus violet; la tunique de Jupiter est violette, le peplus noir; la nature particulière

(64) Dubois Maisonneuve, Introd. pl. xxix.
(65) Plut. de Fac. orb. lun. c. 5, atteste que la *Lune* était désignée chez les anciens par le nom d'*Athéné* tout aussi bien que par celui d'*Artemis*.
(66) Hermès fait son trajet de l'Océan avec Seléné, comme Hercule dans la barque et en compagnie du Soleil (Plut. de Isid. et Osir. c. 41).
(67) Millin, Peint. de Vas. t. II, pl. xlix.
(68) Sa tunique est parsemée d'étoiles.
(69) Sophocl. Antig. v. 1119-21 :

. μίδεις δὲ παγ-
χοίνου Ἐλευσινίας
Δηοῦς ἐν κόλποις.

Ibid. v. 1146-1156 :

ἰὼ πῦρ πνει-
όντων χοράγ᾽ ἄστρων, νυχίων
φθεγμάτων ἐπίσκοπε,

παῖ, Διὸς γένεθλον
.
.
.
. τὸν
ταμίαν Ἴακχον.

Cf. Aristoph. Ran. v. 345, 346. Chor. mystarum :

Ἴακχε

Νυκτέρου τελετῆς φωσφόρος ἀστήρ.

Comparez *Vénus dans le sein de Thalassa* parmi les statues du fronton du Parthenon (Bröndsted, Voyages dans la Grèce, Liv. II, préf. p. xii).

(70) La Nuit porte une couronne de rayons faisant allusion aux étoiles; Proserpine présente une branche de lierre à Dionysus, qui paraît ivre de joie; Hécate offre un oiseau à la panthère du dieu,

(1) De Luynes, Ann. de l'Instit. vol. V, p. 14, 15.

de la barbe caractérise encore cette dernière divinité. Neptune, placé au centre, se rapproche plus du dieu de l'enfer que de celui de l'Olympe, par la couleur de ses vêtemens. Les *deux chevaux ailés*, placés derrière Zeus et Pluton, nous rappellent les Dioscures, que l'art, d'accord avec la mythologie, montre toujours accompagnés de ces animaux. Dans cette hypothèse, la couleur différente des vêtemens que portent nos deux divinités s'explique d'une manière naturelle comme allusion au Jour et à la Nuit, et les deux bandelettes qui entourent leur chevelure, différentes de celle de Neptune, donnent une nouvelle preuve du sens de jumeaux que notre artiste a voulu rattacher aux deux frères de Posidon (2).

Le témoignage le plus classique, relativement au *triple Zeus*, existe chez Pausanias, l. II, c. 24, 5 : « Sur l'Acropole d'Argos, appelée Larissa, se trouve, dit le voya-
« geur, un temple sans toit, consacré à *Zeus Larisséen ;* la statue en bois n'est plus
« sur son piédestal. Il y a également un temple d'*Athéné*, digne d'être vu, où, entre
« autres dons votifs, se trouve une idole en bois de *Zeus*, avec deux yeux à la place
« *où nous les avons, et un troisième au milieu du front.* Ce dieu, dit-on, le *Zeus*
« *Patroüs de Priam*, fils de Laomédon, était placé dans l'hypètre de la cour, et ce
« fut à son autel que Priam se réfugia lors de la prise de Troie par les Hellènes.
« Quand on distribua le butin, Sthenelus, fils de Capanée, s'empara de l'idole ; c'est
« pour cela qu'elle est exposée ici. Quant à ces trois yeux, on pourrait les expliquer
« de la façon suivante : que Zeus règne dans le ciel, c'est une tradition commune à
« tous les hommes ; quant à celui qu'on dit régner sous terre, un vers d'Homère
« l'appelle également Zeus : *Zeus souterrain et l'illustre Persephonia.* Æschyle, fils
« d'Euphorion, appelle aussi Zeus le dieu de la mer (3). Par conséquent, l'artiste,
« quel qu'il soit, a représenté ce dieu avec trois yeux, parce que le même dieu règne
« dans les trois élémens différens. »

La vénération de ce triple Zeus (4) appartient aux plus anciennes croyances religieuses de la Grèce ; c'est un des articles de foi les plus importans de la religion pélasgique (5). L'idole que Pausanias nous décrit placée sur l'acropole d'Argos, si ressemblante au *cyclope Polyphème* (6), fournit un argument puissant à cette assertion. D'ailleurs la forme de foudre, pareille à celle du trident, conduit déjà à elle seule à assimiler les dieux munis de ces attributs (7). Mais, sans nous arrêter à des détails de cette nature, nous préférons chercher une localité où le culte des trois Zeus ne prédominait pas seulement comme doctrine religieuse, mais avait encore étendu son influence jusqu'à la forme même du gouvernement politique.

Cet endroit, c'est la ville de *Trœzène*. On sait que Posidon et Athéné se disputèrent

(2) Neptune fait don de deux chevaux aux Dioscures (Hygin, Astron. XXII), à Pélée (Schol. Pind. Pyth. III, v. 667), à Pélops (Schol. Pind. Olymp. 1, v. 39), à Hercule (Diod. l. IV, 222, p. 260) : ἐπεὶ φίλιππος ὁ θεός (V. Schol. Olymp. V, 48 ; Panofka, Ann. de l'Instit. vol. V, p. 133). Cf. Posidon Ἱππόκουρος (Paus. l. III, c. 14, 2) adoré avec Artemis Æginéa à Sparte, et le culte de Posidon Ἱπποσθένης dans la même ville (Paus. l. III, c. 15, 5) ; Posidon à cheval terrassant avec sa lance le géant Polybote (Paus. l. I, c. 2, 4), et Posidon à cheval (Millingen, Anc. Coins of greek cities, pl. v, 1, p. 66) sur une médaille d'argent, où le Soleil au-dessous du corps du cheval rappelle les relations d'Hélios avec le dieu de la mer.

(3) Zeus Pelor (Athen. l. XIV, p. 640, a, Herod. l. VII, 129, et Schweigh. Animadv. ad Athen. t. I, p. 505).

(4) Comparez les trois Zeus adorés à Corinthe, le premier sans épithète, le second surnommé χθόνιος, et le troisième ὕψιστος (Paus. l. II, c. 2, 7).

(5) Paus. l. VII, c. 21, 3.

(6) Comparez Paus. l. X, c. 11 : Κνίδιοι δὲ ἐκόμισαν ἀγάλματα ἐς Δελφοὺς, Τριόπαν οἰκιστὴν τῆς Κνίδου πεποιῆσθαι ἵππῳ, καὶ Λητώ, καὶ Ἀπόλλωνά τε καὶ Ἄρτεμιν ἀφιέντας τῶν βελῶν ἐπὶ Τιτυόν.

(7) Athen. l. II, p. 42, a. Καὶ τὸν ἐν Καρίᾳ, παρ' ᾧ Ποσειδῶνος ἱερόν ἐστιν· αἴτιον δὲ τὸ πολλοὺς κεραυνοὺς πίπτειν περὶ τὸν τόπον.

les honneurs de cette ville jusqu'à ce que Jupiter décida qu'ils la possédassent en commun. Les anciennes médailles de Trœzène, avec la tête de Minerve au revers d'un trident, se rapportent à cette tradition (8). Les mêmes divinités se retrouvent dans l'histoire mythique de Trœzène, à la tête d'une généalogie de rois, qui répondent parfaitement aux idées exprimées sur notre peinture de vase. *Posidon* et *Alcyoné* y figurent comme parens d'*Hyperès*, fondateur de la ville d'*Hyperia*, et d'*Anthès*, fondateur d'*Anthia* (9). Ces deux derniers représentent évidemment nos deux Dioscures : Hyperès le Jupiter supremus, Ζεὺς ὕπατος (10), ou ὕψιςος (11), le Jupiter olympien, et *Anthès* le fleurissant, le Dionysos Anthios (12), l'époux de Flore (13).

A la mort d'Hyperès et d'Anthès, *Ætius*, fils d'Anthès, ou, d'après Étienne de Bysance (14), *Dius*, réunit les deux villes fondées par son oncle et son père, et en fonde une troisième, *Posidonia*. Voilà donc les trois villes Hyperia, Posidonia et Anthia, siéges du culte de Zeus Hypsistos, de Zeus Posidon et de Zeus Pluton, réunies dans la personne de *Dius Ætius*.

Ætius recevant ensuite *Pittheus* et *Trœzène* dans *Posidonia*, et les faisant participer au titre de roi, s'assimile sur notre peinture à *Neptune recevant les deux Dioscures*. A la mort de Trœzène, Pittheus réunit les villes d'*Hyperia* et d'*Anthia* à la ville de *Posidonias*, et lui donne, en mémoire de son frère, le nom de *Trœzène*.

Le changement de la forme gouvernementale que Pittheus avait opéré à Trœzène, contre son propre intérêt, par la nomination de *trois rois* à la place d'un seul, fait comprendre pourquoi *trois trônes* en marbre blanc composaient le monument érigé à sa mémoire. Pausanias (15) remarque avec raison que Pittheus, assisté de deux autres personnes, exerçait, à ce qu'on croit, sur ces trônes la fonction de juge. Cette circonstance jette une lumière inattendue sur les trois juges des enfers, Minos, Æacus et Rhadamanthe, dont le premier, comme amant de Ganymède (16), s'assimile au dieu de l'Olympe; le second, synonyme de *Gæaochus* (17), ne peut se rapprocher que de Neptune; par conséquent Rhadamanthe doit présenter le type de Pluton, peut-être les qualités du devin Tirésias.

Même les chevaux ailés qu'offre notre peinture comme partie intégrante de la composition, se retrouvent dans la religion de Trœzène; « car les habitans de Trœ-« zène ont aussi leur source du cheval (Ἱπποκρήνη) et leur tradition, ajoute Pausa-« nias (18), diffère de celle des Boétiens. Ils font aussi jaillir l'eau de la terre frappée « par le cheval Pégase; mais ils disent que Bellérophon vint à Trœzène pour « demander à Pittheus Æthra en mariage. » L'eau de l'Hippocrène servit à purifier Oreste, et l'on voyait dans la même ville, près du temple d'Artemis Lycia, une pierre appelée la *pierre sacrée*, sur laquelle *neuf* Trœzéniens avaient purifié Oreste de son

(8) Paus. l. II, c. 30, 6; Mionnet, Descr. de Méd. p. 241, 83-86.
(9) Paus. l. II, c. 30, 7.
(10) Paus. l. I, c. 26, 6; l. VIII, c. 2, 1; l. VIII, c. 14, 5; l. IX, c. 19, 3.
(11) Paus. l. IX, c. 8, 3; l. II, c. 2, 7.
(12) Paus. l. VII, c. 21, 2, la statue de Dionysus Antheus à Patræ, et Paus. l. I, c. 31, 2 : Φλυεῦσι δὲ..... Διονύσου τε Ἀνθίου scil. βῶμος.
(13) Paus. l. II, c. 13, 3 : Ἔςτι γὰρ ἐν τῇ Φλιασίων ἀκροπόλει κυπαρίσσων ἄλσος, καὶ ἱερὸν ἁγιώτατον ἐκ παλαιοῦ· τὴν δὲ θεὸν ἧς ἐςτι τὸ ἱερὸν οἱ μὲν ἀρχαιότατοι Φλιασίων Γανυμήδαν, οἱ δὲ ὕστερον Ἥβην ὀνομάζουσιν. V. Panofka, Ann. de l'Instit. vol. II, p. 147-149 et p. 333-335, et vol. IV, p. 229. *Hera Anthia* à Argos (Paus. l. II, c. 22, 1).
(14) V. Ἀνθήδων.
(15) L. II, c. 31, 8.
(16) Athen. l. XIII, p. 601 f.
(17) Paus. l. III, c. 20, 2; l. III, c. 21, 7.
(18) L. II, c. 31, 12.

parricide (19). Je n'ai pas besoin d'observer que le nombre de *neuf Trœzéniens* nous reporte également aux *trois Zeus*, aux *trois rois*, aux *trois juges*, que l'histoire primitive de Trœzène, citée plus haut, nous a fait connaître, et qui se présentent ici seulement triplés, ou plutôt chacun accompagné de deux acolytes. D'après ces rapprochemens, il ne paraîtra pas téméraire de penser que les anciens voyaient dans le nom de Τροιζήν une allusion aux trois Jupiter Τρεῖς Ζηνοί.

Nous trouvons les traces de cette même religion pélasgique en Arcadie, dans la ville appelée les *Trois Pointes*, Τρικόλωνοι. Il y avait là, encore du temps de Pausanias (20), un temple de *Posidon*, avec une statue en forme d'hermès, la forme pélasgique par excellence; un bois sacré entourait le sanctuaire : les fils de Lycaon avaient fondé cette ville.

Passons maintenant au *côté opposé de notre cylix* (pl. xix). Nous y trouvons *Dionysos Lenæus* avec sa longue barbe, auquel on donne aussi l'épithète d'*Indien*, parce que, selon Diodore (21), c'est dans les Indes qu'il a enseigné la culture de la vigne. Cette même pensée est ici exprimée d'une manière non équivoque par la vigne chargée de grappes de raisin placée derrière lui, et par le canthare rempli de vin qu'il tient de sa main droite (22). La *déesse* qui va à sa rencontre, accompagnée et, à ce qu'il paraît, gardée par *Mercure*, que son caducée et ses bottines ailées caractérisent d'une manière suffisante, ne peut être que son épouse *Proserpine* qui vient rejoindre son époux. L'*éventail* et une *fleur de grenade* qu'elle tient de sa main droite (23) ne laissent aucun doute sur le caractère de cette déesse, la dea *Libera* des Latins, l'Aphrodite Persephassa des Grecs (24). Mais quel nom donnerons-nous à la *quatrième figure*, dépourvue de tout attribut? Sa place à l'extrémité de la scène, la direction de sa tête et le geste de sa main gauche, paraissent indiquer, sinon un rappel, du moins un dernier adieu que cette divinité adresse à Proserpine. Ou je me trompe fort, ou c'est *Demeter*, qui voit avec peine l'éloignement de sa fille : l'analogie entre le geste de Mercure et celui de Demeter mérite encore d'être signalée, parce qu'elle fait supposer entre ces deux divinités des relations analogues à celles qui existent entre Dionysos et Persephoné. Dans les Thesmophories (25), le héraut invoquait Demeter, Coré, Ploutos, Calligenia, Gæa et Hermès. Ici, comme dans beaucoup d'autres monumens, *Gæa* et *Demeter* ne sont produites que sous une seule et même forme; *Calligenia*, épithète d'Aphrodite, se justifie par l'éventail que porte la *Coré* de notre composition; *Plutus* ou *Pluton* figure sous les traits de *Dionysos*; et *Hermès* se trouve dans le sens de la vieille religion, comme le dieu auquel on se recommande par une libation particulière à la fin du repas (26), et surtout comme le *conducteur* (Πομπός) par excellence (27).

Examinons maintenant l'intérieur de notre cylix (pl. xix, c.). Au milieu d'un cercle

(19) Paus. l. II, c. 31, 7.
(20) L. VIII, c. 35, 7.
(21) L. III, 198, p. 233 : Ληναῖος, καταπώγων; Ληναῖος ἀπὸ τοῦ πατῆσαι τὰς σταφύλας ἐν ληνῷ (Diod. l. IV, 213, p. 250).
(22) Δενδρέων δὲ νόμον Διόνυσος πολυγάθης αὐξάνοι,
ἁγνὸν φέγγος ὁπώρας.
(Pind. Fragm. 125, ed Boeckh, Plut. de Isid. c. 35).
(23) Charin. ap. Plaut. Pseudol. act. II, sc. IV, v. 19 :
Die utrum *Spemne* an *Matrem* te salutem, Pseudole.

(24) Gerhard, Venere Proserpina.
(25) Aristoph. Thesmoph. v. 305-309.
(26) Ἔσπενδον δὲ ἀπὸ τῶν δείπνων ἀναλύοντες· καὶ τὰς σπονδὰς ἐποιοῦντο Ἑρμῇ, καὶ οὐχ ὡς ὕστερον Διὶ τελείῳ· δοκεῖ γὰρ Ἑρμῆς ὕπνου προστάτης εἶναι (Athen. l. I, p. 16, c.)
(27) Les χυτροί et χύτρ étoient consacrés à *Hermes Chthonios* (Harpocr. v. χύτρ. et Schol. Aristoph. Acharn. v. 1075).

dont la bordure est formée d'ornemens qui font peut-être allusion aux *rayons* (28), se trouve une *figure ailée* dans une pose moitié agenouillée, pose que nous rencontrons fréquemment chez cette sorte de personnages, et caractérisée encore par le mouvement singulier des deux bras, dont le gauche s'élève vers le ciel, tandis que le droit descend vers la terre. Mais ce qui me semble plus particulier à notre figure, c'est la ceinture large qui ferme sa tunique, et l'espèce même de tunique, connue sous le nom de *phænoméride*, qui était surtout usitée à Sparte. Il n'est pas facile d'indiquer le nom précis de cette divinité. La place qu'elle occupe comme peinture intérieure de cylix, nous fait penser au *Gorgonium* qui décore très souvent cette partie des vases. Et en effet, n'y a-t-il pas une grande ressemblance entre les Gorgones au moment où elles poursuivent Persée, et la figure qui nous occupe? J'avais déjà proposé ailleurs le nom d'*Erinnys* pour notre déesse, m'appuyant sur l'épithète καμπεσίγωνος, *qui courbe les jambes*, les siennes d'abord par sa course rapide, et celles de ses adversaires qu'elle atteint de ses châtimens (29). Le passage d'Horace (l. III, Od. II, v. 31) relatif à *Pœna* :

<blockquote>
Raro antecedentem scelestum

Deseruit pede POENA claudo,
</blockquote>

imité sans doute de l'ὑςερόπους Ποινή des Grecs (30), semble fortifier notre conjecture, en ce que réellement cette pose des pieds est une pose boiteuse, et que néanmoins elle atteste une course précipitée. Ajoutons encore que le monument le plus ancien en marbre dont Pausanias (31) avait connaissance, représentait Pœné décapitée par Corœbus, c'est-à-dire une autre Méduse tuée par un autre Persée. On comprendra alors que le nom d'*Erinnys* est réellement le plus convenable pour cette espèce de figure ailée (32). Ce nom présente encore un avantage tout particulier pour l'intelligence du monument qui fait l'objet de nos recherches; c'est que cette *Erinnys* rappelle la *Demeter Erinnys*, l'épouse de Posidon (33), qui est le protagoniste dans l'une des peintures extérieures de notre vase, et la mère du cheval ailé, Arion, qui intervient également dans cette composition (34).

Le style des peintures de notre vase (35), quoique très ancien, n'en est pas moins remarquable, car, malgré l'absence de mouvement qu'on peut reprocher aux figures, et malgré le peu de variété de leur costume, il serait difficile de contester à chacune de ces miniatures une sorte de bonhomie et de simplicité, et de méconnaître le succès que le peintre a su obtenir dans les détails si soignés de sa composition. Les grappes de raisin derrière Dionysos en sont une preuve frappante.

L'inscription ΧΣΕΝΟΚΛΕΣ ΕΠΟΙΕΣΕΝ, *Xenoclès fecit*, répétée au-dessous de chacune des peintures extérieures, accuse, par l'absence des voyelles longues, le même archaïsme que nous venons de signaler relativement aux figures des deux tableaux. En nous révélant le nom d'un fabricant de vases, inconnu jusque-là, cette inscription

(28) Je me rappelle avoir vu un cercle d'ornemens très semblables aux rayons servir d'encadrement au sujet intérieur d'une cylix.
(29) Hesych. v. Καμπεσίγ.
(30) Bottiger, sur les Furies, Paris, 1802, p. 19, not. 31; Millingen, Ann. de l'Instit. vol. I, p. 272.
(31) L. I, c. 43, 7. Cf. Athéné Axiopœnos à Sparte (Paus. l. III, c. 15, 4).
(32) Hesych. v. Ποιναῖς· Ἐρίννυσι, τιμωρίαις.
(33) Paus. l. VIII, c. 25, 4.
(34) Paus. l. V, c. 25, 5.
(35) Hauteur, 4 pouces ½; diamètre, 7 pouces 10 lignes.

ajoute un nouveau prix à ce vase intéressant, mais ne nous éclaire pas sur le véritable auteur des peintures (36). Comme cette cylix est encore un des heureux produits de la terre de Vulci, il est à présumer que Xénoclès habitait ce pays.

Une seconde cylix de Xénoclès, d'une dimension plus grande, a été découverte dans le même terrain, et vient de passer dans le beau cabinet de M. Durand. On y voit, d'une part, *Hercule conduisant Cerbère* : le dieu thébain est précédé par *Mercure*, et suivi par une déesse qui tient une couronne, c'est sans doute *Minerve* ou *Proserpine*. Le *côté opposé* représente un guerrier désigné sous le nom d'*Achille*, par une inscription à côté ; *il poursuit*, en la menaçant de son épée, *une jeune femme* qui s'enfuit effrayée, et laissant derrière elle une *hydrie* échappée sans doute de ses mains ; l'*écuyer d'Achille*, monté sur un des coursiers du héros, est plus près de l'atteindre que son maître. L'intérieur de cette cylix montre *Mercure* couvert de la *cynée*, tenant le caducée et la syrinx ; *trois femmes* s'approchent : elles sont toutes voilées et sans attributs ; la première paraît saisir la *cynée* de Mercure, les deux suivantes mettent le doigt sur leur bouche comme Harpocrate.

Notre intention n'est point d'expliquer ici ce second ouvrage de la fabrique de Xénoclès, dont le style ressemble assez au premier (37). Nous devons cependant faire des vœux que les fouilles de Vulci mettent bientôt au jour d'autres productions d'un artiste qui savait si bien joindre dans ses vases le mérite de la peinture à celui des sujets, les plus importans, sans contredit, pour l'étude des croyances religieuses des anciens.

NÉRÉE.

(PL. XX.)

Si l'on en croit les enseignemens mythologiques des colléges, et même les opinions de la plupart de nos archéologues, Nérée ne joue qu'un rôle très subordonné dans l'assemblée des divinités grecques ; il est tout au plus un dieu du troisième ordre. Quelques savans cependant pénètrent plus en avant dans le système religieux des anciens, en accordant à Nérée un rang plus élevé ; ce dieu leur paraît occuper la même dignité parmi les tritons que Silène parmi les satyres, ou Chiron parmi les centaures. Nous ne fatiguerons pas le lecteur par un récit détaillé de tout ce que les mythographes grecs et latins ont débité sur ce personnage fabuleux ; notre tâche se bornera à faire ressortir les traits caractéristiques de Nérée, d'après les témoignages des anciens auteurs et d'après les monumens de l'antiquité figurée. Dans celle-ci, Nérée paraît principalement dans deux circonstances remarquables : la première nous montre le dieu marin presque dompté par Hercule, et forcé d'indiquer au héros thébain le séjour des Hespérides ; dans la seconde, Nérée ne figure plus comme protagoniste ; Pélée et Thétis forment le centre de la composition, Nérée n'assiste que comme témoin aux noces de sa fille. Dans une

(36) Panofka, Bullet. dell'Inst. Arch. 1829, p. 137, 138, Ann. de l'Inst. vol. II, p. 362, 363, et Mus. Blacas, p. 48.

(37) Il paraîtra dans la sixième livraison des Monum. inéd. de M. Raoul-Rochette.

monographie sur les noces de Pélée et Thétis, M. *de Witte* (1) a fait remarquer que Neptune lui-même remplace quelquefois le monstre marin sans altérer le sens du sujet. Cet archéologue a également indiqué les formes différentes sous lesquelles Nérée paraît dans cette sorte de compositions, tantôt comme monstre marin et ne gardant de la forme humaine que la partie supérieure du corps, tantôt sous les traits d'un homme âgé, souvent en vieillard à cheveux blancs. Ce qui mérite surtout de fixer notre attention, c'est qu'à l'occasion des noces de Pélée et Thétis, Nérée, lors même qu'il conserve la queue de poisson, se présente cependant toujours vêtu; dans la lutte avec Hercule il a un air bien plus sauvage, et se montre le plus souvent dans une nudité complète.

La cylix que nous publions (2) nous offre l'image de Nérée sous la forme la plus vénérable qu'on puisse désirer. Il y paraît comme sur une belle peinture de vase publiée par M. Millingen (3), avec une tunique richement *brodée*, telle que nous la voyons souvent chez des personnages royaux ou des divinités du premier ordre. La couronne qui décore son front, et plus encore le trident qu'il tient de sa main gauche, révèlent un dieu bien plus puissant que ne le serait un simple ministre de Neptune. Quant à l'élément dans lequel il séjourne, la queue de poisson ondulée l'indique d'une manière suffisante; et pour ne pas nous laisser indécis sur le véritable nom de notre personnage, le peintre a ajouté le nom ΝΗΡΕΥΣ en grands caractères, dont les trois premières lettres sont écrites, comme sur les inscriptions d'époque romaine, en monogramme, et les deux dernières isolément.

Ce ne peut guère être par un effet du hasard que le bras droit de Nérée paraît entièrement enveloppé dans le peplus; cette particularité caractérise Némésis et d'autres divinités, soit infernales, soit mystérieuses : elle désigne ici l'extrême profondeur des eaux, que Nérée choisit pour séjour habituel, profondeur à laquelle les poètes grecs et latins font allusion dans plus d'un passage. La barbe touffue que Nérée porte sur notre peinture l'assimile à Posidon, auquel ce détail convient de préférence; elle remplace, si je ne me trompe, les cheveux blancs que Nérée porte sur d'autres monumens, et qui désignent évidemment la blancheur des flots (4).

A Gythium, en Laconie (5), on adorait Nérée sous le nom de *Vieillard* (γέρων)

(1) Ann. de l'Instit. archéol. vol. IV, p. 106; p. 99, 100, 101.

(2) A fig. rouges sur fond noir; haut., 3 pouc. 4 lign.; diamètre, 9 pouces. Le vase, trouvé dans un tombeau de Nola, et restauré dans quelque partie, est cité par Gerhard (Ann. de l'Instit. vol. III, p. 145, n° 300) comme faisant partie de ma collection d'Antiquités. Depuis, M. le duc de Blacas ayant daigné l'agréer comme hommage de ma part, il m'a été possible d'accorder à cet intéressant monument une place parmi les publications de cet ouvrage.

(3) Peint. de Vas. gr. pl. IV.

(4) Phurnut. l. I, de Nat. Deor. 23. Ὁ δὲ Νηρεὺς, ἡ θάλασσα ἐστι, τούτου ὀνομασμένη τὸν τρόπον ἀπὸ τοῦ νείσθαι δι' αὐτῆς. Καλοῦσι δὲ τὸν Νηρέα γέροντα, διὰ τὸ ὥσπερ πόλιον ἐπανθεῖν τοῖς κύμασι τὸν ἀφρόν. Καὶ γὰρ ἡ Λευκοθέα τοιοῦτόν τι ἐμφαίνει· ἦ τις λέγεται θυγάτηρ Νηρέως εἶναι δήλοντι τὸ λευκὸν τοῦ ἀφροῦ.

(5) Paus. l. III, c. 21, 8 : Καὶ Ποσειδῶνος ἄγαλμα γαιαούχου· ὃν δὲ ὀνομάζουσι Γυθεᾶται ΓΕΡΟΝΤΑ οἰκεῖν ἐν θαλάσσῃ φάμενοι, Νηρέα ὄντα εὕρισκον· καὶ ὅσοις τοῦ ὀνόματος τούτου παρέσχεν ἀρχὴν Ὅμηρος ἐν Ἰλιάδι ἐν Θέτιδος λόγοις·

Ἡμεῖς μὲν νῦν δῦτε θαλάσσης εὐρέα πόντον,
Ὀψόμεναί τε γέρονθ' ἅλιον καὶ δώματα πατρός.

Καὶ ἐν τῇ ἀκροπόλει ναὸς καὶ ἄγαλμα Ἀθηνᾶς πεποίηται. Par conséquent, une Minerve *Polias*. Sur la liaison de *Nérée* avec *Athéné*, voyez le passage classique de Ptolémée Héphæstion, l. VII, ap. Phot. Biblioth. cod. CXC, p. 492, et l'application qu'en a fait M. *de Witte*, Ann. de l'Instit. vol. IV, p. 122. Comparez aussi les villages *Athéné* et *Néris* près de Thyréa en Laconie (Paus. l. II, c. 38, 6), et l'endroit ou mont *Nériton* près d'*Ithaque* (Strab. l. X, p. 454; Hom. Iliad. B. v. 632; Str. l. X, p. 452). Ce dernier passage explique pourquoi l'empereur *Néron*, qui considérait évidemment *Nérée* comme son patron (Paus. l. II, c. 17, 6; Plin. H. N. l. VIII, c. 48; l. XIX, c. 1; Paus. l. II, c. 37, 5; Plin. H. N. l. XIV, c. 6; Athen. l. III, p. 107, b, l. VII, p. 295, e), choisit parmi les neuf statues des héros grecs, dont Nestor avait recueilli les suffrages pour trouver un adversaire à Hector, précisément celle d'*Ulysse*, et la fit transporter d'Olympie, où ces dons votifs des Achéens se voyaient près du grand temple, dans la capitale du monde ancien (Paus. l. V, c. 25, 5; Athénée, l. X, p. 421, a).

marin; il s'identifiait dans cette localité évidemment avec Posidon lui-même, et je croirais volontiers que cette forme moitié animal révèle un Posidon d'une plus haute antiquité que celui adopté par les poètes et les artistes d'une époque postérieure (6). Avec cette dignité, que les anciens ne séparaient jamais de l'idée de vieillard, s'accordent aussi les renseignemens que nous devons à Pindare au sujet du dieu marin. D'après le poète thébain (7), Nérée conseille de louer cordialement et avec justice même son ennemi toutes les fois qu'il fait de belles actions. Une maxime aussi belle de morale dans la bouche de Pindare, serait difficile à combiner avec l'idée commune qu'on a de Nérée, et avec le nom de *monstre marin* dont on le gratifie.

N'oublions pas une des qualités principales de Nérée, sur laquelle M. Bröndsted (8) a dirigé tout récemment l'attention des antiquaires, son talent de divination, qu'il partage avec Glaucus et Phorcus; cette faculté de connaître les choses futures, attribuée au dieu marin, tient à une idée plus générale, répandue chez les Grecs, savoir que l'eau, et notamment les sources, inspiraient les poètes, et par conséquent aussi les prophètes (9). La source Hippocrène, que le cheval Pégase fait jaillir, devient celle des poètes par excellence. Cette même idée est également reproduite dans le culte de *Posidon Hippios*, d'après Pausanias (10), une des divinités les plus sacrées et les plus mystérieuses de *Mantinée*, et à laquelle Trophonius et Agamède avaient bâti le temple le plus ancien. En observant que le nom Μαντινεία contient évidemment le mot μάντις, *devin*; nous sommes obligé de rattacher le culte de *Posidon* à *Mantinée*, au *Neptune devin*, le *Nérée* de notre cylix; la ville même avait pris le nom Mantinée, du *Neptune* μάντις, c'est-à-dire de *Nérée*. D'ailleurs, le témoignage de Pindare (11), d'après lequel les guerriers de Mantinée portaient *un trident* comme emblème de leurs boucliers, confirme singulièrement cette conjecture.

Au reste, l'examen de notre peinture, conforme aux vers de Virgile (*Æneid*. II, v. 422),

. Saevitque tridenti
Spumeus atque imo Nereus ciet aequora fundo,

atteste l'identité complète qui existe entre Nérée et Posidon Ennosigaeus ou Gæou-

(6) Comparez le mot τρίτων avec celui de τροίζην, que nous avons expliqué, page 57 de cet ouvrage, comme synonyme de *Posidon*, et surtout Æschyl. Supplic. v. 34:

Ὕπατοί τε θεοί, καὶ βαρύτιμοι
Χθόνιοι θήκας κατέχοντες
Καὶ Ζεὺς σωτὴρ ΤΡΙΤΟΣ.

(7) Pyth. IX, v. 169:

Κεῖνος (scil. ἅλιος γέρων) αἰνεῖν καὶ τὸν ἐχθρόν
Παντὶ θυμῷ σύν γε δίκα καλὰ ῥέζοντ' ἔννεπεν.

(8) A brief descr. of thirty-two greek painted Vases, p. 17.
(9) Plin. H. N. l. II, c. 103 : Colophone in *Apollinis Clarii* specu lacuna est cujus potu mira redduntur oracula, bibentium breviore vita.
(10) L. VIII, c. 10, 2, 3 : Παρὰ δὲ τοῦ ὄρους τὰ ἔσχατα τοῦ Ποσειδῶνος ἐστὶ τοῦ Ἱππίου τὸ ἱερόν, οὐ πρόσω σταδίου Μαντινείας. Τὰ δὲ ἐς τὸ ἱερὸν τοῦτο, ἐγώ τε ἀκοῇ γράφω καὶ ὅσα μνήμῃ ἄλλοι περὶ αὐτοῦ πεποιήκασι. Τὸ μὲν δὴ ἱερὸν τὸ ἐφ' ἡμῶν, ᾠκοδομήσατο Ἀδριανὸς βασιλεὺς, ἐπιστήσας τοῖς ἐργαζομένοις ἐπόπτας ἄνδρας, ὡς μήτε ἀνίδοι τις ἐς τὸ ἱερὸν τὸ ἀρχαῖον, μήτε τῶν ἐρειπίων τι αὐτοῦ μετακινοῖτο, πέριξ δὲ ἐκέλευε τὸν ναὸν σφᾶς οἰκοδομεῖσθαι τὸν καινόν. Τὰ δὲ ἐξ ἀρχῆς τῷ Ποσειδῶνι τὸ ἱερὸν τοῦτο Ἀγαμήδης λέγονται καὶ Τροφώνιος ποιῆσαι, δρυῶν ξύλα ἐργασάμενοι καὶ ἁρμόσαντες πρὸς ἄλληλα· ἐσόδου δὲ ἐς αὐτὸ εἰργοντες τοὺς ἀνθρώπους, ἔρυμα μὲν πρὸ τῆς ἐσόδου προεβάλοντο οὐδὲν, μίτον δὲ διατείνουσιν ἐρεοῦν· τάχα μὲν που τοῖς τότε ἄγουσι τὰ θεῖα ἐν τιμῇ, δεῖμα καὶ τοῦτο ἔσεσθαι νομίζοντες· τάχα δ' ἄν τι μετείη καὶ ἰσχύος τῷ μίτῳ. Φαίνεται δὲ καὶ Αἴπυτος ὁ Ἱππόθου, μήτε πηδήσας ὑπὲρ τὸν μίτον, μήτε ὑποδὺς, διακόψας δὲ αὐτὸν ἐς ἐλθὼν ἐς τὸ ἱερὸν, καὶ ποιήσας οὐχ ὅσια· ἐνυφλώθη τε ἐμπεσόντων ἐς τοὺς ὀφθαλμοὺς αὐτῷ τοῦ κύματος, καὶ αὐτίκα ἐπιλαμβάνει τὸ χρεὼν αὐτόν. Θαλάσσης δὲ ἀναφαίνεσθαι κῦμα ἐν τῷ ἱερῷ τούτῳ λόγος ἐστὶν ἀρχαῖος, etc.

(11) V. Schol. Olymp. XI, v. 83, ed. Böckh : Ὁ δὲ Δίδυμος οὕτω καθίησιν τὸν λόγον τὴν Μαντινέαν φησὶν εἶναι ἱερὰν Ποσειδῶνος, καὶ παρατίθεται τὸν Βακχυλίδην λέγοντα οὕτω· Ποσειδάνιοι ὡς Μαντινεῖς τριόδοντε χαλκοδαιδάλοισιν ἐν ἀσπίσι φορεῦντι. Ἐπίσημον γὰρ εἶναι τῶν ἀσπίδων τὸν Ποσειδῶνος τριόδοντα, ὅτι παρ' αὐτοῖς μάλιστα τιμᾶται ὁ θεός.

chos, et servira, j'espère, à rectifier les idées peu exactes qu'on a répandues jusqu'à présent sur ce dieu marin.

Sur la partie extérieure de notre cylix, on voit une femme assise entre deux éphèbes, dont l'un porte un strigile, l'autre semble jouer avec des pommes. J'ignore si ces pommes cachent une allusion au jardin des Hespérides, et si celui qui les tient peut s'assimiler à Hercule.

NOCES DE DIONYSUS ET ARIADNE.

(Pl. XXI.)

C'EST moins la nouveauté du sujet que la manière originale et ingénieuse dans laquelle il est conçu et exécuté, qui nous engage à publier cette peinture. *Dionysos* paraît ici comme protagoniste, vêtu d'un himation au-dessus de sa tunique talaire (1); un ampechonion flotte le long de ses bras; sa physionomie est noble et sévère; ses cheveux, ceints par une stéphané, retombent en boucles extrêmement soignées; sa barbe pointue complète le caractère qu'on a l'habitude d'attribuer au *Bacchus indien* (2). Le dieu, dont la main droite est armée du thyrse, saisit de la gauche une *nymphe* qui paraît surprise et effrayée de le voir arrêter ses pas. En relevant de la main gauche un pan de son peplos, elle indique par cette pose ses rapports avec *Vénus;* du reste, son costume consiste dans une longue tunique succincte, recouverte d'un peplos; une large stéphané sert de parure à sa chevelure.

L'action mimique de ce groupe principal se trouve trop souvent sur les vases peints, et appliquée à des fables trop analogues, pour que notre esprit reste en doute sur sa véritable signification.

Pour ne citer que les exemples les plus concluans à l'égard de notre tableau, je me permettrai de mentionner un des vases peints les plus grandioses qui existent (3), où *Ariadne*, abandonnée par *Thésée*, que *Minerve* dirige vers sa patrie, est sur le point de recevoir *Dionysos*, qui s'empresse de remplacer l'amant infidèle. Le geste de Dionysos et les mouvemens d'Ariadne sont presque les mêmes que dans notre peinture. Mais un tableau dont les figures, par leur attitude et par leur nombre, se rapprochent encore davantage du sujet qui nous occupe, a été publié par M. de Laborde, dans sa collection des vases du comte de Lamberg (4) : on y voit *Posidon* armé du trident, et saisissant *Amymone* avec les marques d'une vive passion : *Aphrodite* et *Eros* assistent comme témoins à cette scène. Il est facile de reconnaître les mêmes divinités sur le côté droit de notre peinture; dans le vase que nous venons de citer, l'Amour tient, comme ici, une espèce de plante ou fleur. Quant au coussin placé sur le roc entre les deux femmes, nous croyons qu'il doit servir de siége à Aphrodite et

(1) On reconnaît Bacchus à sa στόλη, comme Ino à son κρήδεμνον (Clem. Alex. Protrept. p. 50).

(2) Comparez cette figure de Bacchus avec celle de la planche XIV du même Musée, et toutes les deux avec le Dionysos de la cylix de Xénoclès, pl. XIX de cet ouvrage, et avec celui de l'aryballos, pl. III, vous aurez les formes principales que l'art grec adoptait pour cette divinité.

(3) Actuellement au Musée de Berlin. Voy. Raoul-Rochette, Journ. des Savans, février 1829. Dorow, Einführung in eine Abtheilung der Vasensammlung des Königl. Mus. zu Berlin (Berlin, 1833), S. 36, Taf. IV, fig. 5.

(4) Tome I, pl. XXV et XXVI.

à Ariadne à la fois, et nous rappelons, pour soutenir cette hypothèse, le bas-relief du Musée de Naples, où Hélène et Aphrodite sont assises sur le même siége, en face de Pâris et d'Eros (5).

Assis vis-à-vis d'Éros, pour terminer le tableau du côté opposé, et dans une pose pareille, se voit le silène tibicine, *Marsyas*, ou, si l'on préfère un autre nom du même individu, *Comos* (6). Quoique ce silène, comme expression de l'art musical, et surtout sous le nom de Comos, comme symbole de gaîté, n'ait rien que de très naturel lorsqu'il s'agit d'amour et d'hyménée, il se pourrait cependant qu'une autre raison encore eût motivé son intervention dans cette scène. Les mythographes et les peintres nous ont accoutumés depuis long-temps à confondre *Marsyas* avec *Pan*, non seulement comme *musicien rustique*, mais aussi à cause de leurs rapports avec *Olympus*, où l'un est très souvent substitué à l'autre comme maître de musique. Cette observation nous fait penser que dans cette scène Marsyas peut également remplacer Pan, qui, sur des sarcophages romains ainsi que sur de beaux camées, joue un rôle assez important au moment où Dionysus, surpris par la beauté d'Ariadne couchée, vient à elle lui offrir ses consolations et son amour.

Nous obtenons, de cette façon, la *triade mystique* de *Marsyas-Pan*, *Aphrodite et Eros*, sur laquelle nous avons, p. 26 de cet ouvrage, dirigé l'attention du lecteur. L'uniformité des siéges destinés à ces trois divinités nous engage naturellement à les mettre elles-mêmes en rapport, et sert de confirmation à notre conjecture.

Ainsi l'hydrie corinthienne (7) que nous avions entrepris d'expliquer nous offre *Dionysos demandant la main d'Ariadne* (8), *avec l'assistance de Marsyas-Pan, d'Aphrodite et d'Eros*.

Notre peinture se fait remarquer surtout par cette harmonie de composition qui fait un des traits caractéristiques de l'art ancien. Non seulement les figures se balancent mutuellement, mais aussi le tout s'arrondit d'une manière si parfaite, qu'il est impossible de refuser ses suffrages à l'artiste qui a composé ce tableau. Une couronne de lierre, bien en rapport avec la fête nuptiale de Dionysos, entoure le col du vase (9), lequel pourrait très bien avoir servi de présent de noces.

(5) Winckelm. Monum. ined. n° 115; Gerhard und Panofka, Neap. Antiken, S. 69, 70. Τὴν δὲ Ἀφροδίτην παραδιδοῦσι φέρουσιν τῇ Ἑλένῃ τὸν δίφρον τοῦ μοιχοῦ κατὰ πρόσωπον ὅπως αὐτὸν εἰς συνουσίαν ὑπαγάγηται (Clem. Alex. Protrept. p. 30, 28-33).

(6) La ressemblance du silène tibicine de la planche XIV de cet ouvrage avec le nôtre est trop frappante pour pouvoir échapper à l'attention du lecteur : elle prouve jusqu'à quel point les artistes grecs reproduisaient fidèlement le même type s'il s'agissait d'exprimer la même pensée. Tant que l'art servait d'organe à la religion, les génies même les plus élevés ne pouvaient s'affranchir de cette loi si gênante que je viens de signaler, à moins de créer d'autres formes, neuves il est vrai, mais qui rendaient exactement les idées religieuses qu'on s'était chargé de représenter.

(7) A fig. rouges sur fond noir; hauteur, 14 pouces; largeur, 18 pouces.

(8) Διονύσου γάμος· τῆς τοῦ βασιλέως γυναικὸς καὶ θεοῦ γίνεται γάμος. Hesych. Comparez les noces de Minerve avec Démétrius Phaléréus (Clem. Alex. Protrept. p. 48).

(9) Plusieurs hydries corinthiennes destinées à être offertes, soit en présent de noces, soit comme gage d'affection, ont le col ceint d'une *couronne de myrte*, souvent dorée.

LIBERA AVEC SON CORTÉGE.

(Pl. XXII A.)

Les hydrisques corinthiennes, dont le plus grand nombre est dû jusqu'à présent aux fouilles de Nola, sont, à peu d'exceptions près, ornées de sujets relatifs à la vie domestique, la plupart même à la toilette des femmes. Le dessin en est ordinairement gracieux, l'action vraie, et la composition simple et pleine d'intelligence. Ces mêmes qualités recommandent l'hydrisque (1) reproduite sur notre planche XXII A.

Une femme vêtue d'un ampechonium par-dessus une longue tunique, la tête et le col ornés de perles dont le relief indique qu'elles étaient primitivement dorées, se présente comme protagoniste de la composition. Assise sur un coffret richement incrusté, elle paraît complétement isolée, comme Ariadne après le départ de Thésée, ou comme Eurydice dans le bois sacré de Proserpine (2). La musique bruyante du cortége bachique qui approche d'elle à l'improviste excite sa surprise et sa curiosité. Le cortége se compose d'une femme qui frappe le tambourin, le regard dirigé en arrière vers un génie ailé qui joue de la double flûte : une autre musicienne, tenant dans chaque main un crotale, ferme en dansant la marche du thiase.

En comparant notre peinture avec la composition si animée et si gracieuse de la planche III de ce Musée, où Bacchus et Ariadne se trouvent entre Terpsichore et Thalie (3), nous obtenons pour notre *tympanistria* également le nom de *Thalie* (4), et pour la *danseuse* celui de *Terpsichore* (5). La femme assise sera, par conséquent, *Ariadne* ou *Libera*, dont le regard jeté en arrière a déjà été signalé ailleurs comme trait caractéristique de son époux (6). Pour le tibicine ailé, brillant de jeunesse, nous emprunterons le nom de ΠΟΘΟΣ à un vase peint (7) où ce même Amour se trouve avec le même instrument et dans une scène analogue, désigné par l'inscription ΠΟΘΟΣ ΚΑΛΟΣ. Le pommier auprès de ce génie confirme cette conjecture, puisque, d'après Philostrate (8), le jeu des pommes exprimait symboliquement le désir de ne voir jamais arriver le terme d'une passion dont le cœur a déjà goûté les douceurs. Ainsi ce thiase bachique nous semble destiné à rassurer Ariadne ou Libera dans l'ennui de sa solitude, et de lui annoncer que Dionysos Lysios viendra bientôt lui-même dissiper sa tristesse.

Une couronne de myrte décore le col de cette hydrisque.

(1) A fig. rouges sur fond noir; hauteur, 6 pouces; largeur, 5 pouces 4 lignes.
(2) Pl. VII, p. 23, de cet ouvrage.
(3) P. 12 et 13 de cet ouvrage.
(4) *Thalie*, nom d'une des Grâces, la même que *Thallo* (Paus. l. IX, c. 35, 1).
(5) La même que ΧΟΡΕΙΑΣ sur le stamnos du Musée de Naples, à côté de ΘΑΛΕΙΑ (Neapels Antiken, S. 365).
(6) P. 55, note 1 de cet ouvrage.
(7) Tischbein, Vas. d'Hamilton, V. II, pl. L; les deux femmes qui figurent dans cette composition portent les noms ΕΤΔΙΑ, gaîté, et ΘΑΛΙΑ.
(8) Imag. l. I, 6 : Οἱ μὲν γὰρ διὰ τοῦ μήλου παίζοντες, πόθου ἄρχονται. Ὅθεν ὁ μὲν ἀφίησι φιλήσας τὸ μῆλον· ὁ δὲ ὑπτίαις αὐτὸ ὑποδέχεται ταῖς χερσί, δῆλον ὡς ἀντιφιλήσων εἰ λάβοι καὶ ἀντιπέμψων αὐτό.

PITHO ET HIMEROS.

(Pl. XXII B.)

S'il est certain qu'en général les inscriptions augmentent beaucoup la valeur des vases qu'elles décorent, il faut cependant se rendre compte de leur nature différente, pour ne pas méconnaître le plus ou moins d'importance qu'on doit y attacher. Quel intérêt, par exemple, offrira le mot ΗΕΡΑΚΛΕΣ écrit à côté d'un personnage que sa peau de lion et sa massue désignent clairement comme *fils d'Alcmène?* Regardera-t-on avec moins d'indifférence le nom d'ΗΕΚΤΟΡ tracé au-dessus du corps d'un héros traîné par le char d'Achille? Je ne le pense pas. En fait de vases épigraphiques, on ne devrait apprécier que ceux qui sont réellement en état d'éclaircir quelque point difficile et obscur de l'antiquité. L'hydrie corinthienne (1) gravée planche XXII B, paraît remplir cette condition, et mériter à ce titre la place que nous lui accordons.

Mais avant de nous occuper des inscriptions et du caractère des figures, essayons de comprendre l'action en elle-même. Une femme dont la coiffure rappelle le bonnet des nourrices et des femmes de service (2), et dont le costume lourd et presque matronal s'accorde avec une pareille condition, vient d'arriver chez un éphèbe ailé dont la pose tranquille sur un rocher prouve qu'il est dans sa propre demeure, et qu'on ne doit nullement confondre avec ces enfans ailés qui, sur tant de monumens de l'art, jouent autour d'Aphrodite, leur mère. Quels sont les attributs des deux personnages, et de quoi s'occupent-ils? La femme tient de la main droite un vase qu'on appellerait *lecythus* ou *alabastron* (3), s'il avait l'embouchure étroite qui caractérise ces sortes de vaisseaux. Par la manière dont elle le tient, on voit clairement qu'elle veut le faire remplir du liquide qui découle d'une embouchure carrée, indice certain d'une source.

L'objet que tient l'éphèbe ailé, espèce de bâton ou de barre de métal surmontée d'un anneau, paraît plus difficile à déterminer, surtout si l'on néglige de le considérer dans ses rapports avec l'ensemble de la composition. La présence d'une source et d'une femme qui y puise nous met cependant sur la voie de sa véritable signification : elle indique clairement, ce me semble, que l'ustensile surmonté d'un anneau représente une clef ou écrou mobile, et que l'éphèbe s'en sert pour ouvrir la source à laquelle la femme vient d'être admise. Maintenant, quel est le liquide de la source? S'il s'agissait d'eau pure, une hydrie ou une calpis remplacerait, comme sur tant d'autres monumens (4), le vase de notre peinture; le jet d'eau serait d'ailleurs plus abondant. Si le peintre avait voulu représenter une source de vin (5), la femme porterait une amphore, un canthare ou un scyphus. La présence d'un vase pastoral, tel que la pella, la celebé ou une scaphé, autoriserait la conjecture d'une source de lait. Mais ici on ne peut méconnaître le lecythus dans le vase en question. L'objection d'une embou-

(1) A fig. rouges sur fond noir; trouvée dans un tombeau à Nola; hauteur, 8 pouces; largeur, 9 pouces 10 lignes.

(2) Ann. de l'Instit. Archéol. vol. I, tav. d'agg. 1829, G.

(3) Recherch. sur les véritables noms des Vas. p. 34, pl. v, 93, 94.

(4) Gerhard, Ann. dell' Instit. Archeol. vol. IV, p. 137, Monum. dell' Instit. XXVII, 23.

(5) Plin. H. N. l. II, 103 : In Andro insula templo Liberi Patris fontem nonis januariis semper vini sapore fluere Mutianus ter cos. credit : Dios tecnosia vocatur.

chure plus large à la place d'une ouverture étroite n'est guère admissible, parce que le jet du liquide, quel qu'il soit, tombant d'une certaine hauteur, et à distance, n'aurait pu s'introduire avec facilité dans le corps du vase par un orifice aussi étroit que celui des lecythus ordinaires. Le lecythus ou l'alabastron n'ayant chez les Grecs d'autre destination que celle de contenir de l'huile ou d'autres parfums (6), il s'ensuit qu'il faut bien lui attribuer ici le même emploi, et supposer, par conséquent, que la source même contient une matière onctueuse et probablement odoriférante qu'il nous est, au reste, impossible de déterminer.

Après avoir expliqué le sujet sans nous enquérir des noms qui l'accompagnent, il nous reste une tâche infiniment plus facile à remplir, celle de rechercher les noms les plus convenables aux deux personnages de la scène. Les inscriptions ΠΕΙΘΩ et ΙΜΕΡΟΣ nous sont ici d'un grand secours : elles nous rappellent des divinités que Pausanias (7) avait déjà mises en rapport en mentionnant leurs statues dans le temple d'Aphrodite à Mégare. C'est donc *Pitho*, la *Persuasion* (8), qui vient, dans sa qualité d'une des Grâces, chercher des parfums pour la toilette (9) de sa maîtresse Aphrodite (10), chez *Himeros*, le génie de la *Volupté* (11), qui en est le dispensateur, et, d'après notre peinture, le gardien (φύλαξ, κληδοῦχος) de la source aromatique. Cette pensée si ingénieuse et si vraie qui motiva notre peinture de vase n'était peut-être que le reflet d'un chant d'Anacréon ou de quelque autre poète érotique.

(6) Alexis ap. Athen. l. XV, p. 691 :

Οὐ γὰρ ἐμυρίζετ' ἐξ ἀλαβάστου, πρᾶγμά τι
Γινόμενον αἰεί, Κρονικόν· ἀλλὰ τέσσαρας
Περιστεράς ἀφῆκεν ἀποβεβαμμένας
Εἰς οὐχὶ ταὐτὸν, μὰ Δία, τὸν αὐτὸν μύρον,
Ἰδίῳ δ' ἑκάστην· πετόμεναι δ' αὗται κύκλῳ
Ἔρραινον ἡμῶν θαἰμάτια, τὰ στρώματα.

(7) L. I, c. 43, 6.

(8) Plusieurs archéologues distingués (*Böttiger*, Aldobrand. Hochzeit, S. 39, et suiv.; *Gerhard*, Kunstblatt 1825, n° 17 ; *Raoul-Rochette*, Monum. inéd. pl. VIII, 2, p. 40 et 41), se sont occupés de *Pitho*, soit à propos des passages anciens qui concernent cette déesse, soit à l'occasion des monuments où sa présence est garantie par l'inscription ΠΕΙΘΩ ou ΠΙΘΩ. Tous sont tombés d'accord pour que Pitho figure souvent comme une des *Grâces* (Hermesianax ap. Paus. l. IX, c. 35, 2), en compagnie de *Charis* (Pindar. ap. Athen. l. XIII, p. 601 e; Nonn. Dionys. l. XXXIII, v. 110, et Paus. l. V, c. 11, 3); ou de *Parégoros* (Paus. l. I, c. 43, 6); d'*Eudæmonia*, d'après un vase publié dans les *Tombeaux attiques du baron de Stackelberg*; ou d'*Euclia*, la bonne renommée des épouses (?), selon M. Rochette (Monumens inédits, pl. VIII, 2, p. 40); mais qu'elle s'élève quelquefois au même rang que *Vénus*, lorsque, dans sa qualité de *déesse de noces*, elle exerce une grande influence sur l'union conjugale (Winckelmann, Mon. ined. n° 115; Millin, Gal. myth. CLXXIII, 540; Milling. uned. Mon. I, pl. A; Plut. Quæst. Rom. 11). Les mêmes savans n'ont pas manqué d'observer le geste de la main particulier à Pitho : en effet, sur quelques monumens de l'art (Rochette, Monum. inéd pl. VIII, 2), Pitho a *la main étendue et ouverte* à l'instar des orateurs qui cherchent à entraîner ceux qui les écoutent; sur d'autres, elle dirige *le doigt du milieu vers sa tête*, moins peut-être pour exprimer la méditation (Gerhard, Neap. Antik. S. 70) que pour indiquer la séduction et le désir de voir près de soi l'objet de son affection. M. Rochette a signalé un autre attribut plus caractéristique, la *couronne* que Pitho tresse pour Hélène lors de son union avec Pâris (Coluth. Bapt. Helen. v. 28); et ce même emblème se voit dans les mains de Pitho, une des divinités témoins de la naissance de Vénus, que Phidias avait sculpté sur le piédestal du trône de Jupiter olympien (Paus. l. V, c. 11, 3). *Himeropé*, la Sirène, que M. de Laglandière assimile avec raison à *Pitho* (Ann. de l'Instit. vol. I, p. 288), regarde avec volupté Ulysse et ses compagnons, sur un vase du prince de Canino (Monum. ined. dell' Instit. Archeol. pl. VIII) : le moyen plus violent de persuasion est le *fouet*, μάστιξ, que Pindare donne à *Pitho*, et que nous n'avons remarqué jusqu'à présent que dans les mains d'*Hélios*, de *Pan*, d'*Eos*, synonyme d'*Hemera*, de la Terre et des Furies.

(9) Pind. Fragm. 87, 1, ed. Böckh; Athen. l. XIII, p. 573, c. e :

Πολύξεναι νεάνιδες, ἀμφίπολοι ΠΕΙΘΟΥΣ ἐν ἀφνειῷ Κορίνθῳ,
Αἴτε τᾶς χλωρᾶς λιβάνου ξανθὰ δάκρυα θυμιᾶτε.

(10) A Sicyon Λουτροφόρος πάρθενος ἱερωσύνην ἐπέτειον Ἀφροδίτης ἔχουσα, καὶ γυνὴ νεακόρος (Paus. l. II, c. 20, 4).

(11) Etym. M. v. Ἵμερος· καὶ ἱμήν τὸ ἐφίεμαι· ὅθεν καὶ ἵμερος ἡ ἐπιθυμία. Phurnut. de Natur. Deor. de *Amore*. Vocatur etiam ἵμερος sive quod est aut feratur ad fruendum his quæ formosa habentur. Philostrate (Imag. l. 1, 6) décrit un tableau où la nature de l'ἵμερος est exprimée symboliquement par une couple d'Amours qui tirent l'un sur l'autre des flèches, sans crainte ni menace, et qui cherchent au contraire à frapper au cœur. Leur exercice belliqueux contraste avec l'occupation paisible de deux autres Amours qui, jouant à la pomme, rendent, d'après Philostrate, l'idée du πόθος, désir; il nous rappelle la lutte ou le pugilat d'*Éros* avec *Antéros*, ou avec *Pan*, qui remplace souvent Antéros comme adversaire du premier des Amours. Dans une scène où Dionysos est entouré des Heures et de deux Comos, *Himeros* vient sous la forme d'Éros lui offrir une couronne (De Laborde, Vases Lamberg, t. I, pl. LXVI; Gerhard, Antik. Bilwerke. T. XVII).

Remarquons encore qu'à côté du sens léger et gracieux que nous venons d'indiquer, notre peinture en révèle un autre plus profond et plus mystérieux. Nous en trouvons la preuve dans la ville sicilienne appelée *Himera*, dont le nom indique le patronage d'*Himeros* (12) aussi positivement que celui d'*Athènes* la protection d'*Athéné*. On sait quelle célébrité cette ville devait à ses thermes et eaux minérales (13); mais ce que notre vase paraît nous enseigner, c'est qu'on en rapportait le bienfait à *Himeros*, le dieu tutélaire. Les médaillons (14) d'argent de cette ville, sur lesquels *un silène, quelquefois ithyphallique, prend des douches à une source ornée d'une tête de lion*, et la médaille en bronze de *Thermes*, où un *homme boit à la même source* (15), nous rassurent sur l'importance de ces eaux; mais les médailles d'argent, d'un module inférieur, les unes ornées d'un *éphèbe monté sur un bouc et sonnant de la conque*, les autres *d'une tête de Pan barbue, avec le corps d'oiseau* (16) *et les pieds de bouc*, font probablement une allusion plus directe à la nature de l'*Himeros*, comme nous l'avons défini à l'égard de notre peinture de vase.

De même l'île d'*Imbros*, dont le nom est identique à celui d'*Imeros* (17), atteste, comme siége des *Cabires*, le caractère volcanique du pays. D'après le témoignage d'Étienne de Byzance (18), on désignait par le nom d'*Imbros* l'Hermès des mystères; ce qui nous autorise à attribuer le même nom d'*Imbros* à la *figure virile et ithyphallique* qui, sur plusieurs médailles en bronze de cette île, se dirige vers un candélabre ou θυμιατήριον, tenant de la main droite, à ce qu'il paraît, une branche, et de la gauche une phiale (19). Mais n'oublions pas, dans l'intérêt de l'*Himeros*, *gardien des sources*, d'après notre peinture de vase, que le nom Ἵμερος répond à l'*imber* des Latins, ὄμβρος des Grecs, et contient par conséquent l'idée de *pluie* et d'*humidité* en général. Cette observation servira peut-être à mieux comprendre pourquoi *Pitho* (20) se voit sur notre vase près de la source, Πίδαξ (21), et pourquoi les Romains adoraient cette même déesse sous le nom d'une *Hyade, Suada*.

(12) Sophocl. Antig. v. 795-800, ed. Brunck :

Νικᾷ δ' ἐναργὴς βλεφάρων
ἽΜΕΡΟΣ εὐλέκτρου νυμφᾶς, μεγάλων
Πάρεδρος ἐν ἀρχαῖς
Θεσμῶν· ἄμαχος γὰρ ἐμπαίζει
Θεὸς Ἀφροδίτα.

(13) *Athéné* fit jaillir des sources d'eau chaude à Himera pour Hercule; d'autres attribuent ce bienfait aux *Nymphes*, Ibycus à Vulcain (Diod. l. V, 3 ; l. IV, 23 ; Bœckh, Explicat. ad Pind. Olymp. XII, v. 2, 21; Pyth. I, v. 79). D'après Hesychius (v. Ἡράκλεια λούτρα), *Hercule* les ouvrit lui-même.

(14) Mionnet, Descript. de Méd. ant. vol. I, p. 241, n° 267, ΝΩΙΑΨΙΜΙ. Figure dans un char attelé de deux chevaux, allant de gauche à droite ; une Victoire la couronne.

℞. Femme debout, tenant de la main droite une patère ; devant elle, un autel allumé ; à sa gauche, un satyre recevant l'eau qui coule d'une fontaine ; dans le champ, un grain d'orge. Æ7. 268, 269. Les médailles ne varient que dans l'attitude du silène ; nulle part cependant on voit un *autel allumé* ; partout c'est un *cippe* avec un *acrotère* : τέρμα. en rapport avec δέρμα?

(15) Mionnet, Descript. de Méd. vol. I, p. 243, n° 287. Tête d'Apollon laurée, à droite; devant, un instrument.

℞. ΘΕΡΜΙΤΑΝ. Figure virile debout, le pied droit posé sur deux rochers, portant de la main g. un vase à sa bouche. Æ2.

(16) Comparez les médailles d'Himera avec un *coq*, animal irritable et lascif s'il en fût, et par cette raison image fidèle d'*Himeros*, génie de la Volupté, et surtout la sirène *Himeropé* à corps d'oiseau, sur un vase peint du prince de Canino (Monum. dell' Instit. pl. VIII).

(17) Μεσημβρία pour μεσημερία.

(18) Ἵμβρος· νῆσος ἱερὰ Καβείρων καὶ Ἑρμοῦ ὃν Ἵμβρον λέγουσι μάκαρες. Cf. Sophocl. Antig. v. 796, où Ἵμερος est appelé l'assesseur dans les mystères des Thesmophories.

(19) Mionnet, Descript. de Méd. ant. vol. I, p. 431, n° 7. Tête de femme, à droite.

℞. ΙΜΒΡΟΥ. Figure virile, nue, marchant à droite, *cum veretro erecto*, la main droite posée sur une massue, et tenant de la gauche une patère; devant, un bâton noueux. Æ2. L'examen de la médaille nous a forcé de nous écarter, tant pour la massue que pour le bâton noueux, de la description précitée.

(20) Hesych. v. Πίσεα, κάθυγρος καὶ πώδεις γῆ. Etym. M. v. Πίσα. ἢ ὅτι κάθυγρός ἐστιν ὁ τόπος, καὶ πόλυ ὕδωρ ἔχουσα· οἴσει δὲ τὰ τοιαῦτα λέγουσιν οἱ παλαιοὶ ὡς Ὅμηρος. — Καὶ πίσεα ποιήεντα, ἀντὶ τοὺς καθύγρους τόπους. Strab. l. VIII, p. 356 : Πίσαν εἰρῆσθαι οἷον πίστραν ὅπερ ἐστὶ ποτίστραν. Etym. M. Πίθον· παρὰ τὸ πίω, ἀφ᾽ οὗ ἐστὶ πιεῖν.

(21) Hesych. v. Πίδαξ· λιβὰς, κρήνη, ἀναβολὴ ὑδάτων, πηγὴ, ἄκρα ὕδατος.

PAN ET ÉCHO.

(Pl. XXIII.)

Le tableau qui décore une olpé (1) trouvée dans un tombeau de la Pouille, reproduit sur notre planche XXIII, est certainement un des plus gracieux et des plus animés qu'on puisse voir : c'est une idylle de Théocrite mise en action. Il nous montre, d'une part, la vie rustique avec la lasciveté de celui qui en est le dieu protecteur (2), et de l'autre, dans la danseuse, cette gaîté d'esprit, cette grâce de mouvement, qui distinguent à un si haut degré les monumens artistiques de la Grèce. Les cornes et les jambes de bouc, et la manière dont il accompagne la danse de sa maîtresse, manière que les anciens désignaient par l'expression d'ἀποκρότημα (3), ne laissent aucun doute sur la dénomination de *Pan*, due à l'un des personnages de notre tableau.

L'autre figure n'a pas été jusqu'à présent signalée par son vrai nom; et pourtant il est difficile d'expliquer pourquoi l'on a préféré à son titre spécial la désignation générale de *Bacchante*. Certes sur plus d'un sarcophage, sur bien des peintures, et récemment encore sur un vase d'argent de Bologne (4), elle s'est présentée à côté ou en face de Pan, son époux, sans que la constance et le choix de ses attributs aient pu exciter l'intérêt et les recherches des antiquaires (5). Nous espérons l'introduire sous son véritable nom dans la réunion des divinités, afin que dorénavant elle jouisse des honneurs du culte auquel elle a droit.

Si Ptolémée Héphæstion (6) nous apprend que Vénus rendit *Pan amoureux d'Echo*, pour le punir de ce qu'il avait décerné le prix de la beauté à Achille, fils de Jupiter et de Lamia, nous croyons retrouver précisément ce sujet sur la peinture de notre vase. Le tambourin, avec son caractère bruyant et résonnant (7), nous paraît le symbole le plus convenable pour faire allusion au caractère de cette nymphe. La tunique longue et les cheveux flottans accusent une vie déréglée et errante : les

(1) A fig. jaunes sur fond noir; hauteur, 8 pouces 9 lignes; largeur, 7 pouces.

(2) Athen. l. XV, p. 694, d :

Ἰὼ Πὰν Ἀρκαδίας μεδέων κλεεννᾶς,
ὀρχηστά, Βρομίαις ὀπαδὲ Νύμφαις
γλασίαις Ἰὼ Πὰν, ἐπ' ἐμαῖς
εὐφροσύναις ἄειδε
κεχαρημένος.

(3) Strab. l. XIV, p. 672; Paus. l. X, c. 31, 3 : Κροτεῖ δὲ (ὁ Πάρις) ταῖς χερσὶν, οἷος ἂν γένοιτο ἀνδρὸς ἀγροίκου κρότος· ἐοικέναι τὸν Πάριν φησὶν τῷ ψόφῳ τῶν χειρῶν Πενθεσίλειαν παρ' αὐτὸν καλοῦντι.

(4) Monum. inéd. de l'Institut archéol. pl. XLV, B.

(5) M. Hirt seul en fait une honorable exception : l'illustre doyen de l'Archéologie allemande s'est souvenu (Bilderbuch, S. 162) des amours de Pan et d'Echo à propos d'un groupe en marbre du Musée Pio-Clémentin, où le dieu pasteur cherche à gagner une nymphe assise sur un rocher; il cite à l'appui de sa conjecture le même groupe décrit parmi les statues de Callistrate. Nous regrettons que la répétition de ce groupe dans la villa Aldobrandini, où un hermaphrodite remplace la nymphe (Hirt, Bilderbuch, t. XX, 8), ait empêché M. Hirt de soutenir son opinion et de lui donner les développemens dont elle me paraît susceptible. Voyez *Pan assis et Echo* chez Laborde, Vas. Lamberg, t. I, pl. LXVII.

(6) Lib. VI : Καὶ Διὸς καὶ Λαμίας Ἀχιλλέα γενέσθαι φασὶ τὸ κάλλος ἀμήχανον ὂν καὶ ἐρίσαντα περὶ κάλλους, νικῆσαι, τοῦ Πανὸς κρίναντος. Καὶ διὰ τοῦτο Ἀφροδίτην μισῆσαι ἐμβάλλειν Πανὶ τῆς Ἠχοῦς ἔρωτα· καὶ μὴν καὶ κατειργάσατο εἰς τὴν ἰδέαν αὐτὸν, ὅπως ἐκ τῆς μορφῆς αἰσχρὸς καὶ ἀνέραστος φαίνοιτο. Comparez Lucian. Deor. Dialog. XXII, Panis et Mercurii, vol. 1, p. 272, EPM. Εἶτα δέ μοι γεγάμηκας, ὦ Πᾶν, ἤδη; τοῦτο γάρ, οἶμαι, καλοῦσί σε. ΠΑΝ. Οὐδαμῶς ὦ πάτερ : ἐρωτικὸς γάρ εἰμι καὶ οὐκ ἀγαπήσαιμι συνὼν μιᾷ. ΕΡΜ. Ταῖς αἰξὶ δηλαδὴ ἐπιβαίνεις. ΠΑΝ. Σὺ μὲν σκώπτεις· ἐγὼ δὲ τῇ τε ΗΧΟΙ καὶ τῇ Πίτυϊ σύνειμι, καὶ ἁπάσαις ταῖς τοῦ Διονύσου Μαινάσι, καὶ πάνυ σπουδάζομαι πρὸς αὐτῶν.

(7) Hesych. v. τύμπανον ᾧ αἱ Βάκχαι κρούουσι. v. τυμπανληνή. Voyez Gerhard und Panofka, Neapels Antiken, S. 364, 365, les bacchantes Μαινάς et Χορείας chacune avec un tambourin.

joueuses de flûte et les courtisanes se passent également de ceinture pour retenir leur tunique. Si les deux *férules* auxquelles sont suspendues des *tænies* font allusion au caractère bachique, et plus encore *brûlant* (8), de Pan et d'Echo, les branches de myrte à côté rendent à la fois l'idée d'un bosquet et l'influence de Vénus qui préside à cette union. Une guirlande de vigne, dont les grappes de raisin sont peintes en blanc superposé, sert de collier au vase, et imprime à son tour la couleur dionysiaque répandue partout sur cette délicieuse peinture. A l'occasion du vase d'argent de Bologne, qui montre, à côté du masque de la même nymphe, outre le *tambourin*, un *lion*, nous avons observé que ce second symbole rapproche encore davantage la nymphe Echo de la déesse *Cybèle* (9), et nous pourrions alléguer, comme troisième argument, la métamorphose d'Echo en *pierre* (10), qui assimile cette nymphe à Rhéa, adorée sous la même forme. D'ailleurs, sous le nom de *Panachæa* (11) ou *Achæa* (12), Demeter est bien loin de cacher son identité avec *Echo* : aussi le Grand Étymologiste (13) explique-t-il, conformément à notre hypothèse, l'épithète de Cérès, par les lamentations à cause de la perte de sa fille, et par le bruit qu'elle faisait avec des cymbales durant ses courses destinées à la recherche de Proserpine.

Cette même union d'Echo et de Pan se reproduit dans la mythologie romaine sous les noms de *Faustulus* et *Acca Laurentia* (14). Faustulus s'assimile, par son nom (15) et par son état de pasteur, complétement à Pan; Acca s'identifie avec Echo; son épithète Laurentia nous rappelle la nymphe *Lara*, bavarde comme Echo, et qui finit comme elle par devenir muette et par ne rendre que des sons (16).

Ces rapprochemens, qu'il serait facile de multiplier si nous voulions excéder les limites posées à cet ouvrage, suffiront, j'espère, pour ne rien laisser d'indécis et d'incertain dans l'interprétation de notre peinture, et pourront en même temps servir à désigner plusieurs groupes de processions bachiques qui jusqu'à présent n'ont pas été envisagés sous leur véritable point de vue.

(8) Hygin, Poet. astronom. XIX : Venit (scil. Prometheus) ad Jovis ignem : quo diminuto et in ferulam conjecto, lætus ut volare non curreret videretur, *ferulam* jactans, ne spiritus interclusus vaporibus extingueretur in angustia lumen.

(9) Ann. de l'Instit. vol. IV, p. 309.

(10) Junon, fatiguée par le bavardage d'Écho, qui l'empêche d'épier les amours secrets de Jupiter, se décide à changer cette nymphe en pierre. Ovid. Metam. l. III, v. 357 sqq. v. 398, 399 :

Vox tantum atque ossa supersunt.

Vox manet : ossa ferunt lapidis traxisse figuram.

Comparez la statue d'*Artemis Sotira* à Mégare (Paus. l. 1, c. 40, 2) avec l'expression remarquable τὴν πλησίον πέτραν σθένειν βαλλομένην scil. βέλεσι : le portique d'Écho dans l'Altis d'Olympie (Paus. l. V, c. 21, 7) : βοήσαντι δὲ ἀνδρὶ ἑπτάκις ὑπὸ τῆς ἠχοῦς ἡ φωνὴ αὐτῷ τάδε καὶ ἐπὶ πλέον ἔτι ἀποδίδοται. A Hermione, à droite du temple de Demeter Chthonienne (Paus. l. II, c. 35, 6), se trouve le portique d'Écho (στοὰ Ἠχοῦς) ; φθεγξαμένῳ δὲ ἀνδρὶ τὰ ἐλάχιστα ἐν τρισὶν ἀντιφωνῆσαι πέφυκεν.

(11) Pausanias cite, l. VII, c. 24, 2, à Ægium en Achaie, le temple de *Demeter Panachæa*, et aussitôt après celui d'*Artemis Sotira*.

(12) Paus. l. V, c. 7, 4 : Εἶναι δὲ ἀνθρώπους οἱ ὑπὲρ τὸν ἄνεμον οἰκοῦσι τὸν βορέαν, πρῶτος μὲν ἐν ὕμνῳ ἐς Ἀχαΐαν ἐποίησεν Ὠλὴν ὁ Λύκιος ἀφικέσθαι τὴν Ἀχαΐαν ἐς Δῆλον ἐκ τῶν Ὑπερβορέων τούτων. Cf. Athen. l. III, p. 109 e. Pausanias cite, l. IV, c. 33, 7, en Messénie, la source *Achæa*, avec les ruines de *Dorium*, où, d'après Homère, les Muses exécutent leur vengeance sur le chanteur Thamyris, comme Hélène, qui se vantait, dit le mythe, d'avoir privé de la vue le poète d'Himéra, Stésichore.

(13) V. Ἀχαΐα ἡ Δημήτηρ παρὰ Ἀττικοῖς. Ἀριστοφάνης Ἀχαρνεῦσιν, Οὐδ᾽ ἂν τὸν Ἀχαΐαν ῥᾳδίως ἡύρεξίτ᾽ ἄν.— Εἴρηται παρὰ τὸ ἄχος τῆς Κόρης· ἢ ὅτι μετὰ κυμβάλων ἠχοῦσα τὴν Κόρην ἐζήτει, ἢ ὅτι τοῖς Ταταγρυίοις μεταπέσθαι ἐκ Ταταγρὰς ἡ Δημήτηρ κατ᾽ ὄναρ φανεῖσα ἐπέλευσεν αὐτοὺς ἀκολουθῆσαι τῷ γενομένῳ ἤχῳ· καὶ ὅπου ἂν παύσωνται, ἐκεῖ πόλιν κτίσαι καὶ ἱδρύσαντο ἱερὸν Ἀχαίας Δήμητρος.

(14) Ovid. Fast. l. V, v. 453 :

Faustulus infelix et passis *Acca* capellis
Spargebant lacrymis ossa perusta (scil. Remi) suis.
Inde domum redeunt *sub prima crepuscula* mœsti;
Utque erat in duro procubuere toro.

L. IV, v. 853 :

Faustulus et mœstas *Acca* soluta comas.

(15) De Φάος, Faunus; comparez la médaille d'Antonin-le-Pieux (Buonarotti, Méd. ant. III, 1; Millin, Gal. myth. XXXIV, 18) avec *Faustine* à cheval en *Diana Lucifera*.

(16) Ovid. Fast. l. II, v. 599.

APOLLON CHEZ ADMÈTE.

(Pl. XXIV.)

Le monument (1) publié planche xxiv appartient à une classe de vases qui ne se recommande ni par le mérite du dessin, ni par la beauté du vernis ou de la couleur rouge dont les figures sont peintes, mais qui a cela de particulier qu'elle nous offre presque toujours des sujets sinon entièrement neufs et inconnus, du moins très rares et intéressans (2). La peinture que nous présentons ici, moins négligée que beaucoup d'autres, puisque le taureau et le cheval qui y figurent portent d'une manière très prononcée le caractère du pays auquel appartient ce monument, doit, surtout à cause du mythe inédit qu'elle reproduit, fixer notre attention.

D'un côté, nous voyons *un taureau*, et derrière lui *un homme couronné de laurier* et entièrement enveloppé dans son péplos. A l'aide d'une pierre gravée (3), où Argus se présente placé derrière la vache Io, nous pouvons avancer sans trop de hardiesse que l'attitude tranquille de notre personnage, et son rapport avec le taureau révèlent un *bouvier* (βούτης). Mais quel est le pasteur auquel cet air de jeunesse, ce costume, la couronne de laurier, puissent convenir, si ce n'est le *fils de Latone*, auquel Mercure enfant vola des bœufs, et auquel Laomédon avait confié la garde de ses taureaux (4), en un mot *Apollon*, pasteur des troupeaux d'*Admète* (5)?

Il est fâcheux que, faute de la ligne nécessaire pour marquer le terrain sur lequel tout arbre doit être planté, on ne puisse garantir la présence d'un *palmier* dans l'objet qui s'élève du milieu du dos du taureau, et qui, dans l'état actuel du monument, paraît une excroissance monstrueuse inhérente à l'animal même (6). Le palmier servirait à désigner le *Délien Apollon*, et nous éclairerait en même temps sur le caractère lumineux de l'animal. Peut-être faut-il y supposer un arbrisseau d'une autre espèce destiné à désigner par son nom la localité de la scène (7). Sur le *côté opposé*

(1) Chous à fig. rouges sur fond noir; hauteur, 9 pouces et demi; largeur, 9 pouces et demi.

(2) Bullet. dell' Instit. di Corrisp. archeol. 1829, p. 21; Ann. de l'Instit. vol. I, p. 302, 303.

(3) Schlichtegroll, pierr. grav. de Stosch, n° 30; Millin, Gal. mythol. XCIX, 384.

(4) Pausan. l. VII, c. 20, 2. Βοῦσι γὰρ χ. ἴρειν μάλιστα Ἀπέλλωντα Ἀλκαῖός τε ἐδήλωσεν ἐν ὕμνῳ τῷ ἐς Ἑρμῆν γράψας ὡς ὁ Ἑρμῆς βοῦς ὑφέλοιτο τοῦ Ἀπόλλωνος. Καὶ ἔτι πρότερον ἢ Ἀλκαῖον γενέσθαι πεποιημένα ἦν Ὁμήρῳ, βοῦς Ἀπόλλωνα Λαομέδοντος ἐπὶ μισθῷ νέμειν, καὶ Ποσειδῶνι περιθῆκεν ἐν Ἰλιάδι τὰ ἔπη.

Ἤτοι ἐγὼ Τρώεσσι πόλιν περὶ τεῖχος ἔδειμα
Εὐρύ τε καὶ μάλα καλόν, ἵν' ἄρρηκτος πόλις εἴη·
Φοῖβε σὺ δ' εἰλιπόδας ἕλικας βοῦς βουκολέεσκες.

(5) Orph. Argon. v. 176; Schol. Euripid. Alcest. v. 1; Apollod. l. I, c. 9, §. 15; Tibull. l. II, eleg. 3, v. 11; Hygin. fab. 50.

(6) Embarrassé de l'appendice de notre taureau, j'ai dû consulter le juge le plus compétent dans ce genre de questions, M. *Geoffroy de Saint-Hilaire*, qui a bien voulu m'adresser, avec l'obligeance qui distingue cet illustre naturaliste, les observations suivantes :

« Je n'oserai hasarder d'explication sur le sujet de votre consultation. 1°. Pourquoi se déterminer à supposer là la tête d'un palmier? et 2°. je n'y puis suppléer en admettant les suppositions que vous me suggérez.

« Toutefois j'entre dans vos idées, et je vous chercherai des à peu près ressemblances dans la monstruosité. Des taureaux naissent souvent avec un membre de devant ou un membre de derrière surnuméraire. Si l'artère d'où le membre dépendra, comme en recevant les matériaux nutritifs, vient à se doubler, la double nutrition donne lieu à deux membres, le normal, qui est classé selon la règle et fonctionne avec les autres membres, et le surnuméraire, que des tractions ou des allongemens de la peau écartent du point de départ, portent un peu en arrière de l'épaule ou tout-à-fait en devant, étant sorti du bassin. De cette manière, le membre surnuméraire gagne le milieu du tronc, mais au lieu de former une épine élevée comme dans la figure de votre vase, le poids de ce membre l'entraîne, et il est pendant tout le long du corps.

« Aurait-on voulu conserver ce souvenir, en changeant d'ailleurs la direction de cette partie proéminente? »

(7) Voyez nos observations sur l'arbrisseau d'Amphryssos not. 16 et 17.

du vase, nous rencontrons un *homme à cheval* se dirigeant vers Apollon; un péplos enveloppe une grande partie de son corps; une couronne de laurier ceint sa chevelure bouclée. Quel nom donnerons-nous à cet éphèbe? L'hymne de Callimaque en l'honneur de Phœbus (8) contient, si je ne me trompe, le commentaire complet de notre peinture:

Nous appelons Phœbus aussi Nomius, *depuis que, brûlant d'amour pour le jeune Admète, il nourrissait près d'Amphrysus les chevaux propres à la course des chars.*

Le motif de la servitude d'Apollon chez Admète (9), tel que le poète grec l'indique, diffère essentiellement de celui de la tradition vulgaire d'après laquelle Jupiter infligea cette punition à Apollon pour avoir tué les cyclopes (10). Le fait d'une amitié plus intime, que nous attestent d'ailleurs Rhianus (11), Plutarque (12) à l'occasion du tombeau d'Iolas, le favori d'Hercule, et parmi les auteurs latins, Tibulle (13), entrait probablement dans le domaine de la religion secrète (14); c'est à cette source précisément que puisait le peintre de notre vase l'idée de sa composition : car, malgré toute la ressemblance qu'on trouve aux deux éphèbes de notre peinture, il faut avouer que leur physionomie n'est pas la même; et s'il était permis de raisonner avec quelque fondement d'après un dessin aussi médiocre, nous oserions affirmer que l'éphèbe à cheval est *inférieur en âge* à celui placé derrière le taureau.

Les observations qui précèdent nous permettent de supposer, dans le *cavalier* de notre peinture, le *roi de Pheræ*, et dans le *pasteur* le dieu *Apollon*.

Citons, à l'appui de cette interprétation, les médailles de Pheræ, sur lesquelles on voit, d'un côté, un *éphèbe domptant un taureau*, et de l'autre, la *partie antérieure d'un cheval* en course. M. *Millingen* (15), auquel nous devons la publication de ces types monétaires, rappelle très à propos les fameux taureaux de la Thessalie, ainsi que les chevaux qui procuraient à la cavalerie thessalienne une supériorité incontestable sur tous les autres peuples de la Grèce.

L'épithète ἠΐθεος (16), donné par Callimaque à Admète, répond parfaitement à l'*extréme jeunesse* du roi de Pheræ sur notre vase : elle devient presque synonyme du nom d'*Admète*, que les lexicographes interprètent avec raison par *indompté*, *vierge*, *non marié* (17).

(8) v. 47–52 :
Φοῖβον καὶ Νόμιον κικλήσκομεν, ἐξέτι κείνου,
Ἐξέτ' ἐπ' Ἀμφρυσσῷ ζευγήτιδας ἔτρεφεν ἵππους,
Ἠϊθέου ὑπ' ἔρωτι κεκαυμένος Ἀδμήτοιο.

(9) Selon le témoignage de la plupart des auteurs anciens, cette servitude (θητεία) ne dura qu'*une* année; d'après Hygin, l. III, fab. 204 (ap. Mai Nov. class. auctor. p. 91), elle se prolongea jusqu'à la fin de la *septième*.
(10) Orph. Argon. v. 176, Schol. Eurip. Alcest. v. 1.—Phérécyde s'écarte de cette tradition; selon lui, Apollon tue les fils des cyclopes, Brontes, Stéropes et Argéus, pour se venger de Jupiter, qui avait foudroyé à Python son fils, Æsculape, dont le seul crime consistait dans ses efforts heureux de ressusciter les morts. Anaxandride de Delphes dit que Jupiter punit Apollon pour avoir tué le dragon Python (Schol. Eurip. Alcest. v. 1).
(11) Ap. Schol. Eurip. Alcest. v. 1 : Ῥιανὸς δέ φησιν ὅτι ἑκὼν ἐδούλευσεν αὐτῷ δι' ἔρωτα τοῦ Ἀδμήτου.
(12) Amator. XVII : Au tombeau d'Iolas, les amans vont faire vœu d'un amour constant et inaltérable.

(13) L. I, eleg. III, v. 11–14 :

Pavit et Admeti tauros formosus Apollon;
Nec cithara, intonsæ profuerunt væ comæ.
Nec potuit curas sanare salubribus herbis :
Quidquid erat medicæ, vicerat, artis, amor.

(14) Nous signalons comme une variante très précieuse de cette tradition le motif qu'Hygin donne de la servitude d'Apollon, l. III, fab. 204, p. 71, ap. Mai Nov. class. auctor : Admetus de Alcesta genuit Nisam et Sthenobœam, *pro Nisa servivit ei Apollo septem annis*. Ici l'amour de *Nisa* (Hesych. v. Ἀδμήτου κόρη), fille d'Admète, la même qu'*Hécate* ou *Bendis*, est substitué à celui d'*Admète jeune*, comme ailleurs la passion d'Apollon pour *Daphné* ou pour une autre nymphe remplace dans certains pays celle pour *Hyacinthe* ou *Branchus*.
(15) Ancient coints of Greek cities, p. 50, pl. III, n° 16.
(16) Schol. ad Callim. hymn. ad Apoll. v. 49 : Ἠϊθέου· ἀγάμου, ἄπαιδος.
(17) Hesych. v. ἀδμῆς· ἀδάμαστος, παρθένος. Etym. M. v. ἀδμῆτιν ἀδάμαστον, νέαν, ἄζευκτον.

Les commentateurs de Callimaque considèrent avec le Scholiaste le nom *Amphrysos*, Ἄμφρυσος (18), tantôt comme celui d'une ville, tantôt comme celui d'un fleuve de la Thessalie. Pausanias (19) mentionne un héros, *Ambryssos*, Ἄμβρυσσος fondateur d'une ville homonyme située au pied du Parnasse, féconde en vignes et célèbre par le culte d'Artemis Dictynna.

Amphrysos, dont il est à regretter que nous ne possédions ni médailles, ni d'autres témoignages de quelque importance, devait nécessairement porter dans sa religion locale quelques traces de l'union d'Apollon et d'Admète; mais elle n'est pas la seule où Admète et Apollon paraissent avoir joui d'un culte commun. Strabon (20) cite *Tamynes*, dans le territoire d'Érétrie, comme une ville consacrée à Apollon. Le géographe ajoute qu'Admète, chez lequel ce dieu a séjourné auprès du détroit, lui érigea un temple dans cette localité. Tandis que le Grand Étymologiste (21) désignant Tamynes comme ville d'*Eubée*, semble s'accorder avec Strabon; Étienne de Byzance (22) paraît placer le même mythe à *Érétrie*, ville de la Thessalie, près de Pharsale. Sans entrer dans des discussions géographiques, nous observerons que pour la valeur du mythe il importe fort peu que Tamynes soit placée en *Érétrie* (23) ou dans *Eubœa*, île consacrée à *Demeter*, et dont le nom même nous renvoie aux *bœufs* si célèbres de la Thessalie.

Le même mythe de la servitude d'Apollon se retrouve en dernier lieu à *Patræ* en Achaïe, où l'on voyait dans le temple d'Apollon une statue du dieu en bronze, l'un des pieds posé sur un *bucrane*, pour faire allusion à son état de *bouvier* (24).

Un examen plus profond de notre peinture provoquerait encore bien d'autres rapprochemens et de nouvelles idées: car notre cavalier Admète ressemble trop au cavalier Castor, pour qu'on ne soit pas tenté de chercher dans les rapports d'Apollon et d'Admète une répétition mythique de ceux des Dioscures (25). Sous un tel point de vue, la similitude des deux éphèbes serait parfaitement justifiée; l'éphèbe en course rendrait l'image de l'astre du jour, l'éphèbe en repos celle de la lumière de la nuit (26). Mais abstenons-nous de ce développement, pour nous contenter cette fois d'avoir

(18) Si Callimaque dit qu'Apollon gardait aux bords du fleuve *Amphrysos* les chevaux d'*Admète* destinés à *l'attelage* (Schol. ζευγητίδας ἵππους, τὰς ὑπὸ ζυγὸν ἀγομένας), on a tenté d'ajouter quelque valeur au commentaire d'Hésychius relatif au mot ἀμφρυεύειν· προτονίζειν, ἕλκειν, ἁμαξηλατεῖν, et du mot ἄμφρον· τὸ τεταμένον σχοινίον ᾧ ἐχρῶντο ἀντὶ ῥυμοῦ: surtout lorsqu'on pense qu'Admète n'obtint la main d'Alceste qu'après avoir amené à Pélias deux lions et deux *sangliers attelés au même char*, grâce à Apollon, qui, servant alors Admète, avait attelé pour son maître ces animaux (Apollod. l. I, c. 9, §. 15). Sur le trône de l'Apollon Amycléen (Paus. l. III, c. 18, 9), Admète était représenté attelant lui-même un seul sanglier et un seul lion à un char.

(19) L. X, c. 36, 1, où les vignes et les petits arbrisseaux que Pausanias compare au σχοῖνος (vid. Hesych. v. ἄμφρον) méritent de fixer notre attention, surtout à cause d'*Artemis Dictynna* qu'on y adore, la même que *Nisa*, l'aimée d'Apollon. Comparez *Admeta*, prêtresse de Junon à Samos, quotquot eunt dies, et la fête *Tonea* en son honneur (Menodot. ap. Athen. l. XV, p. 672 a).

(20) L. X, p. 447: Ἐν δὲ τῇ Ἐρετρικῇ πόλις ἦν Ταμύναι ἱερὰ τοῦ Ἀπόλλωνος· Ἀδμήτου δὲ ἵδρυμα λέγεται τὸ ἱερὸν παρ᾽ ᾧ ξητεῦσαι λέγουσι τὸν θεὸν αὐτὸν πλησίον τοῦ πορθμοῦ.

(21) V. Ταμύναι.

(22) V. Ἐρέτρια. Cf. Strab. l. IX, p. 434 a, et l. X, p. 447 d.

(23) Strab. l. X, p. 447: Μελανηΐς (terre noire) δ᾽ ἐκαλεῖτο πρότερον ἡ Ἐρέτρια καὶ Ἀροτρία (terre labourable).

(24) Paus. l. VII, c. 20, 2: Ἱερόν τε Ἀπόλλωνος πεποίηται, καὶ Ἀπόλλων χαλκοῦς γυμνὸς ἐσθῆτος· ὑποδήματα δὲ ὑπὸ τοῖς ποσίν ἐστιν αὐτῷ, καὶ ἑτέρῳ ποδὶ ἐπὶ κρανίου βέβηκε βοός.

(25) Paus. l. V, c. 17,4: Sur le coffre de Cypsélus καὶ Πολυδεύκης τε καὶ Ἄδμητος. — Ibid. Οἱ δὲ ἀποτετολμηκότες πυκτεύειν Ἄδμητος καὶ Μόψος ἐστὶν ὁ Ἄμπυκος. Cf. Suid. v. Ἀδμήτου μέλος καὶ Ἁρμοδίου. Apollod. l. I, c. 9, §. 14. Φέρης ἐγέννησεν Ἄδμητον καὶ Λυκοῦργον. Λυκοῦργος μὲν οὖν περὶ Νεμέαν κατῴκησε· γήμας δὲ Εὐρυδίκην, ὡς δὲ ἔνιοί φασιν Ἀμφιθέαν, ἐγέννησεν Ὀφέλτην, κληθέντα Ἀρχέμορον.

(26) Horat. lib. II, Od. XI, v. 5-9:

Non si trecenis quotquot eunt dies,
Amice, places illacrymabilem
Plutona tauris: qui ter amplum
Geryonem Tityonque tristi
Compescit unda.

démontré sur une peinture de vase la fable inédite d'*Apollon, pasteur, chez le roi Admète*.

HERMÈS ENTRE LES DEUX SPHINX.

(Pl. XXV.)

La peinture d'une olpé (1), trouvée à Nola, reproduite sur notre planche XXV, met le vase qu'elle décore dans la catégorie de ceux qu'on désigne ordinairement comme *vases égyptiens* ou *de style égyptien*. Cette dénomination s'applique assez généralement à des vases d'une certaine fabrique archaïque, et ornés de sphinx, de lions ailés, et d'autres animaux fantastiques (2); quoique la plupart de ces sujets ne paraissent rien moins que conformes à ceux qu'on rencontre sur des monumens de la véritable Egypte, et qu'ils trahissent quelquefois même de la parenté plutôt avec la Phœnicie et la Perse, qu'avec le pays des Pharaons.

Notre peinture en offre l'exemple le plus frappant: on y voit *deux sphinx* à corps de lion, à buste de femme, et pourvus d'ailes recourbées. Trouve-t-on jamais sur les monumens de l'Egypte, en quelque matière et de quelque dimension que ce soit, des sphinx de cette espèce? Les sphinx de l'Egypte sont presque toujours mâles et n'ont que la tête humaine, et le reste du corps de lion; mais ce qui les distingue surtout des sphinx grecs, c'est que l'attribut des ailes leur est complétement étranger. Il ne peut donc nullement être question de figures égyptiennes sur notre peinture.

Un sphinx en bronze, trouvé à Agrigente, et actuellement au cabinet de M. Revil, à Paris, ressemble assez aux sphinx de notre vase pour mériter d'être cité ici: il appartient comme les nôtres, non pas à l'art égyptien, mais à l'art ancien de la Grèce. Voyons maintenant si le sens de la composition contient plus d'élémens égyptiens que nous n'en trouvons dans sa forme extérieure.

Existe-t-il dans la mythologie un trait quelconque relatif au sphinx qui réponde exactement à notre tableau? La tradition la plus connue, et dont les artistes ont tiré un grand parti (3), concerne l'arrivée d'OEdipe chez le sphinx, et surtout le moment où il médite sur l'énigme que vient de lui réciter le monstre thébain (4). En voyant deux sphinx au lieu d'un seul, Hermès à la place du fils de Laïus, et bien d'autres détails qui ne s'accordent guère avec le mythe thébain, nous sommes forcé d'avouer que la fable du sphinx thébain ne paraît guère pouvoir s'adapter à la composition qui nous occupe.

Cette fable étant cependant la seule tradition grecque dont les détails nous soient suffisamment connus, il faudra abandonner, à l'égard de notre peinture, toute recherche des traditions mythologiques, et se contenter de deviner le sens religieux de chacune des figures qui prennent part à l'action de la scène, et les motifs qui les unissent.

Quel est le sens que les anciens attachaient à l'hiéroglyphe du sphinx? Remar-

(1) Hauteur, 7 pouces et demi; largeur, 7 pouces et demi.
(2) Mus. Bartoldiano, Vas. dip. B, 19-26. M. Gerhard, Ann. dell'Instit. archeol. vol. III, p. 15 sqq. distingue des peintures *nolano-egiziane, tirreno-egiziane, etrusco-egiziane*.

(3) Tischbein, Vas. d'Hamilton, vol. III, pl. XXXIV; Mus. Bartoldiano, Vas. dip. D, 35; Mus. Blacas, pl. XII; Gerhard, Annal. dell'Instit. vol. III, p. 154, not. 420.
(4) Paus. l. IX, c. 26, 2.

quons : 1°. que cet animal fantastique est ordinairement, chez les Grecs, du *sexe féminin*; 2°. que son corps de *lion* rappelle la déesse *Cybèle*, à laquelle cet animal était particulièrement consacré; 3°. que sa demeure dans les cavités des montagnes (5), le rapproche de la *mère des dieux*, qui choisit une pareille habitation; 4°. que les mamelles du sphinx thébain, aussi prononcées que celles de la Diane d'Ephèse, font allusion à la *fécondité de la Terre*; 5°. qu'une *déesse qui chante des énigmes* (6) est une déesse de la prophétie, une *Pythie*, une *Gæa*, la plus ancienne protectrice de l'oracle de Delphes (7). Aussi les mythologues affirment-ils positivement que *Laïus* avait enseigné au *sphinx*, sa fille illégitime, l'*oracle de Delphes* donné à *Cadmus* (8).

On nous reprochera peut-être de passer sous silence la cruauté du sphinx, qui ravit les jeunes Thébains dès qu'ils ne savaient comment deviner le mot de son énigme (9). Comme si ce trait d'exiger des victimes humaines caractérisait le sphinx de préférence à tant d'autres divinités, par exemple à l'Artemis taurique, au Minotaure! On oublie donc complétement jusqu'à quel point la religion primitive des Grecs abonde en divinités cruelles. *Hemera* (*le Jour*) seule enlève plus de mortels (10) que n'en pouvaient enlever le sphinx et le Minotaure ensemble. Apollon et Diane percent de leurs flèches la jeunesse des deux sexes dans la fleur de l'âge, sans compter les Niobides, qui succombent à leur vengeance.

Si le caractère *tellurique* (11) du sphinx paraît suffisamment établi à l'aide des observations qui précèdent, il nous reste à démontrer pourquoi l'on voit ici *deux* sphinx au lieu d'*un seul*. On sait que le contraste du jour et de la nuit, de la lumière et des ténèbres, de la vie et de la mort, du bon et du mauvais principe, forme l'idée fondamentale du dualisme qui domine dans les religions de l'antiquité : il n'y aura donc rien d'extraordinaire de croire que cette idée a également motivé le redoublement du sphinx dans notre peinture. Les taches blanches qui décorent les ailes du sphinx à droite, et qui ne sont nullement visibles sur les ailes de son compagnon, confirment en quelque sorte cette hypothèse. Mais quel nom faut-il donner à ces deux figures?

La germination de la nature qui se manifeste par les fleurs autour des sphinx, et par les petites palmes qui semblent pousser du milieu de leur dos, pourrait nous engager à appeler les deux femmes *Demeter* et *Coré* : cependant leur âge et leur physionomie diffère trop peu pour admettre l'hypothèse des rapports de *mère et fille* ; il n'y a que ceux de *sœurs* qui répondent à nos images. Dans ce cas la végétation nous autorise à supposer *deux Heures, Thallo* et *Carpo* (12) sous la forme des deux sphinx.

Une brique frontale, trouvée dans les ruines de Pella en Macédoine, et publiée par M. Bröndsted dans le second livre de ses Voyages dans la Grèce (13), me paraît rendre la même idée symbolique que notre peinture.

(5) Paus. l. c. Τὸ ὄρος ὅθεν τὴν Σφίγγα λέγουσιν ὁρμᾶσθαι. Palæphat. de Incredib. l. I, appelle la montagne *Sphincius*.
(6) Paus. l. c. Ἐπ' ὀλέθρῳ τῶν ἁρπαζομένων αἴνιγμα ᾖδουσαι, à l'instar des *Sirènes* ou de *Circé*.
(7) Paus. l. X, c. 5, 3.
(8) Paus. l. IX, c. 26, 2.
(9) Paus. l. V, c. 11, 2.
(10) P. 53, not. 46, 47, 48, de cet ouvrage.
(11) *Hades* envoie le sphinx aux Thébains (Eurip. Phœniss. v. 817).
(12) Paus. l. IX, c. 35, 2.
(13) Pl. XLI, p. 153 vignette, et p. 294 et 295. Voici la description qu'en donne l'auteur : « Le fragment en terre cuite « représente deux sphinx ailés, réunis sous une seule tête juvénile et féminine que décore un calice de lotus en forme de « boisseau, avec la fleur sortant d'une bulle oriforme, et s'étendant comme un palmier. Ce double animal fantastique, rangé « très symétriquement, appuyé sur les jambes de devant, ayant « la queue et les ailes relevées, est assis sur une roche oblongue « formant la base d'une composition qui s'élève avec élégance. » Comparez Cousinery, Voyage dans la Macédoine, t. I, p. 99, qui rapproche de la brique de Pella quelques petites médailles incertaines dont le type a beaucoup de ressemblance avec notre sujet.

(76)

Quant à *Mercure*, vêtu d'une peau de chèvre à cause de ses rapports avec le bélier, et orné du caducée, sa jeunesse et sa pose sur des fleurs nous font penser à Bacchus jeune sortant d'un calice de fleur, absolument comme le dieu Horus des Égyptiens. D'ailleurs, comme le vieux Mercure se trouve plus d'une fois à la place du vieux Bacchus, à la tête des Heures qu'il conduit (14), il ne sera peut-être pas trop hasardé de prêter au Mercure imberbe une signification analogue à celle d'Iacchus, et d'y reconnaître l'*année naissante au milieu des Heures*.

Ceux qui trouveraient cette opinion trop choquante et dépourvue de preuves classiques, se décideront peut-être plus volontiers à considérer *Hermès* comme un symbole du *langage*; en sa qualité d'*interprète* (ἑρμηνεύτης), ce dieu ne pouvait occuper une place plus convenable que celle qu'on lui a assignée dans notre peinture, au milieu des sphinx qui donnent des énigmes à résoudre (15).

BUSTE D'HERMÈS OU DE PERSÉE.

(Pl. XXVI A.)

Si les vases peints de la Pouille et de la Basilicate, et notamment ceux qu'on rapporte plus spécialement aux mystères, nous offrent des têtes d'hommes ou de femmes, placées tantôt sur le col du vase, tantôt au-dessous des anses (1), il n'en est pas ainsi à l'égard des produits des fouilles de la Sicile, de Nola et de l'Étrurie. Les exemples des portraits de la personne à laquelle le vase fut destiné y sont assez rares (2), et très peu répandus à l'aide de publications. Quelques bustes de divinités, peints en style ancien, comme décors de vases de la Sicile, se trouvent dans la collection du comte de Lamberg (3). Cette rareté de bustes, surtout de ceux de divinités, nous a engagé à porter à la connaissance du public le lecythus (4) gravé planche XXVI A.

Les traits de cette tête pleine de jeunesse et de fraîcheur sont dessinés avec une pureté remarquable. La physionomie accuse tellement le caractère d'*éphébie*, inhérent au personnage qu'on a voulu rendre, que même, sans l'attribut du casque ailé, la tête seule nous conduirait à reconnaître ici un *Mercure jeune*. Ceux qui ont remarqué, au Musée de Naples, un des chefs-d'œuvre de l'art céramique, une hydrie corinthienne désignée sous le nom de Cassandre (5), ou, au Musée San Martino près de Palerme, une hydrie panathénaïque représentant la naissance de Bacchus (6), doivent être frappés de la ressemblance qui existe entre notre buste et le Mercure qui intervient dans l'une ou l'autre de ces peintures. D'un autre côté, nous ne pouvons non plus nous dissimuler l'identité de la tête de notre Hermès avec celle d'un

(14) Gerhards antike Bildwerke Taf. XII. Clarac, Descr. du Mus. du Louvre, n° 181. Hermès Propylæus avec les trois Grâces, dont les statues, faites par Socrate, sont placées à l'entrée de l'acropole d'Athènes (Paus. l. I, c. 22, 8) jouissent d'un culte mystérieux (Paus. l. IX, c. 35, 1).

(15) A Pharæ en Achaïe, Mercure *Agoræus*, représenté en forme d'hermès, et ayant à côté de lui la statue de *Gæa*, rendait des *oracles*. Pausanias (l. VII, c. 22, 2) rapporte des détails fort curieux sur la manière dont on le consultait.

(1) Mus. Blacas, pl. IX.
(2) Mus. Bartoldiano, Vas. dip. A, 7, p. 81.
(3) Laborde, t. II, pl. XXIII.
(4) A fig. rouges; hauteur, 5 pouces et demi; largeur, 2 pouces 10 lignes.
(5) Niccolini, Mus. Borbon. vol. II, tav. 29. Gerhard und Panofka, Neapels Antiken B. I, S. 367.
(6) Publiée par l'abbé Niccolo Maggiore dans le Giornale delle Scienze della Sicilia, Palermo, 1825.

Persée portant la tête de Méduse à Minerve, dans une riche composition d'un oxybaphon du Musée de Naples (7). D'ailleurs quelle différence y a-t-il entre un Persée décapitant Méduse et un Hermès qui tranche la tête à Argus (8)? Cette ressemblance de Persée et d'Hermès, que plusieurs monumens de l'art nous attestent (9), serait-elle l'effet d'un pur hasard, ou reposerait-elle sur un principe religieux, sur une idée fondamentale dont la manifestation figurée n'est que l'inévitable conséquence? Lors de l'expédition contre la Gorgone, Persée emprunte à Hermès ses sandales ailées, le sac pour y renfermer la tête de Méduse, et le casque invisible que d'autres mythographes attribuent, non à Hermès, mais à Pluton lui-même (10). Quoi qu'il en soit, il ne peut exister de doutes sur ce casque infernal, qui, d'après le nom κυνέη, doit avoir été primitivement de peau de chien; sa forme, semblable au *tholus,* convient assez au caractère funèbre du dieu qui s'en sert. Et nous nous tromperions fort, ou ce symbole donne à Persée, comme à Hermès, toutes les fois que l'un ou l'autre en est muni, un caractère *tellurique* et *infernal.*

Mais ce même caractère se manifeste encore dans un autre attribut que partagent les deux personnages, dans le *sac,* la πήρα ou κίβισις. Rien n'est plus connu que cette bourse dans les mains du dieu messager, mais aussi peu de symboles ont été plus méconnus que celui-ci. D'après l'opinion vulgaire, la bourse nous annonce le dieu du commerce, quelquefois même des voleurs, et ceux qui partagent une telle opinion ne se souviennent guère ni de la destination funéraire que révèle ce sac dans les mains de Persée (11), ni de la monnaie que les morts étaient obligés de payer pour le passage du Styx (12), où Hermès leur servait de conducteur (13). A *Hermioné*, où l'on plaçait la *descente de l'enfer*, les morts ne portaient pas d'obole (δανάκη) dans la bouche (14). Cette circonstance nous force de regarder la plupart des *Mercure tenant une bourse,* si ce sont des ouvrages d'une bonne époque de l'art grec, comme expression d'une *divinité des morts.* L'idée des richesses en découle naturellement, puisque c'est dans le sein de la terre que sont enfouis les métaux précieux (15), et que le dieu de l'enfer s'appelle *le riche* (Πλούτων) par excellence.

Il serait intéressant, et peut-être possible, de pousser plus loin les rapprochemens que nous avons établis entre Hermès et Persée: peut-être l'étude étymologique de ces

(7) Niccolini, Mus. Borbon. vol. V, tav. li; Gerhard und Panofka, Neap. Antik. B. I, S. 339.

(8) Bröndsted, a brief Descript. of thirty-two Vases, p. 5 et 6; Ann. de l'Instit. vol. IV, p. 365, 366, et vol. V, p. 163.

(9) Mus. Bartoldiano, Vas. dip. A, 7, p. 78.

(10) Pseudo-Hesiod. Scut. Hercul. v. 216-232; Apollod. l. II, c. 4, 2 et 3; Fulgent. Mythol. l. I, c. 26, p. 658; Pausan. l. III, c. 17, 3.

(11) Contenant le *gorgonium,* le symbole léthifère par excellence, une δανάκη (de δανάϊς et θάνατος) du premier ordre.

(12) Etym. M. v. δανάκης· νομίσματός ἐςὶν ὄνομα βαρβαρικὸν, πλέον ὀβολοῦ· ὃ τοῖς νεκροῖς ἐν τοῖς ςόμασι ἐτίθεσαν. — Ἀχερουσία δέ ἐςὶ λίμνη ἐν ᾅδου· ἣν διαπορθμεύονται οἱ τελευτῶντες, τὸ προειρημένον νόμισμα διδόντες τῷ πορθμεῖ· εἴρηται δὲ δανάκης ὁ τοῖς δανεισῖ ἐμβαλλόμενος· δαναοὶ γὰρ οἱ νεκροὶ, τοὐτέςὶ ξηροί. δανὰ γὰρ τὰ ξηρά. Ἡρακλείδης ἐν τῷ δευτέρῳ Περσικῶν.

(13) Bellori, Sepulcr. de' Nasoni, VIII; Millin, Gal. myth. XLVI, 343; Visconti, Mus. Pio-Clem. IV, 34; Millin, Gal. myth. XCII, 382; Mus. Pio-Clem. V, 18; Millin, Gal. myth. CLVI, 561.

(14) Strab. l. VIII, p. 373: Παρ' Ἑρμιονεῦσι δὲ τεθρύλληται, τὴν εἰς Ἅδου κατάβασιν σύντομον εἶναι διόπερ οὐκ ἀντιδιδόασιν ἐνταῦθα τοῖς νεκροῖς ναῦλον. Paus. l. II, c. 35, 7: Ὄπισθεν δὲ τοῦ ναοῦ τῆς Χθονίας χωρία ἐςὶν ἃ καλοῦσιν Ἑρμιονεῖς τὸ μὲν Κλυμένου, τὸ δὲ Πλούτωνος, τὸ τρίτον δὲ αὐτῶν λίμνην Ἀχερουσίαν. Περιείργεται μὲν δὴ πάντα θριγκοῖς λίθων. Ἐν δὲ τῷ τοῦ Κλυμένου, καὶ γῆς χάσμα· διὰ τούτου δὲ Ἡρακλῆς ἀνῆγε τοῦ ᾅδου τὸν κύνα, κατὰ τὰ λεγόμενα ὑπὸ Ἑρμιονέων. *Clymenus* (Paus. l. II, c. 35, 5) était le nom hiératique d'Hermès. Comparez *Clymène* et *Dictys*, les Sauveurs de Persée, dont l'autel se trouve dans le bois sacré de *Persée* à Athènes.

(15) Paus. l. II, c. 16, 5 : Μυκηνῶν δὲ ἐν τοῖς ἐρειπίοις κρήνη τε ἐςὶ καλουμένη Περσεία, καὶ Ἀτρέως καὶ τῶν παίδων ὑπόγαια οἰκοδομήματα, ἔνθα οἱ θησαυροὶ σφισι τῶν χρημάτων ἦσαν.

deux noms nous fournirait-elle des analogies inattendues propres à jeter un grand jour sur la question. Mais je ne dois pas oublier que cet ouvrage est principalement consacré à l'interprétation de l'antiquité figurée, et je réserve pour un autre cadre des développemens qui dépasseraient les limites de cette interprétation.

HERCULE ET HÉBÉ.

(Pl. XXVI B.)

Deux raisons nous ont engagé à la publication de cette peinture. D'abord le nombre de monumens qui reproduisent des scènes empruntées au théâtre des Grecs n'étant que très circonscrit, c'est rendre un service aux philologues et à tous ceux qui s'occupent de recherches sur l'art dramatique des anciens, que de leur faire connaître un vase dont le caractère dramatique n'est guère sujet à contestation. En second lieu, la déesse qui intervient dans cette peinture se trouve si rarement sur les monumens, surtout pourvue de symboles caractéristiques, que plus d'un antiquaire a cru pouvoir garantir sa présence là où elle était le moins à démontrer. Nous espérons que l'examen de cette peinture et le commentaire destiné à l'accompagner pourront servir à réfuter des assertions hasardées, et à rectifier plus d'une erreur.

Il ne faut pas beaucoup d'érudition archéologique pour attribuer le nom d'*Hercule* à une figure mâle, couverte d'une peau de lion, et armée d'une massue. Il n'en faut presque pas davantage pour reconnaître, dans le masque que porte cette figure, dans la tunique courte et succincte, et dans les anaxyrides qui descendent jusqu'aux talons, non pas le héros thébain en personne, mais un acteur destiné à jouer son rôle. Pour fixer le genre du drame dans lequel cet acteur figure, on n'a qu'à regarder le vêtement grotesque de la comédie, et plus encore le caractère du masque excessivement camard, et l'on s'apercevra aisément que le peintre de notre vase a voulu copier une scène de comédie, ou plutôt d'un drame satirique. L'objet ombiliqué qu'Hercule tient de la main droite semble un *gâteau;* sa forme de mamelle fait penser à la *cribané* que les Lacédémoniens portaient à leur fiancée le jour des noces, accompagnés d'un chœur de vierges qui chantaient les louanges de la future (1). Mais qu'Hercule vienne offrir ce gâteau à sa fiancée (2), ou qu'il le réserve plutôt pour apaiser sa faim insatiable dont les poètes ou mythographes racontent tant de prodiges (3); toujours sa bouche béante nous fait-elle comprendre qu'il engage la femme qui le précède à remédier à sa soif, sinon la massue saura se faire obéir. La femme, vêtue d'une tunique talaire et d'un long peplus, se retourne vers lui, non sans une certaine frayeur. La

(1) Athen. l. XIV, p. 646 a : Κριβάνας· πλακοῦντάς τινας ὀνομαστικῶς Ἀπολλόδωρος, παρ' Ἀλκμᾶνι· ὁμοίως καὶ Σωσίβιος ἐν τρίτῳ Περὶ Ἀλκμᾶνος, τῷ σχήματι μασ]οειδεῖς εἶναι φάσκων αὐτούς· χρῆσθαι δ' αὐτοὺς Λάκωνας πρὸς τὰς τῶν γυναικῶν ἑσ]ιάσεις, περιφέρειν τε αὐτοὺς, ὅταν μέλλωσιν ᾄδειν τὸ παρεσκευασμένον ἐγκώμιον τῆς παρθένου αἱ ἐν τῷ χορῷ ἀκόλουθοι. L. III, p. 110 b : Ἐπίχαρμος δὲ ἐν Ἥβης γάμῳ ἄρτων ἐκτίθεται γένη· κριβανίτων, ὅμωρον, σ]αιτίτην, etc.

(2) Athen. l. XIV, p. 646 b : Στραιτίτας, πλακοῦς τοιός, ἐκ σ]αιτὸς καὶ μέλιτος μνημονεύει Ἐπίχαρμος ἐν Ἥβας γάμῳ.

(3) Athen. l. X, p. 411 a :
Ἀλλ' ὥσπερ δείπνου γλαφυροῦ
ποικίλην εὐωχίαν
τὸν ποιητὴν δεῖ παρέχειν
τοῖς θεαταῖς τὸν σοφόν·
ἵν' ἀπίῃ τις τοῦτο λαβών,
καὶ φαγών τε καὶ πιών
ᾧ χαίρει· καὶ σκευασία
μὴ μί' ᾖ τῆς μουσικῆς.

Ἀσ]υδάμας ὁ τραγικὸς ἐν Ἡρακλεῖ σατυρικῷ, ἑταῖρε, φησί,

(79)

grâce et la jeunesse, imprimées sur sa physionomie comme dans sa taille, nous feraient déjà seules penser à la compagne d'Hercule, à la déesse *Hébé*, quand même l'œnochoé qu'elle présente de sa main droite ne confirmerait pas cette conjecture. Nous ne croyons pas rencontrer d'opposition, en désignant cette femme comme la fille de Junon, vénérée dans différens endroits sous les noms de *Dia* (4), *Ganymeda* (5), *Hébé* (6), *Erianassa* (7). Lorsque cette déesse figure comme épouse d'Hercule, le dieu lui-même perd en grande partie son individualité herculéenne pour se rapprocher de Dionysos, de ce vieux Dionysos identique à l'*Hermès ithyphallique*, le *Terminus* des Romains, lequel uni à *Hébé*, si nous en croyons Denys d'Halicarnasse (8) et Tite Live (9), ne voulait pas céder la place lors de la construction du Capitole à Rome (10). Cette observation s'applique à l'Hercule de notre peinture, qui réunit dans sa personne le caractère ithyphallique d'Hermès et la voracité extrême d'un véritable Hadès.

La menace d'Hercule en brandissant sa massue ne peut être considérée que comme une plaisanterie, ou même comme une allusion obscène dont il n'est pas difficile de pénétrer le sens : c'est un contraste de plus avec ce caractère connu d'Hercule, qui, au milieu de la joie du festin, et dans un simple mouvement d'impatience, tue sans le vouloir son échanson favori (11). Je regrette de ne savoir interpréter l'objet suspendu derrière Hébé. La *sphère* brodée entre Hercule et Hébé s'explique peut-être par un passage de Pausanias (12), d'après lequel les σφαιρεῖς portaient des offrandes à une ancienne statue d'Hercule à Sparte. On appelait σφαιρεῖς tous ceux qui, sortis de l'état d'*éphèbes*, commençaient à compter parmi les *hommes*. Ou le souvenir de la *balle d'or* que Ganymède obtint de Jupiter (13), nous induira-t-il à rattacher la sphère de notre vase à *Ganymeda*, la forme féminine de l'échanson des dieux ? Quelle que soit l'opinion qu'on préfère adopter, il faudra toujours accorder à notre

Τιμόκρατες· φέρε εἴπωμεν ἐνταῦθα τοῖς προειρημένοις τὰ ἀκόλουθα, ὅτι ἦν καὶ ὁ ΗΡΑΚΛΗΣ ΑΔΗΦΑΓΟΣ. Ἀποφαίνονται δὲ τοῦτο σχεδὸν πάντες ποιηταὶ καὶ συγγραφεῖς. Des vers du *Busiris* d'Épicharme et de l'*Omphale* d'Ion sont cités à l'appui de cette assertion. Comparez Athénée, l. XIV, p. 656 b, surtout les vers d'Archippe dans le *Mariage d'Hercule*.

(4) A Phliunte et Sicyon, son temple (Strab. l. VIII, p. 382).

(5) Τὸν δὲ θεὸν ᾗς ἐστὶ τὸ ἱερὸν οἱ μὲν ἀρχαιότατοι Φλιασίων Γανυμήδαν, οἱ δὲ ὕστερον Ἥβην ὀνομάζουσιν (Paus. l. II, c. 13, 3).

(6) A Athènes, dans le temple d'Hercule appelé Cynosarges (Paus. l. I, c. 19, 3). V. Ann. de l'Inst. vol. II, p. 145, 33a sqq.

(7) Hesych. v. Ἐρυάνασσα· ἡ Ἥβη.

(8) Ant. Rom. l. III, p. 150 : Οἱ μὲν οὖν ἄλλοι θεοί τε καὶ δαίμονες ἐπέτρεψαν αὐτοῖς εἰς ἕτερα χωρία τοὺς βωμοὺς μεταφέρειν· οἱ δὲ τοῦ ΤΕΡΜΟΝΟΣ καὶ τῆς ΝΕΟΤΗΤΟΣ πολλὰ παραιτουμένας τοῖς μάντεσι καὶ λιπαροῦσιν οὐκ ἐπείσθησαν, οὐδ' ἠνέσχοντο παραχωρῆσαι τῶν τόπων sqq.

(9) L. V, c. 54.

(10) Le même historien mentionne, l. XXXVI, c. 36, un temple d'Hébé dans le cirque Maxime à Rome, bâti par C. Licin. Lucullus, mais que M. Livius (à λείζειν, libare, οἰνοχόος?) avait primitivement voué.

(11) Athen. l. IX, p. 410 f. Τὸν δὲ τῷ χερνίβῳ ῥάναντα παῖδα δίδοντα κατὰ χειρὸς Ἡρακλεῖ ὕδωρ, ὃν ἀπέκτεινεν ὁ Ἡρακλῆς κονδύλῳ, Ἑλλάνικος μὲν ἐν ταῖς Ἱστορίαις ΑΡΧΙΑΝ φησὶ καλεῖσθαι· δι' ὃν καὶ ἐξεχώρησε Καλυδῶνος· ἐν δὲ τῇ δευτέρᾳ τῆς Φορωνίδος

ΧΕΡΙΑΝ αὐτὸν ὀνομάζει· Ἡρόδωρος δ' ἐν ἑπτακαιδεκάτῳ τοῦ καθ' Ἡρακλέα λόγου, ΕΥΝΟΜΟΝ. Καὶ ΚΥΑΘΟΝ δὲ, τὸν Πύλητος μὲν υἱὸν, ἀδελφὸν δ' Ἀρτιμάχου, ἀπέκτεινεν ἄκων Ἡρακλῆς, οἰνοχοοῦντα αὐτῷ, ὥς Νίκανδρος ἱστορεῖ ἐν δευτέρῳ Οἰταικῶν· ᾧ καὶ ἀνεῖσθαί φησι τέμενος ὑπὸ τοῦ Ἡρακλέους ἐν Προσχίῳ, ὁ μέχρι νῦν προσαγορεύεσθαι Οἰνοχόου. D'après Pausan., l. II, c. 13, 8, Hercule, dans sa colère, tue *Cyathus*, l'échanson d'OEnée. A Phliunte, on voit les statues en marbre, τὸν ΚΥΑΘΟΝ κύλικα ὀρέγοντα Ἡρακλεῖ, *Cyathus* présentant une cylix à Hercule. Comparez *Cylix*, d'origine lydienne, cité comme compagnon d'armes d'Hercule par Athénée, l. XI, p. 461 f.; le monument de *Cadmus* et d'*Harmonie* en Illyrie, appelé *Cylices* (Athen. l. XI, p. 462 a) et *Harmonie*, citée à la place d'*Hébé* comme échanson de l'Olympe : τοῖς δὲ θεοῖς οἰνοχοοῦσάν τινες ἱστοροῦσι τὴν Ἁρμονίαν· ὡς Καπίτων ἱστορεῖ ὁ ἐποποιὸς, Ἀλεξανδρεὺς δὲ γένος, ἐν δευτέρῳ Ἐρωτικῶν.

(12) L. III, c. 14, 6. L'île *Sphœria*, appelée *Hiera*, avec le tombeau de *Sphœros*, aurige de Pélops, auquel Æthra apporte des libations, χοάς (Paus. l. II, c. 33, 1). Dionys. Halic. A. R. l. IV, p. 164 : Εἰς δὲ τὸν τῆς Νεότητος (Θησαυρὸν), ὑπὲρ τῶν εἰς ἄνδρας ἀρχομένων συντελεῖν.

(13) Philostr. Iun. Imag. VIII : Σφαῖραν, Διὸς αὐτὴν ἄθυρμα γεγονέναι λέγουσα. Le *Trochos* qu'on voit sur plusieurs peintures de vases (Neapels Antiken, S. 343), dans les mains de Ganymède près de Jupiter, n'a pas d'autre signification que la *sphære*.

sphère la faculté de servir d'allusion au jeu innocent de la jeunesse (ἥβη), et à la fois d'emblême pour le globe de l'univers.

Dans une dissertation insérée dans les Annales de l'Institut archéologique, vol. II, p. 145-149, et p. 332-335, à propos du puteal de Corinthe que nous rapportons aux noces d'Hercule et d'Hébé, les passages les plus importans à l'égard du culte de ces divinités ayant été cités et examinés, il serait fastidieux de revenir encore une fois sur ce point : nous nous contenterons ici de joindre *Thespies* au nombre des villes où le culte d'Hercule et d'Hébé paraît avoir jeté des racines profondes. Dans le temple érigé en l'honneur d'Hercule, une femme desservait le dieu en qualité de prêtresse (14) : le vœu par lequel, en entrant dans ce sacerdoce, elle s'engageait à rester pendant toute sa vie vouée à Hercule, et à ne jamais se marier, semble annoncer un sort pareil à celui d'*Hébé*, la *Jeunesse* en personne.

Plusieurs archéologues du premier ordre (15) ayant voulu retrouver l'image d'*Hébé* dans la *déesse ailée* de la cylix de Sosias (16), nous profitons de la publication de notre vase pour protester formellement contre cette assertion. Jusqu'à présent le seul exemple qu'un de ces antiquaires a pu citer en faveur de son interprétation, est inexact, en ce qu'il a pris, sur une belle pierre gravée de Stosch (17), l'*aile de l'aigle* avec lequel joue la déesse à moitié nue, pour *une des ailes de la femme* ; tandis qu'évidemment elle appartient à l'oiseau. Cette inadvertance étonne davantage d'un antiquaire qui, tout récemment, a reconnu (18) la même déesse, *Ganymeda*, sur un vase peint (19), où l'aigle enlève une femme vêtue comme celle de notre peinture, et *nullement munie d'ailes* : il pouvait ajouter que l'inscription ΘΑΛΙΑ, *la Fleurissante*, près de la femme enlevée, est synonyme d'Ἥβη. Quant à la déesse ailée du bas-relief de la villa Albani (20), l'absence d'inscription nous fait un devoir de refuser le nom d'Hébé qu'on donne communément à cette figure, qu'une infinité de bas-reliefs choragiques et de peintures de vases analogues nous signalent sous le nom de Νίκη, *Victoire* ; et nous nous persuaderions bien plus facilement que la fille de Junon fût représentée du côté opposé, marchant à la suite d'Hercule, son époux.

La véritable Hébé, *sans ailes et tenant une œnochoé*, se voit sur une peinture de vase, publiée par *M. Gerhard* (21), en face de son époux Hercule, dont le canthare indique clairement le caractère dionysiaque que nous avons signalé plus haut.

Notre œnochoé (22), d'un style médiocre, provient de la Pouille, comme la plu-

(14) Paus. l. IX, c. 27, 5.

(15) M. *Welcker*, dans les Ann. de l'Instit. archéol. vol. III, p. 427 : « Des ailes données à Hébé ne se trouvent dans « aucun poète. Sur une belle pâte de la collection de Stosch « nous les voyons, et elles sont presque aussi naturellement « convenables à la Jeunesse qu'à l'Amour. »

M. *Gerhard*, séduit par l'autorité du savant professeur, répète, Ann. de l'Instit. vol. III, p. 144, note 279 : « *Ebe* è « alata negli intagli ove dà la bevanda all' aquila di Giove. »

M. *Ottfr. Müller*, dans les Ann. de l'Instit. archéol. vol. IV, p. 399 : « Entre ces divinités se trouve l'*échanson ailée* qu'on « ne peut guère appeler autrement qu'*Hébé* (comme a fait aussi « M. Welcker) ; de son nom ΗΒΗ la lettre H seule est conservée. »

(16) Monum. ined. dell' Instit. archeol. tav. XXIV.

(17) Schlichtegroll, Choix de pierres gravées de la collection de Stosch, pl. 33 ; Millin, Gal. mythol. XCVII, 218.

(18) Welcker, Ann. de l'Instit. archeol. vol. IV, p. 383, note 1, vers la fin.

(19) Tischbein, Vas. d'Hamilton, I, pl. XXIV.

(20) Zoëga, bassiril. antich. LXX ; Millin, Gal. myth. CXXIV, 464.

(21) Antike Bildwerke, t. XLVII. La femme à côté d'Hercule, sur un vase du prince de Canino (Mus. Etr. 82), désignée comme *Hébé* par M. Gerhard (Ann. de l'Instit. vol. III, p. 152, note 381), me semble, malgré l'absence d'égide, plutôt une *Athéné*, à cause du char qu'elle conduit.

(22) A fig. rouges ; hauteur, 6 pouces ; largeur, 8 pouces et demi.

part des vases décorés de scènes théâtrales. Déterminer à quelle pièce, de quel poète, cette scène isolée et qui n'a rien de très précis, appartient, ce serait, dans l'état actuel de la littérature, une question impossible à résoudre, vu qu'Athénée seul (24) nous a conservé les titres et un petit nombre de vers d'un argument analogue à celui de notre peinture.

LA DÉFAITE DU LION DE NÉMÉE. LES DIOSCURES.

(Pl. XXVII et XXVIII.)

A l'aspect des planches xxvii et xxviii, plusieurs de mes collègues éprouveront probablement un fâcheux mécompte, de recevoir, à la place des sujets inédits et rares qu'ils ont le droit d'attendre, deux compositions des plus connues et des plus faciles à expliquer. En effet, si l'on nous demandait quels sont, dans toute l'antiquité figurée, les deux sujets que les artistes anciens ont le plus souvent reproduits, et que nous possédons en plus grand nombre, surtout comme types de médailles et comme peintures de vases, nous serions embarrassé d'en nommer d'autres que *le combat d'Hercule avec le lion de Némée*, et *les Dioscures*. Fixer au juste à quel chiffre peut s'élever cette sorte de représentations (1) me paraît, surtout depuis que les fouilles de l'Étrurie (2) et de la Grèce en ont considérablement augmenté le nombre, chose impossible et inutile : ce qui profiterait davantage à la science, ce serait d'en choisir une série dont chaque monument, conçu dans un esprit d'indépendance, accusât une époque différente de l'art à laquelle il appartient. De cette façon, on ferait un cours d'histoire de l'art à l'aide des formes différentes sous lesquelles un seul et même mythe a été représenté.

Si en général la fréquente réapparition du même mythe dans l'antiquité figurée le rend nécessairement plus facile à reconnaître, que doit-il en être lorsque l'intervention de certains animaux, ne se rattachant qu'à un seul fait mythologique, rend toute méprise impossible? Ainsi partout où il y aura un lion vaincu par un homme armé d'une massue ou d'une épée, la bravoure d'Hercule dans sa lutte avec le lion de Némée (3) se présentera naturellement la première à notre esprit, et deviendra, à peu d'exceptions près (4), la seule et véritable explication du monument. Il en est de même lorsqu'il s'agit de deux cavaliers du même âge : on peut aveuglément leur appliquer le nom de Dioscures, et les cas où l'on risque de se tromper seront très rares. Ce n'est donc pas la prétention d'offrir au lecteur un sujet rare, ni l'espoir de briller par le commentaire d'une peinture difficile à expliquer, qui m'a engagé à insérer

(24) L. XIV, p. 656 b : Ἄρχιππος ἐν Ἡρακλεῖ γαμοῦντι. L. III, 85, e, d, et ailleurs (voy. l'Index auctorum, p. 103, ed. Schweighæus.) : Ἐπίχαρμος ἐν Ἥβας γάμῳ : Athen. l. X, p. 411 a, Ἀσδυδαμας ἐν Ἡρακλεῖ σατυρικῷ. Voy. l'Ind. titul. p. 249, ed. Schweighæus.

(1) Le Musée Blacas seul possède le même sujet sur quatre vases différens.

(2) Gerhard, Ann. dell' Instit. archeol. vol. III, p. 150, not. 306 : *Ercole col leone*. Isthmion d'Execia De M. — Mus.

etr. H. Sp. 314, 1635. Anf. d. 1544. Soggetto ripetuto più che cento volte tra gli arcaici dipinti volcenti; più raro tra quelli a fig. rosse. Anf. Mus. etr. 549.

(3) Voyez notre explication de ce sujet, Mus. Bartoldiano, Vas. dip. A. 7, p. 83; Neap. Antiken, S. 362; Bröndsted, thirty-two Vases by Campanari, p. 20 et 84.

(4) La tradition d'*Alcathoüs qui tue le lion du mont Citharon* (Paus. l. I, c. 41.) n'est qu'une variante du mythe relatif au combat d'Hercule avec le lion de Némée.

les deux compositions de notre amphore panathénaïque (5) dans le corps de cet ouvrage. La place importante que ce vase, en raison de sa vaste dimension, de sa bonne conservation, de la beauté du vernis, et jusqu'à un certain point en raison du mérite de l'art, occupe dans la collection à laquelle il appartient, m'a fait sentir, après de longues hésitations, qu'il fallait le publier : d'ailleurs la comparaison des Dioscures sur une peinture archaïque avec ceux des planches suivantes n'est pas sans intérêt pour l'histoire de l'art.

Le groupe principal d'*Hercule et du lion* me paraît accuser la grande époque de la sculpture de Phidias : la pose et l'expression des deux combattans me semblent surtout dignes d'éloges et capables d'inspirer de nobles pensées même aux artistes de nos jours. La vigueur indomptable du lion presque succombant fait ressortir le courage du héros thébain : peu importe à Hercule que sa tête soit menacée par la patte de l'animal; il poursuit avec un calme et une impassibilité parfaite le projet d'achever le monstre, et au moment où il lui enfonce le glaive dans la poitrine, la gueule béante du lion nous fait entendre les derniers mugissemens de l'animal qui expire. Du reste, la répétition exacte de ce groupe, quelquefois dans des proportions très inférieures (6) à celles du nôtre, fournit un argument sans réplique en faveur de la haute célébrité dont il jouissait dans l'antiquité. Malheureusement, ni Pausanias, ni Pline, ne nous mettent sur la voie pour découvrir le nom de l'auteur d'un ouvrage dont même les copies, comme notre peinture, tout imparfaites qu'elles sont dans les détails, ne manquent pas d'attirer notre attention.

Tandis que l'arc et le carquois d'Hercule se voient suspendus d'une part, et le peplus de l'autre, le compagnon d'armes (7), *Iolaus*, également armé d'une épée, tient la massue du fils d'Alcmène, et exprime par le geste de sa main gauche l'anxiété et l'étonnement que lui cause l'aspect de cette lutte prolongée. *Athéné*, casquée, armée de l'égide, d'un bouclier auquel une couronne peut-être de lierre sert d'emblème, et d'une lance, s'accorde le moins avec le reste de la composition. Roide et sans mouvement, elle témoigne à son tour du peu de génie d'invention de notre peintre. C'est encore une copie, non comme le groupe principal, de la grande époque, mais de l'art primitif; on retrouve sans peine, sur d'autres vases ornés d'*idoles* de Minerve (8), l'original de cette figure, évidemment un *palladium* exécuté en bois. Pour se convaincre davantage de la justesse de notre assertion, on n'a qu'à examiner une hydrie du cabinet Pourtalès, où l'on voit, près du même groupe central, une Minerve bien différente de la nôtre, et dont l'action paraît en parfaite harmonie avec celle des autres figures.

Le revers de notre amphore (pl. XXVIII) offre deux éphèbes, chacun armé de deux lances, et dont l'un porte, comme astre du jour, un pétase blanc, l'autre, comme astre de la nuit, un pétase noir. Les chevaux, dessinés avec talent, sont d'une grande vérité et contrastent singulièrement avec la faiblesse des figures humaines; mais on a observé depuis long-temps, et l'art primitif de tous les

(5) A fig. noires sur fond rouge; hauteur, 17 pouces et demi; largeur, 16 pouces et demi.

(6) Sur le col d'une hydrie corinthienne à fig. noires, du cabinet Pourtalès.

(7) 'Αλείπτης dans la lutte, V. Schol. Olymp. X, 19, ed. Bœckh.

(8) Monumens inédits de l'Institut, LI.

peuples en fait foi, qu'on réussit dans les animaux avant de réussir pour le corps humain.

Mais pourquoi les Dioscures se trouvent-ils sur le revers d'un vase orné de l'image d'Hercule combattant le lion de Némée en présence d'Iolaus? *Hercule*, comme habile lutteur, s'assimilait constamment dans l'antiquité à *Pollux* (9); de même *Iolaus* brillait comme *Castor* par son talent à guider les chevaux (10). L'amitié d'*Hercule* et d'*Iolaus* (11) ne cédait en rien à celle de Castor et de Pollux. Ces rapports expliqueront suffisamment, j'espère, l'union des deux sujets sur le même monument. La forme d'amphore panathénaïque range notre vase dans la classe des *vases de prix*, et certes ni l'une ni l'autre des peintures qui le décorent ne s'opposent à une pareille hypothèse. La répétition des deux sujets unis sur le même vase, chose assez rare dans cette classe de monumens, existe à l'égard de nos deux peintures sur un vase du même Musée et sur plusieurs du prince de Canino, et rappelle l'uniformité de type adoptée pour les vases de prix qu'on distribuait aux jeux des Panathénées. Vouloir, sans le secours d'une inscription, fixer à quels jeux ces amphores se rapportent, à ceux de Némée (12), aux Héraclées (13), ou à d'autres (14), me paraît d'autant plus dangereux, que leurs revers ne montrent presque jamais les différens exercices gymnastiques que nous offrent constamment les vases de prix distribués aux fêtes des Panathénées.

ROMA, ROMULUS ET RÉMUS.

(Pl. XXIX.)

Le vase (1) dont notre pl. xxix reproduit les peintures, est, dans toute l'antiquité figurée, peut-être le seul qui laisse l'interprète indécis, s'il doit en chercher le sujet dans l'histoire mythique de la Grèce ou dans celle de Rome. Mais avant de nous occuper de l'interprétation pour ainsi dire savante de ce monument, et de découvrir quel nom il faut attribuer à chacune des figures qui le décorent, cherchons à comprendre l'action en elle-même, et les intentions des personnages qui sont mis en scène.

Une déesse, casquée et armée comme Minerve, attire d'abord notre attention. Le rocher sur lequel elle est assise, et plus encore la source à côté d'elle, lui donnent le caractère d'une divinité locale. Elle paraît offrir une phiale de l'eau pure qui coule de la source voisine, à un éphèbe qui s'approche, conduisant un cheval (2). Le coursier

(9) Bullet. de l'Instit. archéol. 1832, p. 117.
(10) Schol. Pind. Isthm. I, 23.
(11) Plutarch. Amator. XVII.
(12) Schol. Pindar. Nem. Argum. ed. Bœckh.
(13) Vet. Schol. Pind. Olymp. XIII, v 158 : Καὶ ἐν ταῖς Θήβαις ἔνθα ἤγετο τὰ Ἡράκλεια τὰ καὶ Ἰολαῖα. Cf. V. Schol. Pind. Olymp. IX, v. 134 : Τοῖς γὰρ ἐν Μαραθῶνι (scil. Ἡράκλεια) ἀγωνιζομένοις φιάλαι ἀργυραῖ ἐδίδοντο ἔπαθλον. Aurait-on distribué aux Héraclées, célébrées à Thèbes et à Marathon, des amphores peintes, antérieurement aux phiales d'argent dont parle le Scholiaste?
(14) Les Dioscures, inspecteurs des jeux olympiques d'après l'ordre d'Hercule, fondent la fête Θεοξένια (Vet. Schol. Pind. Olymp. III, 1). Cf. Horat. l. 1, Od. XII, v. 25 sqq. :

Dicam et Alciden puerosque Ledæ,
Hunc equis, illum superare pugnis
Nobilem.

(1) Aryballus; hauteur, 11 pouces et demi; larg. 9 pouces 3 lignes.
(2) Comparez notre peinture avec celle de la pl. xxxi A : les deux éphèbes y paraissent à peu près dans le même costume. Notre déesse, assise, et offrant une phiale, remplace la femme assise qui, par l'intermédiaire d'une autre plus jeune, fait offrir une phiale de vin à l'un des deux étrangers.

éprouve, à ce qu'il paraît, le même besoin que son maître d'étancher sa soif. Un ceinturon de métal, auquel est suspendue une épée, sert à fermer la tunique de l'éphèbe. Un peplus rouge, qui pend de ses bras, flotte derrière sa tête en formant un demicercle, tel que nous en voyons quelquefois aux figures de la Lune et à celles des Heures. Dans le voisinage de ce cavalier, on aperçoit un autre éphèbe derrière une petite colline. Quoique du même âge que le précédent, il en diffère cependant par une armure plus complète, consistant dans un bouclier, des cnémides et une épée; il aurait l'air de partir, si son regard, jeté en arrière sur l'éphèbe qui conduit le cheval, et surtout l'épée qu'il tire du fourreau, n'annonçaient des projets sinistres qu'il roule dans sa tête. Ici finit l'interprétation qu'on pourrait appeler artistique, puisée dans le sujet même sans le secours d'aucune érudition ni littéraire, ni figurée; interprétation qui devrait toujours, si je ne me trompe, précéder toutes les autres. Il reste maintenant à trouver une tradition de l'antiquité dont l'ensemble et les détails répondent à notre peinture.

Si notre composition montrait, au lieu de l'éphèbe armé dans des intentions évidemment hostiles, un éphèbe conduisant également un cheval, le lecteur se souviendrait sans doute au premier coup d'œil du fait de l'histoire romaine que nous représente le denier de la famille Postumia (3). On y voit d'une part la tête d'Apollon laurée devant l'astre du soleil, et au-dessous l'inscription ROMA; sur le revers les deux Dioscures coiffés du pileus, armés d'une lance, à côté de leurs chevaux, qui boivent à une fontaine, deux étoiles au-dessus des Dioscures font allusion à leur caractère lumineux; le croissant de la Lune au-dessus de la fontaine nous rappelle l'eau douce à boire de la source de Seléné que Pausanias (4) mentionne parmi les curiosités de Thalames en Laconie; au bas du revers est la légende A. ALBINVS, S. F. Les numismates ont expliqué très savamment le type de ce denier par la victoire que remporta Aulus Postumius au lac Régille sur les Latins. Les historiens (5) racontent que dans cette bataille décisive se présentèrent deux jeunes gens à cheval à la tête de l'armée romaine, et grâce à leur intervention les Latins subirent une défaite complète. Ces mêmes jeunes gens, dans lesquels on aimait à reconnaître les Dioscures, apportèrent le premier message de la victoire à Rome; et après avoir fait reposer et boire leurs chevaux à la source Juturna (6), située au milieu du Forum, les Tyndarides se dérobèrent de nouveau à la vue des mortels. La déesse armée obtiendrait, si nous appliquions cette tradition romaine à notre peinture, le nom très convenable de *Juturna*. Comme *Juno* et *Juventas*, le nom *Juturna* nous ramène toujours à la déesse *Ju*, c'est-à-dire l'*Ju femelle*, alliée et épouse d'*Ju mâle*, d'*Ju père* (*Ju-pater*, *Ju-piter*). Cette Junon est une guerrière: elle est armée comme Minerve de pied en cap; la peau d'une tête de chèvre avec ses cornes lui sert de casque; elle vibre sa lance comme la déesse protectrice de l'Attique; un grand bouclier achève de caractériser la Junon Lanuvienne ou Caprotina comme une véritable Minerve (7). Aussi la voyons-nous guider son char (8) abso-

(3) Morelli, p. 357, tab. 1, III.
(4) L. III, c. 26, 1.
(5) Dionys. Halic. l. VI, c. 13; Tit. Liv. l. II, c. 20.
(6) Ovid. Fast. l. 1, v. 705:

At quæ venturas præcedit sexta Calendas (scil. Februarias)

Hæc sunt Ledæis templa dicata Deis.
Fratribus illa Deis fratres de gente Deorum
Circa Juturnæ composuere lacus.

(7) Annal. de l'Instit. vol. II, p. 335.
(8) Morelli, p. 361, II, fam. Procilia.

lument comme la déesse qui enseignait l'art d'atteler les chevaux à Erichthonius, son protégé.

Si nous consultons maintenant les traditions particulières à la nymphe Juturna, nous y trouvons plus d'une preuve de son identité avec Minerve. Juturna prend, pour sauver la vie à son frère Turnus, la place d'*aurige*, en renversant Metiscus, dont elle emprunte les traits et la forme (9), comme Athéné, pour protéger Télémaque, se présenta sous la figure de Mentès. Si Lutatius Catulus érige un temple à Juturna sur le champ de Mars (10), il faut bien que cette déesse ait montré un caractère martial pour justifier un pareil emplacement. En dernier lieu Varron (11), dérivant le nom de *Juturna* de *juvo*, parce que les eaux de cette source guérissent de beaucoup de maladies, nous rappelle la *Minerva Medica*, l'Athéné Hygiéa, synonyme d'Ἰώ et d'Ἰάσω (12), que les anciens artistes représentaient toujours une phiale à la main. De cette façon nous croyons avoir suffisamment justifié le nom de Juturna pour la déesse de notre composition. Le fait de l'histoire romaine cité plus haut, et surtout la comparaison avec le denier de la famille Postumia, nous autorise à supposer les deux Dioscures dans les éphèbes qui interviennent dans notre scène. La Junon Lanuvienne étant la même que la déesse Juturna, et le culte des deux Pénates ou Dioscures florissant dans la même ville de Lanuvium (13), nous aurions un témoignage irrécusable des rapports qui liaient les Dioscures avec cette déesse tant soit peu guerrière. Néanmoins l'action très prononcée du second éphèbe ne s'accorde guère avec la scène de la source Juturna. Il faut donc abandonner cette tradition, et voir si nous ne trouvons pas ailleurs, sinon un mythe complet, au moins des élémens qui s'adaptent mieux à nos figures et aux intentions qu'elles manifestent.

A l'égard des Tyndarides, nous ne nous souvenons pas pour le moment des passages qui attestent une dissention si violente, qu'elle ait été suivie par le meurtre de l'un d'eux. Cependant un denier de la famille Servilia (14) montre les Dioscures à cheval se tournant, comme sur notre vase, le dos, et le premier se défendant par derrière contre les attaques de l'autre. Cette médaille nous conserve les traces d'un fait mythique auquel, faute de témoignages suffisans, on a fait jusqu'à présent peu d'attention. Pourtant cette dissention des deux principes qui, par l'origine commune devraient être unis, mais dont le combat est la vie du monde, se manifeste comme une des idées les plus dominantes dans les religions anciennes, quels que soient d'ailleurs les noms dont elle se couvre ou les pays auxquels ses traditions se rattachent. Trophonius et Agamèdes, les deux architectes de la mythologie, deux frères comme les Dioscures, en offrent un exemple frappant. On sait que par défiance Trophonius coupa la tête à Agamèdes, et qu'une religion très mystérieuse s'attacha au culte des deux héros et aux circonstances de ce fratricide (15). Dans l'histoire des Cabires un frère tombe également victime de l'autre ou des deux autres (16), selon qu'on porte leur nombre à deux ou à trois. Au commencement de l'histoire romaine, nous trouvons deux frères ju-

(9) Virgil. Æneid. XII, v. 468 sqq.
(10) Serv. ad Virgil. Æn. XII, v. 139 : on célèbre des fêtes appelées Juturnalia en son honneur.
(11) Ap. Cerdam ad Virgil. l. XII, v. 142.
(12) Paus. l. I, c. 34, et l. VI, c. 22.

(13) Dionys. Halic. l. 1, p. 54, 13 sqq. Macrob. Saturn. l. III, c. 4.
(14) Morelli, II et III, p. 387-388.
(15) Paus. l. IX, c. 37.
(16) Clem. Alex. Protrep. p. 16.

meaux comme les Dioscures, Romulus et Rémus. Une dispute sur les limites et le nom qu'on doit donner à la ville s'élève entre les deux frères. Rémus saute par-dessus le fossé qui servait à marquer l'enceinte, mais paie de sa vie la ruse par laquelle il croyait s'assurer la victoire. Romulus devint seul fondateur de la ville éternelle (17). Le *vallum* qui joue un grand rôle dans le mythe de Romulus et Rémus, me paraît indiqué par le peintre de notre vase d'une manière trop prononcée pour ne pas le faire entrer dans la question du sujet. Le caractère *guerrier* de l'éphèbe qui médite le meurtre répond on ne peut mieux à l'image que les auteurs nous font de Romulus. Quant à la déesse assise, le nom de *Roma* ne lui sera disputé, je pense, par aucun des archéologues. Le roc qui lui sert de *siége* désigne ici, comme sur beaucoup d'autres monumens, le Capitole. La tête de lion qui décore l'embouchure de la fontaine se rencontre trop souvent à cette place (18) pour qu'on puisse oser lui attacher un sens plus précis, sans encourir de nouveau le reproche de publier des rêveries. Denys d'Halicarnasse (19) raconte cependant qu'un lion servait de monument funèbre au père de Romulus et Rémus, à Faustulus, je pense, comme expression de *lumière* et de *feu*, qualités inhérentes à cet animal (20).

Les observations qui précèdent me paraissent suffire à l'interprétation de notre vase, et justifier le titre que nous lui avons donné. Il faut cependant reconnaître que d'autres noms encore, surtout dans la mythologie grecque, pourront s'appliquer avec succès aux figures de notre composition. Je rappellerai surtout le fait de l'histoire héroïque de la Grèce, en l'honneur duquel on institua les fêtes des *Apaturies* (21) d'Athènes, comme important dans cette question. Xanthus, roi de la Béotie, ayant provoqué en duel Tymœthes, roi d'Athènes, et celui-ci s'étant refusé de peur de succomber, Mélanthus accepta le combat à la place de son roi, et fit le vœu d'offrir à Dionysus un sacrifice digne de lui s'il parvenait à tromper son adversaire. Le dieu ne tarda pas à témoigner sa protection. Vêtu d'une peau de chèvre noire, il se présenta derrière Xanthus. A peine Mélanthus s'en était-il aperçu, qu'il commença à se plaindre d'être obligé de se battre avec deux au lieu d'un seul, comme on était convenu. Xanthus ne sachant qui était son second, se tourna pour en prendre connaissance : le dieu avait disparu ; mais Mélanthus saisit ce moment propice pour frapper Xanthus par derrière, et le tua. Les Athéniens, glorieux d'avoir remporté la victoire, établirent à cette époque un culte spécial consacré à *Zeus Apatenor, Zeus Trompeur*, évidemment le même que le Dionysus en peau de chèvre, et une fête nommée les *Apaturies*.

Ce récit s'accorde sur les points les plus importans avec la fable de Romulus et Rémus, et avec la composition de notre vase. Deux personnages égaux en dignité (22) paraissent en scène. Souverains de pays limitrophes, ils se disputent précisément à cause des limites. Comme dans la fondation de Rome, Rémus, se fiant à son audace, croit avoir vaincu Romulus après avoir sauté par-dessus le *vallum*, mais périt néanmoins dans le combat ; de même l'insolent Xanthus, qui avait provoqué au duel,

(17) Dionys. Halic. l. I, c. 20; Tite-Live, l. I, c. 7.
(18) Ann. de l'Instit. vol. IV, p. 371.
(19) L. I, p. 74, 14.
(20) Ann. de l'Instit. vol. IV, p. 373.

(21) Etym. M. v. Ἀπατούρια.
(22) Car Mélanthus vainqueur devient roi d'Athènes (Paus. l. II, c. 18).

tombe assassiné par derrière, absolument comme il arrivera sur notre peinture à l'éphèbe qui conduit un cheval.

L'histoire mythique des différens pays de la Grèce offre d'autres exemples très analogues aux deux précédens, et qu'on pourrait rapprocher avec succès de la scène qui nous occupe; mais je préfère terminer cette dissertation en dirigeant seulement l'attention du lecteur sur les deux autels érigés aux Dioscures à *Sagræ* par les habitans de Locres et de Rhégium, qui, avec une armée bien inférieure en nombre à celle de l'ennemi, avaient remporté une victoire éclatante sur les Crotoniates (23). Les Dioscures jouent dans ce récit un rôle à peu près pareil à celui dans la bataille du lac Régille. En général leur intervention dans les guerres des peuples a presque toujours lieu si la question des limites est mise en jeu, par la raison sans doute qu'ils figurent eux-mêmes aux limites, comme *Pénates, Lares* ou dieux *Termes* (24). Dans notre peinture de vase, *la fixation des limites motive le fratricide dont Romulus menace le fils de Roma*.

Le style de notre peinture de vase, et surtout la variété des couleurs, annonce l'époque de décadence de cet art. Des inscriptions romaines tracées à côté des figures d'un dessin analogue à celui de notre monument, rendent assez probable la conjecture que notre vase a été exécuté, sinon par des artistes romains, du moins sous l'influence des idées et de la civilisation de Rome.

L'ENLÈVEMENT D'HÉLÈNE ET SON RETOUR CHEZ TYNDARE.

(Pl. XXX A, XXX B, XXXI A et XXXI B.)

Chacune des quatre peintures qui décorent cette nestoride (1) a paru plus d'une fois comme ornement de vases peints, et a été alors l'objet de recherches archéologiques. Malheureusement on s'est mépris et sur leur nom (2) et sur le sens qu'il fallait leur attribuer, chose assez commune, lorsque des groupes détachés, plus ou moins nombreux en figures, se trouvent dépourvus de cet ensemble, de ces rapports et de cette concentration, qui peuvent seuls révéler l'idée dominante du sujet. C'est pourquoi la véritable explication de ce vase, si nous sommes assez heureux de pouvoir la proposer, servira en même temps de commentaire pour un très grand nombre de monumens où figurent des sujets analogues (3).

(23) Strab. l. VI, p. 261.
(24) Dionys. Halic. l. I, 42.
(1) A figures jaunes sur fond noir; hauteur, 16 pouces; largeur, 22 pouces et demi. Ce vase provient probablement de la Basilicate. M. Millingen en a publié deux parties, savoir : le sujet de notre planche XXXI A sur la planche LIII des Peint. des Vases gr. et celui de notre planche XXXI B sur sa pl. LIV; mais il n'en donne (p. 80) que la description pure et simple, sans en hasarder aucune explication, dans l'espoir, dit le sage archéologue, que quelque savant voudra y suppléer.
(2) On a supposé dans la scène (pl. XXXI B) *Iphigénie conduisant Oreste et Pylade devant Thoas;* mais il est évident que la figure du milieu est la prisonnière, celle qu'on escorte, et non pas les deux hommes dépourvus de tout em-

blème d'esclavage. M. Bröndsted (A brief Descript. of thirty-two Vases by Campanary, p. 25 et 26) décrit un vase où une *femme voilée se trouve entre deux guerriers, l'épée nue,* et pense à *Polyxène amenée par Néoptolème au tombeau d'Achille*.
(3) Tischbein, Vas. d'Hamilton, t. I, pl. XLIII : une femme au milieu de deux guerriers; sur le col, une truie entre deux lions. Gerhard, Ann. dell' Instit. vol. III, p. 162, not. 552 : Processioni d'uomini con donna velata : K. di Nicostene 1 f. n. P. d. C. 217 (90). Cf. Monum. ined. dell' Instit. tav. XXVI, 1. Gerhard, Annal. vol. III, p. 162, not. 553. Donna velata tra due guerrieri f. n. Soggetto non infrequente sulle anfore terrene. O. f. n. Mus. etr. 535. Vas. d. P. d. C. pl. VII, 1. « Une « matrone couverte d'un voile et d'un long manteau, avec un

En examinant les différentes scènes qui couvrent le corps et le col de notre nestoride, il y en a surtout une qui attire notre attention; comme le sens et les noms des personnages qui y interviennent, paraissent plus faciles à deviner, elle nous fournit le point de départ le plus convenable pour l'investigation des autres sujets dont le sens, au premier abord, semble plus général et moins mythique. C'est la peinture planche XXXI B. On y voit une femme presque entièrement enveloppée dans un peplos, qui, tout en servant de voile à sa tête, couvre encore une grande partie de sa tunique talaire; deux éphèbes la conduisent vers un homme barbu que le sceptre dans sa main, ainsi que le trône sur lequel il siége, désignent comme un personnage royal. Les deux éphèbes se présentent vêtus d'une tunique courte et armés chacun d'une lance. Celui qui suit la femme voilée porte une chlamyde par-dessus sa tunique, tandis qu'une bandelette ceint ses cheveux flottans. Le costume du roi ne diffère de celui des éphèbes que par un peplos orné d'une bordure qu'il porte par-dessus sa tunique succincte; son casque en bronze est d'une simplicité peu commune (4); ses pieds ont une chaussure qui ressemble assez à nos souliers lacés. Comme les trois premières figures font partie des scènes sculptées sur le coffre de Cypsélus, il est difficile de se méprendre sur leurs noms ou sur la pensée qu'elles expriment. Pausanias (5) les désigne lui-même comme *les deux Dioscures*, dont l'un n'a pas encore de barbe, *ayant au milieu d'eux Hélène*. Les vers ajoutés à cette composition :

Τυνδάριδα Ἡλέναν φέρετον,
Amenez Hélène, la fille de Tyndare,

ne laissent aucun doute sur le sujet qui nous occupe, et offrent en même temps le nom le plus convenable pour le *souverain* vers lequel les trois personnages se dirigent. Dans une telle hypothèse, on conçoit l'identité de costume entre les deux jeunes gens et le roi même : on s'explique, et le casque spartiate et la chaussure de Sparte, connue sous le nom d'*amycléenne* (6), et l'on comprendra mieux, en examinant ses vêtemens, le passage de Pausanias (7), qui nous enseigne que chaque année les femmes tissent pour l'Apollon d'Amyclée un *chiton* (tunique), et que la maison où elles font ce travail porte elle-même le nom de *Chiton*. À côté se trouve une autre maison, ajoute le voyageur grec, que l'on dit avoir été anciennement habitée par les fils de Tyndare, et postérieurement acquise par Phormion de Sparte, chez lequel les Dioscures, à leur retour de Cyrène, vinrent en étrangers, demander l'hospitalité et la maison qu'ils avaient habitée durant leur séjour à Sparte. Phormion les leur refusa,

« chien à ses pieds, est debout entre deux guerriers armés de
« toutes pièces; le bouclier d'un guerrier porte pour devise
« une jambe humaine, et l'on voit un cornupotorio sur le bou-
« clier de l'autre guerrier; la matrone tient de la main droite
« une fleur de lotus, ou plutôt de colocasia. »

(4) Grâce aux clous qu'on aperçoit sans peine sur notre casque, on ne pourra méconnaître une coiffure en métal, là où M. Millingen suppose une *tiare*, qui, selon lui, indique que le roi n'est pas grec, mais barbare. D'ailleurs la tiare se trouve sur un assez grand nombre de monumens représentant, soit des rois de l'Asie, soit des amazones, pour que le lecteur puisse aisément juger s'il n'y a pas une différence notable dans la coiffure de l'Orient et dans le casque de notre personnage royal.

(5) Paus. l. V, c. 19 : Εἰσὶ δὲ ἐπὶ τῇ λάρνακι Διόσκουροι, ὁ ἕτερος οὐκ ἔχων πω γένεια, μέσῃ δὲ αὐτῶν Ἑλένη. Αἴθρα δὲ ἡ Πιτθέως ὑπὸ τῆς Ἑλένης τοῖς ποσὶν εἰς ἔδαφος καταβεβλημένη, μέλαιναν ἔχουσά ἐστιν ἐσθῆτα· ἐπίγραμμα δὲ ἐπ' αὐτοῖς ἔπος τὸ ἑξάμετρον, καὶ ὀνόματός ἐστιν ἑνὸς ἐπὶ τῷ ἑξαμέτρῳ προσθήκη·

Τυνδαρίδα Ἑλέναν φέρετον, Αἴθραν δ' Ἀθέναθεν Ἑλκετον.

(6) Hesych. v. Ἀμυκαλίδες, εἶδος ὑποδήματος πολυτελοῦς Λακωνικοῦ καὶ πόλις Ἀμύκαλαι. Vid. intpp.

(7) Paus. l. III, c. 16.

parce que sa fille, quoique vierge, y était accouchée. Le lendemain, cette vierge, avec tous ses domestiques, avait disparu, et l'on ne trouva dans la maison que les statues des Dioscures, une table et le sylphium placé dessus. Cette fille de Phormion violée peut offrir quelque analogie avec Hélène, qui, après avoir été enlevée par Thésée, accoucha d'Iphigénie. Grâce à ces renseignemens, nous pouvons, sans crainte d'être démentis, reconnaître dans cette scène *Hélène* (8) *ramenée par les Dioscures à son père Tyndare, roi de Sparte*.

Voyons maintenant si les trois autres peintures se rattachent au même mythe. Lorsque Thésée et Pirithoüs vinrent enlever Hélène, ils la trouvèrent dansant au temple de Diane Orthia (9). Planche xxx B, nous rencontrons effectivement, dans les bras d'un éphèbe, une femme dansant, et portant de la main gauche un grand candélabre. Ce symbole de la lumière nocturne me paraît assez convenir à *Hélène* dans les circonstances qu'indique Plutarque, et que nous croyons reproduites sur notre peinture. Et pour preuve qu'il s'agit réellement de fonctions sacerdotales et de cérémonies religieuses, nous n'avons qu'à regarder le second éphèbe et la compagne d'Hélène : le premier, devançant Hélène et le premier éphèbe, emporte une bandelette et un cados; la seconde ouvre la marche et joue de la double flûte, fonction indispensable à toute espèce de cérémonies du culte. Mais quels sont les deux éphèbes? Leur costume se rapproche beaucoup trop de celui des Dioscures, pour ne pas y supposer les fils de Tyndare (10), occupés de commun avec leur sœur à célébrer la fête de l'Artemis Orthia à Sparte. C'est donc *Hélène prenant, avec ses frères, part aux chœurs de Diane Orthia à Sparte* que ce tableau nous représente. Si les mythographes (11) nous apprennent que le rapt d'Hélène ayant eu lieu dans cette solennité laconienne, Castor et Pollux firent une invasion en Attique pour redemander leur sœur, et qu'ils combattirent réellement contre Thésée, nous voyons en effet, pl. xxx A, les deux Tyndarides comme agresseurs de deux autres guerriers qui paraissent défendre leur territoire. Quant à ces derniers, l'un d'eux montre dans son armure et dans toute son attitude de combattant une copie trop exacte du *Thésée* qui attaque l'amazone Antiope (12) pour pouvoir lui refuser le nom du héros d'Athènes. Son adversaire combattant *à cheval* ne peut être que *Castor*. La pose de gladiateur de l'autre Dioscure, ainsi que son costume, trahissent parfaitement l'habile *lutteur* (13), le même qui osa défier le roi des Bébryces, Amycus.

N'oublions pas non plus la *forme ovale* du *bonnet* tombé à terre auprès de Pirithoüs; car il rappelle en même temps cet œuf (14) d'où sortirent Hélène, l'objet du combat,

(8) Une célèbe du cabinet Pourtalès, à figures rouges, représente une jeune femme au milieu de deux éphèbes couverts du pétase et armés d'une lance; un chien de Malte court à côté de la femme (Athen. l. XII, p. 518 a). Sur les bords de l'embouchure est une lionne entre deux sangliers. Comparez le vase du prince de Canino cité note 3, et celui de Tischbein, ibid. *Hélène entre les Dioscures* me semble le titre le plus convenable pour cette composition.

(9) Plutarch. Thes. c. 30-33. D'après Hellanicus, Thésée n'était plus jeune lorsqu'il enleva la fille de Léda; il avait déjà *cinquante ans*. On sait que le nombre *cinquante*, partout où nous le rencontrons dans les détails de récits mythiques, n'a d'autre valeur que celle de faire allusion aux *cinquante semaines* de l'année. Quelques mythologues nomment à la place de Thésée et de Pirithoüs, Idas et Lyncée, comme ravisseurs d'Hélène.— Apollod. l. III, c. 10, §. 7; Hygin, fab. LXXIX : *Theseus Ægæi et Æthræ Pitthei filiæ filius, cum Pirithoo Ixionis filio Helenam Tyndarei et Ledæ filiam virginem de fano Dianæ sacrificantem rapuerunt et detulerunt Athenas in pagum Atticæ regionis*.

(10) Comparez pl. xxix de cet ouvrage.
(11) Plutarch. Thes. l. c. Hygin, fab. LXXIX.
(12) Millin, Monum. ined. 1, pl. xxxvi, p. 351.
(13) Hom. Il. Γ, v. 237.
(14) Paus. l. III, c. 16 : Dans le temple des Leucippides à Sparte, ἀπήρτηται ᾠὸν τοῦ ὀρόφου κατειλημμένον ταινίαις. Εἶναι δὲ φασιν ᾠὸν ἐκεῖνο, ὃ τεκεῖν Λήδαν ἔχει λόγος.

et son frère Pollux, qui la dispute si chaudement au ravisseur. Au reste, ce groupe des combattans ressemble trop à celui des *Curètes* auprès du Jupiter enfant, et leur costume reproduit trop fidèlement celui des *ouvriers forgerons* (15) pour ne pas cacher un sens symbolique : ce n'est pas ici le lieu de rechercher quel peut être le sens de ce symbole. Quoi qu'il en soit, la peinture de la pl. xxx A retrace certainement le *combat des deux Dioscures avec Thésée et Pirithoüs pour la délivrance d'Hélène*.

Passons maintenant au tableau de la planche xxxi A. Les Dioscures une fois maîtres du champ de bataille, s'apprêtent à accomplir leur mission. Aussi le peintre de notre vase nous fait-il assister à leur entrée dans la ville d'Aphidna, où Hélène était confiée à la surveillance d'*Æthra*, la mère de Thésée (16). C'est cette dernière que nous croyons voir assise dans un costume plus distingué que celui des autres personnages, et surtout reconnaissable par l'*ombrelle* qu'une servante tient au-dessus de sa tête : car le nom *Æthra*, qui désigne la *brûlante* (αἴθουσα), assimile la mère de Thésée à la *Minerve Aléa* et à toutes les autres *déesses-mères*, auxquelles, comme nous avons démontré ailleurs (17), l'ombrelle σκίρον, σκιάδιον, servait de symbole.

Quant à la femme plus jeune qui offre une phiale de vin à l'un des deux guerriers étrangers, son action n'a rien d'extraordinaire : ce sujet, très fréquent sur des vases peints, ne peut guère être rapporté à un fait plus précis qu'aux devoirs de l'hospitalité (18) dont on sait que les peuples de l'antiquité avaient un sentiment très profond. Mais *le grand vase* placé par terre juste au centre de toute la scène nous semble un symbole neuf, et devoir, comme tel, se lier plus étroitement aux détails du mythe dans lequel il figure. Si l'on ne peut nous contester que cette nestoride (19) servait de cratère (20) pour en *puiser*, ἀφύσσειν, avec l'œnochoë, et en remplir ensuite la phiale, on nous accordera peut-être aussi qu'elle pouvait désigner ici la ville d'*Aphidna* (21) : cette interprétation au moins motive en quelque sorte la place centrale qu'occupe le vase en question. Ce qui est certain, c'est que dans le cratère seul, et notre nestoride appartient à la classe des cratères, on peut faire l'opération de *puiser*, ἀφύσσειν. Qui sait si des fouilles ultérieures, en nous faisant connaître le même sujet avec un vase d'une forme différente, mais destiné au même usage (22), ne viendront pas confirmer notre hypothèse? La femme même qui présente à boire est probablement Hélène, que le peintre a voulu mettre en rapport non équivoque avec les Dioscures. C'est donc l'*arrivée des Dioscures chez Æthra à Aphidna* que représente cette peinture. Si l'on regarde en artiste ce tableau et celui placé au-dessous, on sera tenté de rapprocher la reine Æthra du roi Tyndare; et cette remarque, bien loin d'être

(15) Annal. de l'Instit. archéol. vol. II, tav. d'agg. 1830 K, et Monum. inéd. de l'Instit. pl. xlix A. Paus. l. X, c. 38.

(16) Paus. l. I, c. 41 : Τὸν δὲ πρεσβύτερον τῶν παίδων αὐτῷ, Τίμαλκον, ἔτι πρότερον ἀποθανεῖν ὑπὸ Θησέως, στρατεύοντα εἰς Ἀφίδναν σὺν τοῖς Διοσκούροις. Apollod. l. III, c. 10, §. 7 : Γενομένης δὲ αὐτῶν (Helenam) κάλλει διαπρεποῦς Θησεὺς ἁρπάσας, εἰς Ἀφίδνας ἐκόμισεν. Πολυδεύκης δὲ καὶ Κάστωρ εἰς Ἀθήνας ἐπιστρατεύσαντες, ἐν λίθῳ Θησέως ὄντος, αἱροῦσι τὴν πόλιν, καὶ τὴν Ἑλένην λαμβάνουσι καὶ τὴν Θησέως μητέρα Αἴθραν ἄγουσιν αἰχμάλωτον. Plut. Thes. l. c.; Hygin, l. c.

(17) Bullet. dell'Instit. archeol. 1832, p. 70-73.
(18) Tischbein, Vases d'Hamilton, t. I, pl. xviii.
(19) Rech. sur les Noms des Vases, p. 37, pl. ii, 104.

(20) M. Millingen (Peint. des Vas. gr. p. 80) avait déjà observé « que la destination de ce vase paraît être de contenir « du vin; ou, ajoute-t-il, peut-être est-ce un présent que la « princesse compte offrir au guerrier, selon l'usage des temps « héroïques. » Le savant anglais cite très à propos le cratère dont Didon fit présent à Énée (Virg. Æn. l. IX, v. 266).

(21) Les médailles en bronze d'Aphyté en Laconie portent, du côté principal, une tête de Jupiter Ammon (Paus. l. III, c. 18), et sur le revers un *canthare* et la légende ΑΦΥΤΑΙΩΝ (Vet. Pop. et Reg. Num. in Mus. Britann. Lond. 1814, tab. iv, n° 21).

(22) Hesych. v. ἀφύσσαν· τὴν κοτύλην Ταραντῖνοι; v. ἀφύσσειν· ψηλαφᾶν, ἀπαρύεσθαι, ἀπαντλεῖν; v. ἀφύσσων· ἀπαντλῶν, ἰχχέων; v. ἀφύσται· κοτύλη, στάμνος.

superficielle et hasardée, est au contraire fondée sur une pensée religieuse à laquelle le peintre ne pouvait que faire une légère allusion. Pausanias (23) mentionne parmi les temples de Sparte un ancien temple avec la statue d'une Aphrodite armée, et qui a la particularité d'avoir un second étage, appelé le hiéron de *Morpho*. Pausanias ajoute que Morpho est une épithète d'Aphrodite. On y voit la *déesse assise, couverte d'un voile, et ayant des liens aux pieds*. Tyndare lui a donné ces liens pour symboliser la constance des femmes envers leurs maris; car l'autre motif, que Tyndare ait puni la déesse en la liant à cause de l'affront qu'elle avait fait à ses *filles*, ne paraît guère admissible à Pausanias. Il ne faut pas une grande perspicacité pour découvrir sous le voile de cette *Aphrodite Morpho* dédiée par Tyndare, sa propre épouse *Léda* (24), sous une forme divine; et la manière dont cette statue était représentée, tout-à-fait semblable à celle de notre *Æthra*, prouve qu'au fond des idées religieuses, il y avait plus d'un point d'union entre l'Æthra de Thésée, qui, à Aphidna, remplace la *mère d'Hélène*, et sa véritable mère, l'épouse de Tyndare. De même la femme qui se trouve devant Æthra, et que nous appelons *Hélène*, peut aussi bien être désignée par le nom d'*Hilaïra*, et la preuve en est qu'Hygin (25) donne à la Leucippide, au lieu du nom d'Hilaïra, celui de *Dianissa*. Ce sera donc toujours la *lune* dont cette femme, sous un nom mythique ou sous un autre, nous rend la pensée.

Pour *l'acolyte d'Æthra*, qui, sur notre peinture, tient une ombrelle (26), il nous a été impossible de trouver un autre nom que celui de *Phisadie* (27) ou *Thisadie* (28), par lequel Hygin désigne la sœur de Pirithoüs. La circonstance que les Dioscures emmenèrent Thisadie avec Æthra à Sparte pour y servir d'esclave à Hélène, parle en faveur de cette hypothèse (29). Quoi qu'il en soit, tandis qu'Hélène se met comme protagoniste en rapport avec Pollux, Thisadie et Castor ne paraissent dans cette scène que comme simples ministres et acolytes. Si nous envisageons ces deux femmes dans leurs rapports avec Æthra, elles nous rappellent les deux Grâces autour d'Aphrodite (30).

La peinture pl. xxxi B, dont l'explication, comme plus facile, a été donnée à la tête de cet article, montre *Hélène au milieu des Dioscures reconduite à Tyndare;* elle ferme par conséquent la série des actions relatives au même mythe.

Ce beau et grand vase nous offre, par la nature et la disposition de ses sujets, l'image de la vie humaine. Au commencement il y a du mouvement, de la joie, des passions; plus tard de la discorde et des luttes; après (sur le revers du vase) réconciliation et union, et enfin retour dans l'empire de la Terre; car ce Tyndare personnifie le dieu Agesilaos (31), le roi des enfers, chez lequel, après le cours de leur vie, se rendent tous les mortels.

(23) L. III, c. 15.
(24) Paus. l. II, c. 22 : A Argos, πλησίον δὲ τῶν Ἀνάκτων Εἰληθυίας (la même que Leto et Leda) ἐστὶν ἱερὸν, ἀνάθημα Ἑλένης, ὅτε σὺν Πειριθῷ Θησέως ἀπελθόντος ἐς Θεσπρωτοὺς, Ἄφιδνά τε ὑπὸ Διοσκούρων ἑάλω καὶ ἤγετο ἐς Λακεδαίμονα Ἑλένη (enceinte). — Comparez Paus. l. IV, c. 31 : à Messène, ναὸς Εἰλειθυίας· πλησίον δὲ Κουρήτων μέγαρον, etc.
(25) Ap. Mai nov. classici auctor. p. 31, f. 77 : *Castor et Pollux* Jovis et Ledæ filii fuerunt : qui cum adamassent *Phæben* et *Diantsam* conjuges Lyncei et Aphareï filiorum, et vellent eas rapere, Lynceus omnia cui videndi potestas erat....

(26) La prêtresse de Minerve Aléa porte cet attribut dans la procession de l'Acropole à Sciros (Suid. v. Σκίρον).
(27) Fab. LXXIX.
(28) Fab. XCII. Les interprètes ont remarqué, au sujet du nom Phisadie et Thisadie, que le texte doit être corrompu.
(29) A moins qu'on ne préfère le nom de *Clymène*, une esclave d'Hélène d'après Homère (Il. Γ, v. 144), et que Paris emmena ainsi qu'Æthra lors de l'enlèvement d'Hélène (Dictys Cret. l. I, c. 3).
(30) Paus. l. III, c. 15.
(31) Hesych. v. Ἀγεσίλαος· Πλούτων.

Voilà, aussi sommairement que possible, les idées générales qu'a provoquées en nous l'examen de ce monument ; idées qui, loin d'exclure l'interprétation positive et mythique que nous avons proposée antérieurement pour les différentes peintures, n'en sont au contraire qu'une déduction simple et rigoureuse, et rattachent ainsi cet intéressant vase à sa véritable destination : je pense à celle d'être offert comme don nuptial.

BACCHUS HÉBON ET PARTHÉNOPE.

(Pl. XXXII.)

Le même tombeau dans lequel M. le duc de Blacas avait découvert, pendant ses fouilles à Nola, une hydrie corinthienne dont les peintures représentent la fable des Danaïdes (1), contenait aussi les deux vases (2) que reproduit notre pl. xxxii. Le style identique de ces diverses compositions, et plus encore l'extrême ressemblance des figures, malgré les mythes très différens auxquels elles appartiennent, prouvent d'une manière non équivoque que ces trois vases ont été exécutés dans la même fabrique, probablement par la même main, et, comme leurs sujets l'indiquent, pour la même destination. Mais avant de nous inquiéter de cette dernière question, il faut décrire les peintures elles-mêmes, et chercher à en saisir le sens artistique. Commençons par le vase le plus important, dont la forme est gravée planche xxxii C, le côté principal planche xxxii A, et l'ornement du col planche xxxii B.

Quoique ce vase provienne de Nola, il n'a cependant ni le vernis luisant qui distingue ordinairement la poterie de cette localité, ni la belle couleur rouge dont sont peintes les figures. Ici nous avons un rouge très pâle sur un fond noir presque sale ; une tête seulement, celle de la femme placée à une fenêtre, est blanche. Parmi les autres objets qu'on remarque dans ce tableau, nous signalons comme peints en blanc l'hydrie corinthienne de la femme portée par le taureau, l'œnochoé de l'autre femme, et le grand bassin au centre de la composition. Le taureau, en opposition avec l'animal cornupète de la lépasté gravée planche xxxii D, a le corps parsemé de taches blanches. Ne voulant pas reproduire la peinture du vase dans les couleurs de l'original, il nous a fallu employer une teinte qui pût faire distinguer ces taches du reste du corps ; de même les teintes grises qu'on voit dans plusieurs parties de notre gravure suppléent à la couleur jaune, peut-être d'or, dont le peintre s'est servi dans l'original.

En regardant avec soin la peinture de notre vase, on y aperçoit trois plans clairement indiqués. Au premier se présente une femme vêtue d'une longue tunique succincte, ornée d'un collier et de bracelets, et portant une couronne sur la tête ; elle tient de la main gauche un objet qu'on désigne ordinairement comme miroir mystique, et de la droite le vase à puiser. Ses regards sont dirigés vers un taureau à face humaine qui, sur un second plan, s'approche d'un grand bassin (λούτηρ) placé au centre de toute la scène. Une femme du même âge, à ce qu'il paraît, que la première, et dans un costume tout-à-fait pareil, sauf un long peplus qui descend par-derrière, est

(1) Voy. Mus. Blacas, pl. ix.
(2) Le chous, pl. xxxii, et la lépasté, dont la peinture intérieure est reproduite pl. xxxii D. Le dessin de ce dernier monument est réduit de moitié.

montée sur le taureau; sa main gauche tient l'anse cannelée d'une hydrie corinthienne placée sur ses genoux; la direction de sa droite indique qu'elle saisit une des cornes de l'animal pour se maintenir avec plus d'assurance. Le troisième plan consiste en une colline que vient de gravir un éphèbe ailé, la tête, la poitrine et la cuisse droite ornées de guirlandes : des armilles servent de parure à ses bras. Tandis que son regard se dirige vers la femme qui tient un miroir, sa main droite présente une couronne, et sa gauche une pomme d'or et un collier à la vierge hydrophore. Un collier pareil est suspendu à la fenêtre, au-dessus de cette femme. A la fenêtre même paraît une femme entièrement enveloppée dans un long voile qui ne laisse à découvert que les yeux et le nez. Des arbrisseaux autour et dans le voisinage du bassin indiquent la végétation riche de la contrée dans laquelle se passe la scène. Une phiale ombiliquée, posée sur une hauteur derrière la femme munie du miroir, et une autre plus petite par terre, au-dessous de l'hydrophore, nous révèlent entre les deux femmes des rapports qui, tout en les mettant sur la même ligne, expriment cependant les idées opposées qu'elles représentent.

Que veulent ces différens personnages, et pourquoi se trouvent-ils réunis dans la même composition? Le taureau à face humaine a évidemment soif; la femme qu'il porte veut remplir son hydrie : tous deux s'approchent par conséquent avec raison du large bassin qui, par la place centrale que l'artiste lui a accordée, sert ici comme symbole de la localité. Mais à côté de ce symbole passif et matériel se trouve, d'après les exigences de l'ingénieuse religion grecque, l'image vivante de la localité, caractérisée on ne peut mieux par la femme qui tient une œnochoë ou prochoos, et qui, par cela même, devient une déesse qui donne à boire. De cette façon, on saisit l'unité d'action que révèlent les trois principaux acteurs de notre scène; le quatrième manifeste, par son regard abaissé vers la déesse de la localité, qu'il exécute ses ordres en offrant les différens dons que tiennent ses deux mains. La figure de la femme à la fenêtre, avec cette manière particulière d'enveloppement qu'on rencontre quelquefois dans des figures en terre cuite, ne peut caractériser qu'une initiée qui, dans sa qualité de *spectatrice (epopte)*, assiste silencieusement à la représentation de ce drame mystique.

Après avoir fixé ainsi le sens mimique de notre peinture, nous pourrons aborder avec plus d'espoir de succès l'explication savante du monument. A l'aide d'un passage classique de Macrobe (3), qui désigne Bacchus Hébon comme dieu principal de la Campanie, et de la répétition constante du taureau à face humaine qu'offrent les médailles des différentes villes de cette province, et surtout celles de la capitale, l'illustre Eckhel (4) s'est cru autorisé à nommer l'animal fantastique que reproduit notre peinture, *Bacchus Hébon*. Plus d'un antiquaire a cherché à infirmer cette dénomination, et de la remplacer par celle d'*Acheloüs;* de plus on a cité notre monument sous le titre d'*Acheloüs enlevant Déjanire.* Mais il fallait tenir compte de l'action particulière de notre taureau. Comment le nom d'Acheloüs, nom par lequel on désigne

(3) Saturnal. lib. I, cap. 18 : Item *Liberi patris simulacra partim puerili ætate, partim juvenili fingunt; præterea barbata specie, senili quoque,* uti Græci ejus quem Bassarea, item quem Brisea appellant, et ut *in Campania* NEAPOLITANI celebrant HEBONA *cognominantes.* Cf. Diod. l. III, c. 64, p. 139 et Euseb. Præp. Ev. l. II, p. 52 B.

(4) Doctr. numm. I, p. 136 sqq.

(94)

même l'eau en général (5), pourrait-il convenir, dans le sens vulgaire de *fleuve*, à un taureau qui a besoin d'eau pour étancher sa propre soif, et qui en manque aussi pour remplir l'hydrie de sa maîtresse? Les anciens artistes ne pouvaient guère commettre un contre-sens pareil. Par cette raison, nous restons fidèle à la dénomination proposée par Eckhel, et nous désignerons le taureau comme Bacchus Hébon, dieu

(5) M. *Millingen* opposa un certain nombre de médailles où l'on voit *jaillir de l'eau de la bouche même de ce taureau*: comme cette particularité lui paraissait difficile à combiner avec l'idée de Bacchus qu'on avait attachée à ce type, il préféra y reconnaître l'image générale d'un fleuve dont le nom variait selon les différentes villes qui en ornaient leurs monnaies. M. *Avellino* prit dans ses dissertations numismatiques la défense d'Eckhel, et chercha à développer l'opinion de l'illustre numismate par des arguments tirés les uns de la littérature classique, les autres de différens monumens de l'art. Il insista avec raison sur les *symboles bachiques* qu'on trouve souvent autour de ce taureau, et sur la *Bacchante thyrsophore* qu'il porte quelquefois.

Le taureau à face humaine devint une seconde fois l'objet d'une dissertation particulière (insérée dans les Mém. de la Soc. roy. des Antiq. de Londres, 1831) de l'archéologue anglais, lorsqu'un vase magnifique, découvert en Sicile, fit connaître *Hercule vainqueur d'Acheloüs, et ce dernier lançant un torrent d'eau de sa bouche*. Le témoignage de plusieurs auteurs anciens, qui disent que toute eau s'appelle Acheloüs, vint confirmer l'assertion en faveur du fleuve, sans que M. Millingen, d'après le système de précaution qu'on lui connaît, osât rejeter entièrement l'allusion à Bacchus que des numismates comme Eckhel et Avellino avaient cru découvrir dans le même type. Dès-lors deux opinions dominaient dans l'archéologie au sujet du bœuf à face humaine : l'une y reconnaissait le dieu Dionysus sous une forme particulière ; la seconde préférait s'en tenir aux divinités locales, en y supposant constamment le type d'un fleuve qui, par exemple en Acarnanie, porte le nom d'*Acheloüs*, à Gela en Sicile, celui de *Gelas*, etc.

A laquelle des deux opinions donnerons-nous la préférence ? Il y a du vrai dans l'une et dans l'autre : la dernière seulement se contente d'une observation qui ne touche qu'à la surface ; la première entre plus au fond des pensées religieuses des Grecs. Pour décider cette question, il faudrait relire chez Ælien (Var. hist. l. II, c. 33) le passage le plus classique sur les différentes formes sous lesquelles les anciens représentaient leurs fleuves.

D'après cet auteur, les anciens artistes, loin de représenter tous les fleuves sans distinction sous la *forme* de taureaux (car je considère comme inexacte la tradition vulgaire de βοῶν εἴδει, « en forme de taureaux », ce qui serait ταυροπρόσωπος ou ταυρωπός), n'adoptaient au contraire cette image que pour un certain nombre, dont Ælien nomme les plus distingués. Strabon (l. X, p. 458), en parlant de l'*Acheloüs*, cherche à expliquer pourquoi l'on choisissait de préférence cette forme d'animal pour certains fleuves. Cf. Fest. et Vet. Schol. ad Horat. l. IV, od. 14, v. 25.

Il résulte de ces différens témoignages que l'image du taureau ou de la tête de taureau, ne convenait qu'à des fleuves dont le cours oblique justifiait l'idée des cornes, et dont le torrent violent imitait le mugissement des bœufs. Ces particularités se retrouvent précisément chez les fleuves cités par Ælien, et dont Pausanias nous fait une description très détaillée. Il en est de même de l'*Acheloüs* auquel Sophocle prête, outre la forme de *serpent*, celle d'un *véritable taureau* et celle d'un *homme à tête de taureau*. Les médailles de l'Acarnanie y ajoutent la forme d'un *taureau à face humaine*, tantôt barbue, tantôt imberbe, mais toujours *cornue* : ces types monétaires ne montrent ordinairement que la moitié de l'animal. L'analogie des différentes formes des sirènes et d'autres personnages mythiques moitié figure humaine, moitié animal, nous autorise à considérer, dans notre question des fleuves, la forme du taureau comme la plus ancienne de toutes les trois formes, qu'une époque plus récente de l'art modifia en lui substituant celle du taureau à face humaine ou de l'homme à tête de taureau, sans changer en rien le sens qu'on avait primitivement attaché à ce symbole. Mais ici se présente une difficulté, selon l'apparence, assez grave, qu'il nous importe d'écarter sur-le-champ. Si d'une part certains fleuves figuraient sous l'une des trois images que nous venons de mentionner, et si de l'autre le dieu Bacchus adoptait aussi, comme les auteurs et les monumens le prouvent, alternativement ces trois formes d'animal, à quel signe pouvait-on alors reconnaître que l'artiste avait eu en vue le *dieu* et non le *fleuve* ? Exigerons-nous de ce taureau de jeter de l'eau pour s'accréditer comme fleuve ? ou signalerons-nous sa pose couchée et le demi-corps comme traits caractéristiques de la nature du fleuve ? Les médailles du même pays, où le même taureau paraît à moitié et en entier, jetant de l'eau et n'en jetant pas, détruisent positivement ces argumens spécieux. Il faut donc se conformer à la logique, et avouer qu'*il n'existait probablement dans la religion des mystères aucune différence entre le Bacchus Hébon et le fleuve Acheloüs*, ou l'un de ceux que mentionne Ælien. Remarquons d'abord que les qualités de ces fleuves répondent au caractère d'un dieu infernal en général ; mais insistons surtout sur l'analogie frappante qu'offre Acheloüs avec Bacchus Hébon. Le passage de Servius (ad Virgil. Georg. l. I, v. 5-9) est trop long pour être cité ici : mais voici d'autres témoignages plus succincts et plus puissans encore en faveur du sens infernal et dionysiaque qu'il faut attacher au fleuve Acheloüs. Lactant. Placid. ad Stat. Thebaid. l. I, v. 453 : *Acheloüs amnis in Thessalia oriens Ætoliam praeterfluit, Thetidis filius, qui primus populis vinum miscuit.* Hygin fab. 274 : Nomine *Carassus* vinum cum Acheloo flumine in Ætolia miscuit, unde miscere κεράσαι est dictum (Voy. Ann. de l'Institut, vol. V, p. 134 et 135, mes observations sur la médaille de Crannon). Selon Athénée (l. II, p. 38), c'est *Bacchus* qui enseigna à Amphictyon, roi d'Athènes, de mêler le vin avec de l'eau. Si ailleurs *Mélampus* (Athénée, l. II, p. 49) est substitué par les mythologues à Bacchus et Acheloüs, nous nous souviendrons sans doute du vers d'Æschyle cité par Macrobe (Saturn. l. I, c. 18) :

Ὁ Κισσεὺς Ἀπόλλων, ὁ κακαῖος ὁ μάντις,

pour comprendre que le dieu *Hebœos* ou *Hébon* est un *devin*, comme *Mélampus* est un *Dionysus* (Cf. Athen. l. II, p. 38, etc.).

Mais ce qu'il y a de plus frappant, c'est que le fleuve Acheloüs s'appelait, selon Plutarque (de Flumin. Acheloüs), primitivement *Axeus*, comme Bacchus Hébon, invoqué sous le nom d'*Axios cornu*, *Axiokersos*, le même que les femmes des Éléens suppliaient (Plutarque, Qu. Gr. XXXVI) de venir avec son pied de bœuf.

En accordant un sens religieux à Acheloüs (τοῖς μὲν οὖν ἄλλοις ποταμοῖς οἱ πλησιόχωροι μόνοι θύουσιν· τὸν δὲ ᾿ΑΧΕΛΩΟΝ μόνον πάντας ἀνθρώπους συμβέβηκεν τιμᾶν. Ephor. ap. Macrob. Sat. l. V, c. 18), et en le considérant comme identique

infernal et à la fois lumière de la nuit. Une dissertation précédente de cet ouvrage (6) ayant établi le nom d'*Hébé* pour la femme qui tient une œnochoë, ce nom, j'espère, trouvera ici d'autant moins d'opposition, que sur notre monument la déesse Hébé figure comme *épouse de Bacchus* Hébon. Le dieu taureau rentre dans sa demeure, mais dans sa course céleste il a enlevé une nymphe. Cette nymphe (7) sera probablement *Parthénope*, la capitale de la Campanie, l'endroit où réside principalement le Dionysus surnommé Hébon. Le nom de cette nymphe nous semble d'ailleurs tracé d'une manière hiéroglyphique par la *vierge*, παρθένος, à la *fenêtre*, ὀπή. En personnifiant topographiquement la nymphe hydrophore, nous sommes obligé de chercher, à cause de la similitude des deux femmes, un nom également local pour la déesse Hébé. Nous le trouverons sans peine dans l'endroit *Puteoli*, dans lequel la racine du mot *puteus*, un puits, est incontestable, et se trouve d'accord avec le bassin dans lequel Hébé va *puiser*. Comme *Hébé* s'était élevée, à Sicyone, du simple rang d'*échanson de l'Olympe* à la dignité d'une déesse du premier ordre, dont le temple servait d'asile aux esclaves fugitifs, on ne trouvera rien d'extraordinaire que dans la ville de Puteoli, appelée antérieurement *Dicæa* ou *Dicæarchia*, la même déesse Hébé figurât comme une déesse Δίκη, et en même temps comme une *Aphrodite-Persephassa*. Cette hypothèse nous procure l'avantage d'expliquer, comme sur les médailles d'Himera, le bassin par les thermes d'eau chaude et sulfureuse de cette localité, et de supposer une allusion au culte du dieu Sérapis (8) dans le bœuf (*Apis*) de notre tableau. Enfin le génie sur la montagne, qui se trouve précisément au-dessus du bassin ou cratère, nous semble personnifier sinon le Vésuve (9) lui-même, au moins un des volcans dont les environs de Naples étaient si riches. L'action de l'éphèbe d'offrir une couronne à la nymphe portée par le taureau ne diffère en rien de celle de la Niké, qui, sur les médailles de Naples, de Nola et d'autres villes campaniennes, vole vers le taureau même en lui présentant ce même emblème, ce qui nous fait croire que les deux figures ailées expriment une pensée analogue. Au surplus, Bacchus Hébon se montre réellement en vainqueur portant son trophée sur le dos. A cet égard, notre scène diffère complétement de celle où la massue d'Hercule oblige Acheloüs, Eurytus ou Nessus de lâcher leur proie. La *sirène* sur le col du même côté du vase, avec les ornemens de flots et de fleurs, fait sans doute allusion au golfe de Naples, au promontoire des sirènes et à *Parthénope*, que les mythologues citent parmi ces êtres fantastiques.

avec Dionysus Hébon, le type de la médaille métapontine sur laquelle un homme barbu avec des cornes de taureau verse du liquide de sa phiale, entouré de l'inscription ΑΧΕΛΟΙΟ ΑΘΛΟΝ, devient clair et très facile à expliquer.

M. Millingen supposa un fleuve de ce nom à Métaponte, et des jeux célébrés en son honneur à l'occasion desquels les vainqueurs recevaient ces médailles d'argent à la place d'un prix d'une autre nature. M. le duc de Luynes précisa dans son bel ouvrage sur Métaponte, p. 25, la nature de ces fêtes et des jeux qui l'accompagnaient. L'*Enagismos des Néléides*, mentionné par Strabon (l. VI, p. 264), et *Pylos*, leur capitale, où coulait le *fleuve Acheloüs*, lui paraissaient fournir des motifs suffisans à ce culte dont la médaille de Métaponte nous retrace seule jusqu'à présent l'existence. Le passage suivant d'Apollodore confirme cette ingénieuse conjecture. « TAURUS, « dit le mythographe (lib. I, c. 9, §. 9), *un des fils de Nélée « et de Chloris, succomba frappé par Hercule lors de la*

« *prise de la ville de Pylos.* » *Tauros*, *fils de Nélée*, a donc le même sort qu'*Acheloüs*, d'être vaincu par Hercule.

De cette façon se justifie le *héros Taurus*, un *Néléide*, le même personnage qu'*Acheloüs*, sur la médaille de Métaponte, nom qu'un illustre numismate, se souvenant, à la vue d'une semblable médaille, de *Taurus*, *fils de Minos*, avait déjà proposé, à l'unanime désapprobation des archéologues.

(6) P. 79 et 80.

(7) La même dont les médailles de Naples montrent la tête au revers du taureau à face humaine.

(8) Tzetz ad Lycophr. v. 671 : Ἀχελῷος δὲ καλεῖται, ἀπὸ Ἀχελώου τινὸς πληγέντος ἐν αὐτῷ· ἢ ὅτι τὸ ὕδωρ αὐτοῦ ἐν τοῖς τραύμασι καὶ ταῖς ὀδύναις ὠφέλιμόν ἐστιν, Ἀχελῷος οὖν, ὁ τὰ ἄχη διαλύων.

(9) De Witte, Annal. de l'Instit. vol. V, cah. II sur Cérylus, le génie du Vésuve.

Une idée pareille à celle que nous croyons exprimée sur notre peinture de vase se rencontre sur un stamnos publié par le prince de Canino (10). On y voit un taureau, imposant par sa taille, s'approcher d'un lébés pour en boire : une femme ailée y verse de sa grande hydrie l'eau nécessaire pour le remplir. Une seconde femme, dépourvue d'ailes, tient une bandelette de ses deux mains, et marche derrière le taureau; un crédemnon cache une partie de ses cheveux, tandis que ceux de la première femme ont pour parure une stéphané avec des ornemens incrustés, particularité qui atteste le rang plus élevé de cette dernière figure. Au fond du tableau, et presque au centre de toute la composition, s'élève un trépied colossal bien au-dessus des personnages qui prennent part à la scène; des guirlandes en ornent le bassin; une couronne de rayons entoure son embouchure. Avec un sentiment du vrai que les amateurs de l'antiquité acquièrent quelquefois à un plus haut degré que les plus doctes archéologues, l'illustre possesseur du monument a intitulé ce tableau « le Génie de l'Italie », parce que le taureau, ἰταλός, lui paraissait représenter le dieu Bacchus, qui, sous la forme de cet animal, arrive de l'étranger et donne son nom au pays, et que la femme ailée, comme divinité locale, montre envers le nouveau venu la même hospitalité qu'Icarius et Erigone lui témoignèrent en Attique. Je ne saurais mieux consolider cette interprétation qu'en rapportant le trépied aux volcans, dont l'ancienne Italie était parsemée (11), les rayons aux flammes que jettent ces montagnes foudroyantes (κεραύνια ὄρη), et les guirlandes, à la fécondité extrême de ces contrées.

L'interprétation locale que nous appliquons aux deux vases, loin d'exclure le sens religieux qu'on doit attacher aux figures, et que nous avons fait valoir pour chacune d'elles, ne fait que le confirmer, puisque les anciens poètes placent précisément dans les environs de Naples la descente dans les enfers et tout ce qui se rapporte à cet ordre d'idées infernales et telluriques. Notre explication fournit, au contraire, un exemple frappant de cette unité qui existait chez les Grecs entre les mythes et noms locaux, et les traditions qui concernent les divinités du premier ordre, et qu'on a jusqu'à présent élevé à tort au-dessus des autres.

Deux initiés, enveloppés dans leur *tribon*, et placés l'un en face de l'autre, forment le sujet du revers de notre vase (pl. xxxii C), et nous attestent la destination mystique du monument même; peut-être le *portrait de femme* qui décore le col présente-t-il les traits de celle à laquelle appartenait le vase.

Le médaillon avec le *taureau cornupète au-dessus d'un poisson* (pl. xxxii D), copie des médailles de Thurium, orne l'intérieur d'une lépasté trouvée dans le même tombeau. La feuille de lierre au-dessus de l'animal nous rassure sur son caractère dionysiaque. Si Sophocle décrit l'Acheloüs adoptant tantôt la forme complète d'un taureau, tantôt seulement une partie, nous pouvons en conclure que le taureau de cette lépasté désigne le même dieu que celui de l'hydrie corinthienne, avec la différence cependant que le premier paraît *en course comme astre de la nuit*, le dernier *fatigué et aspirant au repos dans sa demeure*.

Notre taureau au-dessus de la mer, caractérisée par le poisson, fait peut-être allusion à la fuite de Dionysus chez Thétis et Amphitrite (12).

(10) Catalog. du Mus. Etr. n° 542, p. 64, et reproduit dans ses Vases Etrusq. l. I, pl. iii et iv.

(11) Ann. de l'Instit. vol. IV, p. 19; vol. II, p. 204.
(12) Homer. Iliad. VI, v. 135; Athen. l. I, p. 26 b.

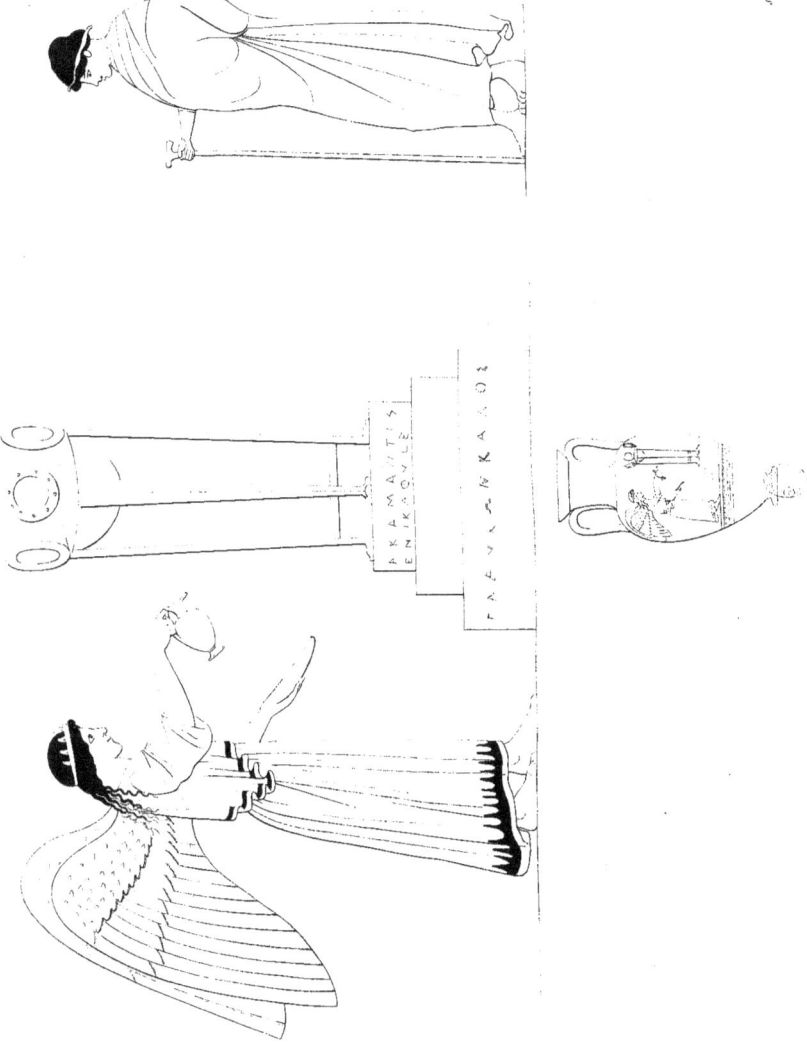

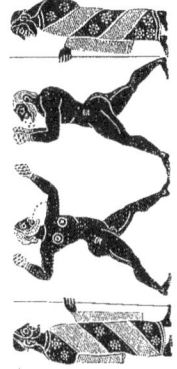
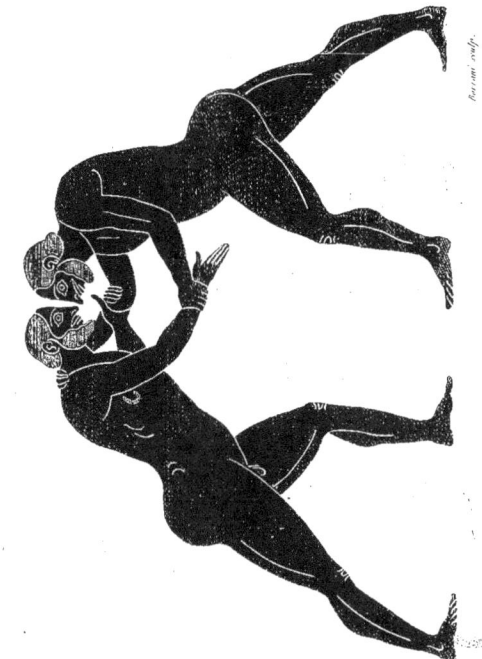

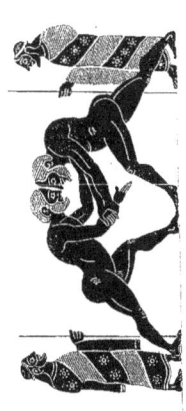
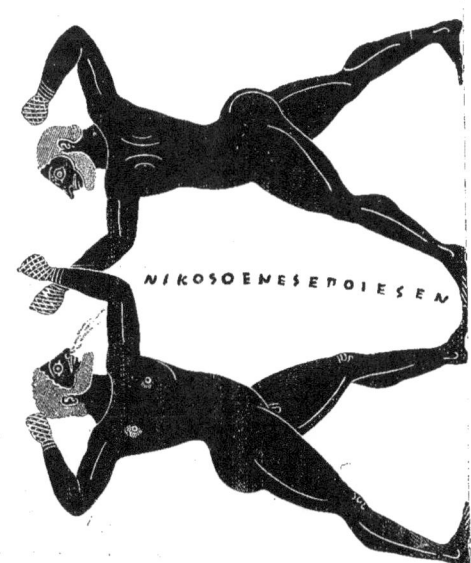

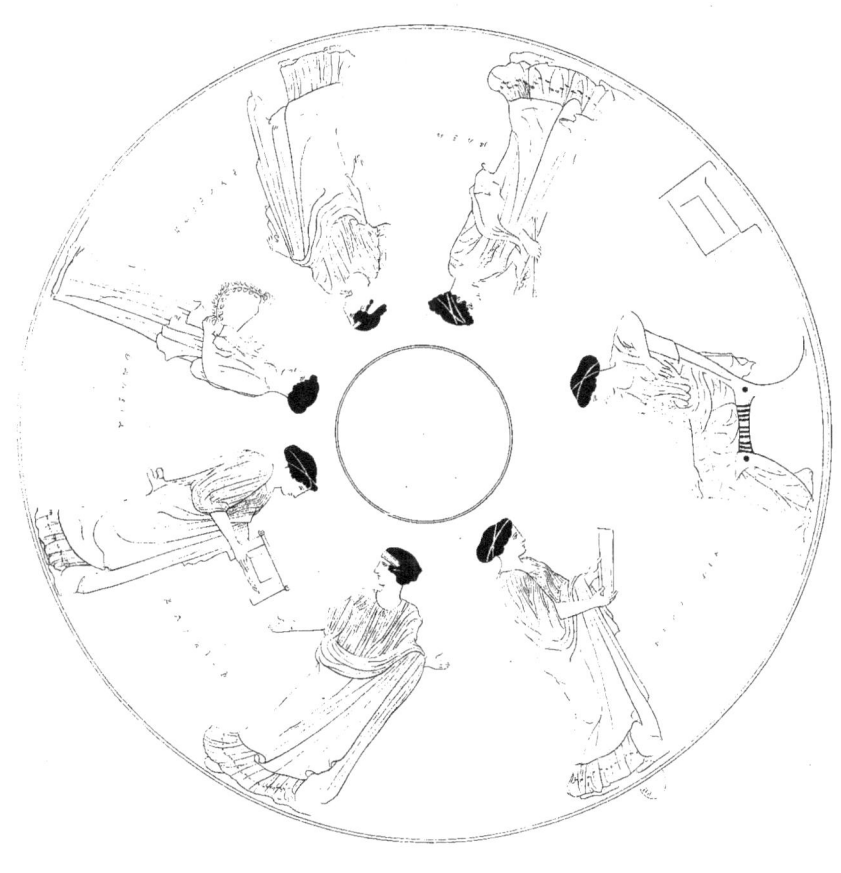

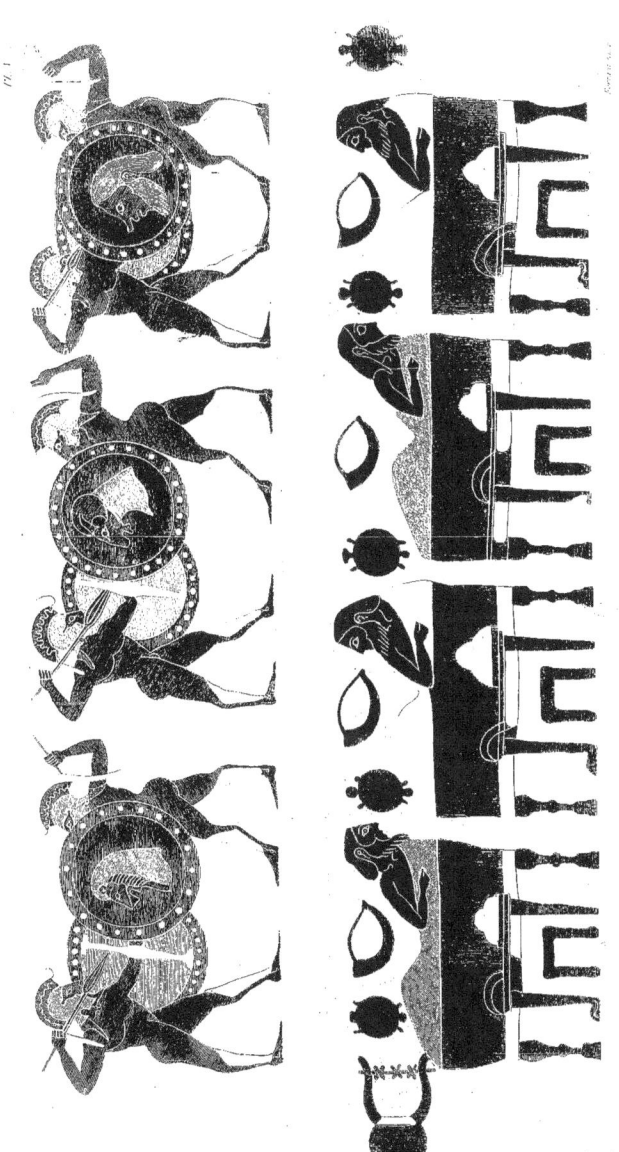

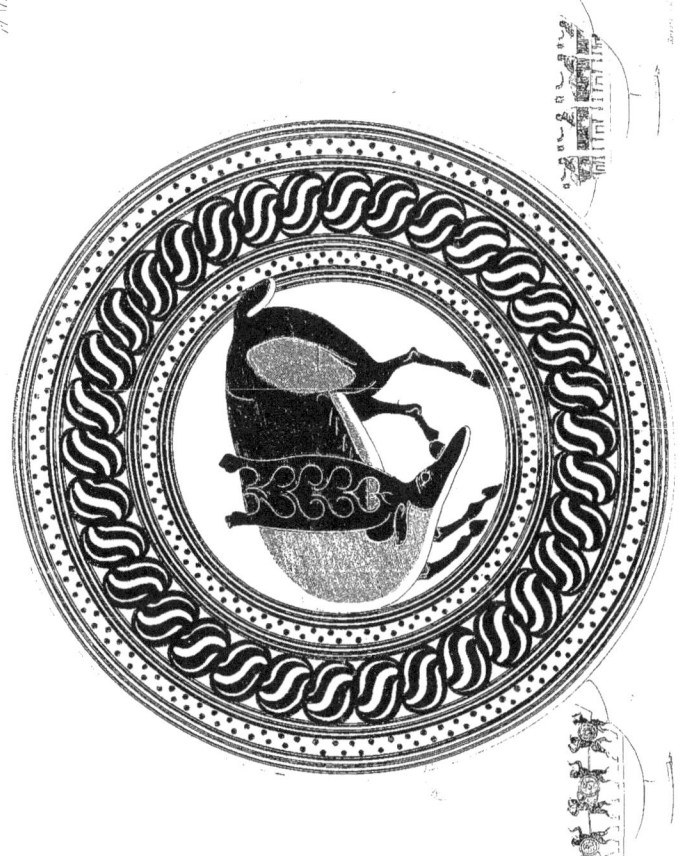

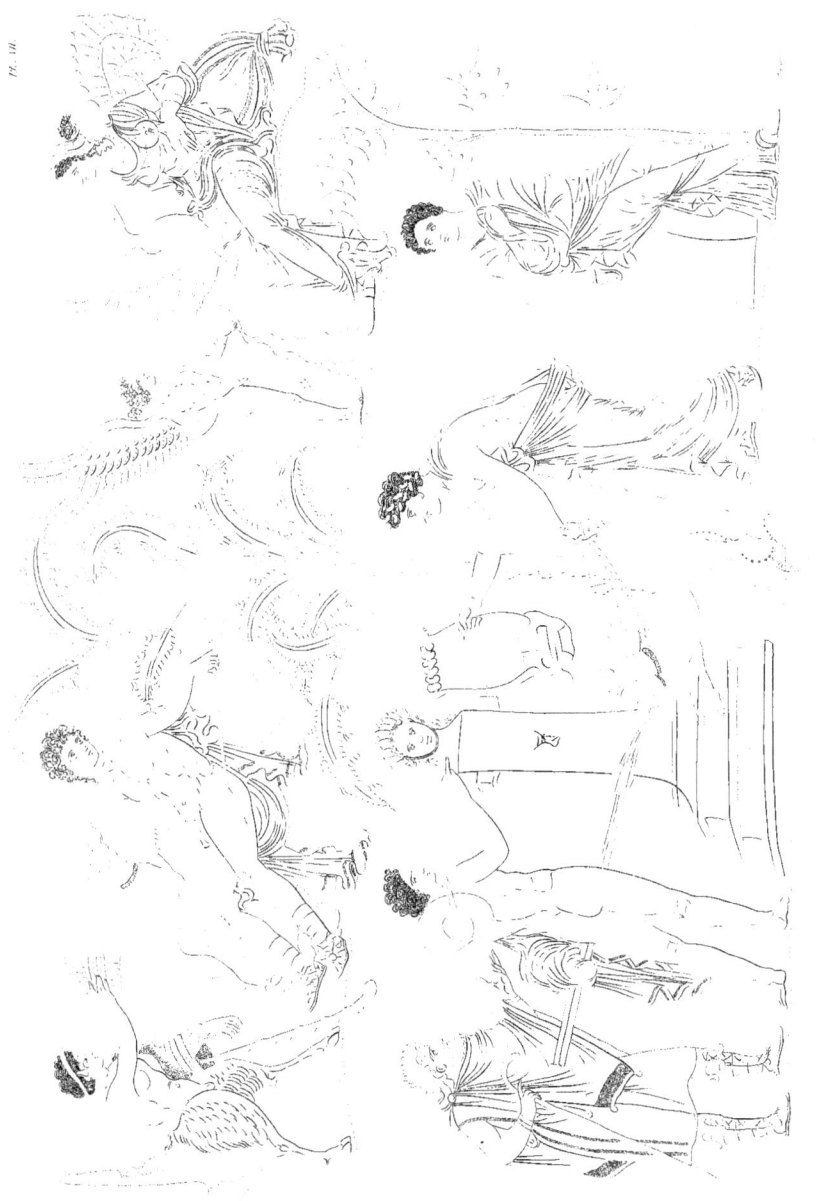

Pl. VIII.

Pl. IX.

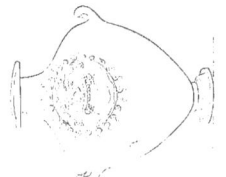

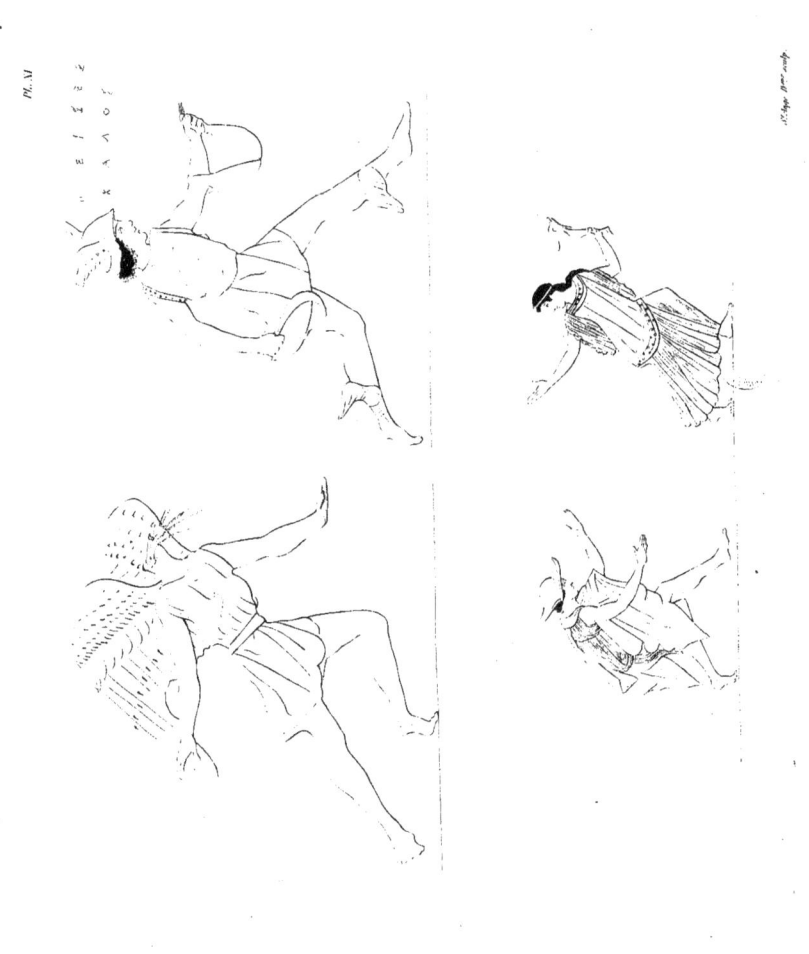

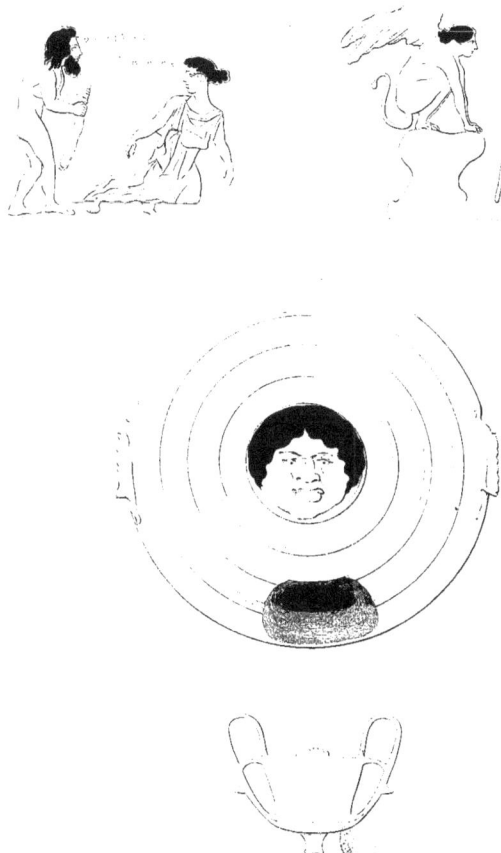

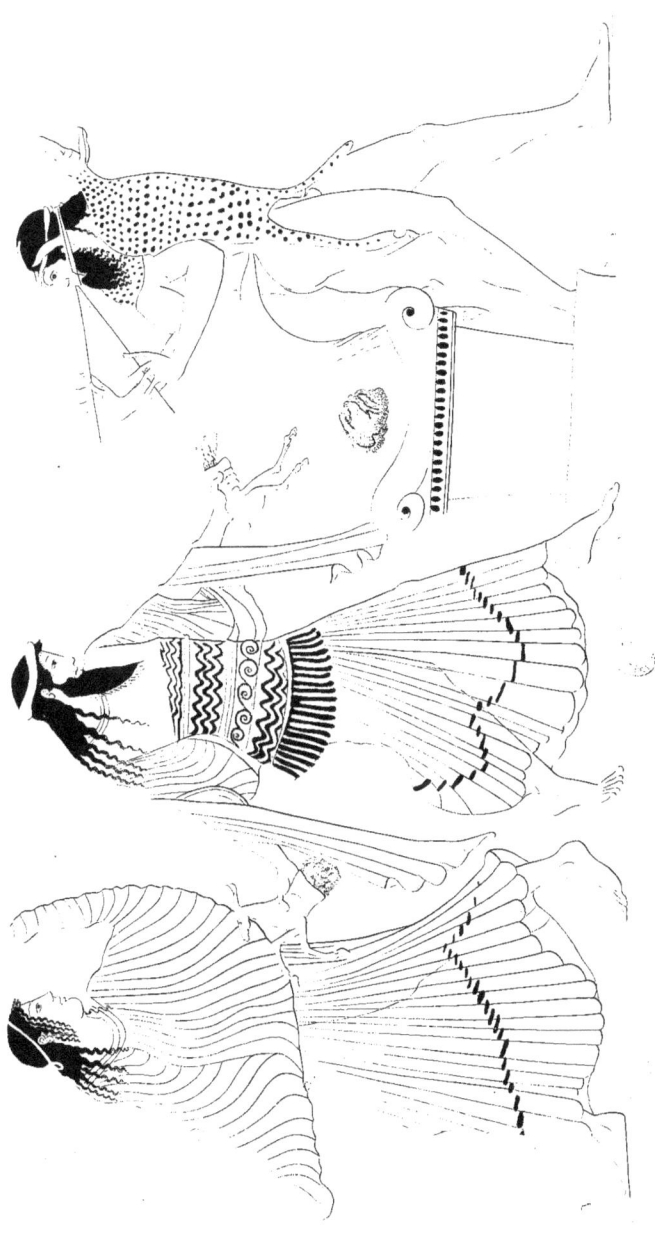

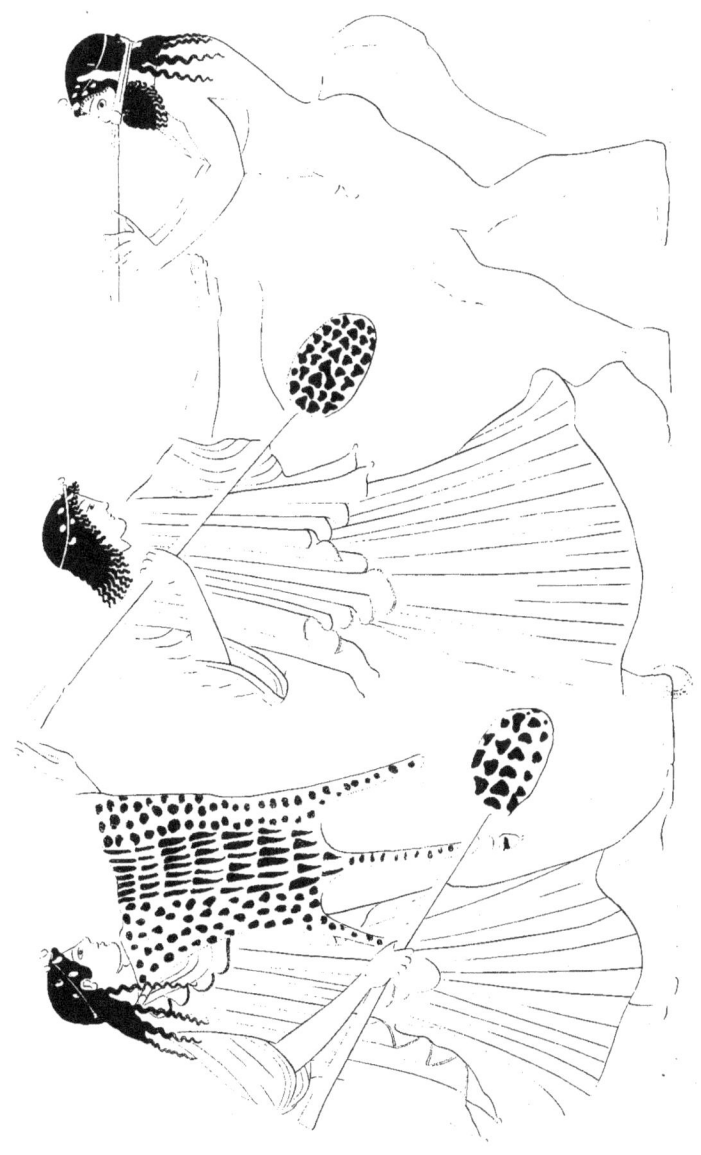

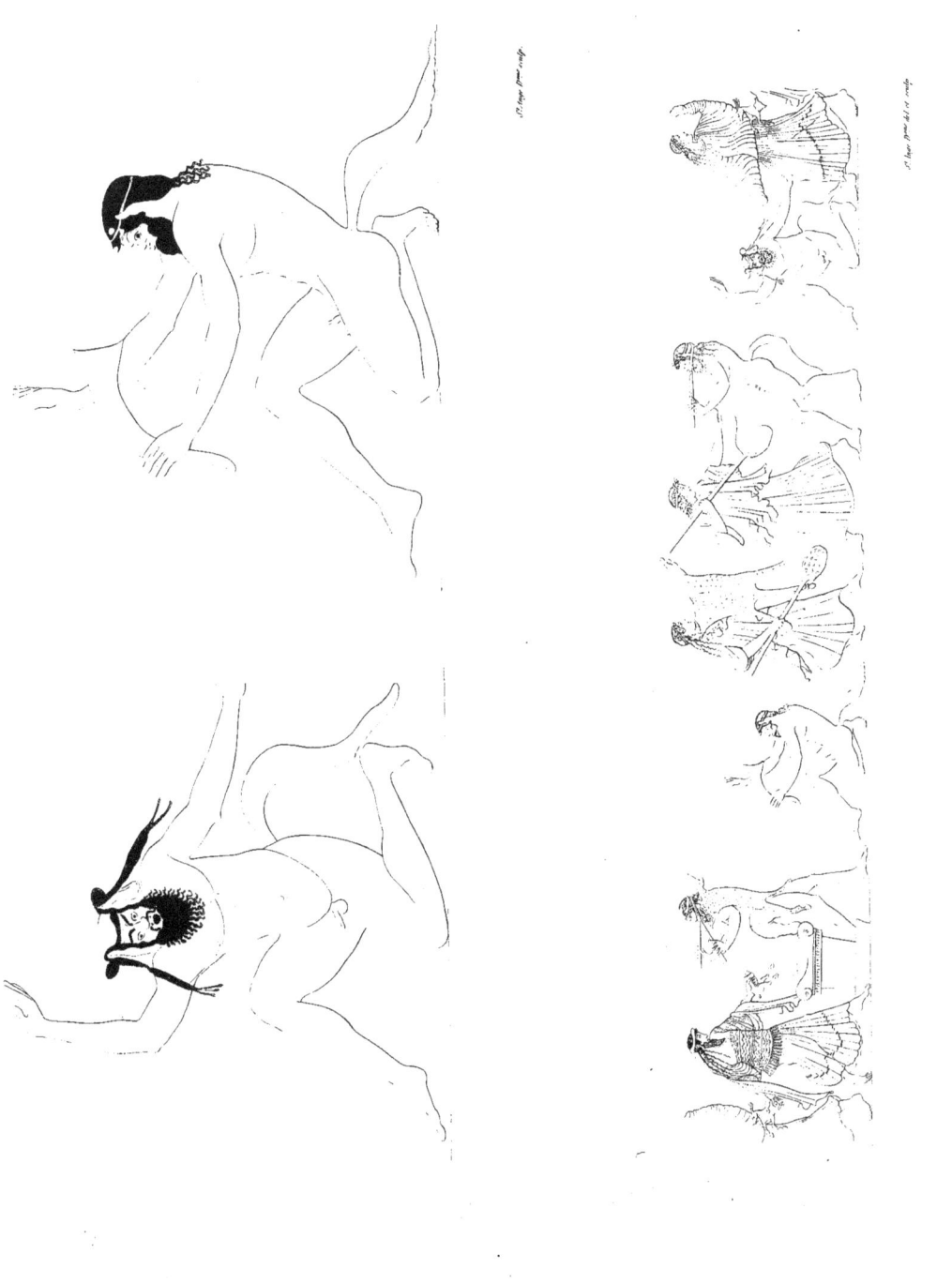

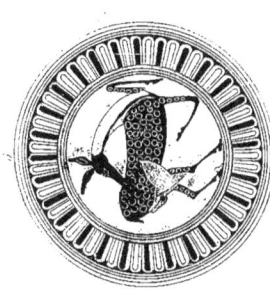
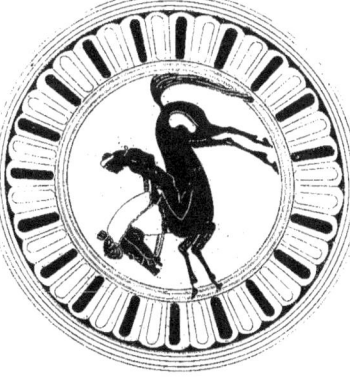

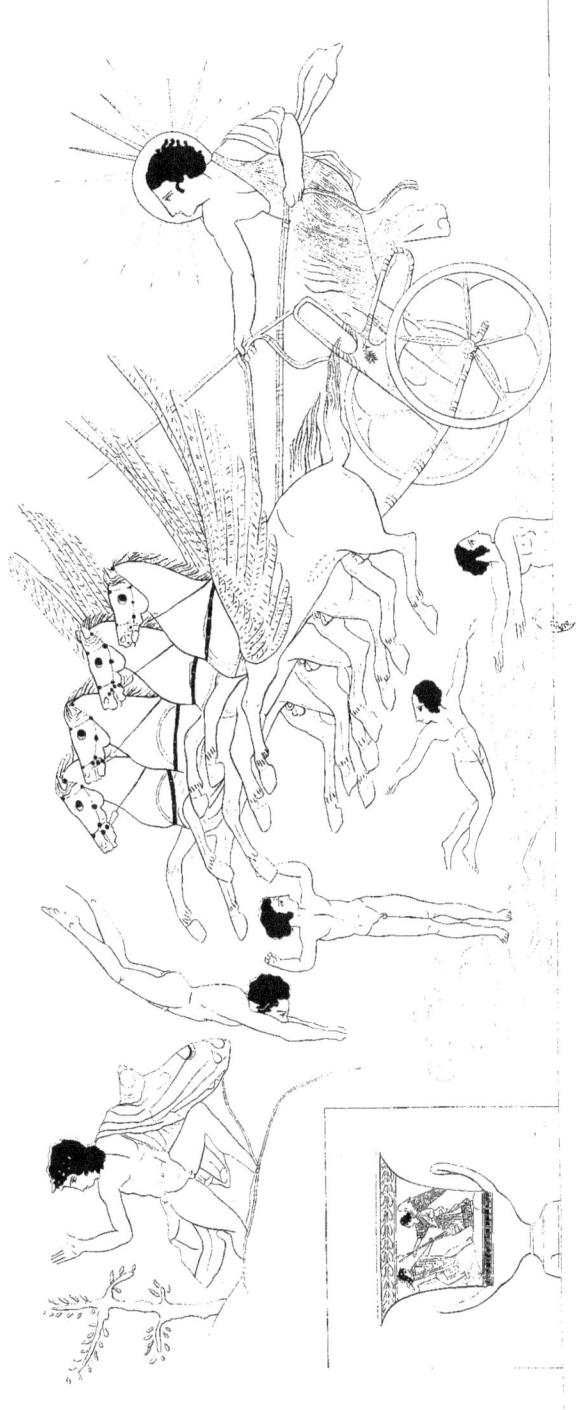

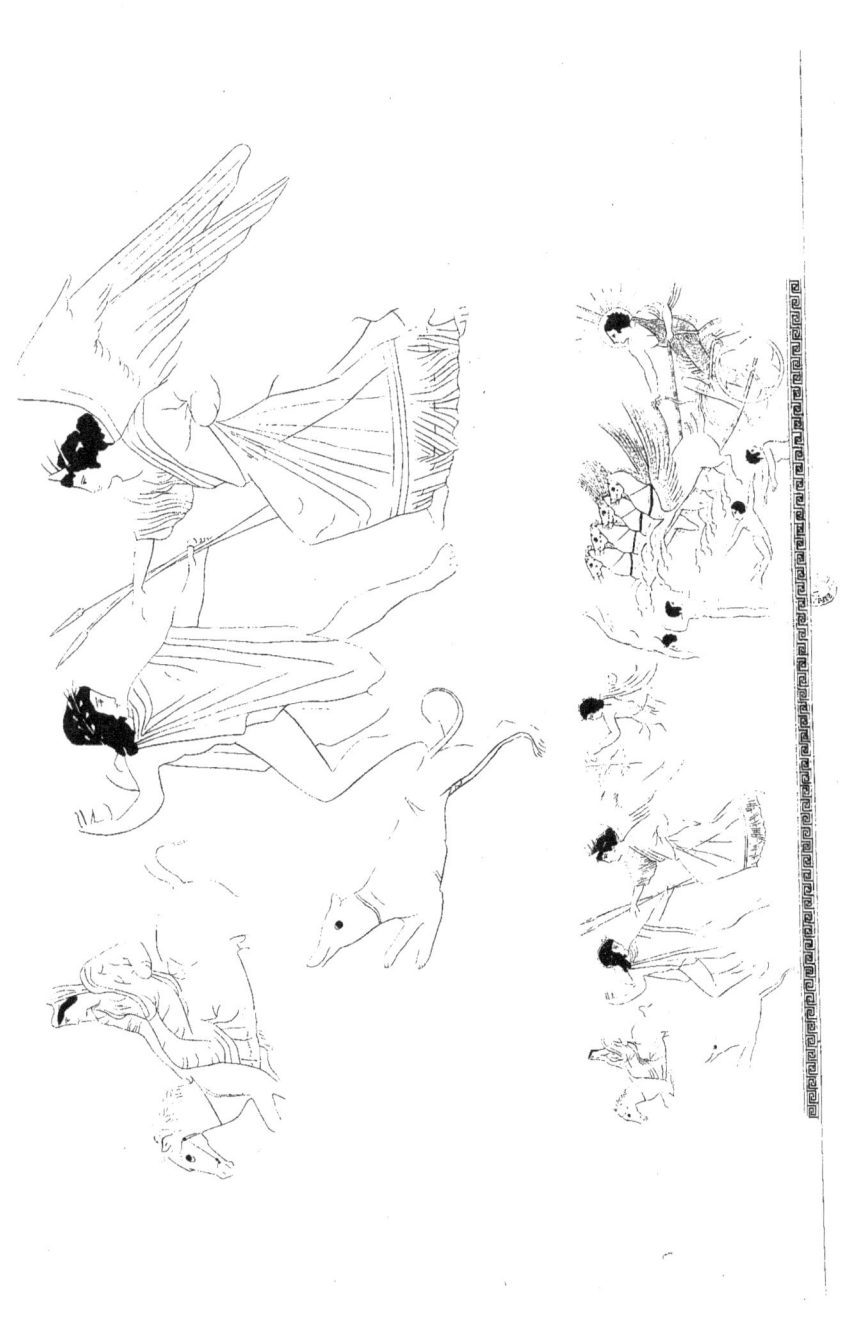

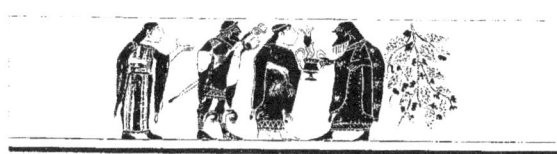

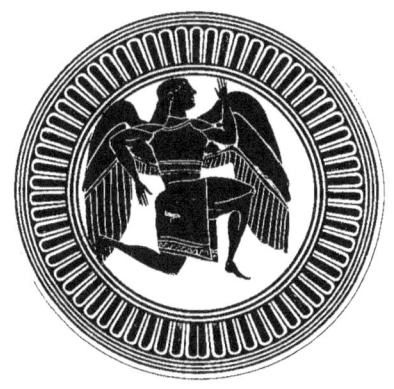

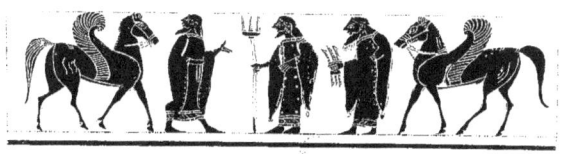

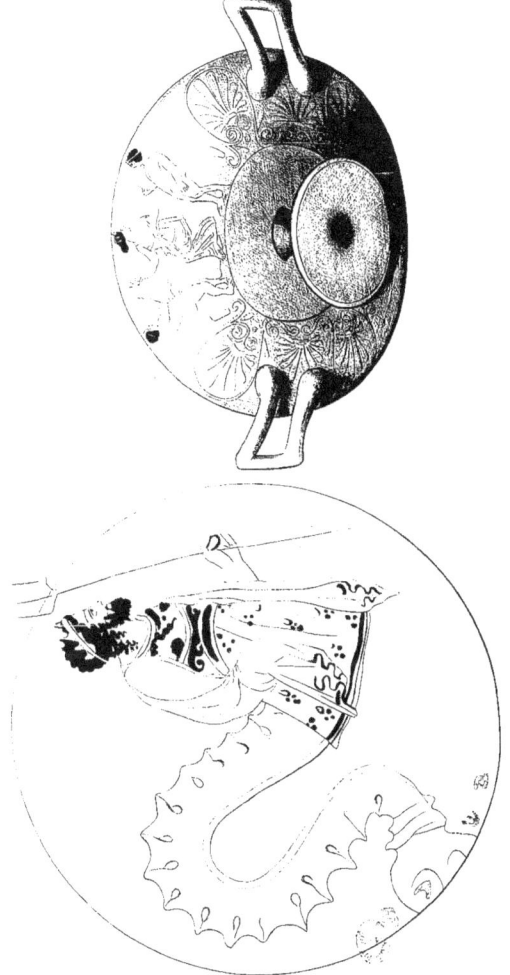

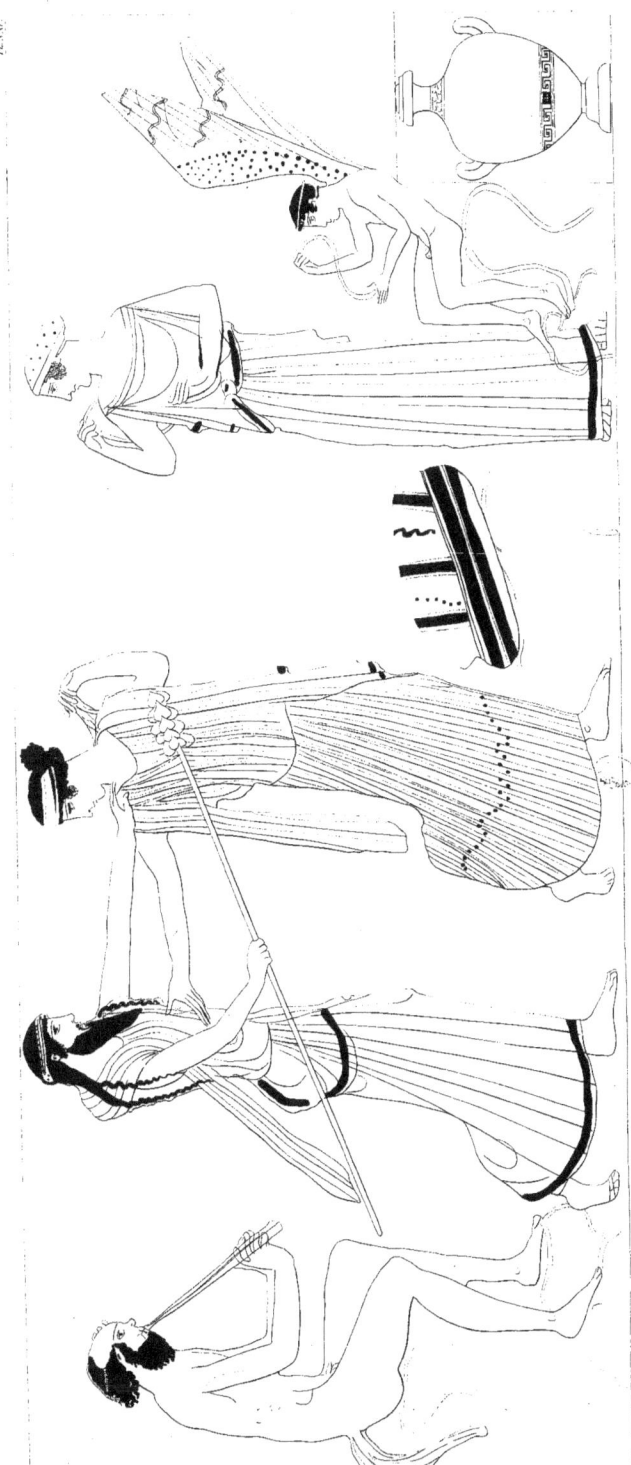

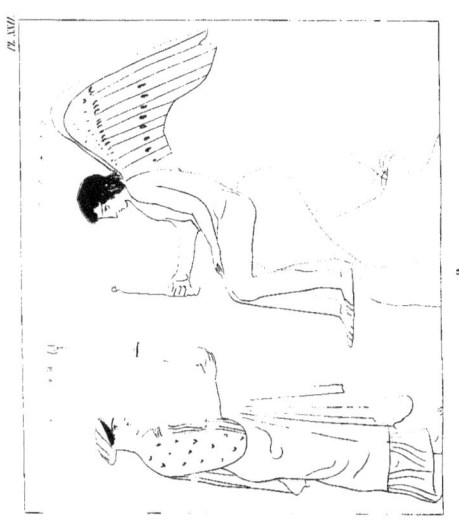

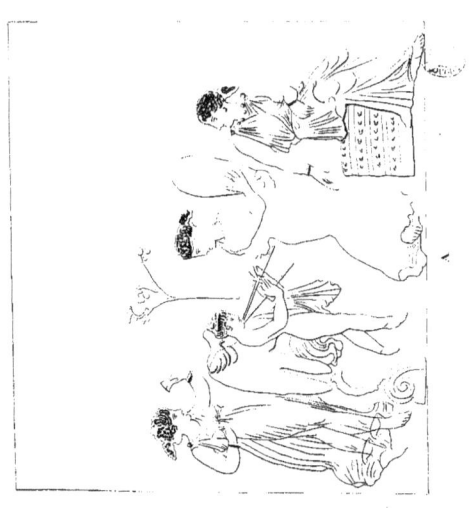

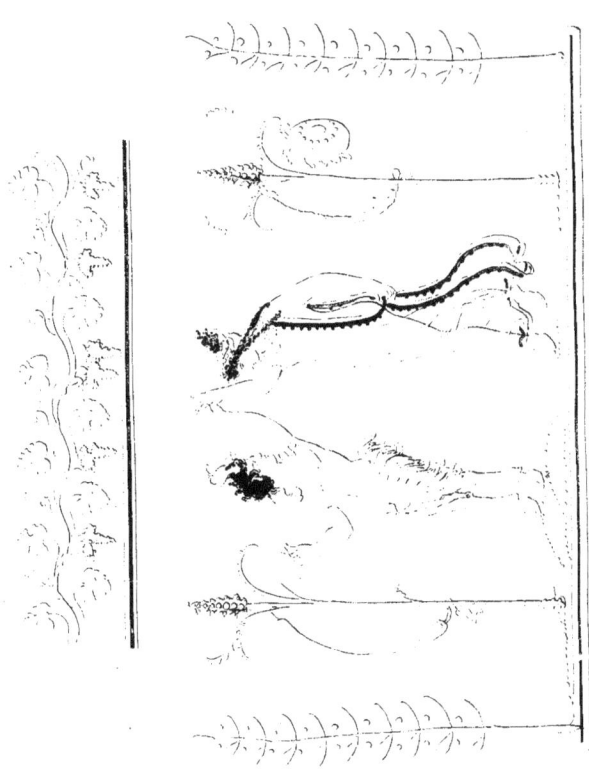

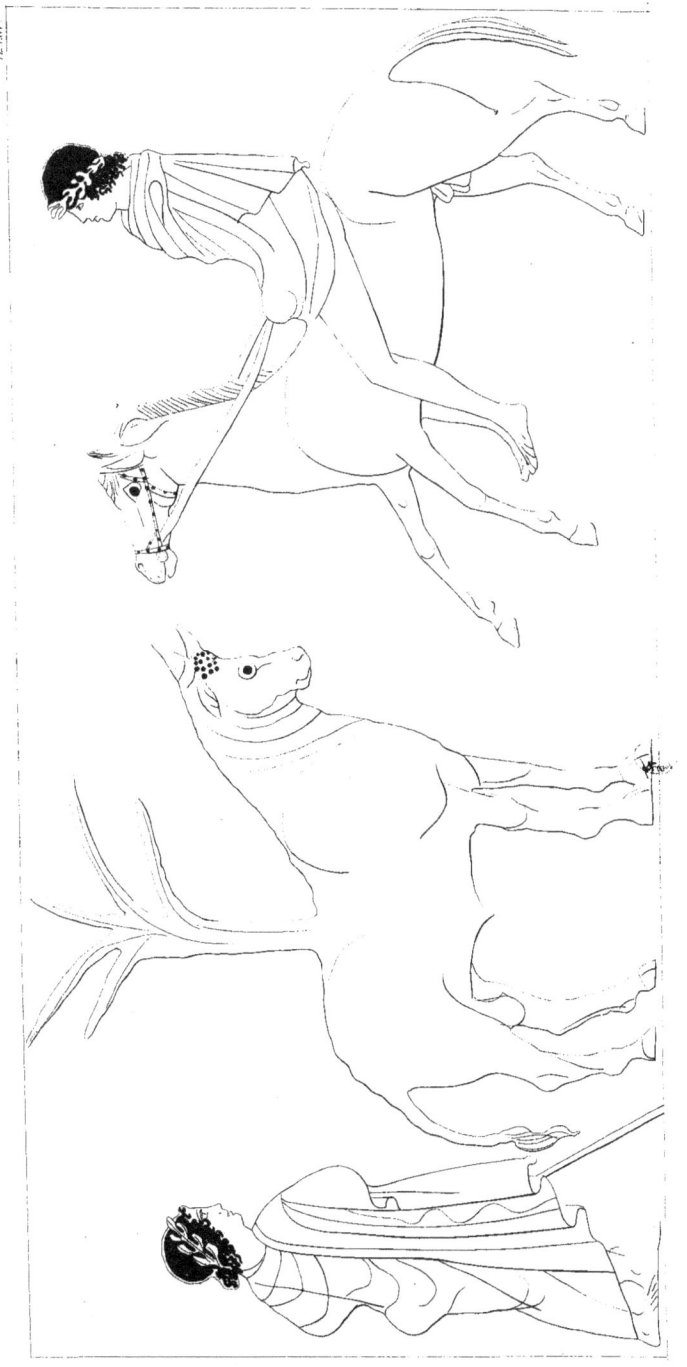

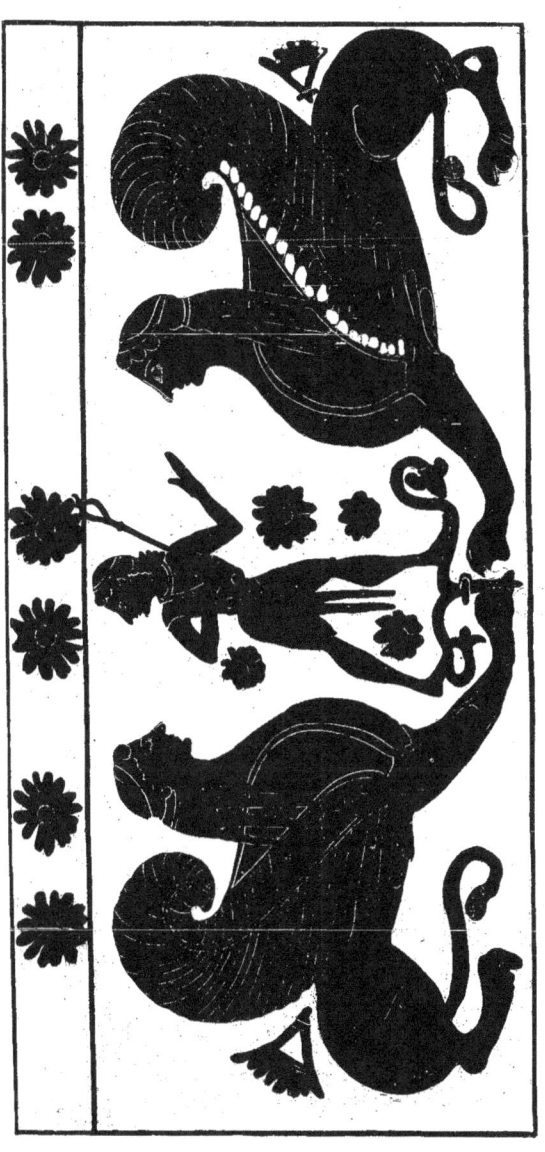

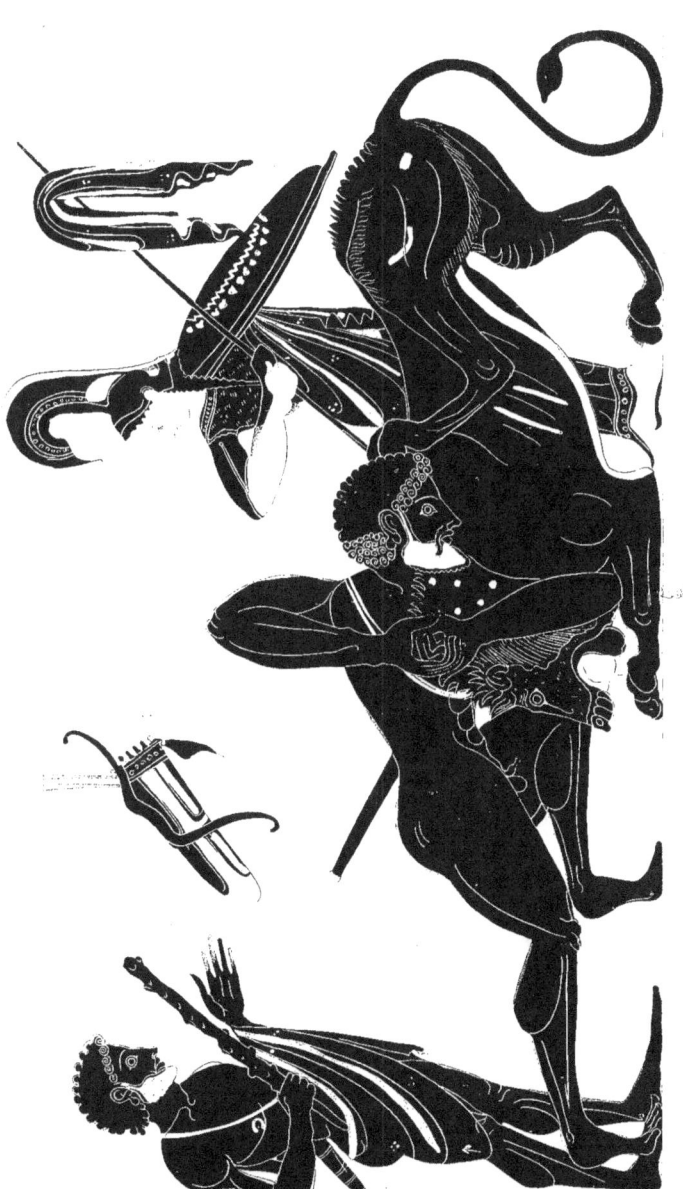

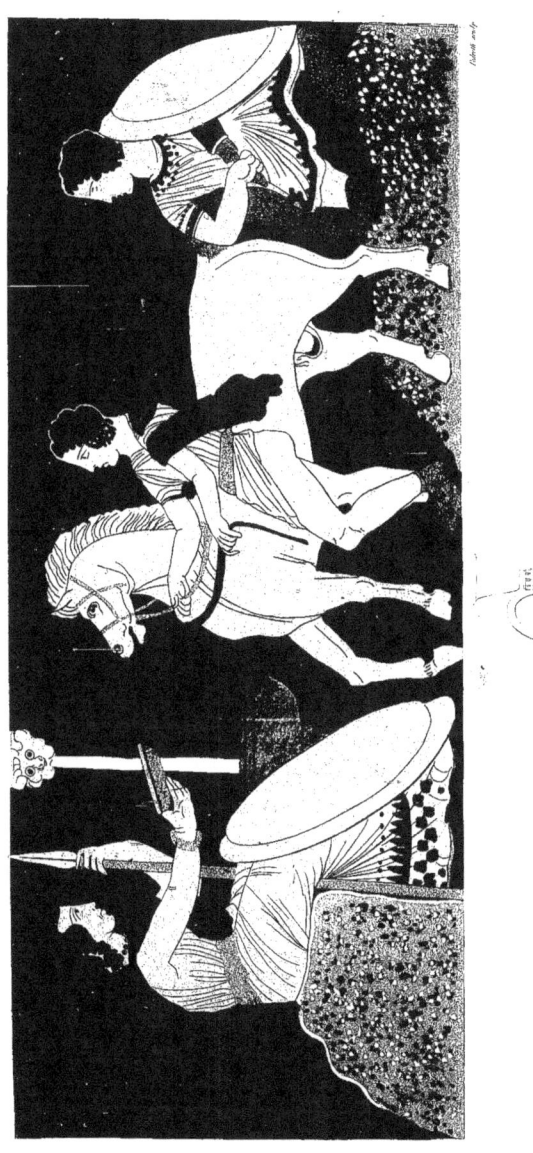

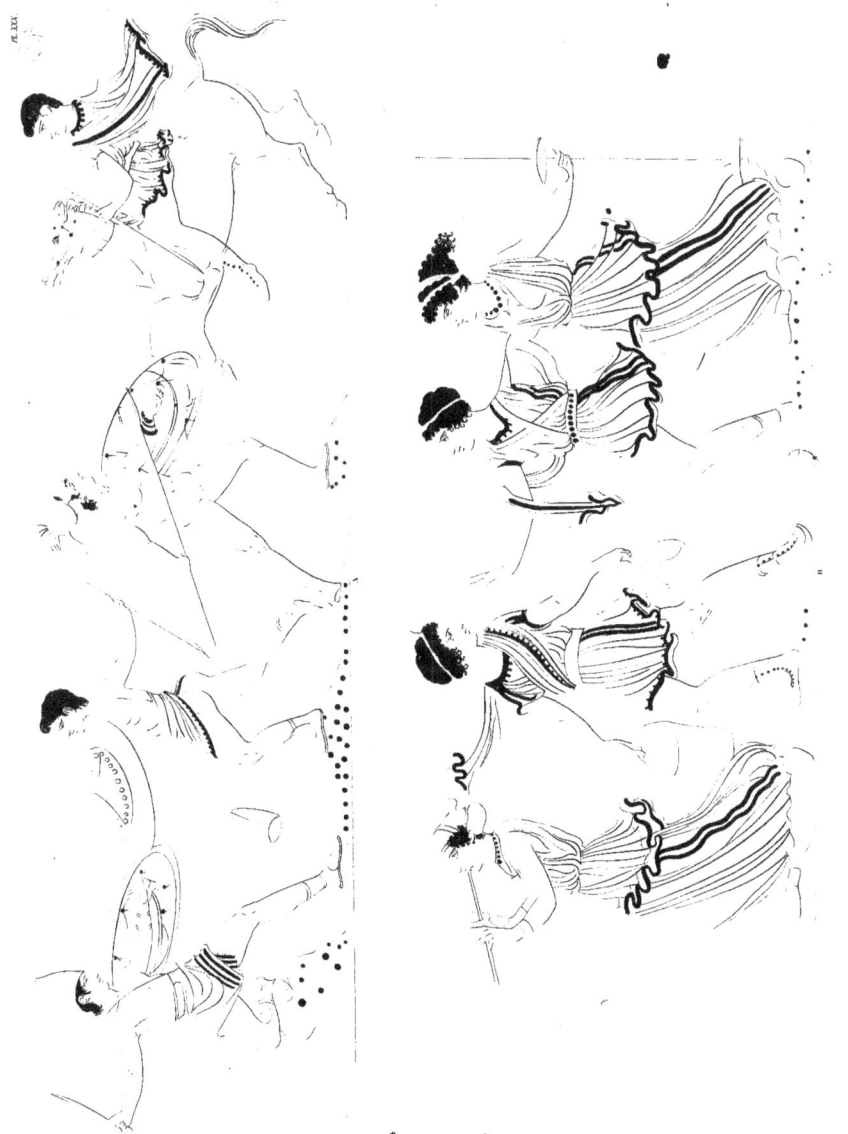

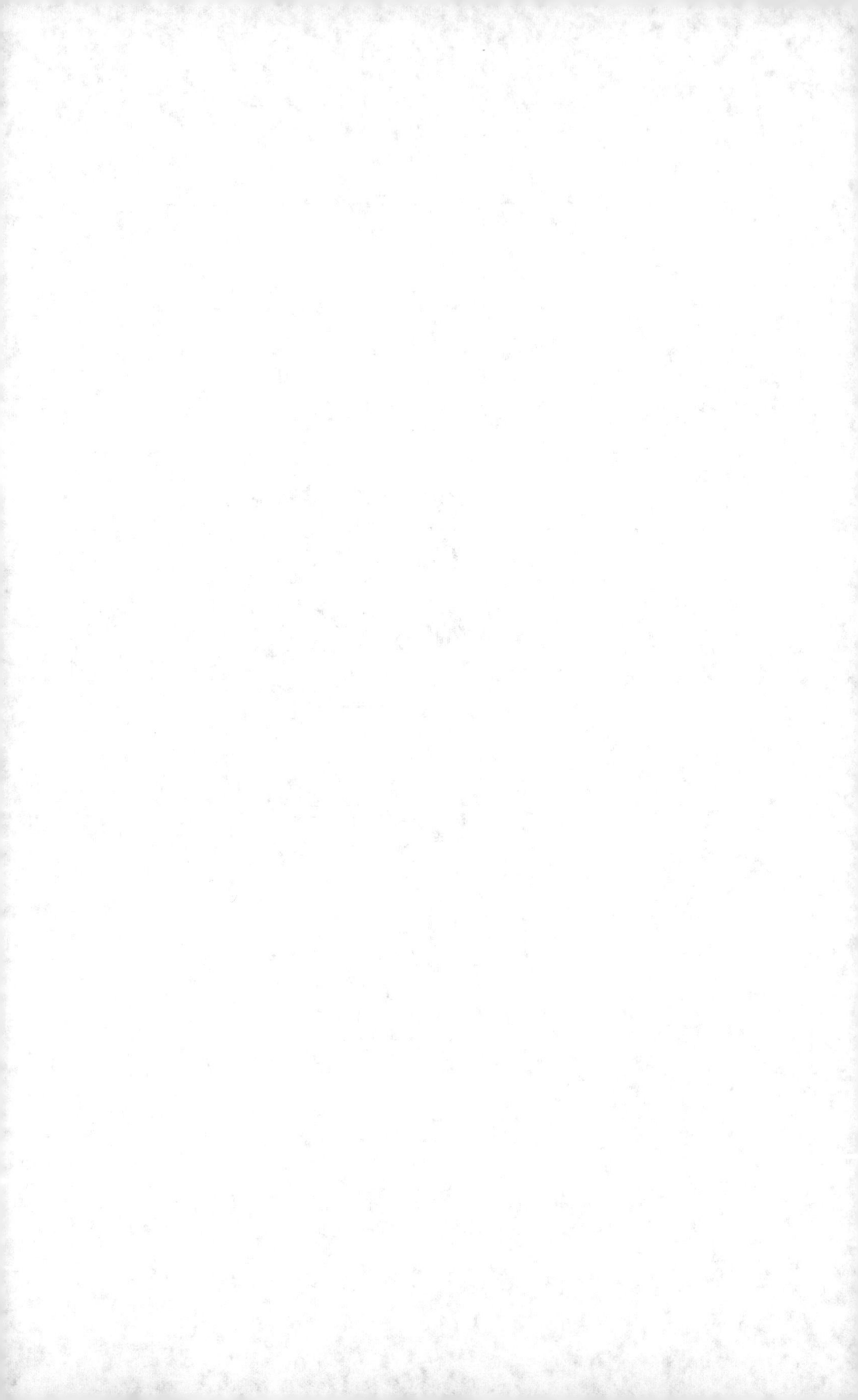

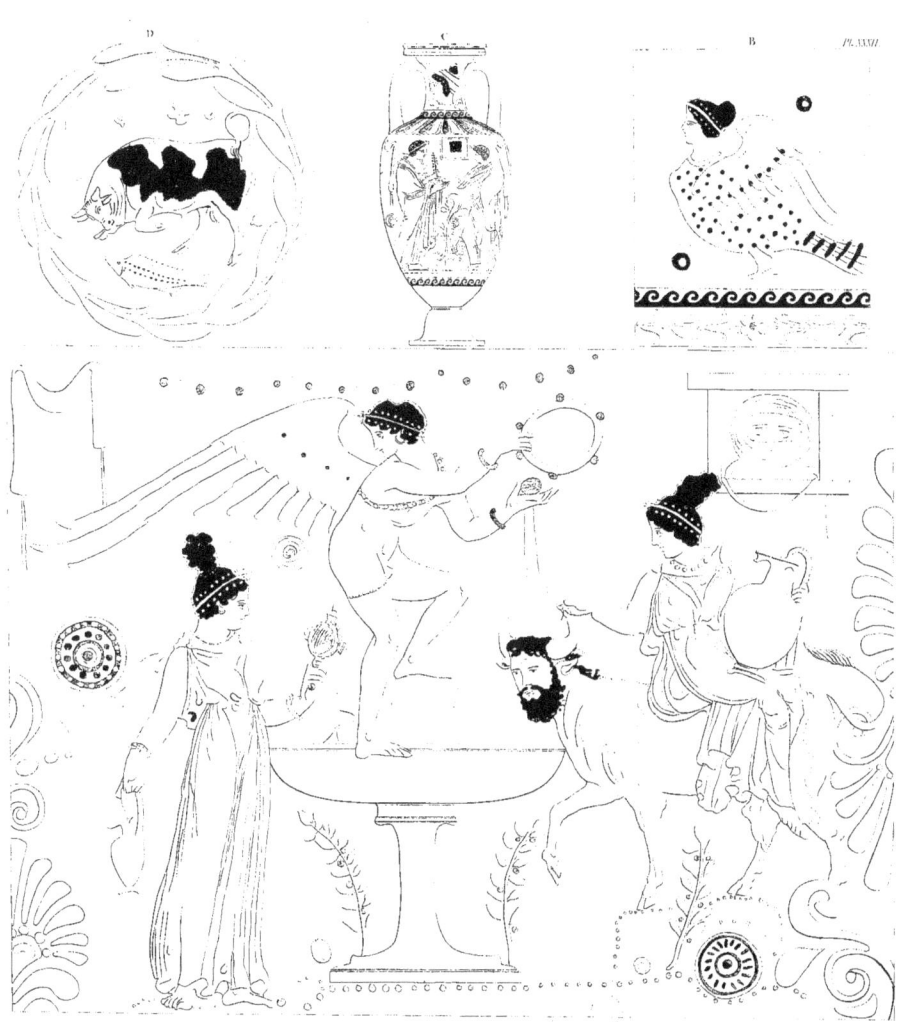

www.ingramcontent.com/pod-product-compliance
Lightning Source LLC
Chambersburg PA
CBHW070954240526
45469CB00016B/827

www.ingramcontent.com/pod-product-compliance
Lightning Source LLC
Chambersburg PA
CBHW070954240526
45469CB00016B/827